MUSÉE

DE

PEINTURE ET DE SCULPTURE,

OU

RECUEIL

DES PRINCIPAUX TABLEAUX,

STATUES ET BAS-RELIEFS

DES COLLECTIONS PUBLIQUES ET PARTICULIÈRES DE L'EUROPE.

DESSINÉ ET GRAVÉ
PAR RÉVEIL;

AVEC DES NOTICES DESCRIPTIVES, CRITIQUES ET HISTORIQUES,
PAR DUCHESNE AINÉ.

VOLUME VII.

PARIS.
AUDOT, ÉDITEUR,
RUE DES MAÇONS-SORBONNE, N° 11.
—
1830.

PARIS. — IMPRIMERIE DE RIGNOUX,
rue des Francs-Bourgeois-Saint-Michel, n° 8.

MUSEUM

OF

PAINTING AND SCULPTURE,

OR,

COLLECTION

OF THE PRINCIPAL PICTURES,

STATUES AND BAS-RELIEFS

IN THE PUBLIC AND PRIVATE GALLERIES OF EUROPE,

DRAWN AND ETCHED

BY RÉVEIL:

WITH DESCRIPTIVE, CRITICAL, AND HISTORICAL NOTICES,

By DUCHESNE Senior.

VOLUME VII.

LONDON:

TO BE HAD AT THE PRINCIPAL BOOKSELLERS

AND PRINTSHOPS.

1830.

PARIS: PRINTED BY RIGNOUX,
8, Francs-BourgeoisS.-Michel's street.

NOTICE

SUR

JEAN VAN EYCK.

Jean naquit en 1370 à Maes Eyck, petite ville de l'évêché de Liége, et reçut par cette raison le nom de Van Eyck; car, dans son temps, le nom donné au baptême était celui que l'on portait toute sa vie; mais comme il se trouvait souvent plusieurs individus du même nom, ils y ajoutaient habituellement le nom du lieu de leur naissance, quelquefois celui d'une difformité, d'une couleur, ou d'une remarque tenant à leur personne, ou à leur habitation; quelquefois aussi le nom ou le sobriquet qu'avait reçu leur père, et c'est ainsi que se sont établis les *noms de famille*.

Le père de Jean était peintre, mais ce n'est pas lui qui fut son maître, ou du moins on le dit élève de son frère Hubert qui était né dans la même ville en 1366.

Les deux frères travaillèrent souvent ensemble au même tableau; ils résidèrent successivement à Ypres, à Gand et à Bruges, où Hubert mourut en 1426. Jean fixa sa demeure dans cette ville, et par cette raison il a été nommé *Jean de Bruges*. On regarde généralement ces deux artistes comme inventeurs de la peinture à l'huile, on a cependant voulu leur ôter cette gloire en disant que Théophile, moine allemand, dans un ouvrage écrit au commencement du XIe. siècle, donne le procédé du mélange des couleurs avec de l'huile, mais l'extrême lenteur avec laquelle séchaient ces couleurs étant un grave inconvénient, cette méthode fut sans doute abandonnée, jusqu'au moment où, nos deux artistes flamands ayant trouvé des moyens siccatifs, ce procédé prit un accroissement rapide qui donna une grande amélioration à l'art de peindre.

On croit que Jean Van Eyck mourut vert 1450.

NOTICE

OF

JEAN VAN EYCK.

Jean was born in 1370 at Maes Eyck, a little town of the bishoprick of Liége, and for that reason got the name of Van Eyck, as at that time, the given Christian name was the only one retained for the whole life; but often, different persons bearing the same name, there was generally added to it that of the place of their birth, sometimes that of a deformity, a colour, or a remark alluding to their dwelling; sometimes the name or nickname that their father had received, so, have been established family names.

John's father was a painter, but it was not he who was his master, or, at least he is said to be the pupil of Hubert, his brother who was born in the same town in 1366.

The two brothers often worked together on the same picture; they successively resided at Ypres, Gand, and at Bruges where Hubert died in the year 1426. John settled in that town, and therefore was called *Jean de Bruges*. These two artists are generally considered as the inventors of oil-painting, however it was attempted to deprive them of that glory by saying that Théophile, a german monk, in a work written in the beginning of the eleventh century, gave the proceeding of the mixture of colours with oil, but the extreme length of time they took up in drying was a great inconvenience; without doubt this method was given over till the moment when our two flemish artists had found means of siccative or drying proceedings, which so highly encreased as to cause a great improvement for the art of painting.

John Van Eyck is supposed to have died about the year 1450.

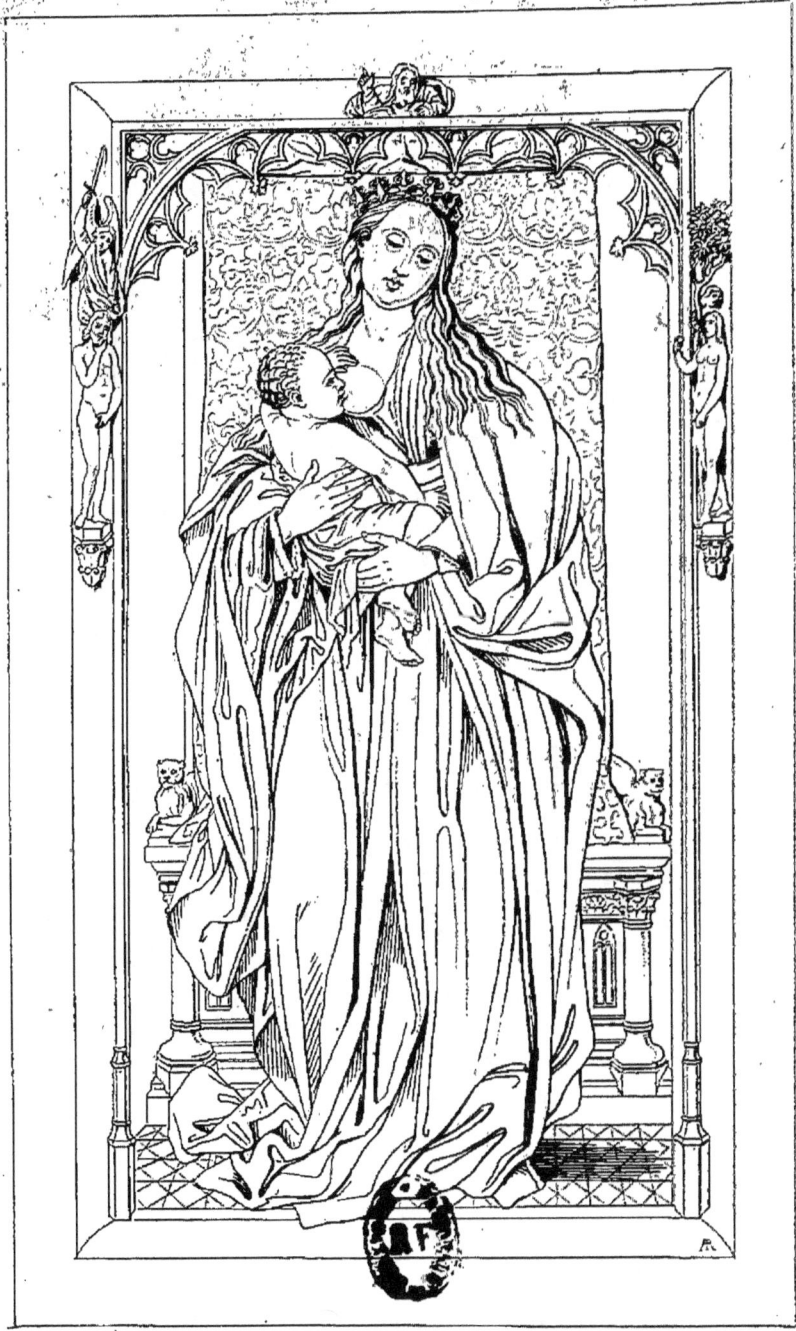

Jean Van Eyck pinx. 404.

LA VIERGE ET L'ENFANT JÉSUS.

LA VIERGE ET L'ENFANT JÉSUS.

La rareté des tableaux de Jean Van Eyck n'est pas le seul motif qui les rend précieux; celui-ci surtout fait connaître le grand talent de ce peintre, auquel on doit l'invention de la peinture à l'huile. A la première inspection de ce tableau on pourrait croire qu'il représente seulement une figure de la Vierge debout avec de longs cheveux blonds, couverte d'un grand manteau bleu, et serrant dans ses bras l'enfant Jésus; on pourrait penser que le peintre, suivant l'usage assez fréquent de son siècle, a voulu la faire considérer comme la reine du monde, puisqu'elle porte sur sa tête une couronne de pierreries, et qu'elle vient de quitter un trône d'or orné d'une tenture rouge brodée de feuillage vert rehaussé d'or : mais en examinant ce tableau avec plus d'attention, on aperçoit que le peintre a voulu rappeler ce qui a rapport à la Trinité, à la chute de l'homme, et aux promesses de sa rédemption. Au dessus des ornemens gothiques qui forment une espèce de niche, on aperçoit dans le milieu la figure de Dieu le père répandant sa bénédiction sur la Vierge. Le saint Esprit, sous la forme d'une colombe, semble sortir du sein de Dieu. A droite, près d'un arbre, est la figure d'Ève écoutant les perfides insinuations du serpent, et à gauche la figure d'Adam, que l'ange chasse du paradis.

Rien de plus beau que la tête de la Vierge : on y trouve une parfaite résignation à la volonté du ciel, et la tendresse maternelle jointe à la pureté virginale. Ce petit tableau peint sur bois fait partie de la galerie de Vienne. Il a été gravé par Berkowetz.

Haut., 7 pouces; larg., 4 pouces $\frac{1}{2}$.

GERMAN SCHOOL. ~~~~ JOHN VAN EYCK. ~~~~ VIENNA GALLERY.

THE VIRGIN AND INFANT JESUS.

The rarity of John Van Eyck's pictures is not the only reason that renders them precious: this one particularly shows the great talent of that artist to whom we are indebted for the invention of oil painting. At first sight, this picture might be thought merely to represent a figure of the Virgin with long auburn hair, standing, covered with a large blue mantle, and pressing in her arms the Infant Jesus. It might be imagined that the painter, according to the frequent custom of his age, wished to represent her as the queen of the world, as she wears on her head a crown of jewels, and that she has just arisen from a throne of gold, adorned with red hangings embroidered with green leafing set off with gold : but on examining this picture more attentively, it is perceived that the artist has wished to recal what relates to the Trinity, to the Fall of Man, and to the promised Redemption. Above the gothic ornaments which form a kind of recess, we perceive in the middle, the figure of God the Father, giving his blessing to the Virgin. The Holy Ghost, under the form of a dove, seems coming from the bosom of God. To the right, near a tree, is the figure of Eve, listening to the perfidious insinuations of the Serpent; and to the left, the figure of Adam, whom the Angel is driving from paradise.

Nothing can be more beautiful than the head of the Virgin : in it are combined, resignation to the will of Heaven and maternal tenderness joined to maiden purity. This small picture is painted on wood, and forms part of the Gallery of Vienna : it has been engraved by Berkowetz.

Height, $7\frac{1}{4}$ inches; width, $4\frac{3}{4}$ inches.

ADORATION DES ROIS.

Jean Van Eyck p.

ADORATION DES MAGES.

A droite du tableau est un bâtiment à demi ruiné, sur le devant duquel se trouve la Vierge assise, tenant sur ses genoux l'enfant Jésus, tandis que saint Joseph est debout auprès d'elle; de l'autre côté sont les trois Mages de l'Orient, tous trois à genoux. Celui du milieu tient une bourse, probablement remplie d'or. A gauche est un homme debout enveloppé dans un manteau et tenant son bonnet à la main. Cette figure est certainement un portrait, mais on ignore le nom du personnage.

Ce beau tableau est un des plus précieux ouvrages de Jean Van Eyck. Peint avec soin, toutes les têtes ont une expression douce et naïve, les caractères en sont très-variés, le fini de tout l'ouvrage ne nuit en rien à l'effet du tableau, qui est un des plus remarquables de ceux réunis en si grand nombre dans le palais de Schleissem, appartenant au roi de Bavière.

Une gravure de ce tableau a été faite à Munich en 1823, par M. Charles-Ernest Heiss.

Larg. 5 pieds 10 pouces; haut. 4 pieds 4 pouces.

FLEMISH SCHOOL. — J. VAN EYCK. — MUNICH GALLERY.

ADORATION OF THE MAGI.

On the right of the picture is a building half in ruins, before which the Virgin is discovered sitting, and holding the infant Jesus on her lap, whilst Saint Joseph is standing near her; on the opposite side are the three Eastern Magi all kneeling, whilst the middle one holds a purse probably filled with gold. On the left is seen a man standing envelopped in a cloak, and holding his cap in his hand; this figure is certainly a portrait, but it is not known of whom.

This fine painting is one of the most precious works of Jean Van Eyck; executed with care, all the heads have an expression both simple and sweet, the characters are varied in it, and the finishing of the whole work is not deficient in any respect, as to the effect of the picture, which forms one of the most remarkable of those collected in such great profusion at of Schleissem, a palace belonging to the King of Bavaria.

An engraving of this picture has been executed at Munich, in 1823 by M. Charles Ernest Heiss.

Breadth, 6 feet 2 inches; height, 4 feet 7 inches.

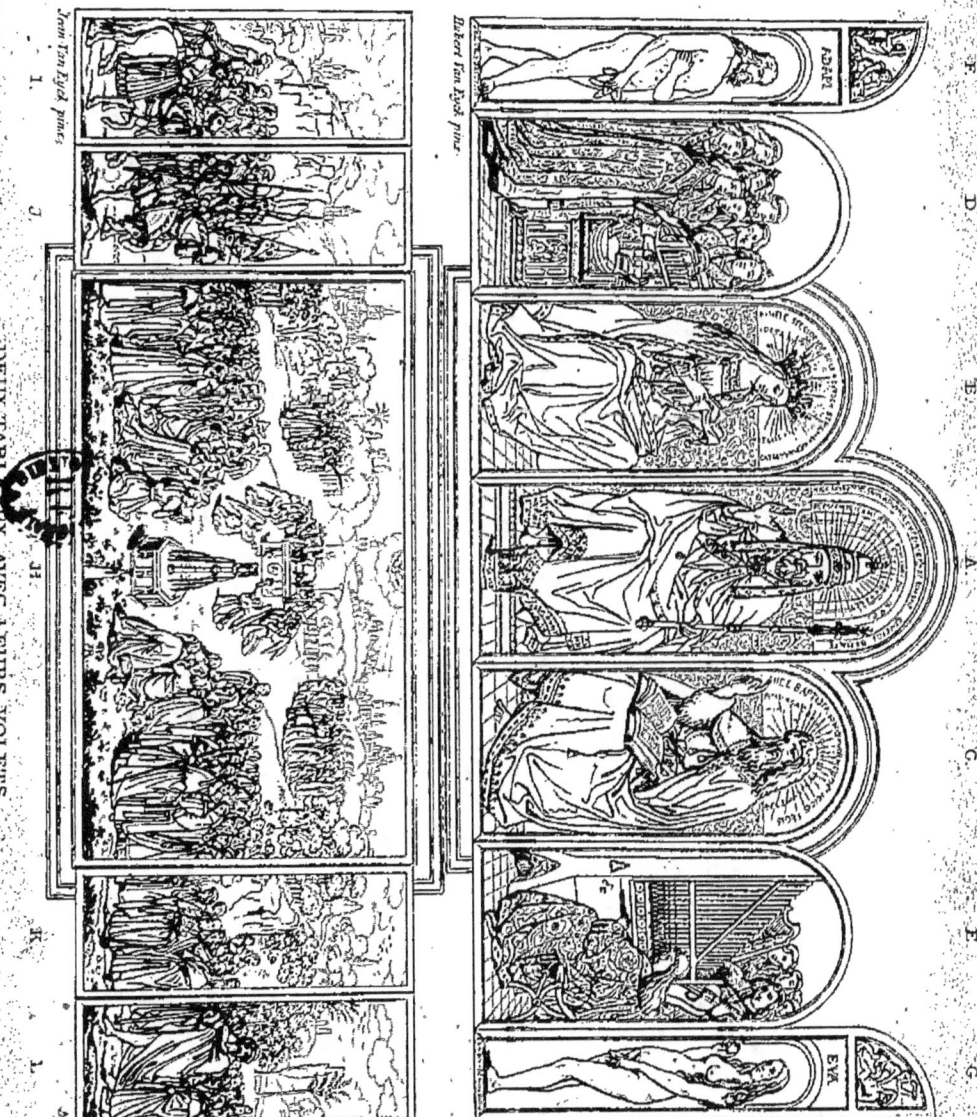

ÉCOLE FLAMANDE. ⁕⁕⁕ LES VAN EYCK. ⁕⁕⁕ GAND ET BERLIN.

DEUX TABLEAUX
AVEC LEURS HUIT VOLETS.

Jean et Hubert, nés l'un et l'autre dans le village d'Eyck dont on leur a donné le nom, ainsi que cela arrivait fréquemment dans les siècles passés, furent chargés de décorer l'autel principal de l'église de Saint-Jean-Baptiste à Gand, devenue depuis la cathédrale, sous l'invocation de saint Bavon. Ce travail fut ordonné, vers 1420, par Josse Vyts, l'un des magistrats de la ville. On croit que la composition est due à Hubert, l'aîné des deux frères Van Eyck, auxquels on attribue généralement l'invention de la peinture à l'huile; mais ce peintre étant mort en 1426, Jean l'acheva seul, et il fut exposé aux yeux du public le 6 mai 1432.

Suivant un usage généralement adopté alors, le tableau était divisé en trois parties, qui se recouvraient chacune avec quatre volets peints, sur les parois intérieures et extérieures. La partie supérieure représente des figures presque grandes comme nature, elle fut faite par Hubert. Il est impossible de voir une peinture plus vigoureuse, plus brillante et d'un plus bel effet; l'expression de chaque tête est admirable et très-variée; tous les détails sont rendus avec un soin et une perfection véritablement étonnans, que l'on a pu atteindre depuis, mais que l'on n'a pas surpassés.

La partie qui représente l'agneau de l'Apocalypse de saint Jean est due au pinceau de Jean. Quant à la troisième partie, qui se trouvait tout en bas, elle représentait les âmes du Purgatoire: perdue depuis très-long-temps, on croit qu'elle avait été peinte par quelque élève de Jean ou de Hubert.

Le roi d'Espagne, Philippe II, fit faire, en 1555, par Mi-

chel Cocxie, une copie des deux parties encore existantes. Portée alors à Madrid, cette copie éprouva, comme les originaux, des aventures singulières. Dans les troubles qui eurent lieu en Flandre, à la fin du XVIe. siècle, les tableaux originaux des frères Van Eyck furent sauvés de la fureur des Iconoclastes. En 1794, on apporta à Paris les tableaux A, B, C, H. Ils furent rendus en 1815. Mais pendant l'absence de l'évêque de Gand, en 1816, l'un des administrateurs crut qu'une somme d'argent serait plus avantageuse pour l'église que de vieux volets dont on ne faisait plus d'usage, il vendit donc à M. Van Nieuwenhuyse, de Bruxelles, les tableaux D, E, I, J, K, L, et accepta en échange une somme de 6000 francs. M. Solly, célèbre amateur anglais, les acheta ensuite avec quelques autres tableaux anciens, et les paya 100,000 francs. Puis quelques années ensuite, le roi de Prusse ayant acquis la belle et riche collection qu'avait formée M. Solly, ces six tableaux, qui en faisaient partie, furent estimés plus de 400,000 francs.

Il sera curieux, sans doute, de savoir comment se trouvent aujourd'hui dispersés les tableaux originaux et leurs copies.

L'église de Saint-Bavon, de Gand, possède les tableaux originaux A, B, C, F, G, H. Puis, ainsi que nous l'avons déjà dit, les tableaux originaux D, E, I, J, K, L sont au Musée de Berlin.

Les copies de Cocxie sont peintes sur bois comme les originaux. Restées long-temps à Madrid, elles passèrent dans les mains du général Belliard qui les envoya en Belgique. Les parties A et H furent acquises par le roi de Prusse et portées à Berlin. B et C le furent en 1821 par le roi de Bavière, elles se voient maintenant au palais de Schleissem. Enfin, les copies marquées D, E, I, J, K, L ont été acquises en 1823 par le prince d'Orange, et on peut espérer qu'elles seront un jour réunies avec les originaux de Gand. Les copies F et G sont égarées.

Il existe aussi une autre copie de ces anciens tableaux sur

un seul châssis, on la croit faite dans le commencement du XVII^e. siècle. Elle se trouvait à l'Hôtel-de-Ville de Gand, et fut vendue en 1796. Achetée alors par M. Ch. Hissette, à la mort de cet amateur elle passa à Londres entre les mains de M. Aders. C'est là seulement que l'on peut voir la réunion complète de cette curieuse et ancienne composition qui représente :

- A. LE PÈRE ÉTERNEL, assis, couvert d'un grand manteau, le sceptre en main, la tiare sur la tête, et une couronne à ses pieds.
- B. LA VIERGE, assise, une couronne sur la tête, et enveloppée d'un manteau très-ample.
- C. SAINT JEAN-BAPTISTE, assis, prêchant. Il est vêtu de peaux de mouton, ayant aussi un riche manteau d'étoffe par-dessus.
- D. GROUPE DE MUSICIENS, chantant au lutrin.
- E. GROUPE DE MUSICIENS jouant de divers instrumens. C'est sans raison que quelques personnes ont cru trouver dans ce tableau une représentation de sainte Cécile.
- F. ADAM, debout, sans aucun vêtement. Dans le haut du tableau on voit le sacrifice d'Abel. Ce volet et le suivant sont toujours enfermés dans un endroit séparé aux archives de la cathédrale de Gand, et ne se montrent que difficilement, à cause de la nudité complète des figures.
- G. ÈVE, également nue et tenant le fruit défendu de la main droite. Dans le haut est la mort d'Abel.
- H. L'AGNEAU DE L'APOCALYPSE.
- I. LES JUSTES JUGES, composition de dix cavaliers, parmi lesquels se trouvent les portraits de Hubert et Jean Van

Eyck. Hubert est le premier sur le devant; on croit que le cavalier près de lui est Charles le Bon, comte de Flandres. Jean, peintre de ce tableau, se serait peint lui-même sous les traits du quatrième cavalier, qui porte un collier de corail.

J. LES SOLDATS DU CHRIST portant des enseignes, dont les couleurs sont précisément celles encore en usage dans les confréries de l'Arc, de l'Arbalète et de l'Escrime, toutes trois sous l'invocation de saint Georges.

K. LES SAINTS ERMITES. Le peintre a placé au milieu d'eux le célèbre Pierre-l'Ermite, reconnaissable à sa longue barbe et à la croix placée sur son habit; il la portait comme chef de la croisade qu'il prêcha avec tant de succès.

L. LES SAINTS PÈLERINS. En tête est saint Christophe, bien remarquable par son énorme stature.

Il existe sur ces tableaux des notices très-intéressantes par M. G. F. Waagen de Berlin; L. de Bast, secrétaire de la Société royale des beaux-arts à Gand, et par Mme. Jeanne Schopenhauer.

Dimension des Tableaux:

A.	Haut., 6 pieds 7 pouces; larg.; 2 pieds 6 pouces.
B. C. D. E.	Haut., 5 pieds 1 pouce; larg., 2 pieds 3 pouces.
F. G.	Haut., 6 pieds 7 pouces; larg., 1 pied 1 pouce.
H.	Haut., 4 pieds 8 pouces; larg., 7 pieds 4 pouces.
I. J. K. L.	Haut., 4 pieds 8 pouces; larg., 1 pied 7 pouces.

Jean Van Eyck pinx.

L'AGNEAU DE L'APOCALYPSE.

ÉCOLE FLAMANDE. — JEAN VAN EYCK. — GAND.

L'AGNEAU DE L'APOCALYPSE.

La petitesse de la dimension à laquelle se trouve réduit le tableau de Jean Van Eyck dans la réduction que l'on vient de voir sous le n°. 561 nous a fait penser qu'il était nécessaire de redonner ce tableau une seconde fois, et de manière à pouvoir mieux juger du talent de Jean Van Eyck.

Le peintre a pris pour texte ce que rapporte saint Jean dans l'Apocalypse :

« Je vis une grande multitude, que personne ne pouvait compter, de toute nation, de toute tribu, de tout peuple et de toute langue. Ils se tenaient debout devant le trône et devant l'Agneau, vêtus de robes blanches, et tenant des palmes à la main ; et ils disaient, d'une voix forte : C'est à notre Dieu, qui est assis sur le trône, c'est à l'Agneau qu'appartient la gloire de donner le salut. »

Jean Van Eyck a suivi le texte saint, mais il peut être bon de dire que, en tête du groupe qui est à droite, on remarque sainte Agnès, sainte Barbe, sainte Dorothée et sainte Madeleine. Dans le groupe de saints, qui est à gauche, on voit un grand nombre d'évêques, deux cardinaux et trois papes. De ce même côté, sur le devant, sont les prophètes qui ont prédit le Messie. Le groupe, qui occupe la droite, se compose de plusieurs pontifes. Tout-à-fait sur le devant, se trouvent saint Étienne, premier martyr, et saint Liévin, patron de la Belgique. Enfin, au milieu du tableau, est placée la fontaine d'eau vive, à laquelle l'Agneau doit conduire les fidèles.

Ce tableau est maintenant placé sur un autel dans l'église de saint Bavon, à Gand.

Haut., 4 pieds 8 pouces ; larg., 7 pieds 4 pouces.

FLEMISH SCHOOL. •••• JOHN VAN EYCK. •••••••••••• GHENT.

THE LAMB OF THE APOCALYPSE.

The small dimension to which is brought the picture by John Van Eyck in the reducing, given in the preceding n°. 561, has induced us to give this subject a second time, that the painter's talent may be the better judged.

The artist has taken for his text, what St. John relates in the Apocalypse:

« And, lo, a great multitude, which no man could number, of all nations, and kindreds, and people, and tongues, stood before the throne, and before the Lamb, clothed with white robes, and palms in their hands; and cried with a loud voice, saying, Salvation to our God which sitteth upon the throne, and unto the Lamb. »

John Van Eyck has followed the holy text, but it is proper to remark, that at the head of the group, to the right, are seen St. Agnes, St. Barbe, St. Dorothea, and St. Magdalene. In the group of Saints, to the left, are seen a great number of Bishops, two Cardinals, and three Popes. On the same side, in front, are the Prophets, who predicted the Messiah. Quite in front, are St. Stephen, the first martyr, and St. Lievin, the patron of Belgium. In the middle of the picture, is the fountain of the Water of Life to which the Lamb is to conduct the Faithful.

This picture is now placed over an altar in the church of St. Bavon at Ghent.

Height 5 feet; width 7 feet 10 inches.

NOTICE

SUR

JEAN HEMMELING.

Jean Hemmeling naquit à Damme, près de Bruges, à ce que l'on présume, vers 1450. On ne sait rien de certain sur les premières années de sa vie, et on ignore aussi quel fut son maître. Mais on croit que son inconduite le força à prendre parti dans les guerres de cette époque. Se trouvant par la suite à l'hôpital de Saint-Jean de Bruges, et dans la plus grande détresse, il sentit enfin qu'en travaillant il pourrait cesser d'être malheureux.

Dès qu'il se vit convalescent, il peignit de petits tableaux dans lesquels il montra un talent extraordinaire. Hemmeling acquit promptement une grande réputation. Il obtint son congé; mais il ne quitta pas l'hôpital sans laisser, en témoignage de sa reconnaissance, un tableau de l'Adoration des Bergers. A travers la croisée on aperçoit le peintre, qui s'est, dit-on, représenté avec la robe de malade. On y voit la date de 1479. Il fit encore d'autres tableaux pour cet hôpital et pour celui de Saint-Julien.

Les tableaux d'Hemmeling sont remarquables par un excellent goût de dessin, un coloris très-fin, un bon choix d'architecture. Contemporains des frères Van Eyck, il paraît ne pas avoir fait usage de la peinture à l'huile; du moins les tableaux reconnus pour être de sa main sont peints avec des couleurs mêlées à la colle ou au blanc-d'œuf.

NOTICE

of

JOHN HEMMELING.

John Memmeling was born at Damme, near Bruges as is thought about the year 1450. Nothing certain is known about the first years of his life, neither is it known under whom he studied. It is supposed that his want of conduct, obliged him to enter the wars of that period, when finding himself at length in the greatest distress, and in the hospital of Bruges, he found that it was by industry alone he could cease to be miserable.

As soon as he found himself convalescent, he painted pictures of small size in which he exhibited great talent, and soon acquired considerable reputation. He obtained his dismissal, but did not quit the hospital without leaving as a token of gratitude, a picture of the Adoration of the Shepherds. Through the window the painter is seen represented as a sick person, wearing a sort of robe, and it is dated 1479. He painted other pictures also for this hospital, and for that of Saint Julian.

Hemmeling's pictures are remarkable for the excellence of their outline, beautiful colouring, and fine choice of architecture. Cotemporary with the brothers Van Eyck, he appears to have dispensed with the use of oil in painting, at least the pictures known to be from his hand, are painted with colours prepared with glue, or white of egg.

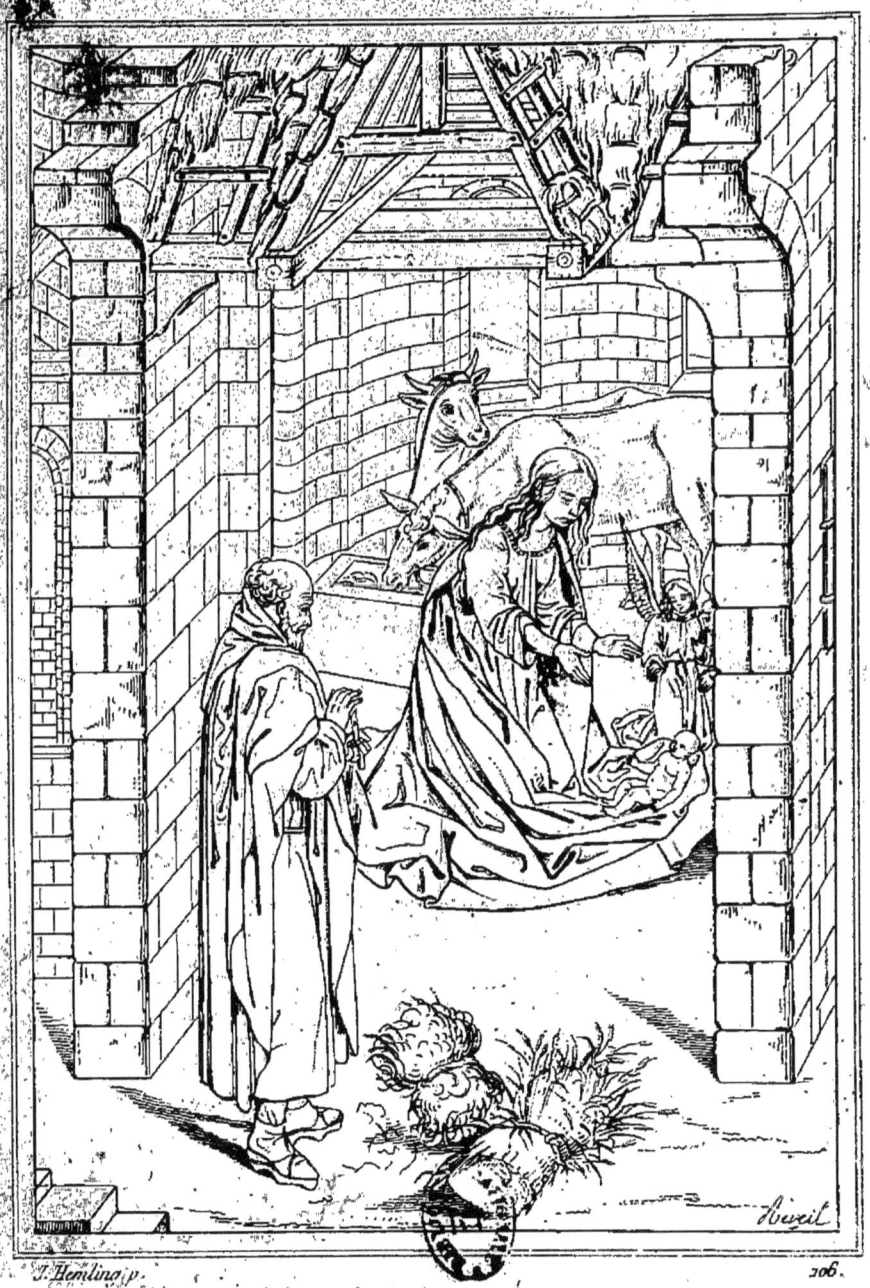

LA NATIVITÉ.

LA NATIVITÉ.

Cette expression, qui est synonyme de naissance, n'est employée que dans trois circonstances : on dit la nativité de la Vierge, la nativité de saint Jean-Baptiste, et la nativité de Jésus-Christ, dont la fête est plus connue sous le nom de Noël. Lorsqu'on veut parler des deux premiers sujets, on y ajoute toujours le nom du personnage; mais lorsqu'on n'y joint aucune dénomination, et qu'on dit simplement la Nativité, c'est de celle de Notre Seigneur dont il est question.

Ce sujet a été traité très fréquemment, surtout par les peintres des anciennes écoles, et ceux de l'école allemande y ont mis une naïveté remarquable. La Vierge dans ces tableaux est ordinairement représentée avec un manteau très ample, qui sans doute lui est donné comme un emblème de sa haute dignité. Dans celui-ci le peintre Hemeling, né à Damme près de Bruges, et qui y travaillait en 1479, a voulu en même temps faire connaître le dénûment dans lequel se trouvait la mère du Sauveur : il l'a représentée en adoration devant son divin enfant qu'elle vient de placer sur le pan de son manteau. Saint Joseph, sur le devant, est vêtu d'un habit religieux; c'était à cette époque toute la science du costume. Lorsqu'un peintre voulait donner à quelque personnage un habit bien ancien, il prenait ordinairement son modèle dans les couvens qu'il avait eu occasion de voir.

THE NATIVITY.

This expression, synonimous with birth, is only used in three cases; we say the nativity of the Virgin, the nativity of St. John the Baptist, and the nativity of Jesus Christ, more commonly called Christmas. When speaking of the two first, the names are added; but when the nativity is simply mentioned without addition, it always means that of our Saviour, now in question.

The subject has been frequently treated, especially by the painters of the ancient schools, and those of the german usually handle it with a remarkable simplicity. In these ancient pictures, the Virgin is generally pourtrayed with a very large mantle, which is doubtless given her as an emblem of her high dignity; and in this picture Hemeling, a painter of the xv century, wishing at the same time to shew the destitute state of the Saviour's mother, represents her in adoration before her divine infant, whom she has just placed upon the skirts of her mantle. St. Joseph, in the foreground, is cloathed in a religious dress; it was at that period all the science of the costume. When a painter desired to give any holy personage a very ancient dress, he usually took his model in the convents he had had an opportunity of seeing.

NOTICE

SUR

QUENTIN METSIS.

Quentin Metsis naquit à Anvers avant 1450. On ignore quel fut son maître, et l'on prétend qu'il fut d'abord maréchal ou serrurier. On voit encore à Anvers un puits entouré d'une grille en fer, que l'on prétend être l'ouvrage de notre artiste; mais peut-être n'en a-t-il donné que le dessin. Il ne serait pas nécessaire qu'il eût manié le marteau et la lime pour que cette construction fût regardée, avec raison, comme son ouvrage.

Quelques personnes assurent que, le pauvre Metsis ayant eu une longue maladie qui l'empêchait de faire de la serrurerie, il imagina de copier des gravures pour se distraire; ayant réussi dans ce travail, il se mit à peindre et obtint assez de succès. D'autres personnes prétendent que la maladie qui lui fit quitter le métier de maréchal, est l'amour qu'il ressentit pour la fille d'un artiste, qui ne voulait pas consentir à leur mariage, lui disant qu'il ne voulait pas donner sa fille à un simple ouvrier.

De semblables anecdotes peuvent bien offrir quelque agrément à l'imagination, mais il est permis aussi d'élever des doutes sur leur véracité.

Les ouvrages de Quentin Metsis ont été autrefois très-recherchés, surtout en Angleterre, et le haut prix auquel on les a souvent payés peut bien tenir à la manière extraordinaire que l'auteur adopta. Cependant ses tableaux, malgré leur grand fini, offrent de la sécheresse et de la froideur.

NOTICE

OF

QUENTIN METZIS.

Quentin Metzis was born at Antwerp about 1450. His master is not known, and it is said he was at first a farrier or a locksmith. There is yet to be seen at Antwerp a well surrounded with an iron grate supposed to be the works of the present artist; but perhaps he has only given the design. It would not be necessary for him to handle the hammer and the file, to have that construction rightly looked upon as being his work.

Some assert that poor Metzis having suffered a long illness which hindered him from working at his forge, he took into his head in order to divert himself a little, to copy engravings; having succeeded in that pastime, et set about painting and was tolerably successful. Other people think that the illness which caused his leaving the trade of a farrier was owing to a passion he had conceived for the daughter of an artist, who would not consent to his marriage, saying he would not give his daughter to a plain workman.

Such anecdotes may be pleasant to the idea, but it is also permitted to have any doubt about their veracity.

The works of Quentin Metzis were formerly greatly sought after, especially in England, and the high price very often paid for theim may be ascribed to the extraordinary manner which the author adopted.

His pictures however, in spite of their high-finish, are of s dry cold sentiment.

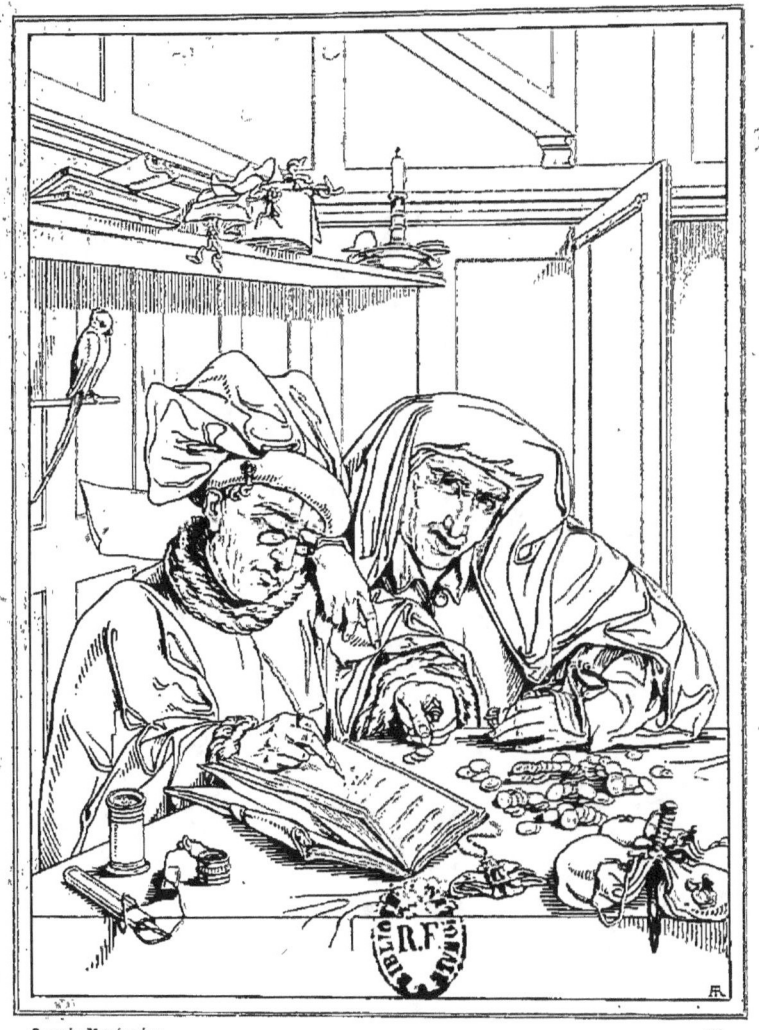
Quentin Metsis pinx.

LES AVARES.

ÉCOLE FLAMANDE. — Q. METSIS. — CAB. PARTICULIER.

LES AVARES.

Quoi qu'en dise l'auteur de la Galerie britannique, nous ne pouvons voir des avares dans les deux personnages représentés dans ce tableau de Quentin Metsis. C'est bien plutôt un banquier, ou quelque négociant, comptant de l'argent et le portant en recette sur son grand-livre. Il paraît fortement occupé de son calcul, et sa femme semblerait lui faire remarquer que s'il trouve quelque mécompte, c'est qu'il a oublié de porter la différence de valeur, qui doit exister entre les pièces qui sont sous sa main, et le reste de l'argent que l'on voit sur la table.

Le peintre Quentin Metsis est souvent désigné sous la qualification du maréchal d'Anvers, parce que, dit-on, il exerça d'abord cette profession dans sa ville natale; mais une maladie, qu'il eut à vingt ans, le força de quitter ce pénible métier, et il devint bientôt un peintre de mérite. Ce tableau, peint sur bois, est un des plus remarquables de Metsis : il fut conservé long-temps à Amsterdam; mais, acheté il y a environ 60 ans par le roi d'Angleterre, il est maintenant dans la galerie de Windsor.

Richard Earlom a gravé ce tableau en mezzotinte, depuis il a été gravé au burin par Fittler.

Haut., 3 pieds 5 pouces; larg., 2 pieds 10 pouces.

THE MISERS.

Notwithstanding what has been advanced by the author of the British Gallery, we cannot discern the two personages represented, in this picture of Quintin Matsys, to be Misers : it should rather be a banker, or a merchant, reckoning some money and crediting it in is ledger. He appears deeply taken up with his calculation, and his wife seems to make him notice that, if there is a mistake, it arises from his forgetting to carry the difference of value, existing between the coin under his hand and the remainder of the money seen on the table.

The painter Quintin Matsys is often styled the Antwerp Farrier, because it is said he at first exercised that calling in his native city, but an illness he experienced when twenty years old obliged him to leave off so laborious a trade and he soon became a distinguished painter. This picture which is painted on wood, is one of the most remarkable by Matsys: it remained a long time at Amsterdam but was purchased, about sixty years since, by the King of England, and is now in the Windsor Gallery.

Richard Earlom engraved this picture in Mezzotinto : it has since been done in the Line Manner by Fittler.

Height 3 feet 8 inches; width 3 feet.

NOTICE

SUR

ANTOINE CLAESSENS.

Antoine Claessens naquit peut-être bien à Bruges vers 1450 mais on ignore entièrement toutes les circonstances de sa vie.

Il a peint dans le goût de Van Eyck et de Quentin Metsys; les têtes de ses personnages sont pleines de naïveté; elles sont exécutées avec une rare perfection, mais son travail offre de la sécheresse; les accessoires sont peints avec autant de soin que les chairs; ses compositions sont froides, la perspective dans ses tableaux manque d'exactitude, et les costumes ne sont autres que ceux de ses contemporains.

Indépendamment des deux tableaux du juge prévaricateur, qui ont été donnés sous les numéros 705 et 706, Antoine Claessens a encore fait un tableau très-célèbre, représentant le repas d'Esther et de Mardochée.

NOTICE

of

ANTOINE CLAESSENS.

Antoine Claessens was perhaps born at Bruges about 1540. But all the circumstances of his life are unknown.

He painted according to the style of Van Eyck and Quentin Metsys; the heads of his personages are full of ingenuousness, and perfectly well performed, but there reigns a dryness in his works; the accessories are painted as carefully as the flesh; his compositions are cold, the prospect in his pictures is not exact, and his attires are nothing else but those of his contemporaries.

Besides his two pictures of the prevaricator judge, which have been given under the numbers 705 and 706, Antoine Claessens has made another picture, representing the banquet of Esther and Mardochée.

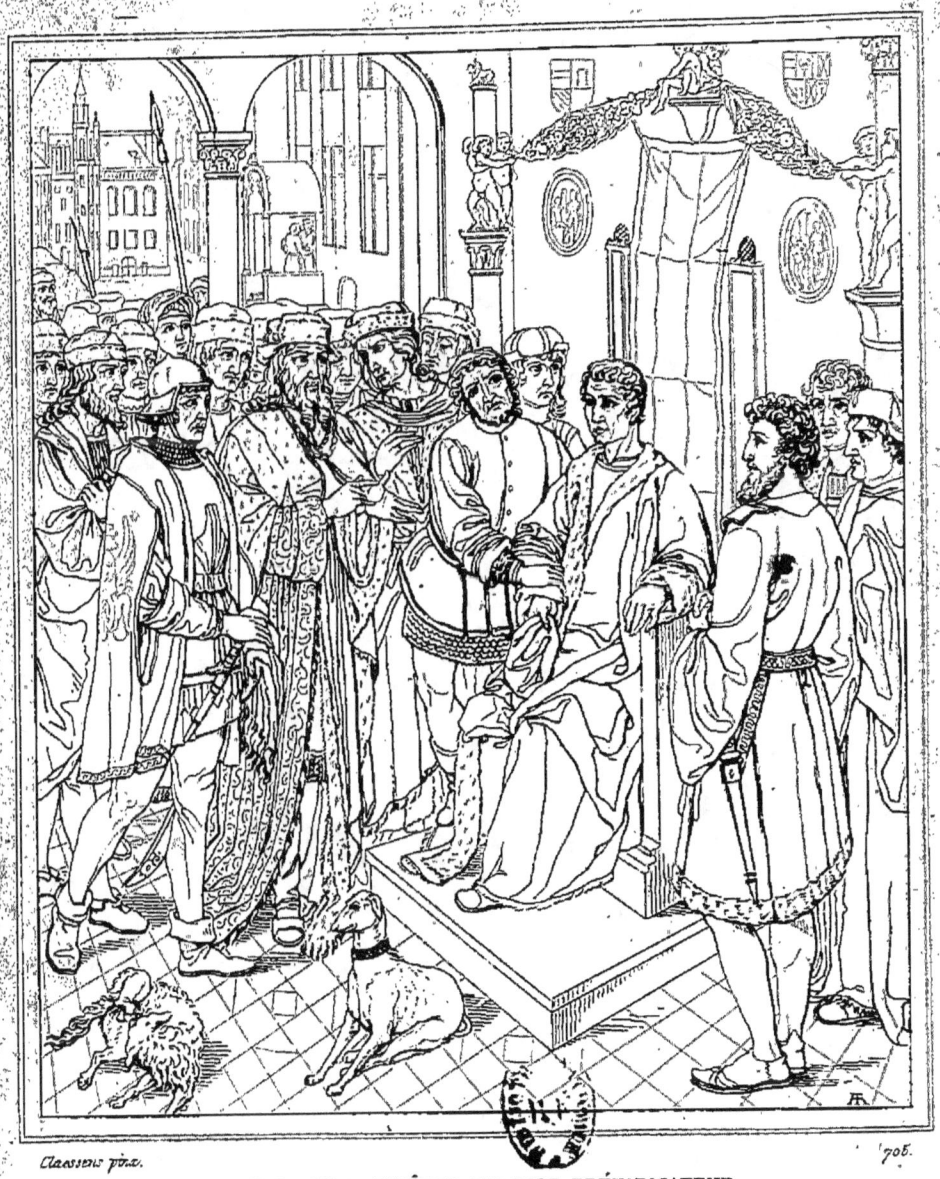

CAMBISE FAIT ARRÊTER UN JUGE PRÉVARICATEUR.

CAMBYSE

FAIT ARRÊTER UN JUGE PRÉVARICATEUR.

Hérodote rapporte dans son histoire que Cambyse, fils de Cyrus, étant roi de Perse, Sisamnès, l'un des juges du royaume, ayant reçu de l'argent pour rendre un jugement inique, le roi le fit saisir, et, après l'avoir entendu lui-même il le condamna à être écorché vif.

Antoine Claessens, peintre flamand du XVme. siècle, a traité ce sujet avec toute la naïveté ordinaire aux peintres de cette époque. Le juge est encore assis sur son tribunal, mais il a ôté son bonnet en présence du roi, qui récapitule sur ses doigts les différens motifs de l'accusation.

Tous les personnages sont revêtus des costumes en usage dans le quinzième siècle, en Flandre. Le roi porte une robe longue en étoffe brochée très-riche, avec une bordure d'hermine. Sur le devant à gauche et tout près du roi, on peut remarquer un de ses officiers, le casque en tête, ayant une cote de maille et une cuirasse, puis un manteau court, sur lequel se trouve brodé l'aigle impérial d'Allemagne. On peut aussi voir avec étonnement que, dans la décoration du tribunal, il se trouve deux écussons contenant des armoiries; mais on sait que du temps de Claessens, les peintres s'embarrassaient peu de l'époque où vivaient leurs héros, et qu'il leur donnaient toujours le costume de leur propre temps.

Ce tableau du fini le plus précieux a été vu long-temps au Musée de Paris; il est maintenant à Bruges.

Haut., 5 pieds; larg., 3 pieds 6 pouces.

G. 4. 705.

CAMBYSES

ORDERS THE ARREST OF AN INIQUITOUS JUDGE.

Herodotus, in his history, relates that, Cambyses, the son of Cyrus, being King of Persia; Sisamnes, one of the judges of that country, received a sum of money to give an unjust verdict: the King had him seized, and, having heard him judged condemned him to be flayed alive.

Anthony Claessens, a painter of the XVth century, has treated this subject with all the simplicity incidental to the artists of that period. The judge is still seated in the tribunal, he has taken off his cap in the King's presence, who recapitulates on his fingers the various motives of the accusation.

All the personages are clothed in the costumes worn in Flanders, during the XVth century. The King has a long stuff robe richly worked, and bordered with ermine. On the foreground, to the left, and quite close to the King, one of his officers is seen with a helmet on his head, and wearing a coat of mail and a breast plate, with a short mantle, upon which is embroidered the Imperial Eagle of Germany. It will also be observed with astonishment, that, among the ornaments of the tribunal, are two scutcheons with armorial bearings; but it is known that in Claessen's time, painters attended but little to the periods in which their heroes lived, always giving them the costumes of their own times.

This very highly finished picture was for a long time in the Museum of Paris: it now is at Bruges.

Height, 5 feet 4 inches? width, 3 feet 8 inches?

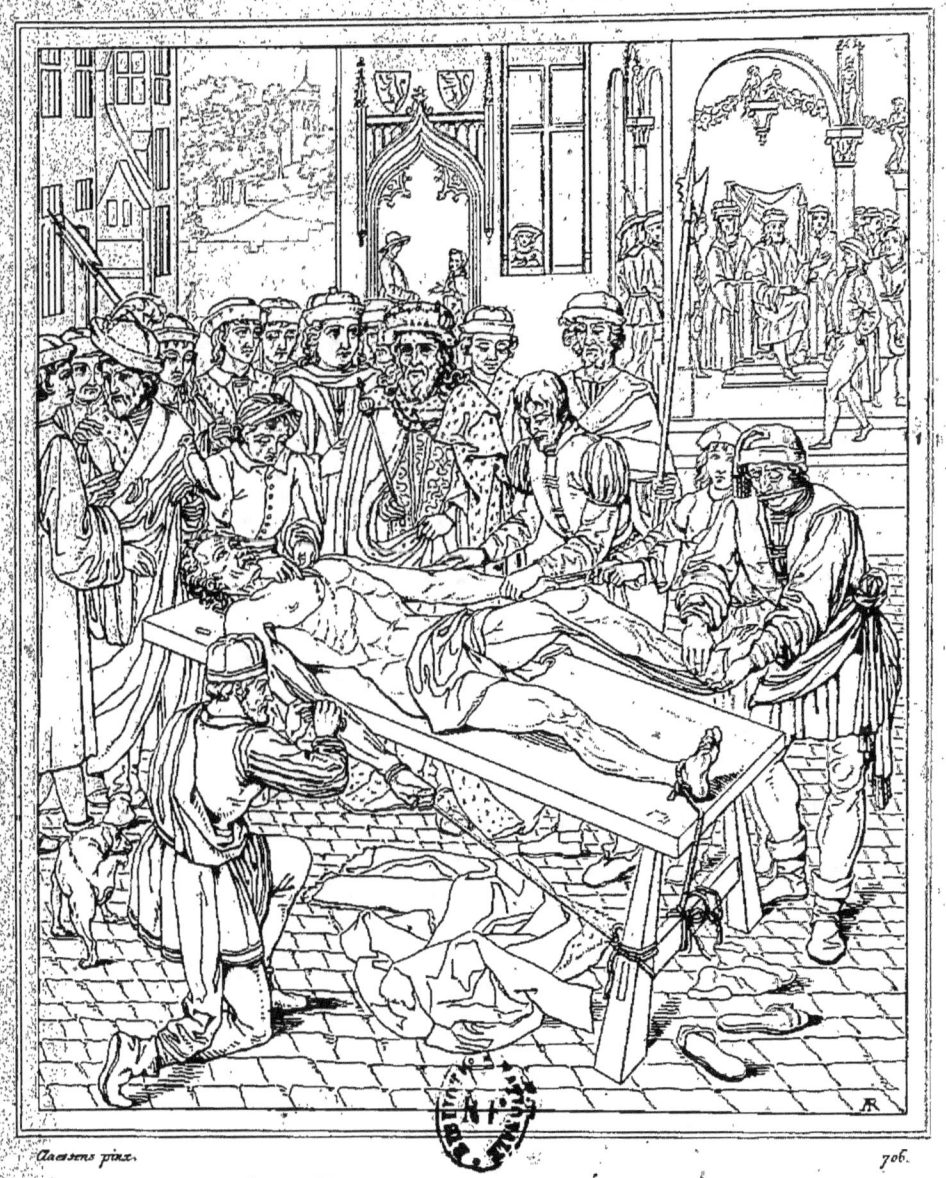

CAMBISE FAIT PUNIR UN JUGE PRÉVARICATEUR.

CAMBYSE

FAIT PUNIR UN JUGE PRÉVARICATEUR.

Ce second tableau d'Antoine Claessens est la suite de celui que nous venons de voir. Ici le peintre a représenté l'exécution du coupable, et, comme dans le précédent, le roi s'y trouve avec sa cour. A gauche, on peut remarquer son grand fauconnier, et l'on sait que cet office était l'une des principales charges de la couronne, sous le régime féodal.

La condamnation par le roi lui-même et l'exécution en sa présence semblent avoir été montrée par le peintre, à dessein de rappeler la férocité de Cambyse, prince sanguinaire qui tua son frère et sa sœur, et qui dans cette circonstance ordonna que la peau du coupable servît à couvrir le siége, sur lequel il fit asseoir le fils du juge prévaricateur, en lui recommandant d'avoir toujours ce siége présent à l'esprit.

Ces deux tableaux de Claessens sont fort remarquables sous le rapport de l'exécution : les têtes sont toutes d'une naïveté et d'une vérité frappantes; les détails sont rendus avec la plus parfaite précision; mais on n'y trouve aucune entente de clair obscur; le dessin est dépourvu de grâces, les caractères sont sans noblesse, ainsi que cela se remarque dans les ouvrages de la naissance de l'art.

Ce second tableau est également à Bruges.

Haut., 5 pieds ; Larg., 3 pieds 6 pouces.

FLEMISH SCHOOL. CLAESSENS. BRUGES

CAMBYSES

ORDERS THE PUNISHMENT OF AN INIQUITOUS JUDGE.

This second picture by Anthony Claessens is the sequel to the one we have just seen. Here the painter represents the execution of the criminal, and, as in the former, the King is present with his Court. On the left, his Grand-Falconer is seen; it is known that this office was a principal one under the feudal system.

The condemnation by the King himself and the execution in his presence seem to have been delineated by the painter, for the purpose of recalling the ferocity of Cambyses, a sanguinary prince, who killed his own brother and sister, and who, in the present circumstance, ordered that the criminal's skin should serve to cover the bench, on which he caused the iniquitous judge's son to sit, recommending him to always bear in mind this bench.

These two pictures by Claessens are highly remarkable with respect to the execution : the heads are all of a striking simplicity and truth; the details are given with the utmost precision ; but no knowledge of light and shade is to be found; the drawing is deprived of all gracefulness, the characters are without grandeur, as may be observed in the works belonging to the earlier period of Art.

This second picture is also at Bruges.

Heigth 5 feet 4 inches? width 3 feet 8 inches?

NOTICE

sur

LUCAS DE CRANACH.

Lucas naquit en 1470, à Cranach ou Kronach, près de Bamberg en Franconie. Il fut élève de son père, et le nom du lieu de sa naissance est devenu le sien. Quelques biographes disent que son père se nommait Sunder, d'autres lui donnent le nom de Muller; mais ce dernier nom est sans doute le produit d'une erreur, ses contemporains l'ayant ainsi désigné *Lucas Maler*, c'est-à-dire *Lucas peintre*.

Attaché pendant plus de 60 ans à la cour de Saxe, Lucas a travaillé successivement pour les électeurs Frédéric le Sage, Jean et Jean-Frédéric, surnommé le magnanime. Contemporain d'Albert Durer, et sans avoir un talent aussi remarquable, Lucas acquit une grande réputation; ses tableaux sont encore fort estimés. Il a fait surtout des portraits qui se distinguent par une grande vérité d'expression et beaucoup de finesse dans les détails. On admire surtout la vigueur de sa couleur, et la fraîcheur de ses carnations.

Les malheurs de la guerre ayant obligé Lucas à quitter les princes de Saxe, il se réfugia à Wittemberg, près de Luther, son ami, et devint bourgmestre de cette ville. Il a gravé sur cuivre quelques estampes fort rares; quant aux gravures sur bois qui portent son chiffre et ses armes jointes à celles de Saxe, elles ont été seulement gravées sur ses dessins, par des hommes dont les noms sont peu connus.

Lucas de Cranach mourut à Weymar en 1553, âgé de 83 ans.

NOTICE

OF

LUCAS DE CRANACH.

Lucas was born in 1470, at Cranach or Kronach, near Bamberg in Franconia. He was a pupil to his father, and the name of his birth-place is become his own. Some biographers say that his father was named Sunder, others call him Muller; but this last name is undoubtedly a mistake, his contemporaries having designed him by *Lucas-Maler*, that is to say *Lucas a painter*.

During more than 60 years, Lucas being engaged at the court of Saxe, painted successively for the electors Frédéric le Sage, Jean and Jean-Frédéric, surnamed the magnanimous. A contemporary of Albert Durer, though not having such a remarkable talent, Lucas acquired a high fame; his pictures are still greatly valued. He has above all made some portraits which are to be distinguished for a perfect true expression and a nice delicacy in all its particulars. The vigour of his colouring and the freshness of his carnations are also greatly to be admired.

The misfortunes of the war having obliged Lucas to leave the princes of Saxe, he went to take refuge at Wittemberg, with his friend Luther and became a burghmaster of that town. He has engraved some prints on copper which are very scarce; as to the engravings on wood, which bear his cypher and arms with those of Saxe, they have only been engraven on his drawings, by men whose names are hardly known.

Lucas de Cranach died at Weymar in 1553, aged 83.

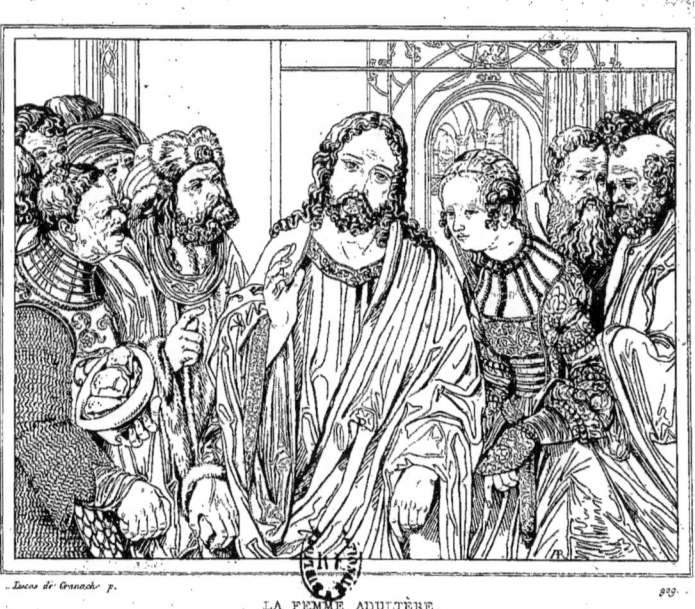

Lucas de Cranach p.

LA FEMME ADULTÈRE.

LA FEMME ADULTÈRE.

Le même sujet peint par Biscaïno, Augustin Carrache, Jacques Robusti dit Tintoret, et Nicolas Poussin, a été donné sous les nos. 320, 440, 529 et 899. Nous avons eu alors l'occasion de rapporter les usages des Israélites lorsqu'ils venaient à découvrir une adultère, et les peines auxquelles les lois la soumettaient, ainsi que les paroles que prononça Jésus-Christ pour sauver la coupable, sans pourtant se mettre en opposition apparente avec la loi pénale.

Nous avons pu aussi faire remarquer combien étaient sublimes les compositions de Carrache et de Poussin. Celles de Biscaïno et de Tintoret ne sont remarquables que sous le rapport de la couleur et de l'expression. On en peut dire autant de celle-ci, peinte par Lucas de Cranach. Ce tableau, seulement en demi-figure, est sans intérêt quant à la composition. La figure du Christ occupe le milieu ; à droite est la femme adultère, remarquable par sa beauté, par sa jeunesse et par la richesse de ses vêtemens. Derrière elle se trouvent les apôtres, dont on ne voit distinctement que St. Pierre et un autre ; à gauche sont placés des Juifs portant déjà des pierres pour faire périr la criminelle.

L'expression de la figure de Jésus-Christ est pleine de douceur et de bonté. La tête de la jeune femme est remarquable par son air de candeur. Celles des apôtres montrent quelque embarras pour résoudre la question ; tandis que les Juifs font voir le désir d'assouvir leur vengeance. Ce tableau peint sur bois fait depuis long-temps partie de la galerie de Munich ; il a été lithographié en 1818, par N. Strixner.

Larg., 4 pieds 8 pouces ; haut., 3 pieds 8 pouces.

GERMAN SCHOOL. •••• LUCAS OF CRANACH. •• MUNICH GAL.

THE WOMAN TAKEN IN ADULTERY.

We have already presented compositions on this subject by Biscaino, Agostino Caracci, Tintoretto and Poussin; see n^os. 320, 440, 529 and 899; and have mentioned the Jewish laws and customs relative to adultery, as wellas the manner in which Christ saved the unhappy woman, without oppugning the commands of Moses.

We remarked the sublimity of Caracci and Poussin's pictures. Those of Biscaino and Tintoretto, are distinguished only for colouring and expression. The same may be said of that of Lucas of Cranach, which consists of half length figures, and which is wholly devoid of interest as respects the composition. The figure of Christ is in the centre: on the right, is that of the woman, which is remarkable for beauty, and for the richness of the costume; and behind her are the Apostles, of whom only St. Peter and one more are distinctly seen. On the left, are the Jews, armed with stones for the execution.

The expression of Christ's countenance is full of sweetness and benignity. The woman's head is also distinguished by an air of candour. The Apostles shew some embarassment to resolve the question; while in the Jews is expressed only an atrocious thirst of vengeance.

This picture, which is painted on wood, has long pertained to the Munich gallery: it was lithographied in 1818, by N. Strixner.

Width, 4 feet 11 inches; height, 3 feet 10 inches.

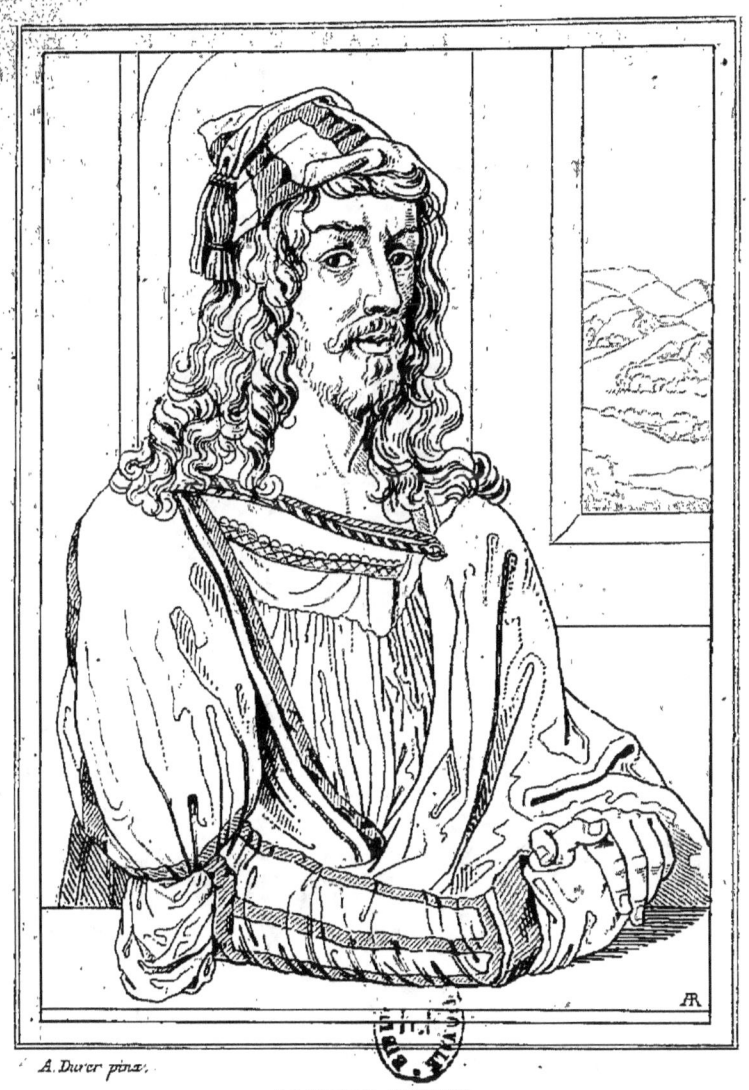
ALBERT DURER.

NOTICE
HISTORIQUE ET CRITIQUE

sur

ALBERT DURER.

—

Un artiste souvent n'arrive à bien faire, qu'en se livrant avec opiniâtreté au travail, dans le genre auquel il a donné la préférence. Telle n'est pas la marche d'un génie supérieur, qui semble arriver avec facilité à la perfection et se distingue également dans toutes les branches de l'art, qu'il lui prend envie d'exercer, ou dans les sciences auxquelles il se livre comme si c'était un simple délassement. C'est ainsi que nous voyons Albert Durer, fils d'un orfèvre, s'occuper d'abord avec succès de l'état de son père, se livrer ensuite à la peinture, à la gravure, se distinguer dans les mathématiques, devenir architecte et ingénieur, puis écrire différens ouvrages sur les proportions du corps humain, la géométrie, la perspective, la fortification.

Albert Durer naquit à Nuremberg, en 1471. En quittant l'atelier de son père, il fut mis en apprentissage, ainsi que cela se disait alors, chez le peintre Michel Wolgemuth et y fut engagé pour trois années; parce que la peinture à cette époque, était considérée comme un métier et que l'on fixait un temps pendant lequel le maître et l'élève étaient liés.

En 1490, Albert Durer entreprit les voyages d'usage alors, à la fin d'un apprentissage, et vint en 1492 à Colmar, où il se lia, dit-on, avec les frères du célèbre Martin Schongaüer, peintre et graveur, natif de Colmar, mais qu'il avait pu connaître à Nuremberg où il avait travaillé long-temps, et de qui peut-être il reçut des conseils, ce qui a fait croire à quelques personnes qu'il avait eu pour premier maître *Hupsche Martin*, c'est à-dire le *beau Martin*, qui n'est autre que Martin Schongaüer.

Revenu en 1494 dans sa ville natale, Albert Durer, âgé de 23 ans, y épousa par égard pour ses parens Agnès Frey, fille d'un mécanicien célèbre. Cette femme, remarquable par la beauté de sa figure, aura pu d'abord être agréable à son mari, mais son humeur acariâtre fit ensuite le tourment de sa vie entière. On ne peut parler avec certitude des premiers travaux d'Albert Durer; mais il est assez singulier de voir que l'on trouve, avec la date de 1497, un tableau et une estampe : le premier est un charmant portrait d'une demoiselle de Nuremberg, l'autre une estampe représentant trois femmes nues debout; composition souvent répétée par d'anciens maîtres et désignées tantôt comme les trois déesses attendant le jugement de Pâris, tantôt comme les trois Grâces, ou enfin comme trois femmes au sabbat. Ces premiers travaux le firent bientôt connaître et apprécier par l'empereur Maximilien Ier. puisqu'en 1504, il fit pour ce prince une Adoration des Mages, dans un riche paysage orné de ruines, et deux ans après, une Vierge avec l'enfant Jésus, accompagnés de plusieurs anges, sainte Catherine et plusieurs saints. A gauche est l'empereur Maximilien à genoux, près de lui sont placés l'impératrice Blanche-Marie et le duc Éric de Brunswick, plus loin Albert Durer a mis dans ce tableau, son intime ami Wilibald Pirkheimer et lui-même s'est placé près de lui, tenant à la main un papier où est tracé son monograme avec l'inscription *Exegit quinque Mestri spatio Albertus Dürer Germanus MDVI.*

C'est dans cette même année qu'Albert Durer fit un voyage à Venise, pendant lequel il écrivit à son ami Pirkheimer, plusieurs lettres où se trouvent quelques anecdotes intéressantes et des réflexions très-curieuses sur les arts. Il passa ensuite à Bologne avant de revenir chez lui, et sans doute il y vit Marc-Antoine, graveur si célèbre quelques années plus tard, mais qui, jeune à cette époque, copia quelques gravures d'Albert Durer. Plusieurs biographes, répétant l'un des contes dont Vasari a si souvent rempli son ouvrage, ont accrédité la fable ridicule d'un prétendu procès que le peintre allemand aurait intenté et gagné contre le graveur italien, pendant son séjour à Venise, pour avoir copié sur cuivre l'histoire de la passion de Jésus-Christ et la vie de la Vierge, gravées sur bois d'après les dessins d'Albert Durer. Pour détruire une semblable assertion, il suffira de faire remarquer deux choses, la première c'est que, de toutes les copies faites par Marc-Antoine d'après Albert Durer, la seule qui porte une date est saint Jean et saint Grégoire debout. Cette copie est marquée au milieu du bas de l'année 1506, qui est précisément le temps du voyage d'Albert Durer en Italie. L'autre remarque, est que la Passion de Jésus-Christ ne fut publiée en Allemagne que dans l'année 1510 et la vie de la Vierge en 1512, ainsi que le prouvent ces dates que l'on voit sur l'un des sujets de chacune de ces suites. Or, s'il est certain qu'Albert Durer ait fait un voyage à Venise en 1506, comment cet artiste aurait-il pu, lors de son séjour à Venise, se plaindre de ce qu'on avait copié des pièces qu'il ne grava que plusieurs années après et si Marc-Antoine a copié une gravure d'Albert Durer en 1506, n'est-il pas probable qu'il l'a fait pour rendre hommage au talent d'un artiste étranger. Puis sur quelles lois, sur quels usages, le Sénat de Venise aurait-il pu s'appuyer, pour condamner un graveur, qui aurait copié dans son pays des estampes imprimées dans un pays autre que le sien, et qui ne dépendait en rien de la juridiction de Venise.

La galerie du Belvédère à Vienne, possède deux tableaux très-curieux représentant, l'un le martyre d'un grand nombre de chrétiens. L'auteur y a peint sur le devant, un Soudan à cheval, ayant près de lui un de ses ministres à pied et donnant des ordres pour faire précipiter les malheureux chrétiens du haut des rochers, dans un vallon hérissé de pieux aigus. Le peintre s'y est représenté tenant un petit étendard sur lequel on lit : *Iste faciebat Anno Domini* 1508, *Albertus Durer Alemanus*. L'autre est un sujet emblématique, ou l'on voit la Trinité adorée par des anges et par des hommes, placés sur des nuages. Dans le bas est un paysage fort étendu, où l'on aperçoit la figure du peintre, tenant une tablette sur laquelle on lit : ALBERTUS DURER NORICUS FACIEBAT ANNO ET VIRGINIS PARTU, 1511.

Il serait difficile de décrire toutes les peintures d'Albert Durer, il faudrait même un espace fort étendu pour parler convenablement de ses principaux tableaux répandus dans les monumens publics de l'Allemagne, ainsi que dans plusieurs galeries et dans un grand nombre de cabinets particuliers. Cependant nous croyons devoir citer un tableau singulier, peint en 1513 et représentant un militaire à cheval armé de toutes pièces et à qui la Mort présente un sablier. On désigne ordinairement cette composition sous le titre de *Chevalier de la mort*; M. de Burtin lui donne le nom de *Chevalier intrépide*, et prétend que c'est le portrait du comte François de Seckingen, le plus ferme appui des protestans d'Allemagne, et qui soutint un siége opiniâtre dans son château que l'on voit dans le fond.

Ce n'est pas seulement comme peintre qu'Albert Durer s'est distingué ; son talent comme graveur le place également à un rang très-élevé. On connaît de lui cent huit gravures sur cuivre, la plupart très-recommandables, d'une grande finesse de burin, et dont les têtes sont remplies d'expression. Près de la moitié portent des dates entre les années 1497 et 1526, les plus importantes et celles qu'on admire

avec le plus de raison, sont Adam et Ève debout dans le paradis terrestre; l'Enfant prodigue dans le malheur; saint Eustache ou saint Hubert, à genoux devant un cerf, dans le bois duquel il voit une croix; saint Jérôme dans le désert; L'enlèvement d'Amymone; la Jalousie; la Mélancolie; la Fortune, ou plutôt la Tempérance; le Chevalier de la mort, dont nous avons déjà parlé et enfin une gravure représentant Jésus-Christ en croix, accompagné de la Vierge, sainte Madeleine et saint Jean. Cette petite pièce ronde est assez rare et fut recherchée moins pour son mérite réel qu'à cause de sa petitesse et de la tradition qui la donne comme étant une épreuve tirée du pommeau de l'épée de l'empereur Maximilien Ier.

Excepté cette dernière gravure qui est sur argent, toutes les autres sont sur cuivre, car c'est à tort que l'on cite quelques pièces comme étant gravées sur fer; savoir Jésus-Christ au jardin des Olives : un ange tenant le saint suaire : Pluton enlevant Proserpine et une grande pièce de canon dans un paysage. C'est une erreur qui n'a pu s'accréditer qu'à cause de la dureté apparente des tailles; ce qui est l'effet naturel d'une eau forte trop mordue; car il est bien constant que le peintre Albert Durer a gravé de cette manière. Quelques auteurs même ont cru devoir lui attribuer l'invention de la gravure à l'eau-forte, tandis qu'en Italie on l'attribuait à François Mazuocli, dit le Parmesan. Mais on ne peut plus avoir d'incertitude à cet égard, puisque l'année 1515 est la date la plus ancienne que l'on trouve sur des gravures à l'eauforte par Durer; et, lors de mon voyage à Londres en 1824, j'ai trouvé au Musée britannique, une petite estampe gravée à l'eau-forte, par Winceslas d'Olomutz, avec la date de 1496. Je n'ai jamais vu ailleurs cette pièce si intéressante puisqu'elle donne la date et le nom de l'auteur. Heinecke, de Murr, et Bartsch, n'en ont pas parlé, ce qui peut la faire regarder comme unique et fort importante. C'est une figure allégorique

relative aux discussions qui eurent lieu dans le xv^e. siècle, entre les partisans de Jean Hus et la cour de Rome.

Il convient aussi de parler des gravures sur bois portant la marque d'Albert Durer, et que l'on a cru long-temps de sa main; mais si l'on considère la différence totale qui existe entre les deux manières de graver sur cuivre et sur bois ; le peu d'agrément que présente à un véritable artiste le maniement des outils employés dans la gravure sur bois ; la lenteur que nécessite cette nature de travail, et aussi l'obligation où se trouve le graveur de suivre rigoureusement le dessin tracé sur la planche sans pouvoir y rien changer ; enfin si l'on considère le nombre immense de gravures de cette espèce qui portent le chiffre de Durer, il sera facile de croire que cet habile artiste ait pu faire autre chose que de tracer sur la planche de bois les dessins, qui ensuite ont été gravés, sous sa direction, par différens ouvriers auxquels on donnait en Allemagne le nom de *formsneïder*, et que nous pourrions désigner en français sous la dénomination de *tailleur de forme* ou de planche. Bartsch, dans son *Peintre-Graveur*, tome VII, a très-bien discuté ce point ; il dit aussi que, parmi les notices nombreuses et détaillées que l'on a sur toutes les circonstances de la vie d'Albert Durer, sur toutes ses occupations, et sur tous les genres d'ouvrages qu'il a laissés, aucune ne laisse entrevoir qu'il se soit jamais occupé de graver sur bois. Cet auteur ajoute ensuite que l'on sait positivement que les planches du char triomphal de Maximilien ont été gravées par Jérôme Resch ; que d'autres planches l'ont été par Jean Glaser, Jean Guldenmund et Henri Hondius. Il finit par donner, comme une preuve irrécusable, un passage du journal du voyage d'Albert Durer, où il s'exprime ainsi : « Les deux seigneurs de Rogendorff m'ont invité à table. J'ai dîné une fois chez eux, et j'ai dessiné leurs armoiries en grand sur une planche de bois, afin qu'on puisse les tailler. »

Quelques biographes ont prétendu qu'Albert Durer, pour

se soustraire aux tracasseries que lui occasionait fréquemment le caractère difficile de sa femme, s'était absenté de chez lui pour voyager seul; mais, aucontraire, c'est avec elle, et accompagné d'une servante, qu'il quitta Nuremberg, en 1520, pour parcourir une partie de l'Allemagne et des Pays-Bas. Il se lia d'amitié avec Lucas de Leyde, peintre et graveur, et digne émule de l'artiste allemand. Ces deux peintres, voulant qu'un monument retraçât à la postérité et leur talent et leur liaison, firent mutuellement leur portrait sur un seul et même panneau. Durer revint dans sa patrie en 1521 et non en 1524 : la relation de ce voyage a été écrite par le peintre lui-même, et de Murr l'a publiée dans son journal sur les arts et la littérature, tome VII, page 53 à 98.

Sans doute Albert Durer continua ses travaux, et il fut aimé de l'empereur Charles V comme il l'avait été de Maximilien Ier., qui l'avait anobli. Puis il mourut en 1528, âgé seulement de 57 ans. Sa mort fut regardée comme prématurée; du moins son ami Pirkheimer, dans une lettre adressée à Jean Tochute, dit que sa mort fut accélérée par les chagrins que sa femme lui causa. Il rapporte qu'elle lui reprochait sa gaîté, et le poussait à travailler sans relâche, afin qu'il gagnât de l'argent et des richesses dont elle était fort avide.

Albert Durer est souvent considéré comme le fondateur de l'École allemande, et du moins il a surpassé tous ses prédécesseurs. Ainsi que l'a très-bien dit M. Fr. X. de Burtin ; « Il était d'une fécondité inépuisable dans l'invention, et aussi ingénieux dans ses idées que varié dans ses compositions. Son dessin était correct et fondé sur l'anatomie ; ses expressions étaient vraies ; son coloris était agréable et brillant. » Les défauts qu'on lui reproche ne sont pas les siens, mais ceux du temps où il a vécu, et viennent de ce qu'à cette époque, on n'avait pas cherché à rendre la perspective aérienne. L'exactitude dans le costume était également négligée ; les plis nombreux et cassés tenaient à la manière de draper et à l'emploi

des étoffes en usage alors. Comme graveur on peut admirer la finesse de son burin, ainsi que la facilité et la variété de son travail. S'il n'a pas trouvé tout ce qui convient à la gravure large et fière, propre à exprimer les grands tableaux d'histoire, il a imaginé et réuni toutes les parties de l'art qui sont nécessaires pour graver des tableaux finis de la manière la plus précieuse.

Comme auteur et professeur, Albert Durer a publié un *Traité des proportions du corps humain*; un *Traité géométrique des mesures avec le compas et la règle*; des *Instructions sur la fortification*.

Le nombre de ses tableaux ou portraits est de plus de deux cents; on connaît de lui cent quatre estampes gravées sur cuivre par lui-même; et environ quatre cent cinquante gravures sur bois faites sur ses dessins. Le meilleur catalogue de ses estampes est celui qu'a publié Bartsch dans son *Peintre-Graveur*, tome VII. M. Joseph Heller a publié, sur ce célèbre artiste, un ouvrage très-intéressant où se trouvent décrit tous les travaux d'Albert Durer.

HISTORICAL AND CRITICAL NOTICE

OF

ALBERT DURER.

It often happens that an artist succeeds in doing well, only by giving himself up wholly to that kind of work which he has chosen. Such is not the way with superior geniuses who seem to arrive with facility at perfection, and distinguish themselves equally in every branch of the art they take a fancy to cultivate, or in the sciences to which they yield as to a mere amusement. It is thus we at first see Albert Durer, the son of a Goldsmith, exercising with success his father's trade, afterwards taking to Painting and Engraving; distinguishing himself in Mathematics; becoming an Architect and an Engineer; then writing several works on the Proportions of the human body, Geometry, Perspective, and Fortifications.

Albert Durer was born at Nuremberg in 1471. On leaving his father's workshop, he was put apprentice, as it was then termed, with the painter Michael Wolgemuth and was bound for three years; painting, at that time, being considered a trade; a period was fixed during which the master and pupil were engaged towards each other. In 1490, Albert Durer began the travelling then customary at the expiration of an apprenticeship, and in 1492, came to Colmar, where, it is said, he became intimate with the brothers of the famous painter and engraver Martin Schongaüer, a native of Colmar,

but he might have known him at Nuremberg, where he had worked for a long time, and from whom, perhaps, he received advice, this has induced several persons to think that he had for his first master *Hupsche Martin*, which means the *handsome Martin*, the identical Martin Schongauer.

Returning in 1494, to his native city, Albert Durer, being 23 years old, married, out of respect to his parents, Agnes Frey, the daughter of a celebrated Mechanician. This woman, remarkable for the beauty of her person, may, at first, have been pleasing to her husband, but subsequently, her cross disposition, was a torment to him, for the remainder of his life.

The first works of Albert Durer cannot be spoken of with certainty, but it is rather singular that there exists bearing the date 1497, a painting and a print; the former is a charming young lady of Nuremberg, the latter an engraving that represents three naked women standing; a composition often repeated by some of the old masters, and sometimes designated as the Three Goddesses awaiting the judgment of Paris, sometimes as the Three Graces, or sometimes also as Three Witches at their orgies. These first works soon caused him to be known and appreciated by the Emperor Maximilian I, for, in 1504, he did for that prince an Adoration of the Magi, a rich Landscape adorned with ruins; and two years afterwards a Virgin and Infant Jesus, accompanied by several Angels, St. Catherine and many Saints; on the left is the Emperor Maximilian kneeling, near him are introduced the Empress Bianca Maria and the Duke Erick of Brunswick; farther off, Albert Durer has put his intimate friend Wilibald Pirkheimer, near whom he has placed himself, holding in his hand a paper upon which his monogram is marked, with the inscription: *Exegit quinque Mestri spatio Albertus Durer Germanus* MDVI.

It was in this year that Albert Durer went to Venice, dur-

ing which time, he wrote to his friend Pirkheimer, several letters, containing some interesting anecdotes and very curious reflections on the Arts. He afterwards went to Bologna, previous to returning home; and no doubt he there saw Marc Antonio, who, a few years later, became so famous an Engraver, but, who being young at that time, copied a few of Albert Durer's Engravings. Several Biographers repeating one of those tales so often found in Vasari's Work, have caused the ridiculous fable to be believed of a supposed lawsuit which the German painter instituted and gained, during his abode at Venice, over the Italian engraver for having copied on copper the History of the Passion of Christ and the Life of the Virgin, engraved on wood from Albert Durer's drawings. To destroy this assertion, it will only be sufficient to cause two things to be remarked; the first is, that of all the copies done by Marc Antonio after Albert Durer, the only one bearing a date is St. John and St. Gregory standing. This copy is dated 1506, at the bottom, in the middle, which is precisely the time of Albert Durer's journey to Italy. The other remark is, that the Passion of Christ was not published in Germany till the year 1510, and the Life of the Virgin in 1512, as proved by the dates seen on one of the subjects of each of those series. Now, if it is certain that Albert Durer performed a journey to Venice in 1506, how could this artist, during his abode there, complain of his subjects having been copied whilst he engraved them but several years afterwards; and if Marc Antonio in 1506, copied an engraving by Albert Durer, might it not be possible that he did it as an homage to the talent of a foreign artist. Then by what laws, by what customs, could the Senate of Venice condemn an engraver, who, in his own country, had copied engravings printed in another state, and in no way under the jurisdiction of Venice.

The Belvedere Gallery at Vienna contains two very curious pictures one of which represents the martyrdom of a great

number of Christians. The author has represented in front a Soldan on horseback, near him is one of his ministers on foot, giving orders to have two unfortunate christians precipated from the summit of the rocks into a valley stuck with sharp stakes. The painter has introduced himself holding a small standard upon which is written : *Iste faciebat Anno Domini* 1508, *Albertus Durer Alemanus*. The other picture is an emblematical subject that represents the Trinity adored by some angels and men placed upon clouds: at the bottom is a very extensive landscape with the inscription : ALBERTUS DURER NORICUS FACIEBAT ANNO ET VIRGINIS PARTU, 1511.

It would be difficult to describe all Albert Durer's paintings, for it would even require a long space to speak suitably of his principal pictures, spread in the public buildings of Germany, as also in several galleries and a great number of private collections. Yet we must mention one extraordinary picture, painted in 1513, representing a soldier armed from head to foot and on horseback; Death is presenting him an hour glass. This composition is generally designated the *Knight of Death* : M. de Burtin calls it the *Intrepid Knight* and pretends, that it is the portrait of Count Francis Seckingen, the staunchest friend of the protestants in Germany, and who maintained an obstinate siege in his castle, seen in the distance.

Albert Durer is not distinguished as a painter only; his talent as an engraver places him in a very eminent rank. Eight hundred of his engravings on copper are known, the greater part highly praiseworthy, finely touched, and the heads of which are full of expression. Nearly the half bear dates between the years 1497 and 1526: the most important and most deservedly admired are, Adam and Eve standing in Paradise; the Prodigal son in distress; St. Eustace, or St. Hubert, kneeling before a stag in whose antlers a cross is discernible; St. Jerome in the desert; the Rape of Amymone; Jealousy; Me-

lancholy; Fortune, or rather Temperance; the Knight of Death, of which we have already spoken; and finally an engraving that represents Jesus Christ on the Cross, accompanied by the Virgin, St. Magdalene, and St. John : this little round piece is rather scarce and was sought after less for its intrinsic merit than for its smallness and the tradition attributing it to be a proof stamped off the pummel of the sword of the Emperor Maximilian I.

With the exception of this last engraving which is on silver, all the others are on copper; for it is erroneously, that some are mentioned as being engraved on iron; viz. Jesus Christ in the Garden of Olives; an Angel holding the Sudarium; the Rape of Proserpine by Pluto; and a large cannon in a Landscape. It is a mistake which has gained credence only from the apparent harshness of the lines, which is the natural effect of an etching too strongly bit in : for it is very certain that the artist, Albert Durer, engraved in this manner. Some authors have even gone so far as to attribute to him the invention of this expeditious method of engraving, whilst in Italy it was attributed to Francesco Mazzuoli, called Parmiggiano. But there can now exist no uncertainty respecting this, since the year 1515 is the earliest date found on Etchings by Durer. During my stay in London in 1824, I found in the British Museum, a small print, etched by Winceslas d'Olomutz, dated, 1496. I never saw elsewhere this document so very interesting since it gives the date and name of the author. Heinecke de Murr and Bartsch do not speak of it and it may therefore be considered unique and highly important. It is an allegorical figure relative to the discussions that took place in the XV century between the followers of John Hus and the Court of Rome.

The engravings on wood bearing the mark of Albert Durer must also be spoken of, having, for a long time, been thought to be from his hand. But if the total difference be considered

that exists between the manners of engraving on copper and on wood, the little pleasure that presents itself to a real artist in the handling of the tools used for engraving upon wood, the slowness required in this kind of work, and the necessity the engraver is under, of strictly following the drawing traced on the block without the possibility of changing any thing; if also the immense number of engravings of this kind, bearing Albert Durer's cypher be considered, any one will be easily convinced that this skilful artist can only have traced on the wooden blocks the designs which were afterwards engraved under his directions, by various workmen called in Germany *Formschneiders*, Cutters of Forms, or Blocks. Bartsch in his *Painter and Engraver*, vol. VII, has fully discussed this point; he says also that amongst the numerous and elaborate notices existing on all the circumstances of Albert Durer's life, his occupations, and every kind of work which he has left, none show that he ever occupied himself in engraving on wood. This author afterwards adds that it is known for positive, that the Forms of Maximilian's Triumphal Car were engraved by Jerome Resch; and that other Forms were done by John Glaser, John Guldenmund, and Henry Hondius. He concludes by giving, as an irrefragable proof, a passage from his journal, wherein Albert Durer expresses himself thus. « The two Lords of Rogendorff have invited me to their table. I dined once at their house, and I have drawn their armorial bearings, large size, on a wooden Form that they may be cut. »

Some biographers have pretended that Albert Durer, in order to get rid of the vexations frequently occasioned by his wife's tormenting disposition, had left his home to travel alone; but on the contrary it was with her and accompanied by a servant, that he left Nuremberg, in 1520, to go over a part of Germany and the Netherlands. He formed a friendship with Lucas of Leyden, a painter and engraver, a worthy

competitor of the German artist: These two painters, willing that a monument should hand down to posterity, both their talent and friendship, did together their portraits on one and the same panel. Durer returned to his country in 1521, and not in 1524: the relation of this journey was written by himself; and De Murr published it in his Journal of the Arts and Literature, vol. VII, p. 53, to 98.

No doubt Albert Durer continued his labours, and was beloved by the Emperor Charles V, as he had been by Maximilian I who created him a noble. He died in 1528, aged only 57 years. His death was considered premature: at least his friend Pirkheimer, in a letter addressed to John Tochule, says that it was accelerated by the vexations his wife caused him. He relates that she reproached him his cheerfulness and was constantly urging him to work, that he might earn money and riches of which she was very eager.

Albert Durer is often considered as the founder of the German School and he has at least surpassed all his predecessors. M. Fr. X. de Burtin has very judiciously said that, « He was of an inexhaustible fertility in invention, and as ingenious in his ideas as he was varied in his compositions. His drawing was correct and founded on anatomical principles, his expressions were true and his colouring was pleasing and bright. » The faults found in him were not his own, but those of the time in which he lived, arising from the circumstance, that no endeavours, at that period, were made to express aerial perspective. Exactness in costume was equally neglected, the numerous and broken folds were derived from the manner of casting of the drapery and the use of the stuffs then in fashion. The delicacy of his lines as an engraver, also the facility and variety of his works, must be admired. If he did not discover all that was necessary to broad and bold engraving, fit to represent large historical pictures, he invented and combined all the parts of the art neces-

necessary to engrave pictures in the highest style of finishing.

As an author and professor, Albert Durer published, *A Treatise on the Proportions of the Human Body; A Geometrical Treatise on measurement with Rule and Compasses; and Lessons in Fortifications*.

The number of his pictures, or portraits, amounts to more that two hundred, four hundred prints of his, engraved on copper, are known; besides about four hundred and fifty engravings on wood from his drawings. The best catalogue of his engravings is the one published by Bartsch in his *Painter and Engraver*; vol VII. M. Joseph Heller has published, upon this celebrated artist, a very interesting work were are described the works of Albert Durer.

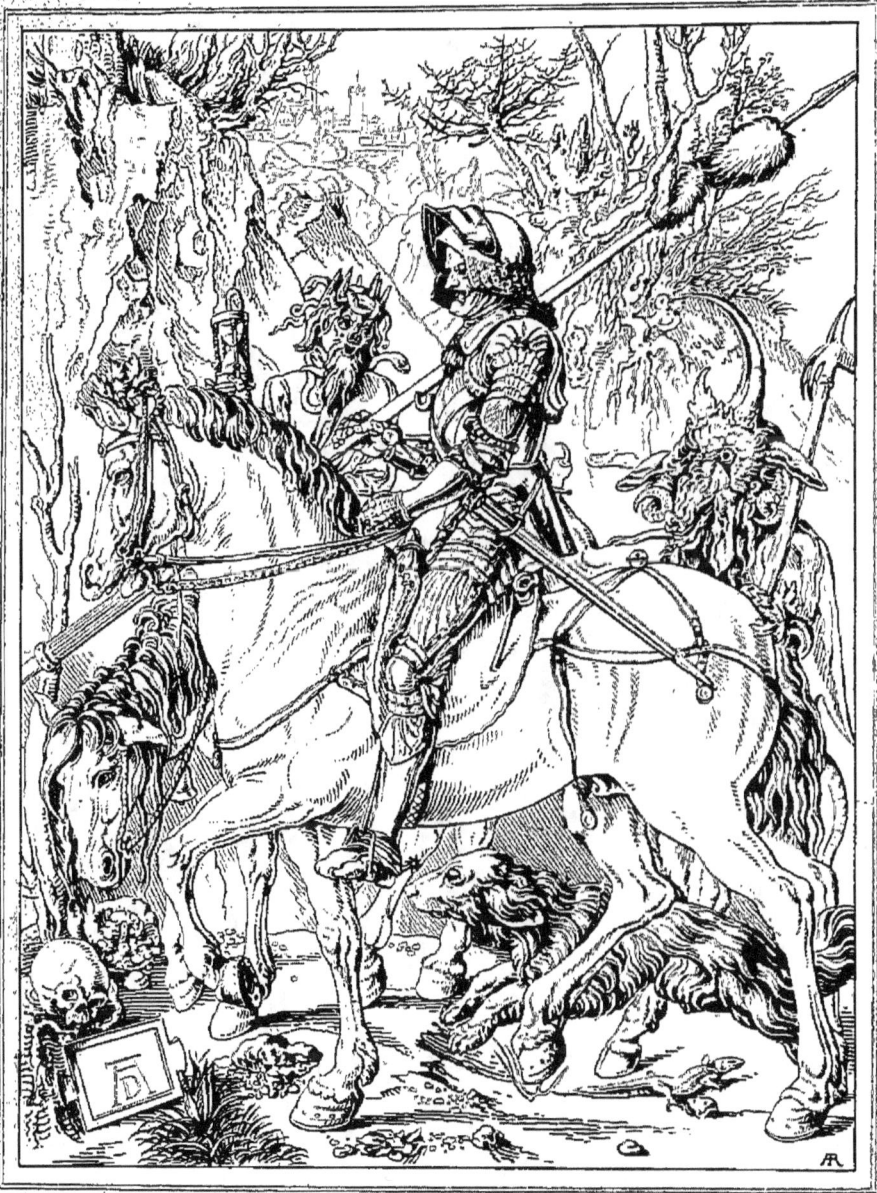

FRANÇOIS DE SECKINGEN.

FRANÇOIS, COMTE DE SEKINGEN.

Ce portrait équestre d'un prince allemand, le plus ferme appui des protestans, est ordinairement désigné sous la singulière dénomination de *chevalier de la mort*. Armé de pied en cap, et tranquille sur un beau cheval blanc, il ne s'aperçoit pas que le démon le suit pour s'emparer de son âme aussitôt qu'il aura cessé de vivre, mais il ne paraît pas ému à la vue de la mort, qui lui montre un sablier et lui fait voir que l'instant approche.

La forteresse que l'on aperçoit sur le haut des rochers est le château où ce héros faisait sa résidence, et dans lequel il s'enferma lorsque, abandonné par ses amis, il n'eut plus le pouvoir de faire une guerre offensive.

Il serait difficile de se faire une idée de la perfection de ce tableau plein de transparence et d'harmonie. Le dessin est noble et correct; l'armure d'acier y étonne par l'illusion que produit son effet brillant; la touche est aussi fine que dans les tableaux les plus précieux de Gérard Dow; la conservation en est parfaite.

En 1808, ce précieux tableau faisait partie du cabinet de M. François-Xavier de Burtin, amateur distingué de Bruxelles. Il a été gravé, en 1515, par Albert Durer lui-même, et cette estampe a été copiée ensuite par Wierx.

Haut., 2 pieds 5 pouces; Larg., 1 pied 10 pouces.

GERMAN SCHOOL. — ALB. DURER. — PRIV. COLLECTION.

FRANCIS, COUNT OF SEKINGEN.

This equestrian portrait of a German Prince, one of the firmest supports of the Protestant cause is generally known by the singular denomination of the knight of Death. Armed from head to foot, and at ease, on a fine white horse, he does not perceive that the demon follows him to seize upon his soul as soon as he ceases to live, nor does he seem startled at the sight of Death, who shews him an hour-glass, and indicates to him that the hour approaches.

The fortress which is seen on the top of the rocks is the castle which this hero made his residence, and in which he shut himself up, when abandoned by his friends he had no longer power to carry on an offensive war.

It would be difficult to form an idea of the perfection of this picture full of transparency and harmony. The design is noble and correct; the steel armour astonishes by the illusion produced by its brilliancy, the execution is equally beautiful with the most finished productions of Gerard Dow and the preservation is perfect.

In 1808, this precious picture formed part of the cabinet collection of M. François Xavier de Burtin, a distinguished amateur of Brussels.

It was engraved, in 1515, by Albert Durer himself, and this print was afterwards copied by Wierx.

Height 2 feet 7 inches; width 1 foot 11 inches.

NOTICE

SUR

BERNARD VAN ORLEY.

Bernard Van Orley naquit à Bruxelles vers 1490. Fort jeune il quitta la Flandre pour aller étudier en Italie, où il devint élève de Raphaël. Les principes que Van Orley puisa en Italie lui firent acquérir une manière bien supérieure à celle de ses compatriotes, et à son retour dans sa patrie ses ouvrages furent grandement goûtés.

Il fit pour l'empereur Charles-Quint plusieurs tableaux de chasses, où était représenté le monarque avec différens personnages de sa cour. Ces tableaux furent ensuite exécutés en tapisseries et donnés à différens princes.

C'est aussi d'après ses cartons que le prince d'Orange fit exécuter pour le château de Breda, seize tapisseries dans lesquelles l'or et l'argent se trouvaient mêlés avec la soie. Chacune d'elle offrait un cavalier et une dame représentant diverses personnes de la famille de Guillaume de Nassau. Ces pièces précieuses ont été égarées depuis long-temps, et maintenant on rencontre rarement des ouvrages de Bernard Van Orley.

NOTICE

OF

BERNARD VAN ORLEY.

Bernard Van Orley was born at Brussels about 1490. He in his early youth left Flanders to go to study into Italy, where he became the pupil of Raphael. The principles that Van Orley drew from Italy caused him to acquire a manner far superior to those of his countrymen, and when he returned to his country, his works were greatly liked.

He painted for the emperor Charles V several hunting-match pictures, where the monarch with several high personages of his court were represented. These pictures were afterwards executed in tapestry and given to different princes.

Also from the collection of his drawings, the prince of Orange ordered to be made for the castle of Breda, sixteen hangings of tapestry in which gold and silver are mixed with silk. There were in each of these hangings, a gentleman and a lady representing divers personages of the family of William Nassau. Those precious pieces have been mislaid since a long while, and now the works of Bernard Van Orley are scarce to be met with.

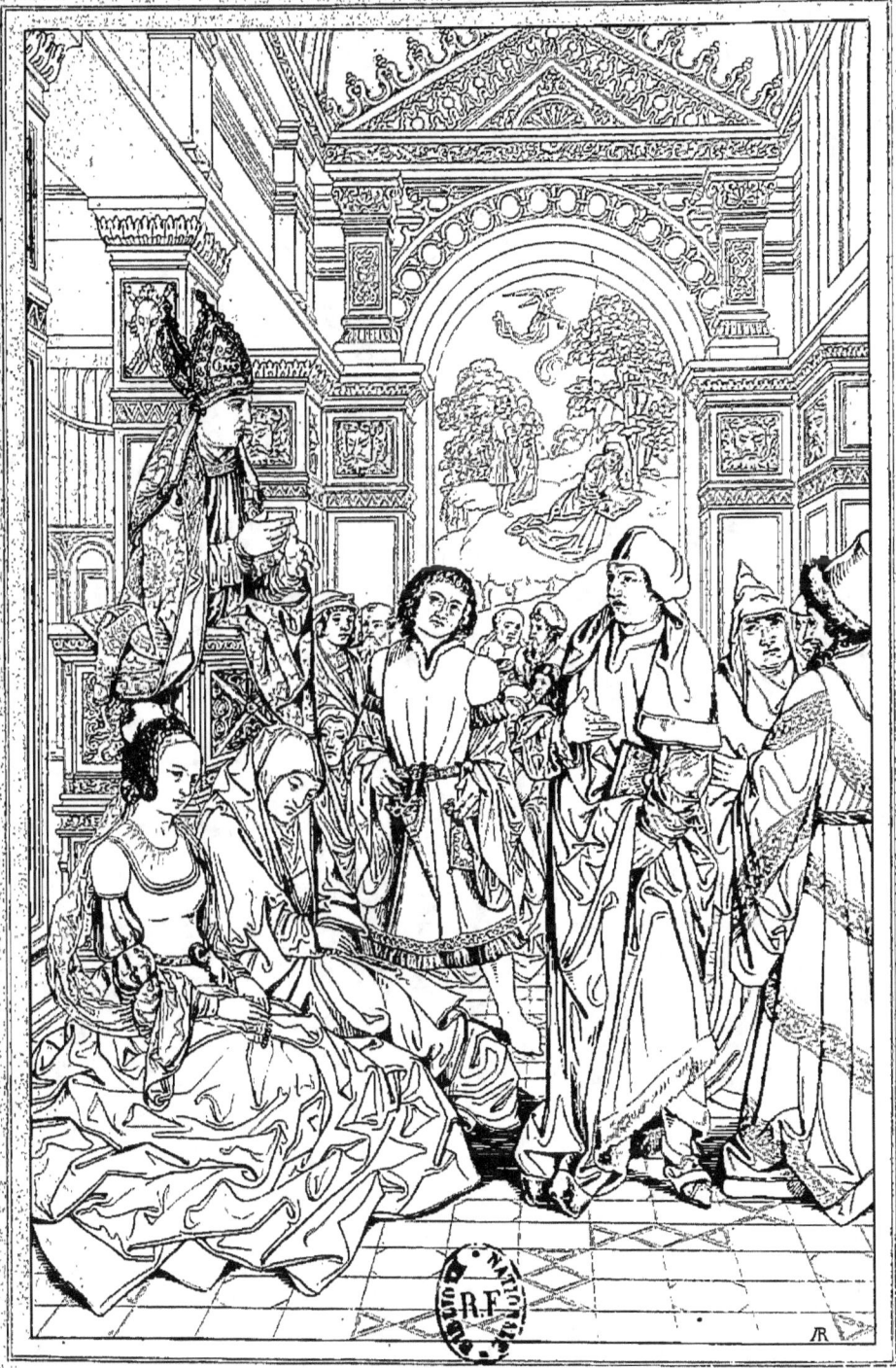

PRÉDICATION DE St NORBERT

PRÉDICATION DE St. NORBERT.

Ce précieux tableau de Robert van Orlay, l'un des plus anciens peintres flamands, et pourtant élève de Raphaël, appartient maintenant au roi de Bavière. Il faisait partie de la collection formée par MM. Boisserée, et donne une haute idée du goût qui a présidé à la formation de ce beau cabinet.

Saint Norbert, archevêque de Magdebourg, et fondateur de l'ordre de Prémontré, naquit en 1080, à Santen, près de Wesel. Son père était parent de l'empereur Henri IV, et sa mère était de la famille des ducs de Lorraine. Destiné à l'état ecclésiastique, il ne voulut pas d'abord recevoir d'ordre plus haut que le sous-diaconat; parce qu'il ne voulait pas s'astreindre à la pureté de mœurs que, selon lui, devaient nécessiter les ordres supérieurs. Cependant, étant âgé de trente-quatre ans, et se trouvant en campagne avec un seul valet, il fut surpris par un orage affreux, puis renversé par la foudre, il crut entendre la voix de Dieu lui ordonner de quitter le mal et de se livrer au bien.

Norbert abandonna donc la cour de l'archevêque de Cologne, et se livra à la prédication avec tant de zèle et tant de chaleur, qu'il opéra un grand nombre de conversions, parmi toutes les classes de la société, réforma plusieurs abbayes, entre autres celle de Saint-Martin de Laon, puis établit à Prémontré, dans la forêt de Coucy, un ordre qui eut bientôt plusieurs autres maisons en France et en Allemagne.

En 1126, Norbert fut nommé archevêque de Magdebourg, il mourut en 1134. En 1582 il fut canonisé par le pape Grégoire XIII, et en 1627 son corps fut transporté à Prague.

Ce tableau a été lithographié en 1827, par J. Bergmann.

THE PREACHING OF S\'. NORBERT.

This valuable picture of Robert Van Orlay, one of the oldest Flemish painters (who was, however, a pupil of Raffaelle), now belongs to the King of Bavaria. It pertained to the collection of the MM. Boisserées, and gives a high idea of the taste that presided in the selection of that fine cabinet.

St. Norbert, Archbishop of Magdeburg, and founder of the order of Premontre, was born in 1080, at Santen, near Wesel. He was destined for the church; but at first refused to receive ordination above the degree of sub-deacon, not being able to resolve on the purity of morals, in his opinion required in the higher orders of the priesthood. But at the age of thirty four, being in the country attended by a single servant, he was surprised by a terrible storm, and being struck to the earth by lightning, he heard a voice from heaven commanding him to leave vice and practice virtue.

Norbert thereupon left the Archbishop of Cologne's court, and betook himself to preaching, with such zeal and fervour, that he made numerous converts in all classes of society, and reformed several convents; among others, that of St. Martin of Laon. He afterwards instituted at Premontre, in the forest of Coucy, a religious order, of which several houses were soon established in France and Germany.

In 1126, Norbert was made archbishop of Magdeburg, and died in 1134. He was canonised by Gregory XIII, in 1582; and in 1627, his remains were transported to Prague. A lithographic print of this picture was executed, in 1827, by Bergmann.

NOTICE
SUR
LUCAS DE LEYDE.

Lucas naquit en 1494, dans la ville de Leyde, dont le nom est habituellement joint au sien. Son père, Hugues Jacob, peintre sur verre, lui donna les premiers principes de son art; mais il sentit bientôt la nécessité de lui donner un maître plus habile, et il le plaça dans l'école de Corneille Engelbrechten.

Les dispositions de Lucas étaient telles, que l'on cite de lui des compositions faites lorsqu'il avait neuf ans. Sa mère cherchait à retenir son ardeur; mais lui ne trouvait de plaisir qu'à l'étude, et loin de se livrer aux jeux de son âge, il ne se lia qu'avec des jeunes gens studieux comme lui. Lucas se maria jeune avec une personne de la famille de Boshuyren, dont il n'eut qu'une seule fille. Ses travaux furent aussi variés que nombreux; il peignit à l'huile, à la détrempe et sur verre. Il fit aussi beaucoup de dessins, et grava au burin avec un talent remarquable. Quant aux gravures sur bois qui portent son chiffre, elles ont seulement été dessinées par lui et gravées par des artistes dont le nom est souvent demeuré inconnu. Les estampes qu'il a gravées ont toujours été fort recherchées. Les belles épreuves en sont rares, et elles ont acquit beaucoup de prix; plusieurs d'entre elles se payent souvent 4 à 500 francs.

Arrivé à l'âge de 33 ans, aimant le plaisir et la dépense, Lucas fit, dans les Pays-Bas, un voyage pour lequel il équipa un navire à ses frais. En passant à Middelbourg il y donna une fête au peintre Jean Mabuse, puis continua sa route avec lui; ils fêtèrent les artistes de Gand, de Malines et d'Anvers. Mais ce voyage ne fut pas heureux pour Lucas, à son retour il tomba dans une maladie de langueur dont il mourut, en 1539, âgé de 39 ans.

NOTICE

OF

LUCAS DE LEYDE.

Lucas was born in 1494, in the town of Leyde, which name is usually joined to his own. His father, Hugues Jacob, a painter on glass, gave him the first rules of his art; but he soon felt himself under the necessity of giving him an abler master, and so, placed him in the painting-school of Corneille Engelbrechten.

The aptness of Lucas was so surprising, that it is reported of his having composed when only nine years of age. His mother attempted restraining his ardour; but his only pleasure was study, and far from giving himself up to the sports of his age, he only connected with young people as studious as he. Lucas married young with a young lady of the family of Boshuyren, by whom he had only a daughter. His works were as various as they were numerous; he painted in oil, in water-colours, and on glasss. He also made several drawings, and possessed a remarkable talent for burin-engraving. As to the engravings on wood which bear his cypher, they have only been drawn by him and engraven by artists whose names have often remained unknown. The prints which he has engraved have always been greatly sought after; the fine proofs are scarce, and their price always runs high; several of them are paid 4 and 5000 franks.

Lucas when 33 years old, being fond of pleasure and expenses, travelled in the Low-Countries, a voyage for which he fitted out a ship at his own cost. Passing through Middelbourg he gave there an entertainment to John Mabuse the painter, and then continued his travels with him; they entertained the artists of Ghent, Mechlin and Antwerp. But this voyage did not prove a lucky one for Lucas, for on returning, he fell into a lingering sickness of which he died in 1539, aged 39.

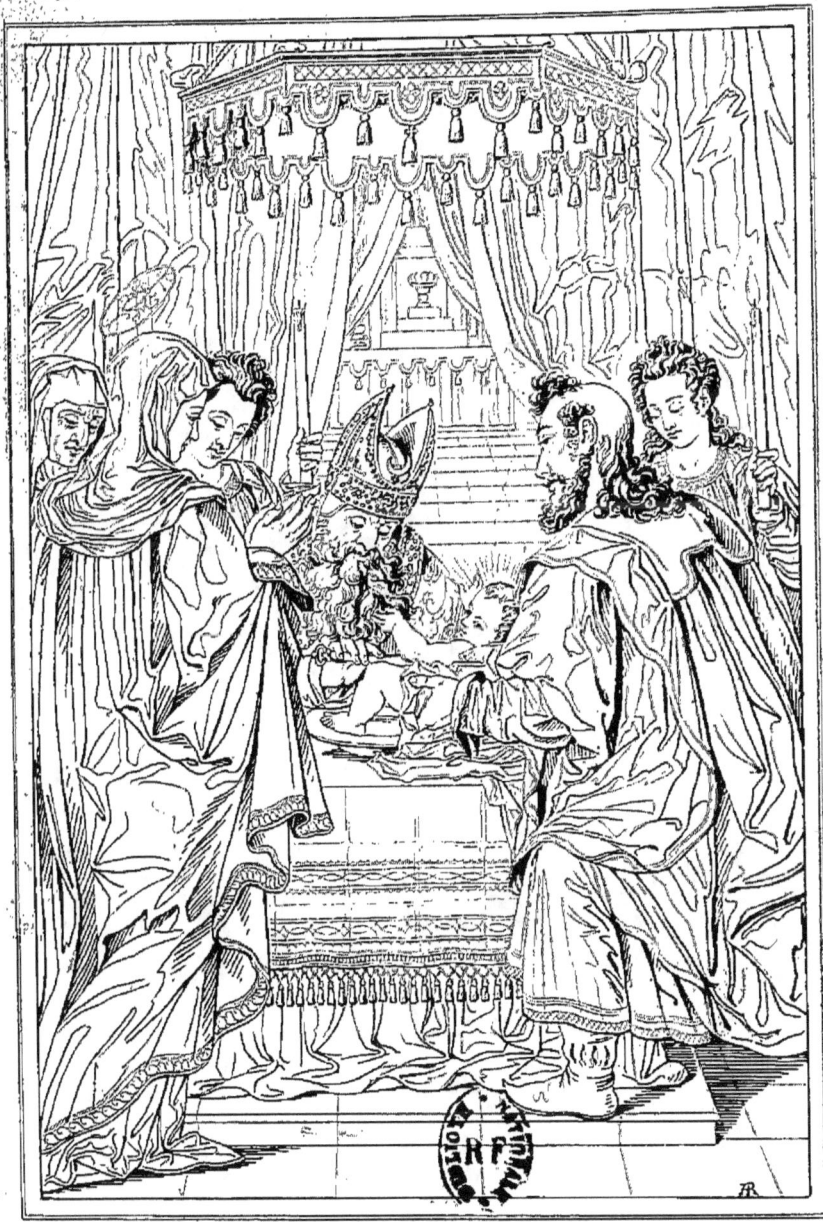

LA CIRCONCISION.

NOTICE

OF

LUCAS DE LEYDE.

Lucas was born in 1494, in the town of Leyde, which name is usually joined to his own. His father, Hugues Jacob, a painter on glass, gave him the first rules of his art; but he soon felt himself under the necessity of giving him an abler master, and so, placed him in the painting-school of Corneille Engelbrechten.

The aptness of Lucas was so surprising, that it is reported of his having composed when only nine years of age. His mother attempted restraining his ardour; but his only pleasure was study, and far from giving himself up to the sports of his age, he only connected with young people as studious as he. Lucas married young with a young lady of the family of Boshuyren, by whom he had only a daughter. His works were as various as they were numerous; he painted in oil, in water-colours, and on glasss. He also made several drawings, and possessed a remarkable talent for burin-engraving. As to the engravings on wood which bear his cypher, they have only been drawn by him and engraven by artists whose names have often remained unknown. The prints which he has engraved have always been greatly sought after; the fine proofs are scarce, and their price always runs high; several of them are paid 4 and 5000 franks.

Lucas when 33 years old, being fond of pleasure and expenses, travelled in the Low-Countries, a voyage for which he fitted out a ship at his own cost. Passing through Middelbourg he gave there an entertainment to John Mabuse the painter, and then continued his travels with him; they entertained the artists of Ghent, Mechlin and Antwerp. But this voyage did not prove a lucky one for Lucas, for on returning, he fell into a lingering sickness of which he died in 1539, aged 39.

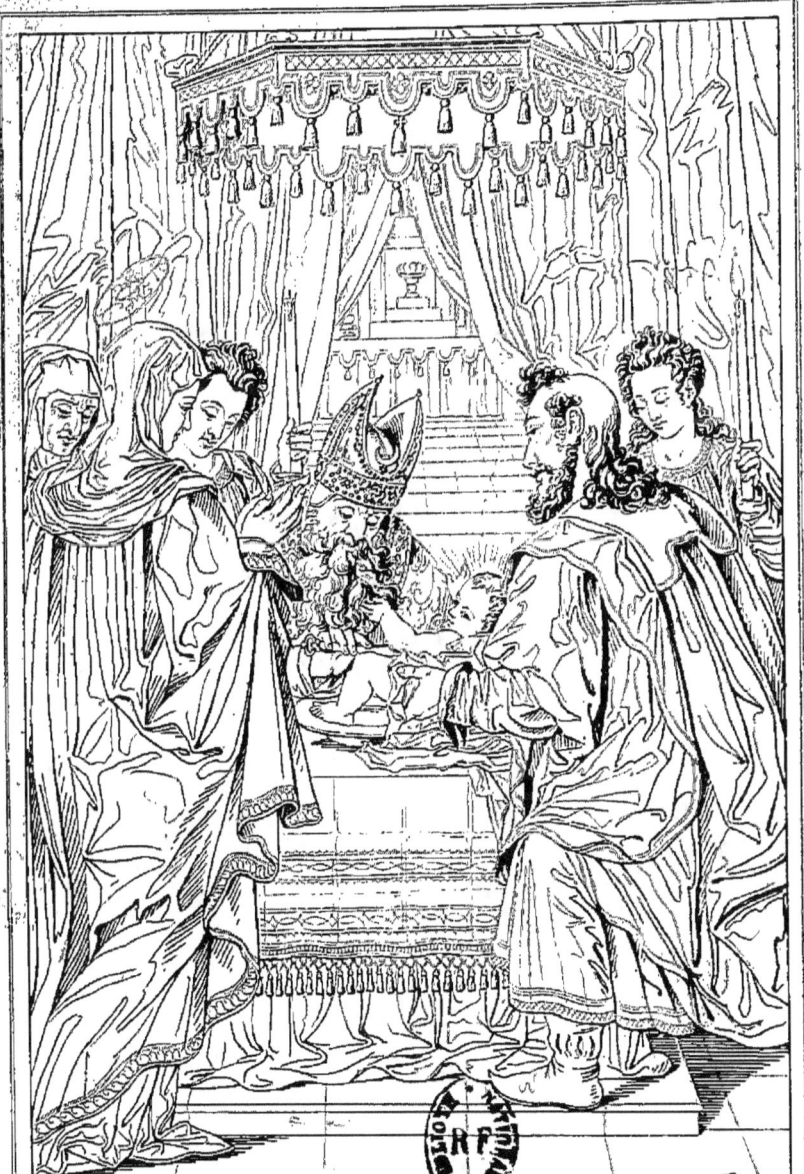

LA CIRCONCISION.

LA CIRCONCISION.

Lorsque nous avons donné, sous le n°. 297, la Circoncision de Jésus-Christ, d'après le tableau de Rembrandt, nous avons eu occasion de dire que cette opération était chez les Juifs une obligation imposée par la loi. Nous ajouterons que, quoique cette opération pût être faite par tout le monde, et en tout lieu, l'usage était qu'elle fût faite par un prêtre dans la Synagogue. C'était un homme qui tenait l'enfant, pendant que le prêtre l'opérait, il portait le nom de parrain. Quant aux femmes, elle n'assistaient pas à la cérémonie. C'est donc une erreur de la part de Lucas de Leyde, d'avoir placé la Vierge et sainte Anne dans son tableau. Les deux lévites que l'on voit de chaque côté, n'étaient pas non plus nécessaires à la cérémonie, et c'est une faute du peintre de les avoir représentés nu-tête.

Toutes les figures dans ce tableau, sont terminées avec un soin extrême, les détails des vêtemens sont rendus avec la plus grande précision. Il est peint sur cuivre et vient de la galerie de Deux-Ponts, il se trouve maintenant dans le palais de Schleissheim. Il a été lithographié par N. Strixner.

Haut., 10 pouces 6 lignes; larg. 7 pouces.

THE CIRCUMCISION.

In noticing Rembrandt's Circumcision of Christ, n°. 297, we remarked, that this rite was obligatory in the Jewish law; it should be added, that it might be performed anywhere and by any person, but that it customarily took place in the Synagogue, and by the hand of the priest. The child was held by a man called the god-father; and women were excluded from the ceremony: it was an error therefore, in Lucas of Leyden, to place the Virgin and St. Anne in his picture. The presence of the two Levites, also, was unnecessary; and it was an additional fault to represent them bareheaded.

All the figures in their piece are carefully finished, and the details of the costumes are executed with the greatest precision.

This picture, which is painted on copper, belonged to the Bipontine Gallery, and is now in the palace of Schleissheim: it has been lithographied by N. Strixner.

Height, 11 inches 4 lines; width, 7 inches 4 lines.

Lucas de Leyde p.

TENTATION DE St ANTOINE.

TENTATION DE SAINT ANTOINE.

Le saint ermite s'est retiré à l'écart pour prier : il est seul, ayant près de lui une croix et un livre ouvert. Il tient un chapelet à la main; mais ce ne sont plus des figures hideuses qui se présentent à son imagination, et pourtant c'est toujours le Diable qui vient troubler notre pieux anachorète.

Le peintre ne s'est pas contenté de donner au Démon les traits d'une jeune et jolie femme, il lui a donné des vêtemens élégans, et lui a mis à la main un sceptre et une boîte, pour désigner la puissance et la richesse dont saint Antoine aurait pu jouir s'il avait voulu vivre dans le monde. Voulant cependant démontrer que cette femme est un être diabolique, Lucas de Leyde a laissé voir une corne qui sort de son bonnet; quant à ses pieds, il les a cachés sous une longue robe, afin de ne pas représenter les griffes qui, comme on sait, sont un des attributs du Démon.

Ce tableau, d'une grande finesse, est un des objets les plus précieux de la galerie de Dresde. Il n'a jamais été gravé.

Diamètre, 9 pouces.

DUTCH SCHOOL. LUCAS. DRESDEN GALLERY.

THE TEMPTATION OF S^t. ANTHONY.

The pious Hermit is here retired apart to pray, with a cross and an open book near him, and a chaplet in his hand. But it is no longer the hideous shapes that haunted his imagination, that now assail him: yet still it is the Fiend, that intrudes upon his solitude.

The artist, Lucas Van Leyden, not satisfied with giving the Demon the features of a young and pretty woman, has clothed her in rich attire; and placed in her hands a sceptre and a casket, to indicate the wealth and power which the Hermit might have enjoyed, if he had not quit the world. But to leave no doubt as to her diabolical nature, he has painted a horn issuing from her head; and covered her lower extremities with a long robe, to hide the *cloven foot*, which, in popular superstition, betrays the Devil.

This picture, of an uncommon nicety of execution, is one of the most precious objects of the Dresden Gallery.

Diameter, 9 inches 6 lines.

NOTICE

SUR

JEAN HOLBEIN.

On a cru long-temps que Holbein était né à Bâle en 1494 ou en 1498 ; quelques auteurs ont prétendu qu'il était originaire d'Augsbourg. Mais le professeur Seybold, de Tubinge, paraît avoir réussi à démontrer que Holbein est né à Grunstadt, dans le Palatinat.

Il paraît que Jean Holbein fut élève de son père, qui portait aussi le nom de Jean, et tous deux résidèrent à Bâle, où le fils débuta par des preuves signalées d'un grand talent. Ce qui le rendit surtout fort recommandable, c'est le naturel qu'il sut donner à ses portraits ; les personnages y sont représentés avec une admirable simplicité, dans l'attitude la plus aisée, et celle qui leur était particulière. Jamais on n'y voit d'expression exagérée ; on y remarque les traits caractéristiques de la physionomie, les vêtemens même s'accordent parfaitement avec les airs de tête, de sorte que toujours ses portraits sont d'une vérité surprenante.

La discorde continuelle dans laquelle il vivait avec sa femme ayant endommagé sa santé, il se détermina à quitter Bâle, et Erasme l'adressa à Londres à son ami Thomas Morus. Le peintre y arriva en 1526, et resta deux ans dans la maison du Chancelier ; après quoi il entra au service du roi Henri VIII, et devint son peintre favori.

Holbein mourut en 1544, d'une maladie pestilentielle, qui ravagea la ville de Londres.

NOTICE

OF

JEAN HOLBEIN.

It was long thought that Holbein was born at Bâle in 1494 or in 1498; some authors have pretended he was originally of Augsbourg. But the professor Seybold, at Tubinge, appears to have succeeded in shewing that Holbein was born at Grunstadt in the Palatinate.

It seems that Jean Holbein was the pupil of his father, who bore also the name of Jean, they both resided at Bâle, where the son began by signalized proofs of a high talent. What made him above all most commendable, was the natural he knew how to give to his portraits; the personages are exhibited with the most admirable simplicity, in the easiest attitude, and which was particular to them. There is never seen any amplified expression; there may be remarked characteristick features of physiognomy, even the dresses agree perfectly with the head, so that there always reigns in his portraits a surprising truth.

The continual discord which he lived in with his wife having greatly impaired his health he resolved to leave Bâle, and Erasme addressed him to London to his friend Thomas Morus. The painter arrived thither in 1526, and remained two years in the Chancellor's house, then he entered into king Henry the eighth's service, and became his favorite painter.

Holbein died in 1544, of a pestilential disease which ravaged the city of London.

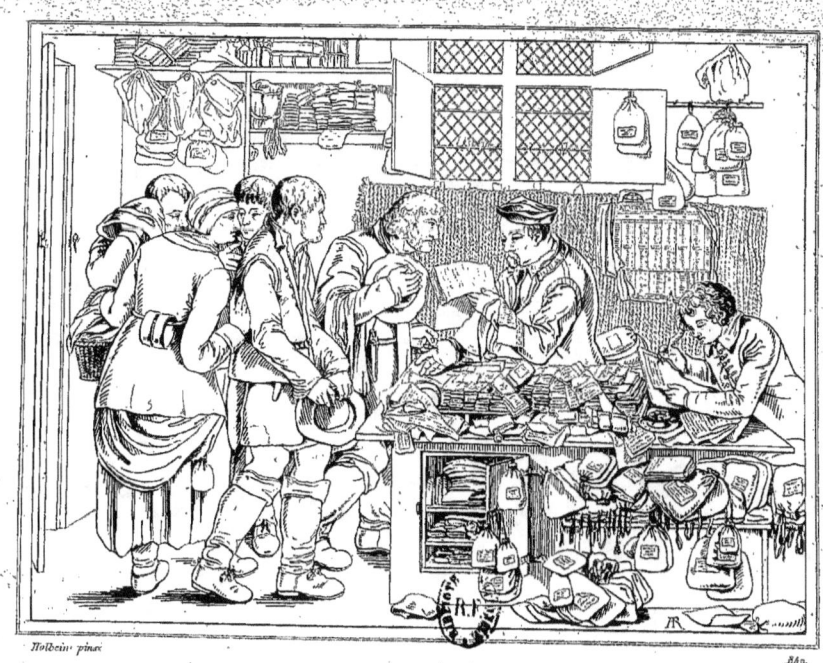

L'AVOCAT.

L'AVOCAT.

La naïveté de cette composition est extrêmement remarquable, et l'expression qu'Holbein a su donner à son magistrat est un véritable chef-d'œuvre. En l'examinant avec soin, on peut voir que, tout en paraissant lire attentivement une pièce de la procédure, il a eu la distraction de laisser sa main ouverte près de la partie la plus riche, qui se détermine à présenter une pièce d'or, dont le poids pourra bien faire trébucher la conscience du juge. Le paysan, que l'on voit sur le devant, semble interdit et craindre de parler, n'ayant pas sans doute à produire d'*argumens irrésistibles*. La femme de ce malheureux plaideur cherche cependant à le pousser vers son juge, dans l'espoir que, s'il s'expliquait avec franchise, on ne pourrait se refuser à lui rendre justice.

Le coloris de ce tableau est harmonieux, vif et plein de naturel. Les vêtemens sont de couleurs variés et très-fins, ainsi que tous les accessoires. Le ton des chairs est également très-varié, puisque le juge a une chevelure noire, son greffier est un jeune homme blond, l'un des plaideurs a les cheveux tout blancs, tandis que son adversaire est d'un rouge ardent.

C'est bien certainement à tort que quelques personnes ont prétendu que ce tableau n'était pas original, ou qu'au moins il n'était pas de Holbein : il suffit de voir avec quel soin et quelle franchise il est peint pour ne pas en douter.

Ce tableau appartenait, en 1764, au docteur Pragg, et fut alors gravé par Antoine Walker; il a passé depuis dans la possession de M. French, à Londres.

Larg., 4 pieds ; haut., 3 pieds.

THE MAGISTRATE.

The natural air of this picture is truly remarkable, and Holbein's Magistrate is a master-piece of expression. On attentively considering him, we perceive that, while seemingly absorbed in the perusal of a document, he has carelessly left open the hand next the richer of the two litigants; who determines on slipping a piece of gold into it, shrewdly suspecting that it will decide she balance of the judge's conscience. His adversary, the peasant, on the contrary appears abashed, and afraid to speak, as doubtles he has not the same irresistible arguments to offer; but his wife pushes him towards the Magistrate, trusting that a fair statement of the case will suffice to obtain justice.

The colouring of this piece is harmonious, bright and natural. The dresses are diversified in colour, and nicely finished; as are all the accessories. The tones of the flesh-colour also are very various, the judge being black-haired, and the young man near him, fair, while the hair of one of the contending parties is white, and that of the other of an ardent red.

Some critics have erroneously asserted that this picture was not original, or, at least, that it was not the work of Holbein; but the care and freedom of the execution sufficiently attest its author.

In 1764 it belonged to Dr. Pragg, and was then engraved by Anthony Walker; it has since become the property of Mr. French, of London.

Width, 4 feet 3 inches; height, 3 feet, 2 inches.

NOTICE sur JEAN DE SCHOREL.

Jean naquit en 1495, à Schorel, petit village près d'Alkemaer, et le nom du lieu où il est né a souvent passé pour être son nom de famille. Orphelin dès sa jeunesse, ses parens voyant son goût pour les beaux-arts, l'envoyèrent à Harlem, chez Guillaume Cornelis.

Les progrès rapides de notre jeune artiste l'engagèrent à quitter son maître à l'âge de 17 ans; il vint alors à Amsterdam, où il travailla avec Jacques Cornelis. Il alla ensuite à Utrecht, et y reçut les conseils de Jean Mabuse; puis se rendit à Nuremberg où il eut l'avantage de travailler sous les yeux d'Albert Durer; mais il y resta peu de temps, les opinions religieuses du peintre allemand n'étant pas conformes aux siennes.

Jean de Schorel est le premier des peintres hollandais qui ait fait le voyage d'Italie; mais, à peine arrivé à Venise, un religieux de ses compatriotes l'engagea à venir avec lui à Jérusalem; il en rapporta une quantité de vues des plus curieuses. A son retour en 1520, il passa à Rhodes, puis vint à Rome où il fut accueilli par le pape Adrien VI, son compatriote; il fit le portrait en pied de ce pontife pour l'envoyer au collége de Louvain, dont ce pape était fondateur. Après la mort de ce pontife, Jean revint dans sa patrie où il fut fort estimé, et fit plusieurs tableaux représentant des scènes de l'Écriture sainte, et dont les fonds donnaient avec exactitude la représentation des lieux qu'il avait parcourus, et dont il avait pris des vues et même des plans, qui furent achetés par le roi d'Espagne lorsque ce prince vint à Utrecht en 1549. Plusieurs des tableaux de cet habile peintre périrent pendant les guerres de religion qui désolèrent la Hollande à la fin du XVIe. siècle.

Jean de Schorel se fit remarquer par ses connaissances en poésie et en musique. Il savait aussi plusieurs langues, et conserva toujours une grande pureté de mœurs. Il est mort à Utrecht en 1562.

NOTICE OF JEAN DE SCHOREL.

Jean was born in 1495, at Schorel, a small village near Alkemaer, the name of the place where he was born has often been used for his family name. He was an orphan in his early youth, so, he was brought up by his relations who caused him to be well educated, and as they saw his taste for the fine arts, he was sent at 14 years old to William Cornelis, at Harlem.

The rapid progress of our young artist induced him at the age of 17 to leave his master, he then went to Amsterdam where he worked with James Cornelis. He afterwards went to Utrecht, and was there advised by John Mabuse, and travelled to Nuremberg where he had the advantage of working with Albert Durer, who kindly kept a strict eye over him, he however did not remain there long, but left this master on account of their religious opinions which did not agree.

Jean de Schorel is the first dutch painter who journeyed to Italy; he was scarcely arrived at Venice, when a monk, a countryman of his, made him a proposal of going together to Jerusalem, from whence he brought several very curious vistas. On his return in 1520, he went over to Rhodes, then to Rome where he was kindly welcomed by pope Adrien VI, his countryman, whom he painted in full length, this portrait was sent to Louvain's college of which that pope was founder. After the death of this pontiff, John visited again his country where he was highly esteemed, there, he performed many pictures representing several scenes of the holy Scripture, whose grounds gave an exact exhibition of the places he had surveyed where he had taken some views and even plans, which were bought by the king of Spain when that prince came to Utrecht in 1549. A great number of the pictures of this skilful painter were destroyed during the wars of religion which desolated Holland at the end of the 16th century.

Jean de Schorel also distinguished himself in his knowledge of poetry and music. He was master of several languages, and always, possessed a strict purity of morals. He died at Utrecht in 1562.

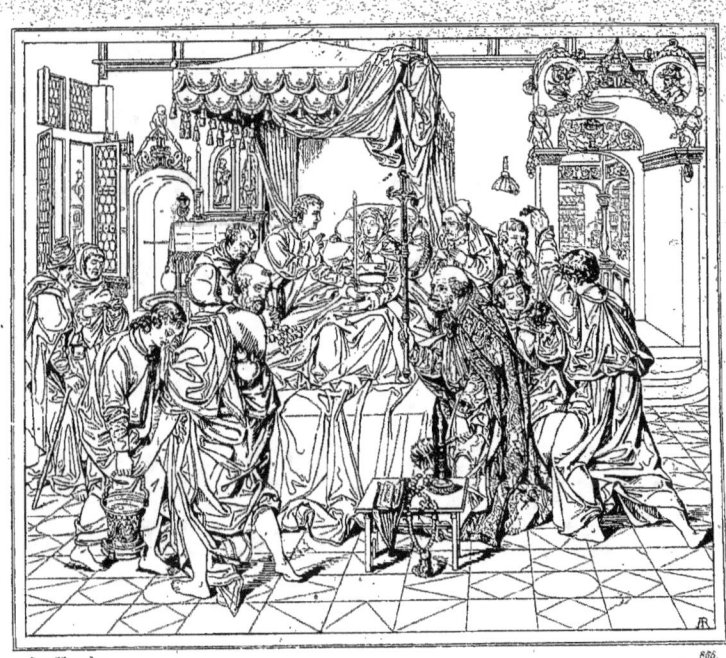

Jean Schoorel p.

LA MORT DE LA VIERGE.

Le peintre, auteur de ce tableau, n'avait pas d'autre nom que celui de Jean ; et, suivant un usage assez général dans le XV^e. siècle, il y joignit celui de Schoreel, village près d'Alcmaer, où il était né en 1495. Il est un des premiers peintres de l'école flamande qui ait été en Italie se perfectionner par l'étude des figures antiques, ainsi que par la vue des grandes compositions de Raphaël.

En représentant la mort de la Vierge, Jean de Schoreel nous la fait voir tenant un cierge à la main, pour indiquer l'ardeur dont brûle son âme, près de retourner vers son Créateur ; l'apôtre Jean paraît l'exhorter à ne plus s'occuper que de sa nouvelle patrie, tandis que les autres apôtres semblent témoigner leur regret de la perte qu'ils vont faire. On voit, sur le devant, l'un d'eux avec une chape, tenant une croix d'une main et un goupillon de l'autre. Le peintre a mis dans son tableau une foule d'autres détails, peints avec la plus grande vérité et avec un soin extrême. Aujourd'hui surtout que l'on met tant de prix à suivre avec une scrupuleuse exactitude tout ce qui a rapport aux costumes, de semblables peintures offrent plus d'un genre d'intérêt.

Ce tableau est un de ceux qui faisaient partie de la précieuse collection des peintres flamands et allemands, antérieurs à Lucas de Leyde et Albert Durer, réunie à Stuttgard, par les frères Boisserée, et cédée par eux au roi de Bavière.

Ce tableau a été lithographié par N. Striæner et J. Bergmann.

GERMAN SCHOOL. J. SCHOREEL. MUNICH GALLERY.

THE DEATH OF THE VIRGIN.

To John, his only name, the author of this piece, according to the custom of the XVth. century, added that of Schoreel, a village near Alkmer, where he was born, in 1495. He was one of the first painters of the Flemish School that visited Italy, to improve himself by the study of the antique, and of the works of Raffaelle.

John of Schoreel has placed a taper in the dying Virgin's hand, to indicate the ardent aspirations of her soul, to return to its Creator. St. John appears to be exhorting her to think only of the new country towards which she is hastening. The aspect of the other apostles, is expressive of their grief for the loss they are about to sustain. One of them is represented in the foreground, clad with a cope, and holding a cross in one hand, and a sprinkler in the other. The artist has also introduced a great variety of other details, executed with equal truth and care; which give peculiar interest to the picture, especially at the present day, when so much importance is attached to the observation of costume,

This piece belonged to the invaluable collection of the Flemish and German masters anterior to Lucas of Leyden and Albert Durer, which was formed at Stuttgard, by the Boisserees, and purchased by the King of Bavaria: there is a lithographic print of it, by Stræner and Bergman.

NOTICE

SUR

PIERRE ET JEAN, dits BREUGHEL.

Pierre naquit en 1510 à Breughel, près de Breda, et le nom de son village devint celui de sa famille.

Il est quelquefois désigné sous le nom de Breughel *l'Ancien*, ou *le Vieux*, pour le distinguer de son fils aîné Pierre Breughel; mais il est plus connu encore sous celui de Pierre *le Drôle*, parce que dans ses tableaux il a traité habituellement des scènes gaies, dans le genre de Jérôme Bosch.

Pierre voyagea en France et en Italie où il resta long-temps; il était encore à Rome en 1553; revint à Anvers, et aimait à se mêler dans les noces de village où il trouvait souvent le sujet de ses tableaux. On cite surtout de lui une scène burlesque représentant une dispute entre le Carême et le Carnaval. Pierre épousa assez tard la fille de son maître Kock, et vint résider à Bruxelles. Il mourut en 1590.

Pierre Breughel, dit *le Jeune*, était le fils aîné de Pierre *l'Ancien*. On lui a donné le sobriquet de Breughel *d'Enfer*, parce qu'il a peint fréquemment des incendies.

Jean Breughel, second fils de Pierre *l'Ancien* naquit à Bruxelles vers 1589. Il est connu sous le nom de Breughel *de Velours*, parce que son goût pour la toilette l'engagea à porter des vêtemens de cette étoffe. Son père étant mort, il fut élevé chez sa grand-mère Van Aelst, et devint l'élève de Goe-Kindt.

Jean Breughel passa quelque temps à Cologne, avant d'aller en Italie, où il resta long-temps, et s'adonna principalement à peindre des paysages, dans lesquelles il plaçait de petites figures touchées avec finesse. Il mourut en 1642.

NOTICE

OF

PIERRE AND JEAN ALIAS BREUGHEL.

Pierre was born in 1510 at Breughel, near Breda, the name of his village became that of his family.

He is sometimes called by the name of Breughel *the ancient* or *the old*, to distinguish him from his eldest son Pierre Breughel, but he is yet better known by that of Pierre *le drôle* (*comical*), on account of his usual way of placing merry scenes in his pictures in the kind of Jerome Bosch.

Pierre travelled in France and Italy where he remained for a long time, and was still at Rome in 1553. He afterwards came to Anvers and was very fond of being at village weddings whence he often drew the subject of his pictures. He is said to have represented a jocose scene of dispute between Lent and Carnival. In his latter years Pierre married the daughter of his master Kock, and went to live at Bruxelles. He died in 1590.

Pierre Breughel said *the young* was the eldest son of Pierre *the ancient*. The nickname of Breughel *d'enfer* (*Hell*) was given to him from his frequently painting conflagrations.

Jean Breughel, the second son of Pierre *the ancient* was born at Bruxelles about 1589. He is known by the name of Breughel *de velours* (*velvet*) because of his taste for dress inducing him to wear clothes of that stuff. His father being dead, he was brought up by his grand-mother Van Aelst, and became the pupil of Goe-Kindt.

Jean Breughel spent some time at Cologne before he went to Italy where he resided a long while, giving himself up chiefly to the painting of landscapes, in which he placed little figures nicely and finely drawn. He died in 1642.

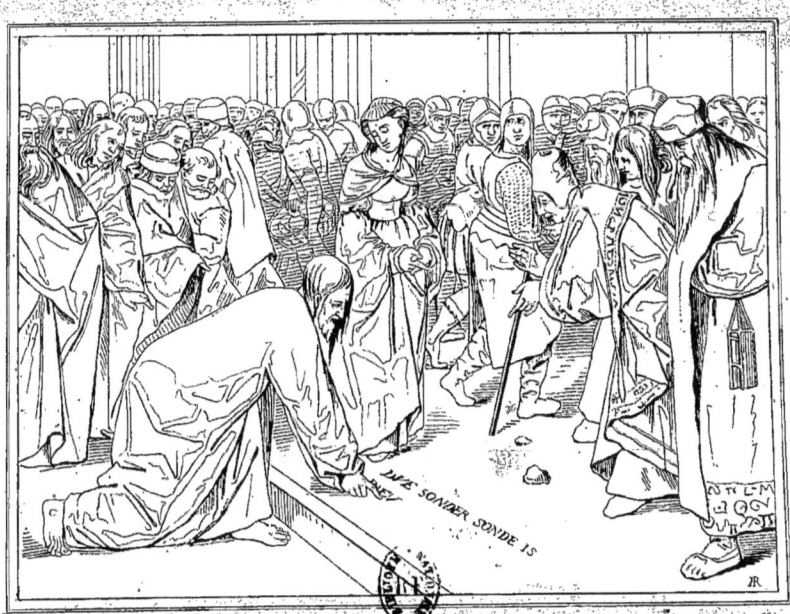

LA FEMME ADULTÈRE.

LA FEMME ADULTÈRE.

Le crime de l'adultère occasione des troubles si fâcheux dans les familles, qu'il a toujours été condamné chez tous les peuples civilisés. Jésus-Christ, prêchant une morale très-pure, ne pouvait laisser considérer ce crime comme indifférent. Mais sa bonté et sa miséricorde pour les pêcheurs l'empêchèrent de condamner la femme adultère qu'on lui amenait, et il se contenta de répondre à ceux qui demandaient sa mort : « Que celui de vous qui est sans péché, lui jette la première pierre. »

Le même sujet a été traité par Biscaïno, n°. 320, et par Augustin Carrache, n°. 440. Ici le peintre Pierre Breughel a représenté l'instant où Jésus-Christ trace sa réponse sur la poussière. Le peintre a placé les apôtres derrière Jésus-Christ, tandis que sur la droite du tableau on voit deux pharisiens, qu'il est facile de reconnaître aux sentences tirées de la Bible et brodées sur leurs vêtemens.

Ce tableau, peint encamaïeu, se voit dans la galerie de Munich : il est d'un effet vigoureux et donne une idée avantageuse du talent de Pierre, né dans le village de Breughel, et souvent désigné sous le nom de Pierre-le-Drôle, à cause des sujets gais qu'il s'amusait ordinairement à rendre.

Ce tableau a été peint en 1565; il en existe une gravure ancienne par un anonyme.

Larg., 1 pied 1 pouce? haut., 9 pouces?

THE ADULTERESS.

The crime of adultery causing the most fatal consequences in families has ever been condemned, amongst all civilized nations. Jesus-Christ teaching the purest morality, could not allow this crime to be considered indifferently. But his goodness and mercy towards sinners prevented his condemning the woman taken in adultery, who was brought before him; and he merely replied to those who wished her death. « He that is without sin among you, let him first cast a stone at her. »

The same subject has been treated by Biscaino, n°. 320, and by Agostino Carracci, n°. 440. Here the painter, Peter Breughel, has represented the moment when Christ writes his answer on the sand. The painter has introduced the Apostles, behind Jesus-Christ, whilst two Pharisees are seen on the right of the picture: these are easily discerned from the sentences drawn from the Bible, and embroidered on their garments.

This picture, which is painted in camayeu, is to be seen in the Gallery of Munich: the effect is brilliant and gives a favourable idea of Peter's talent. He was born in the village of Breughel, and is often called, Droll Peter, from the lively subjects he usually chose for his pencil.

This picture was painted in 1565: there exists an old engraving of it by an unknown artist.

Width $12\frac{3}{4}$ inches; height $9\frac{1}{2}$ inches.

TENTATION DE St ANTOINE.

ÉCOLE FLAMANDE. P. BREUGHEL. GAL. DE DRESDE.

TENTATION DE SAINT ANTOINE.

En donnant, sous le n°. 93, la Tentation de saint Antoine, par Salvator Rosa, nous avons eu l'occasion de rappeler que ce vieux cénobite, s'étant astreint aux privations les plus grandes, et au jeûne le plus rigoureux, son esprit en fut affecté à tel point, qu'il crut voir sans cesse autour de lui le Démon, sous toutes sortes de formes, et imitant les cris de divers animaux.

Le peintre a voulu ici nous faire sentir que d'autres tentations ont pu encore venir assaillir saint Antoine au milieu du désert, et que celles-là pouvaient bien avoir un grand empire sur son esprit. Il suppose donc que l'Esprit-malin s'est revêtu de formes agréables et toujours remplies de charmes pour une moitié du genre humain. Une femme jeune et belle, avec de riches parures, arrive dans l'ermitage du saint; mais le pieux anachorète, loin d'être détourné par la vue d'un objet si gracieux, redouble sa prière et offre à Dieu les privations qu'il s'impose.

Ce charmant tableau, de Pierre Breughel le jeune, est peint sur cuivre; il sert de pendant à celui de Proserpine aux Enfers, donné précédemment sous le n°. 132, et fait aussi partie de la galerie de Dresde. Il n'avait jamais été gravé.

Largeur, 1 pied 3 pouces; hauteur, 11 pouces.

THE TEMPTATION OF St. ANTHONY.

In speaking of Salvator's Rosa's Temptation of St. Anthony, n°. 93, we took occasion to mention that the old Solitary's brain was so much affected by his severe privations and rigorous fast, that he believed himself to be continually haunted by the Demon, assuming all sorts of shapes, and imitating the cry of different animals.

In this piece the artist gives us to understand, that the Saint was exposed in the desert to other temptations, which may be presumed to have been not without their power. He supposes the Evil Spirit to have assumed a form, always fascinating to one half of our species. A young and beautiful woman, richly habited, arrives in the hermit's cell; but instead of being diverted from his devotions by the seductive object, the pious anchoret redoubles his fervour, and offers his self-denial as an oblation to God.

This charming picture of the younger Breughel is painted on copper, and serves as a fellow to his Proserpine in Hell, n°. 132. Like that, it belongs to the Dresden Gallery, and has never been engraved.

Width, 1 foot 4 inches; Height, 1 foot.

PROSERPINE AUX ENFERS.

PROSERPINE AUX ENFERS.

Le peintre, Pierre Breughel le jeune, est souvent désigné sous le nom de Breughel d'Enfer, parce qu'il aimait à traiter des incendies et des sujets diaboliques. On en voit un exemple dans ce petit tableau où il a représenté Proserpine à l'instant où elle arrive aux enfers; tandis que tous les autres artistes, anciens et modernes, se sont plus à retracer le moment où Pluton enlève la jeune déesse des riantes plaines de la Sicile.

La fille de Cérès descend de son char, et paraît vouloir s'éloigner de l'endroit où sont assises les trois furies, Alecto, Mégère et Tisiphone. Mais, en détournant la vue de dessus les impitoyables déesses, elle trouve partout des figures monstrueuses, qui tourmentent les mortels.

Le lointain offre la vue de hautes montagnes d'où sort un grand fleuve, sur lequel on aperçoit plusieurs barques remplies des âmes des mortels, qui viennent de quitter la terre.

Ce charmant tableau, peint sur cuivre, fait partie de la galerie de Dresde. Il n'avait jamais été gravé.

Larg., 1 pied 3 pouces; haut., 11 pouces.

PROSERPINE IN HELL.

The painter Peter Breughel the younger, is often called *Hellish* Breughel, on account of his fondness for conflagrations and diabolical subjects. Of this taste we have an example in the little picture before us; in which he represents Proserpine at the moment of her arrival in Hell, instead of that selected by all other artists, ancient and modern, when she is carried off from the smiling plains of Sicily.

The daughter of Ceres is descending from her car, and seems impatient to fly the spot where are seated the furies, Alecto, Megæra and Tisiphone. But in averting her eyes from these implacable divinities, they every where meet the monstrous shapes that torment mortals.

The back-ground offers a range of lofty moutains, whence issues a broad river, on which are seen several barks, filled with souls that have just left the earth.

This fine picture, which is painted on copper, is in the gallery of Dresden. It has never been engraved.

Width, 1 feet 4 inches; height, 1 foot.

QUERELLE DE PAYSANS.

QUERELLE DE PAYSAN.

Pierre Breughel le vieux, désigné aussi sous le nom de Pierre le drôle, a peint souvent des paysages dont les modèles lui étaient fournis par les vues nombreuses, qu'il avait faites dans ses voyages en France et en Italie. Il avait toujours le soin d'animer ses paysages par quelques scènes assez souvent composées d'un grand nombre de figures. Son dessin est correct; les têtes, les mains, sont touchées spirituellement; les habillemens sont rendus avec soin.

Breughel le vieux avait beaucoup étudié les danses des paysans, leurs actions et leurs manières. Il fait voir ici les suites d'une partie de cartes. Des villageois, après avoir joué ensemble, ont eu quelques difficultés ; ils se sont levés si précipitamment, qu'ils ont renversé le banc sur lequel ils étaient assis ; les cartes sont restées éparses par terre, et les joueurs ont couru *aux armes*. L'un tient un fléau dont il a déjà frappé son adversaire si rudement, que le sang jaillit ; celui-ci voudrait s'en venger d'une manière violente, il a saisi une fourche, mais une femme a passé ses deux bras autour du manche, et les tient si fortement serrés, qu'il serait difficile de lui faire lâcher prise. Le fond représente une rue de village.

Ce tableau, peint sur bois, est dans la galerie de Dresde. Il a été gravé par Lucas Vorsterman. On en voit une répétition dans la galerie de Dresde.

Larg., 3 pieds 6 pouces ; haut., 2 pieds 6 pouces.

PEASANTS QUARELLING.

Pieter Breughel the Old, also called Peter the Droll, often composed landscapes from sketches made during his travels in France and Italy. He commonly animates his scenes with a great number of figures. His drawing is correct, the hands and heads are touched with spirit, and the draperies carefully finished.

Breughel had attentively observed the dances and manners of the peasantry. In this piece he has represented the sequel of a game at cards. Some difference occurring between a number of boors at play, they rise precipitately, and overturn the bench on which they had been sitting: the cards are scattered on the ground, and the disputants fly to arms. One of them grasps a flail, and has already dealt his adversary a blow from which the blood streams. The other, to avenge himself, seizes a pitch-fork; but a woman has been beforehand with him, and presses the handle so closely in her arms, that it seems no easy matter to loose her hold. The back-ground represents a village street.

This picture, which is painted in wood, is in the Dresden Gallery: there is also a copy of it by the author, in the Belvedere Gallery, at Vienna. It has been engraved by Lucas Vorsterman.

Width, 3 feet 8 inches; height, 2 feet 7 inches.

NOTICE
SUR
LES FRANCK.

Nicolas Franck, que l'on croit peintre, eut trois fils, élèves de Franck Flore, et qui se distinguèrent dans la peinture.

Jérôme Franck l'aîné vint en France, et le roi Henri III le nomma son peintre. Il fit, en 1585, une Nativité pour les Cordeliers de Paris. On voit à Auvers un tableau de saint Gomer avec la date de 1607.

François Franck *le vieux*, fut admis parmi les peintres d'Anvers, en 1561, il mourut dans cette ville en 1596; son chef d'œuvre est le tableau de Jésus-Christ au milieu des Docteurs, il est dans l'église de Notre-Dame à Anvers.

Ambroise Franck demeura long-temps à Tournay, il a peint un tableau du martyr de saint Crépin et de saint Crépinien pour la confrérie des cordonniers à Anvers.

Sébastien Franck naquit vers 1573; on le croit fils de François Franck *le vieux*. Il a peint des batailles et des paysages; plusieurs de ces tableaux ont passé de la galerie de Dusseldorf dans celle de Munich.

François Franck *le jeune* naquit à Anvers, en 1580; il fut élève de son père François Franck *le vieux*. A Venise il peignit des scènes de carnaval; mais, de retour dans sa patrie, il fit des tableaux d'histoire de petite dimension. Admis en 1605 dans la communauté des peintres d'Anvers, il mourut en 1642.

Gabriel Franck est, à ce que l'on croit, fils de Sébastien; il fut directeur de l'Académie d'Anvers en 1634.

Jean-Baptiste Franck, fils de Sébastien, a travaillé dans la manière de Van Dyck.

Constantin Franck naquit à Anvers, en 1660; on le croit de la même famille; il fut directeur de l'Académie en 1695.

Laurent Franck, que l'on croit natif d'Anvers, vint s'établir à Paris et fut le beau-père de Francisque Milet.

NOTICE

OF

THE FRANCKS.

Nicholas Francks is thought to have been a painter, and had three sons who distinguished themselves in the arts.

Jerome Franck the elder came to France, and King Henry the 3d. nominated him his painter. In 1585 he painted a Nativity for the Franciscan Friars of Paris. At Antwerp also his seen a picture of his, a Saint Gomer with the date 1607.

Francis Franck the elder was admitted amongst the Artists of Antwerp in 1561, and died in that city in 1596. His master piece is the representation of Jesus Christ in the midst of the doctors, placed in the church of Notre Dame at Antwerp.

Ambroise Franck remained long at Tournay, he painted the martyrdom of Saint Crepin and of Saint Crepinien, for the brethren of Grey Friars in Antwerp.

Sebastien Franck was born about 1573, he his supposed to be a son of Francis Franck the elder. He painted battles and landscapes, several of his pictures have been removed from the Gallery of Dusseldorf to that of Munich.

Francis Franck the younger was born at Antwerp in 1580, and was the pupil of his father, Francis Franck the elder. He painted at Venice, scenes of the carnaval, but on his return to his own country he painted small historical pieces. He was admitted a number of the community of painters of Antwerp in 1605 and died in 1642.

Gabriel Franck (as is believed) the son of Sebastien, was Director of the Academy of Antwerp in 1634.

Jean Baptiste Franck, son of Sebastien, worked after the stile of Van Dyck.

Constantin Franck, was born at Antwerp in 1660, he is supposed to be of the same family and was director of the Academy in 1695.

Laurent Franck, who is supposed to be a native of Antwerd, established himself in Paris, and was the father in law of Francisque Milet.

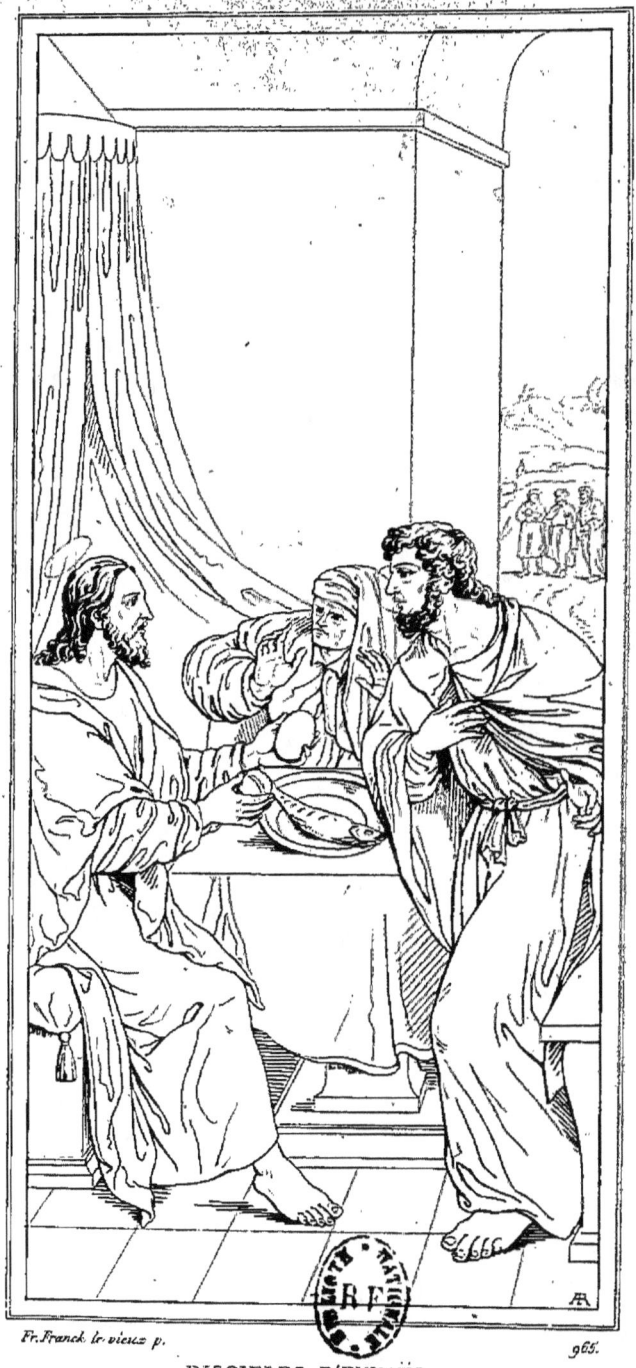

DISCIPLES D'EMMAÜS.

DISCIPLES D'EMMAÜS.

La résurrection de Jésus-Christ était déjà connue des apôtres, mais plusieurs d'entre eux refusaient d'y croire. Déjà saint Pierre avait été au sépulcre, et s'était convaincu de la vérité du rapport que les saintes femmes leur avaient fait. Deux autres disciples s'en allaient à Emmaüs, bourg peu distant de Jérusalem, lorsqu'ils furent rencontrés par un voyageur avec lequel ils entrèrent en conversation sur la mort de Jésus-Christ de Nazareth, et sur sa résurrection qui leur avait été annoucée, mais dont ils doutaient.

Étant arrivés à Emmaüs, les deux disciples offrirent à leur compagnon d'entrer avec eux à l'hôtellerie, « et lorsqu'ils étaient ensemble à table il prit du pain, le bénit, le rompit et le leur présenta. » Cette action leur rappelant la dernière scène ou Jésus-Christ avait institué l'Eucharistie, « leurs yeux furent ouverts et ils le reconnurent, mais il disparut de devant eux. »

Tel est l'instant représenté par le peintre François Franck, dans un tableau qui se voit maintenant au Musée d'Anvers, et dont la forme peut faire penser qu'il a servi de volet, pour couvrir un autre tableau.

Cet ouvrage, généralement admiré, n'avait pas encore été gravé.

Haut., 9 pieds; larg., 4 pieds.

THE DISCIPLES AT EMMAUS.

The resurection of Jesus Christ was already known to the Apostles, but many amongst them, refused to believe it! Saint Peter had been to the sepulchre, and was convinced of the truth of the statement made by the holy women. Two other disciples went to Emmaus, a town at a short distance from Jerusalem, and meeting with a traveller by the way, entered with him into conversation on the death of Jesus Christ of Nazareth, and of his resurrection, the truth of which, they however doubted. On their arrival at Emmaus, the two disciples, proposed to their companion to enter an inn with them, « and when they were seated at table, he took bread, and bessed it, and having broken it, he gave them to eat. »

This action reminding them of the last act of Jesus, wherein he had instituted the Lord's supper, their eyes were opened, and they recognized him; but he disappeared from before them.

This is the time chosen by the artist François Franck, in this painting, now exhibited at the Museum of Antwerp, the form of which, induces a belief that it has been used as a covering for another picture.

This work which has been generally admired, has not yet been engraved.

Height 9 feet 6 inches; breadth 4 feet 2 inches.

TRIOMPHE DE BACCHUS

TRIOMPHE DE BACCHUS.

Les tableaux de François Franck le jeune sont fort estimés, parce que ce peintre, né en Flandre, joignit à ses propres dispositions tout ce qu'un long séjour en Italie peut amener d'amélioration dans le talent d'un artiste. Franck, naturellement coloriste, se perfectionna par l'étude des tableaux vénitiens, et sous ce rapport ses tableaux sont tout-à-fait remarquables.

Le Triomphe de Bacchus donne une idée juste du talent de Franck ; on y admire surtout l'habileté de ce maître dans l'art de grouper les figures et de distribuer la lumière. Tout est clair, tout est brillant dans ce tableau ; la couleur est vraie, et l'harmonie en est parfaite. Malgré la petitesse de l'espace, il présente sans confusion une composition de plus de quarante figures. On peut même regarder comme un tour de force d'avoir établi dans une composition en hauteur une longue procession, sans que la perspective paraisse outrée ni incorrecte.

La signature du peintre est placée sur le devant du tableau à droite. Il fait partie du cabinet d'un amateur de Berlin, et a été gravé par E. Ruscheweyl.

Haut., 2 pieds 4 pouces ; larg., 1 pied 6 pouces.

GERMAN SCHOOL. F. FRANCK. PRIVATE COLLECTION.

THE TRIUMPH OF BACCHUS.

The paintings of Francis Franck, the younger, are highly valued, because, being born in Flanders, he joined to his own talent all the improvement that can be acquired from a residence in Italy. A colourist by nature, Franck perfected himself by staying at Venice, and, in this respect, his pictures are particularly remarkable.

The Triumph of Bacchus gives an exact idea of Frank's knowledge: this master's skill in the art of grouping his figures and distributing the light is greatly admired. In the present picture all is bright and clear: the colouring is true, and in perfect harmony. Notwithstanding the small space, he presents, without any confusion, a composition of more than forty figures. It may also be considered a daring attempt, to have delineated, in the height of the canvass, a long procession, without the perspective appearing either forced, or incorrect.

The artist's signature is placed in the fore-ground, on the right hand side of the picture. It forms part of the collection of an amateur at Berlin, and has been engraved by E. Ruscheweyl.

Height, 32 inches; width, 10 inches.

NOTICE

SUR

WILHELM.

Le peintre désigné sous le nom de *maître Wilhelm* travaillait en Flandre au commencement du XVI^e. siècle. Quelques personnes lui donnent le prénom de Corneille, et pensent qu'il fut le maître de Martin Heemskerk; Fuessli en conclut que cet artiste du prénom de Corneille pourrait bien être le même que Corneille Enghelbrecht, qui est en effet connu pour avoir été maître de Martin Heemskerk.

Il serait difficile d'établir d'une manière certaine ces présomptions, mais il est vrai qu'il y a beaucoup de rapport dans les tableaux attribués à l'un et à l'autre de ces peintres. Comme les plus anciens auteurs n'ont donné aucun détail sur eux, il n'est plus possible maintenant de rien discuter à cet égard.

NOTICE

OF

WILHELM.

The painter designed by the name of *master Wilhelm* worked in Flanders in the beginning of the 16th. century. Some give him the surname of Corneille, and think him to be the master of Martin Heemskerk; Fuessli inferred that this artist bearing the name of Corneille might be the same as Corneille Enghelbrecht, who is in fact known to have been the master of Martin Heemskerk.

It would be a difficult matter to state in a certain manner those conjectures, but it is true there is a great likeness in the pictures ascribed to both these painters. As the most ancient authors have given no account of them, it is now impossible to argue any thing about it.

St ANTOINE, St CORNEILLE ET Ste MADELEINE.

S⁺ ANTOINE, S⁺ CORNEILLE ET S⁺ᵉ MADELEINE.

S.T ANTOINE, S.T CORNEILLE ET S.TE MADELEINE.

SAINT ANTOINE,

SAINT CORNEILLE ET SAINTE MADELEINE.

Les maîtres italiens contemporains de Raphaël sont ceux auxquels nous accordons ordinairement la préférence, parce que c'est dans leurs tableaux que se trouvent les plus beaux exemples de composition, et surtout la plus grande perfection de dessin. Les tableaux de l'école flamande présentent aussi un grand intérêt par la vérité de leur couleur; ceux de l'école hollandaise offrent des exemples remarquables pour la vigueur de leur clair-obscur. Une autre classe de tableaux assez rares en France mérite cependant bien d'être connue; et le roi de Bavière, déjà riche dans cette partie, vient encore d'acquérir de M. Boisserée un choix précieux de tableaux de l'ancienne école allemande.

La simplicité de la composition, la naïveté des figures, le fini extrême des détails, sont les caractères distinctifs des tableaux de cette école, que l'on ne peut donner comme un exemple à suivre, mais dans laquelle cependant on peut puiser de bonnes leçons.

Maître Wilhelm, pour nous servir d'une expression usitée dans le xve siècle, semble avoir eu pour but de réunir dans ce tableau trois saints personnages qui se sont fait remarquer par leur ardent amour pour Jésus-Christ : Sainte Madeleine, qui, comme nous avons eu occasion de le dire dans le n° 19, accompagna le Sauveur dans ses voyages; saint Antoine, qui vendit tous ses biens et se retira dans la solitude pour ne s'occuper que de Dieu; et saint Corneille, qui fut pape et martyrisé en 252.

82. J.

SAINT ANTHONY,

SAINT CORNEILLE AND SAINT MAGDALEN.

The italian masters contemporaries of Raphael are those to whom a preference is usually given, for in their pictures the finest examples of composition are to be found, and especially the greatest perfection of drawing. The pictures of the flemish school are particularly interesting for the truth of their colouring; those of the dutch school present remarkable instances of the strength of their *clair-obscur*. Another class of paintings rather rare in France deserves to be well known; and the king of Bavaria, already rich in such paintings, has bought besides, of M. Boissere, a choice collection of pictures belonging to the ancient german school.

The simplicity of the composition, the natural air of the figures, and the fine finish of the details, are the leading characteristics to be found in the pictures of this school, and although they should not be given as examples to be followed, many useful lessons may be drawn from them.

The object of Wilhelm in this picture seems to be, that of bringing together three holy persons who have made themselves remarkable for their ardent love of Jesus-Christ. Saint Magdalen, of whom we have spoken at n° 19, who accompanied our Saviour in his travels; saint Anthony, who sold all his possessions and retired into a solitude that God only might occupy his thoughts; and saint Cornelius, who suffered martyrdom in 252.

Ste CATHERINE, St HUBERT, ET St HYPPOLITE.

SAINTE CATHERINE,

SAINT HUBERT ET SAINT HIPPOLYTE.

Cette composition est encore une de celles où le peintre a réuni plusieurs personnages qui ne paraissent avoir entre eux aucun rapport, et qui probablement étaient les patrons de celui qui a commandé le tableau, ou bien les saints sous l'invocation desquels était la chapelle ou l'abbaye dont ce tableau décorait un autel. Nous n'avons pas besoin de revenir sur l'histoire de sainte Catherine, dont il a été parlé au n° 25.

Saint Hubert était né, à ce qu'on croit, en Aquitaine, de parens nobles ; on suppose qu'à la chasse un cerf lui apparut avec un bois en forme de croix, ce qui le détermina à se vouer au service divin. Il devint évêque de Maëstricht en 708, puis transféra cet évêché à Liége, où il mourut en 721.

Hippolyte est un nom qui appartient à plusieurs saints, dont l'un fut évêque, un autre prêtre, un troisième était diacre, un quatrième était cénobite, enfin un dernier fut militaire, et sa conversion eut lieu lorsque, après la mort de saint Laurent, il fut chargé de garder son corps. La lance et la cotte de mailles dont il est revêtu font voir que c'est ce dernier que le peintre Wilhelm a voulu représenter. D'ailleurs la ville de Cologne, prétendant posséder le chef du martyr militaire, il est naturel de penser que le tableau représente de préférence un saint honoré dans ce pays.

Ce tableau, précieux pour la couleur et les détails qui s'y trouvent, faisait partie de la collection formée par M. Boisserée. Il est maintenant dans la galerie du roi de Bavière.

St. CATHARINE,
St. HUBERT AND St. HIPPOLYTUS.

This is another of those compositions where the painter has brought together several personages who do not seem to have any connexion with each other, but who probably were the patrons of the person who ordered the picture; or rather, the particular saints of the chapel, or abbey, of which this painting ornamented one of the altars. It is unnecessary to repeat here the history of St. Catharine, which has been related in N° 25.

St. Hubert is believed, to have been born of noble parents in Aquitaine; while hunting, it is said, a stag, with antlers in the form of a cross, appeared to him: he thence determined to devote himself to the service of heaven. He became bishop of Maestricht in 708, the see of which, he transferred to Liege, where he died in 721.

Hippolytus is a name common to several saints; one of whom was a bishop, another a priest, a third a deacon, a fourth a cenobite, and another a soldier, whose conversion took place after the death of St. Lawrence, while placed to guard the body. The lance and coat of mail shews that it is this last saint, the painter, Wilhelm, has portrayed. Besides the city of Cologne pretending to have the head of this military martyr, it is natural to suppose, that the picture should, in preference, represent a saint, honoured in that country.

This picture, precious for its colouring and details, belonged to the collection formed by M. Boisserée; but now, it is in the king of Bavaria's gallery.

NOTICE

SUR

ADAM ELZHEIMER.

Adam Elzheimer naquit à Francfort-sur-le-Mein, en 1554. Fils d'un tailleur, il fut placé par son père chez un peintre estimé, qu'il ne tarda pas à surpasser. Ne trouvant plus de leçons à recevoir dans sa patrie, il visita toute l'Allemagne et arriva ensuite en Italie où il fit de rapides progrès, et fut désigné sous les noms de *Adam Tédesco* et *Adam de Francfort*. Bientôt il se fit remarquer par le bon goût de son dessin, une couleur harmonieuse et un fini très-soigné, ce qui lui demandait un temps considérable; aussi ses ouvrages ne furent-ils jamais assez payés pour le tirer de la misère, dans laquelle il vécut d'autant plus à plaindre qu'il était chargé d'une nombreuse famille.

Elzheimer s'est principalement fait remarquer par des paysages, et l'on admire ses clairs de lune et ses effets de nuit. Il mourut à Rome en 1620, âgé de 46 ans.

NOTICE

OF

ADAM ELZHEIMER.

Adam Elzheimer was born at Francfort on the Main in 1554. His father who was a tailor, placed him with an artist of note, and whom he soon surpassed in talent. No longer able to find improvement in his own country, he visited the whole of Germany, and afterwards arrived in Italy, where he made rapid progress, and was known by the names of Adam the German, and Adam of Francfort. He soon made himself remarkable for his good style of drawing, his harmonious colouring, and correct finishing; this however occupying so great a portion of time, his works were never sufficiently paid for, to extricate him from the poverty in which he lived; and which a numerous family he was encumbered with, served to augment.

Elzheimer was principally admired for his landscapes; as also for his moonlight scenes, and effect by night.

He died at Rome in 1620, at the age of 46.

St CHRISTOPHE.

ÉCOLE ALLEMANDE. — ELSHEIMER. — CAB. PARTICULIER.

SAINT CHRISTOPHE.

On ne sait rien de certain sur la vie de saint Christophe, on ignore même le pays où il vivait. Quelques-uns prétendent qu'il se trouvait en Égypte lorsque la Vierge s'y réfugia avec l'Enfant Jésus, et que, voulant l'aider au passage d'une rivière, il porta le divin Enfant sur ses épaules. Ce serait donc de là que lui serait venu le nom de Christophe, qui signifie en grec *Porte-Christ*.

Elsheimer, en représentant cette scène, l'a fait éclairer par la lune; et pourtant il a placé, sur l'un des rivages, un religieux tenant un flambeau pour éclairer le passage; et sur l'autre un petit ermitage, vers lequel se dirige saint Christophe.

Ce petit tableau, peint sur cuivre, est très-beau et merveilleusement exécuté. Il faisait partie de la collection de Charles Ier., et l'on croit qu'il avait été donné à ce prince par le comte d'Arundel, son chambellan, ami et protecteur du peintre Elsheimer. On ignore ce que devint cette précieuse peinture, lorsque la collection du Roi fut dispersée; mais en 1757 elle se trouvait dans la possession du duc de Portland, et était marquée par derrière des lettres C. R. (*Carolus Rex*). A la mort de lord Portland, ce tableau fut acquis par le duc d'Argyle; il est maintenant dans le cabinet de M. George Walker, à Édimbourg.

Il a été gravé par J. Heath.

Haut., 9 pouces? larg., 6 pouces.

GERMAN SCHOOL. ELSHEIMER. PRIV. COLLECTION.

St. CHRISTOPHER.

Nothing certain is known of the life of St. Christopher; we are not even informed of what country he lived in. It is pretended that he was in Egypt when the Virgin sought refuge there with the Infant, and that aiding her to pass a river, he took the child upon his shoulders; whence is derived the name of Christopher, which, in Greek, signifies *Christ-bearer*.

Elsheimer has represented this scene by moonlight; yet he has placed on the side of the river, a priest with a torch, to light the passage. On the opposite bank is a small hermitage, towards which the Saint directs his steps.

This beautiful little picture is painted on copper, and is executed with astonishing perfection. It made a part of the collection of Charles I., and is said to have been given him by his Chamberlain, the Earl of Arundel, the friend and patron of Elsheimer. It is not known what became of it at the dispersion of the King's collection; but in 1757, it was found in the possession of the Duke of Portland, with the letters C. R. (*Carolus Rex*), marked on the back. At that nobleman's death, it was purchased by the Duke of Argyle, and it is now in the collection of Mr. George Walker, of Edinburgh. It has been engraved by J. Heath.

Height, 9 inches; width, 6 inches.

854.

NOTICE

SUR

OCTAVE VAN VEEN.

Octave ou Otto Van Veen, plus souvent appelé *Otto Venius*, né à Leyde en 1556, d'une des premières familles d'Amsterdam, reçut une éducation distinguée. Après avoir étudié pendant sept ans à Rome, sous Frédéric Zuccaro, qui tenait alors le premier rang en Italie, et s'être fait remarquer, encore fort jeune, par des ouvrages qui établirent sa réputation, il se rendit en Allemagne auprès de l'empereur, mais il ne put y rester, tant l'amour de la patrie avait de puissance sur lui; il résista aussi aux offres brillantes des électeurs de Bavière et de Cologne, et plus tard, à celles de Louis XIII. Ses connaissances étaient tellement variées qu'Alexandre Farnèse, gouverneur des Pays-Bas, le nomma ingénieur en chef de la province et peintre de la cour d'Espagne: il fut ensuite intendant de la monnaie à Bruxelles, et remplit ces places avec distinction, sans cesser de se livrer à ses travaux ordinaires de peintre et d'homme de lettres. On lui doit en latin, l'*Histoire de la guerre des Bataves*, les *Emblèmes d'Horace* et la *Vie de saint Thomas-d'Aquin*, ouvrages enrichis de ses nombreux dessins. Précurseur du beau siècle de l'art dans la Belgique, il embellit les édifices d'Anvers d'une foule de tableaux dont ils sont encore un des principaux ornemens. Il suffirait à Otto Venius de la gloire d'avoir été le maître de Rubens, s'il ne se recommandait lui-même par son génie facile et abondant, par son dessin à la fois exact, gracieux et naïf, et l'on doit regretter que Rubens n'ait pas adopté la manière sage de son maître. Il mourut à Bruxelles âgé de 78 ans,

NOTICE

OF

OTHO VAN VEEN.

Octavio or Otho Van-Veen, more generally called Otho Venius, was born at Leyden, in 1556; he belonged to one of the first families of Amsterdam, and received a liberal education. After having studied seven years in Rome, under Frederico Zucchero, who then held the first rank in Italy, as an artist, and having been remarked, although very young, by some works, which established his fame, he went to Germany, called thither by the Emperor. But he could not remain there, the love of his country swaying him more powerfully. He also resisted the advantageous offers of the Electors of Bavaria and of Cologne, and subsequently those of Lewis XIII. His acquirements were so various that Alexander Farnese, Governor of the Netherlands, appointed him Chief Engineer to the Province, and Painter to the Court of Spain. He afterwards was Master of the Mint at Brussels : these duties were honourably fulfilled by him, without his ceasing from following his usual studies as a painter and a man of letters. He wrote in Latin the History of the Batavian War, the Emblems of Horace, and the Life of St. Thomas of Aquinas, works which he enriched with numerous drawings. The Precursor of the fine age of Art in Belgium, he embellished Antwerp with many pictures which still form one of the principal ornaments of that city. It would have been a sufficient glory to Otho Venius to have been Rubens' master, though he had not established his fame by his flexible and extensive genius, by his drawing, which combines exactness, grace, and nature ; and it is to be regretted that Rubens did not adopt his master's sober syle. He died at Brussels, aged 78 years.

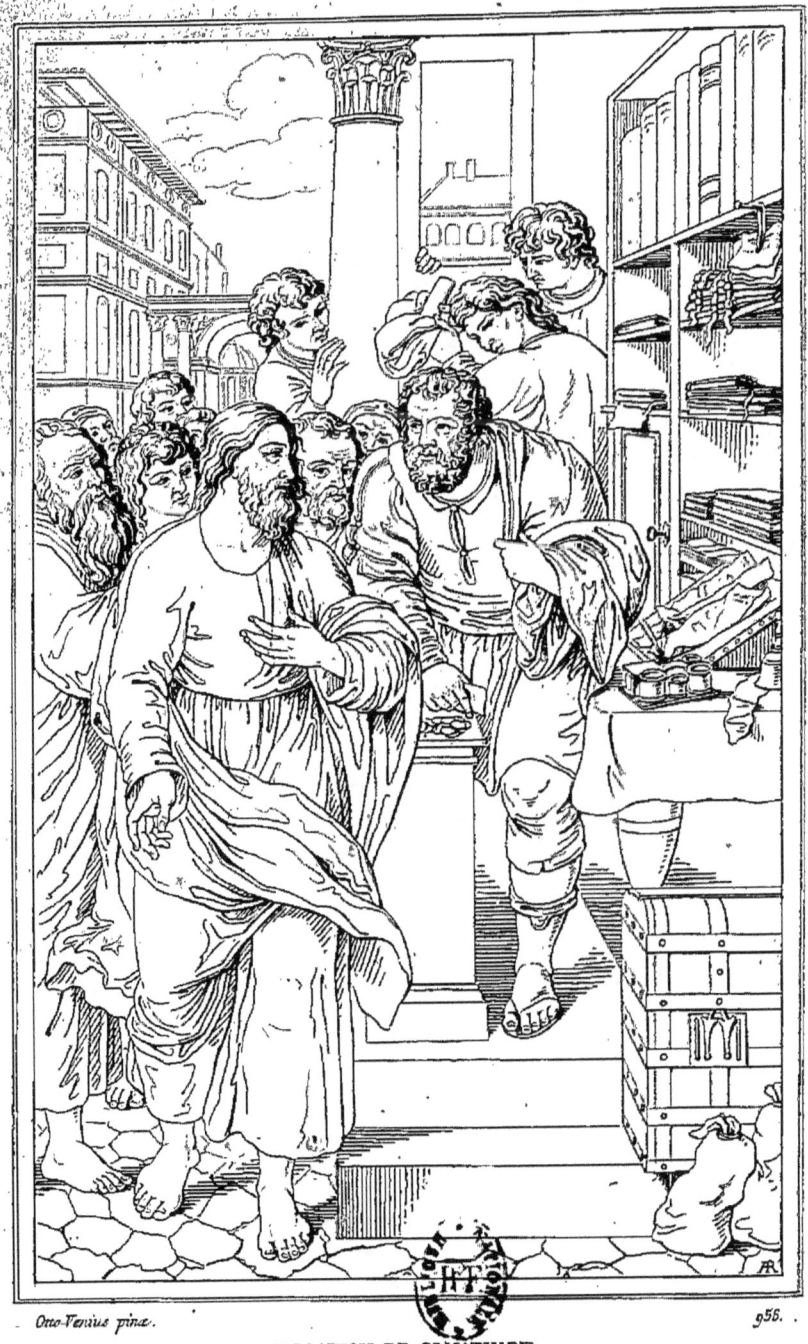

VOCATION DE St MATHIEU.

ÉCOLE FLAMANDE. — OTTO-VÉNIUS. — MUS D'ANVERS.

VOCATION DE SAINT MATHIEU.

La guérison du paralytique auquel Jésus-Christ dit : levez-vous et emportez votre lit, causa beaucoup d'étonnement sans doute; mais l'instant d'après on vit un miracle d'une autre nature et presque aussi surprenant.

Saint Marc le rapporte ainsi : « Jésus étant allé de nouveau vers la mer, tout le peuple l'y vint trouver et il les enseignait. Lorsqu'il passait, il vit Lévi, fils d'Alphée, assis au bureau des impôts, à qui il dit : suivez-moi ; et il se leva et le suivit. »

C'est alors que quittant les affaires, abandonnant la fortune, Lévi devint l'un des apôtres de Jésus-Christ, changea même de nom et prit celui de Mathieu, sous lequel il est connu comme l'un des quatre évangélistes.

Le peintre Octave Van Veen, plus connu sous le nom d'Otto-Vénius, a mis dans ce tableau une expression et une couleur tout-à-fait remarquables; aussi est-il fort estimé des amateurs. La figure du Christ est pleine de noblesse et de bonté; on voit dans celle de saint Mathieu une soumission parfaite. Placé maintenant au Musée d'Anvers, on peut s'étonner que ce tableau n'ait jamais été gravé.

Haut., 9 pieds ; larg., 5 pieds.

FLEMISH SCHOOL. — OTTO VENIUS. — ANTWERP MUSEUM.

THE CALLING OF SAINT MATTHEW.

The curing of the paralytic to whom Jesus-Christ said » Rise, take thy bed, and walk » caused great astonishment without doubt, but immediately after, another miracle was witnessed of another kind, and almost as surprising.

Saint Mark relates, that « Jesus being gone down again towards the sea, the people came to him, and he taught them. It came to pass that he saw Levi, the son of Alpheus, sitting at the seat of custom, and he said unto him, follow me, and he rose and followed Jesus ».

Thus quitting other occupations, and abandoning fortune, Levi became one of the apostles of Jesus-Christ, he changed even his name, and took that of Matthew, under which, he is known as one of the four Evangelists.

The painter Octavius Van Veen, better known under the name of Otto Venius, has united in this picture, an expression and colouring altogether remarkable, it is therefore highly esteemed by amateurs. The countenance of our saviour is full of nobleness, and goodness, in that of Saint Matthew, is perceptible perfect resignation.

This subject is now placed in the Museum of Antwerp, and it seems extraordinary that it has never been engraved.

Heigth 9 feet 5 inches $\frac{1}{2}$; breadth 5 feet 3 inches.

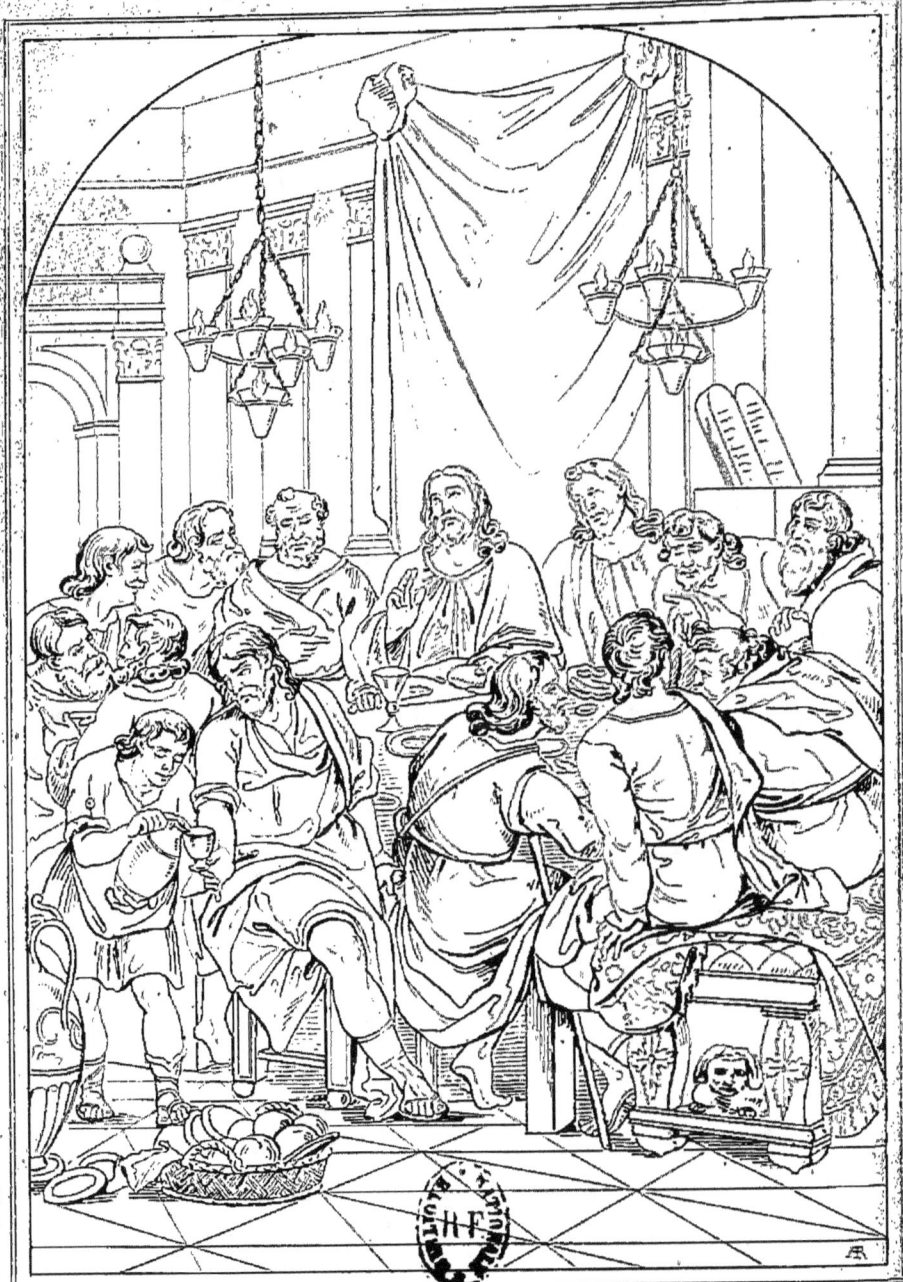

LA CÈNE.

LA CÈNE.

On a déjà vu, sous le n°. 376, la Cène, par Philippe de Champaigne, et, sous le n°. 419, celle peinte par Léonard de Vinci. Celle que nous donnons aujourd'hui est peinte par Otto Venius et se trouve dans l'église de Saint-Jacques d'Anvers, sur l'autel de la chapelle du Saint-Sacrement.

Il est assez singulier que ces trois artistes soient tombés tous trois dans la même erreur, en plaçant le Christ et les Apôtres, assis autour d'une table, tandis que suivant l'usage des anciens ils devraient se trouver sur des lits, ou bien, comme le prescrivait la loi de Moïse, ils devraient être placés debout un bâton à la main, puisqu'ils étaient venus pour célébrer la Pâque.

Ce tableau est fort remarquable sous le rapport de la couleur; il donne une haute idée du mérite d'Otto Venius, maître de Rubens.

Ce tableau n'avait jamais été gravé.

FLEMISH SCHOOL. ~~~~OTTO VENIUS. ~~~~~~~~ ANTWERP.

THE LAST SUPPER.

We have already seen a Last Supper, by Philip de Champagne, n°. 376; and that of Leonardo da Vinci, n°. 419; the one now presented is the work of Otto Venius, and is the altar-piece of the chapel of the Holy-Sacrament, in the church of St.-James, at Antwerp.

It is singular that the three artists should have been guilty of the same error, of representing Christ and the Apostles seated round a table, instead of reclining, according to the ancient custom; or standing, with staves in their hands, as prescribed by Moses, in the celebration of the Passover.

This picture is remarkable for colouring, and speaks the merit of Otto Venius, the master of Rubens. It has never been engraved.

PIERRE PAUL RUBENS.

NOTICE
HISTORIQUE ET CRITIQUE

SUR

PIERRE-PAUL RUBENS.

Une couleur des plus brillantes, une composition pleine de génie, une grande facilité d'invention, avec les idées les plus poétiques, telles sont les qualités qui distinguèrent Rubens, et lui firent donner le nom de *Raphaël des Pays-Bas;* mais un dessin qui sans être incorrect est souvent outré, des figures qui manquent de grâce dans leur pose, des têtes dont l'expression, quoique vraie, est souvent sans noblesse, telles sont les causes qui empêchent de le placer sur le même rang que le *prince de la peinture*, quoique cependant ses tableaux méritent qu'on les étudie soigneusement, pour en imiter, s'il se peut, les beautés, en évitant toutefois leurs défauts.

Pierre-Paul Rubens naquit à Cologne le 28 juin 1557. Son père, échevin de la ville d'Anvers et professeur de droit, obligé de s'expatrier par suite de la révolution des Pays-Bas, n'en cultiva pas moins l'éducation de son fils, qui se distingua de bonne heure, et fit des progrès rapides dans ses études. La ville d'Anvers étant rentrée sous la domination espagnole, Rubens y revint, et fut placé comme page chez la comtesse de Lalain; mais son père étant mort, il eut la liberté de suivre son penchant, et fit consentir sa mère à lui laisser étudier la peinture. Placé d'abord chez Tobie Verhaest, peintre de paysage,

puis chez Adam van Oort, il étudia enfin chez Otto Venius, le plus habile peintre flamand de cette époque. Rubens, âgé de vingt-trois ans, se crut assez fort pour travailler sans autre guide que son propre génie; il quitta donc son maître, et eut bientôt accès chez les personnes du plus haut rang, où il se fit remarquer tant par ses talens que par son éducation et une politesse extrême, dont il avait pu prendre aussi l'habitude chez son maître. Reçu à la cour de l'archiduc Albert d'Autriche, il fut, dit-on, envoyé par ce prince à Vincent de Gonzague, duc de Mantoue, qui l'accueillit favorablement, et le retint près de lui comme un de ses gentilshommes, ce qui ne l'empêcha pas de préférer l'étude des beaux arts aux plaisirs et aux amusemens de la cour. Après un séjour de sept ans à Mantoue, il fut envoyé à Philippe III, roi d'Espagne, et fut chargé de magnifiques présens pour le duc de Lerme. Rubens ne tarda pas à trouver dans cette cour les mêmes avantages que dans celle qu'il quittait; il fit un grand nombre de portraits et des tableaux d'histoire qui lui valurent des sommes considérables.

En quittant l'Espagne, Rubens retourna à Mantoue; mais il y resta peu, et partit bientôt pour Rome, où, par ordre du duc de Gonzague, il fit la copie de plusieurs tableaux des plus grands maîtres. Il passa ensuite à Venise, fit, d'après Titien et Paul Véronèse, des études qui lui profitèrent. Cependant il ne devint pas imitateur de ces habiles coloristes; il se forma une manière qu'on trouvera peut-être plus éclatante, mais moins harmonieuse.

Rubens était à Gênes depuis quelque temps et y avait décoré l'église des Jésuites, quand il quitta tout à coup, dans l'espérance de revoir sa mère qui était tombée malade; mais il n'arriva qu'après sa mort, en 1600. Cette perte lui causa tant de chagrin, qu'il alla s'enfermer dans l'abbaye de Saint-Michel. Après quelques mois de retraite, il voulut fuir ces lieux qui ne lui offraient que de tristes souvenirs, et il se préparait à re-

tourner à Mantoue, quand les charmes d'Élisabeth Brants l'engagèrent à changer d'avis. En effet, déterminé à ne plus s'expatrier, il fit construire une maison qui existe encore à Anvers, et dans laquelle il réunit tous les tableaux, les bustes antiques et les vases de porphyre ou d'agate qu'il avait eu occasion d'acquérir pendant ses voyages. Cette collection remarquable ne resta pas long-temps en sa possession; il ne put la refuser au duc de Buckingham, qui lui en fit offrir soixante mille florins.

Avec une imagination vive et une grande facilité d'exécution, Rubens avait su cependant mettre beaucoup d'ordre dans ses habitudes et dans son travail; ses heures étaient réglées et ne prenaient jamais rien les unes sur les autres. Pour gagner du temps et orner son esprit de plus en plus, il ne peignait jamais sans se faire lire quelque ouvrage utile, dans une langue ou dans une autre, car ses études avaient été si variées à cet égard qu'il parlait sept langues différentes, dont trois, il est vrai, ont beaucoup de rapport entre elles, l'allemand, le flamand et le hollandais.

Malgré la rapidité avec laquelle Rubens travaillait, il pouvait à peine suffire aux demandes qui lui étaient faites, et pour y parvenir, il se fit quelquefois aider par plusieurs de ses élèves dans des parties où ils excellaient. Wildens et van Uden peignirent le paysage dans plusieurs de ses tableaux, Sneyders eut à y faire les animaux, ou bien des fleurs et des fruits. Une réputation si générale et basée sur tant de talent ne put défendre Rubens des attaques de la calomnie. Il se vit attaqué par des artistes à qui il avait été utile, et qui prétendirent que ce grand maître ne pouvait réussir qu'avec l'aide de ses élèves : il lui fut facile de démontrer le contraire en produisant à lui seul des paysages du plus grand effet.

Rubens fut appelé à Paris par Marie de Médicis pour peindre les principaux traits de sa vie, dans une des galeries de

son palais nommé depuis Luxembourg. Il fit alors de petites esquisses en grisaille que Félibien a vues chez M. Claude Maugis, abbé de Saint-Ambroise, et qui sont maintenant dans la galerie de Munich. Rubens eut beaucoup de tourmens à supporter de la part de cette personne, suivant une lettre très curieuse qu'il écrivit en 1630 à M. Dupuy, et qui a été publiée dans l'*Isographie des hommes célèbres*.

Ce n'est pas seulement par ses talens dans la peinture que Rubens s'est fait remarquer; d'une humeur douce, d'une conversation facile et agréable, d'un esprit vif et pénétrant, et doué d'un son de voix agréable, il parlait bien et joua un rôle dans la diplomatie. Il fut chargé de différentes missions : l'une à la cour d'Espagne en 1628, où, indépendamment des présens qu'il reçut du roi, il eut la charge de secrétaire du conseil privé, avec la survivance pour son fils; l'autre mission fut auprès de Charles Ier, roi d'Angleterre.

Après quatre années de veuvage, Rubens épousa Hélène Forman, âgée de seize ans, aussi remarquable par sa beauté que l'avait été sa première femme; mais il ne vécut que dix ans avec elle, et il mourut le 30 mai 1640. Vivement regretté, ses funérailles furent fort honorées, et il fut inhumé dans une chapelle derrière le chœur de l'église Saint-Jacques à Bruxelles.

Ses tableaux, répandus dans toute l'Europe, passent le nombre de deux cent cinquante; il eut plusieurs élèves, dont les plus célèbres sont Van Dyck, David Teniers le père, Jacques Jordaens, Corneille Schut, Diepenbeck, Van Thulden et Érasme Quellinus. Il forma aussi des graveurs qui firent école, et se sont fait remarquer par l'effet, et pour ainsi dire par la couleur qu'on admire dans leurs estampes. Les principaux graveurs qui ont travaillé d'après Rubens sont Lucas Vorsterman, Schelte et Boëce, natifs de Bolswert; Paul Pontius, Witdoeck, Pierre de Jode, Paneels et Guillaume de Leew.

HISTORICAL AND CRITICAL NOTICE

OF

PETER PAUL RUBENS.

The most brilliant colouring, a composition full of genius, a great facility of invention, with the most poetical ideas, such are the qualities that distinguished Rubens, and acquired him the name of the *Raphael of the Netherlands;* but a style of drawing, which, without being incorrect, is often exaggerated, figures whose attitudes are ungraceful, heads the expression of which though true, is frequently deficient in dignity, such are the causes which prevent his being placed in the same rank with the *Prince of Painting*, notwithstanding that his pictures merit to be carefully studied, to imitate, if possible, the beauties, and to avoid the defects.

Peter Paul Rubens was born at Cologne, June 28, 1557. His father, an Alderman of the town of Antwerp, and a law-professor, who was obliged to leave his country, in consequence of the revolution, in the Netherlands, did not however the less cultivate the education of his son, who early distinguished himself, and made rapid progress in his studies. The town of Antwerp having returned to the Spanish yoke, Rubens returned, and was placed as a page with the Countess of Lalain; but the death of his father leaving him at liberty to follow his own inclination, he made his mother consent to let him study the art of painting. He was first placed with Tobias Verhaest, a land-

scape painter, next with Adam Van Oort, and finally he studied under Otho Vænius, the most skilful Flemish painter of that period. At the age of twenty three, Rubens considered himself able to paint without any guide, except his own genius; he, therefore, left his master, and soon had access to persons of the highest rank, where he became equally remarkable for his talents and education, as well as for an extreme politeness, acquired from his master. Being received at the court of the Archduke Albert of Austria, it is said he was sent by that prince to Vincent de Gonzago, Duke of Mantua, who gave him a favorable reception, and kept him about his person as one of his gentlemen; this however did not prevent Rubens prefering the noble study of the Fine Arts to the frivolous pleasures and amusements of the court. After residing seven years at Mantua, he was sent to Philip III, King of Spain, and was the bearer of magnificent presents to the Duke of Lerma. Rubens soon found at that court similar advantages, to those that he had just quitted: he painted a number of portraits and historical pictures, which produced him considerable sums.

On leaving Spain, Rubens returned to Mantua, where he remained but a short time, and then proceeded to Rome, where, by order of the Duke de Gonzago, he copied several pictures by the great masters. He next went to Venice, and pursued his studies with advantage, from the works of Titian and Paul Veronese. He did not howerver become an imitator of these able colourists, but formed a style of his own, which may perhaps be found more brilliant, but less harmonious.

Rubens had been some time at Genoa and had decorated there, the church of the Jesuits, when he suddenly left that place to visit his mother who was ill; but ere he reached her, she had expired: this was in 1600. Her loss caused him so much grief that he shut himself up in the Abbey of St. Michael. After a retreat of several months, he wished to quit a spot which

offered him but sad reminiscences, and was preparing to return to Mantua, when the charms of Elizabeth Brants induced him to change his intention. Being thus determined not to exile himself again, he had a house built, which still exists at Antwerp, in which he collected all the pictures, antique busts, and porphyry and agate vases, that he had purchased during his travels. This remarkable collection did not remain long in his possession, not being able to refuse it to the Duke of Buckingham, who offered him sixty thousand florins for it.

With a lively imagination, and a great facility of execution, Rubens was still very systematic in his habits and pursuits; his hours were regulated, and never encroached on each other. To lose no time, and to continued enriching his mind, he never painted without having some useful work read to him, and his studies had been so varied in that respect, that he understood seven different languages, three of which, it is true, are very similar, the German, Flemish, and Dutch.

Notwithstanding the rapidity with which Rubens worked, he could scarcely meet the orders he received, and therefore he sometimes was assisted by several of his pupils, in the respective branches in which they excelled. Wildens and Van Uden painted the landscapes in several of his pictures; Sneyders the animals, also the fruit and flowers. So extensive a reputation, and founded on so much talent, could not guard Rubens against the attacks of calumny. Endowed with a mild character, affable and benevolent, delighting to do good, he saw himself attacked by artists to whom he had been useful, and who pretended this great master could not succeed, but by the aid of his pupils. He easily proved the contrary, by producing landscapes of the finest effect painted by himself.

Rubens was invited to Paris, by Mary de Medicis, to paint the principal events of her life, in one of the galleries of her palace, since called the Luxembourg. He then made small

sketches in black and white, which Felibien saw at M. Claude Maugis, abbot of St. Ambrose, and which are now in the Munich gallery. Rubens endured a great deal of vexation from that Princess, according to a letter he wrote to M. Dupuy, in 1630, and which has appeared in the *Isographie des Hommes célèbres*.

It was not merely by his talents in painting that Rubens was remarkable: gifted with a mild temper, an agreeable and ready conversation, a lively and penetrating mind, and an harmonious voice, he spoke well, and played a distinguished part in diplomacy. He was charged with various missions; and amongst them, one, in 1628, to the Spanish Court, where, independently of the presents he received from the King, he was appointed secretary to the privy-council, with the reversion in favour of his son; another of his missions was to Charles I, King of England.

After being a widower four years, Rubens married Helena Forman, aged sixteen, equally remarkable for her beauty as his first wife; but he lived only ten years after this marriage: he died May 30, 1640. Deeply regretted, his funeral was performed with the highest honours, and he was buried in a chapel, behind the choir of the church of St. James, at Brussels.

His paintings, spread throughout all Europe, exceed the number of two hundred and fifty: he had many pupils, of whom the most celebrated are, Van Dyck, David Teniers the father, James Jordaens, Cornelius Schut, Diepenbeck, Van Thulden, and Erasmus Quellinus. He formed also a school of engravers, remarkable for the fine effect, and, in a manner of speaking, the colour, which is admired in their points. The principal artists who have engraved after Rubens are Lucas Vorsterman, Scheldt and Boethus native of Bolswer, Paul Pontius, Witdoech, Peter de Jode, Pancels, and William de Leew.

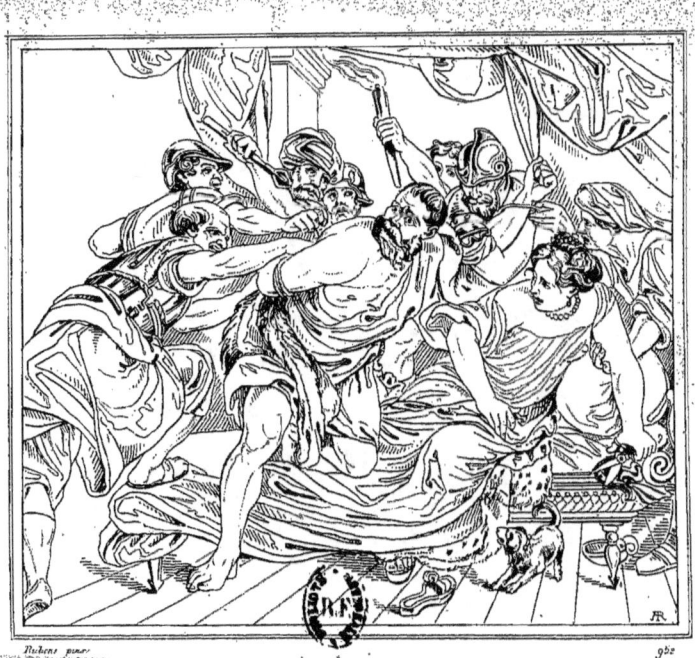

ÉCOLE FLAMANDE. — RUBENS. — GAL. DE MUNICH.

SAMSON ET DALILA.

Ainsi que nous l'avons déjà rapporté en parlant du même sujet, donné sous le n°. 242, les Philistins profitèrent de la trahison de Dalila pour s'emparer de Samson, lorsque la perte de sa chevelure l'eût privé de sa force extraordinaire.

Dalila tient encore en main les fatals ciseaux dont elle vient de faire un si funeste usage, et les soldats s'emparent de Samson et lui lient fortement les mains derrière le dos. Encore à genoux sur le lit où il dormait paisiblement, Samson cherche à rompre ses liens; mais il ne peut en venir à bout. Rubens lui a donné comme à Hercule une peau de lion, emblème de la force. Dalila, couverte d'une simple chemise, paraît vouloir s'éloigner de son mari; cependant ses jambes sont encore cachées sous la couverture, qui est en étoffe cramoisie, bordée d'hermine.

Rubens s'est surpassé par l'expression qu'il a donnée à ses figures : celle de Dalila est des plus belles; sa tête est même d'un caractère plus noble et d'un meilleur goût que ne le sont ordinairement celles que l'on voit dans les tableaux de ce maître. On serait tenté de dire que la carnation paraît aussi plus naturelle.

Ce tableau faisait autrefois partie de la galerie de Dusseldorf; il est maintenant dans celle de Munich. On en connaît une ancienne gravure, par Henry Snyers, et une lithographie par Fr. Piloty.

Larg., 4 pieds 1 pouce ; haut., 3 pieds 8 pouces.

SAMPSON AND DALILAH.

As already stated, in treating of the same subject under n°. 242 the Philistines took advantage of the treachery of Dalilah, to seize upon Sampson; when the loss of his hair had deprived him of his strength.

Dalilah is still holding the fatal scissars, of which she has just made so bad a use, and the soldiers are seizing upon Sampson, and tying his hands fast behind his back.

Sampson is still kneeling on the bed, where he was quietly reposing, and endeavours (but in vain) to break his bonds.

Rubens has given him (like to Hercules) a lion's skin, as an emblem of strength. Dalilah clad simply in a shift, appears as if desirous of avoiding her husband, her legs however, are concealed under the covering, which is of crimson, bordered with ermine.

The painter has excelled in the expression he has thrown into the countenances, that of Dalilah is the most beautiful, her head is even of a more noble character, and better taste than is generally met with in the pictures of Rubens, we are almost induced to say, that the colour of the flesh also, appears more natural.

This painting composed formerly, part of the gallery of Dusseldorf, it is now in that of Munich.

There is known to be an ancient engraving of it by Henry Snyers, and one in stone by Fr. Piloty.

Breadth 4 feet 4 inches; heigth 3 feet 10 inches ½.

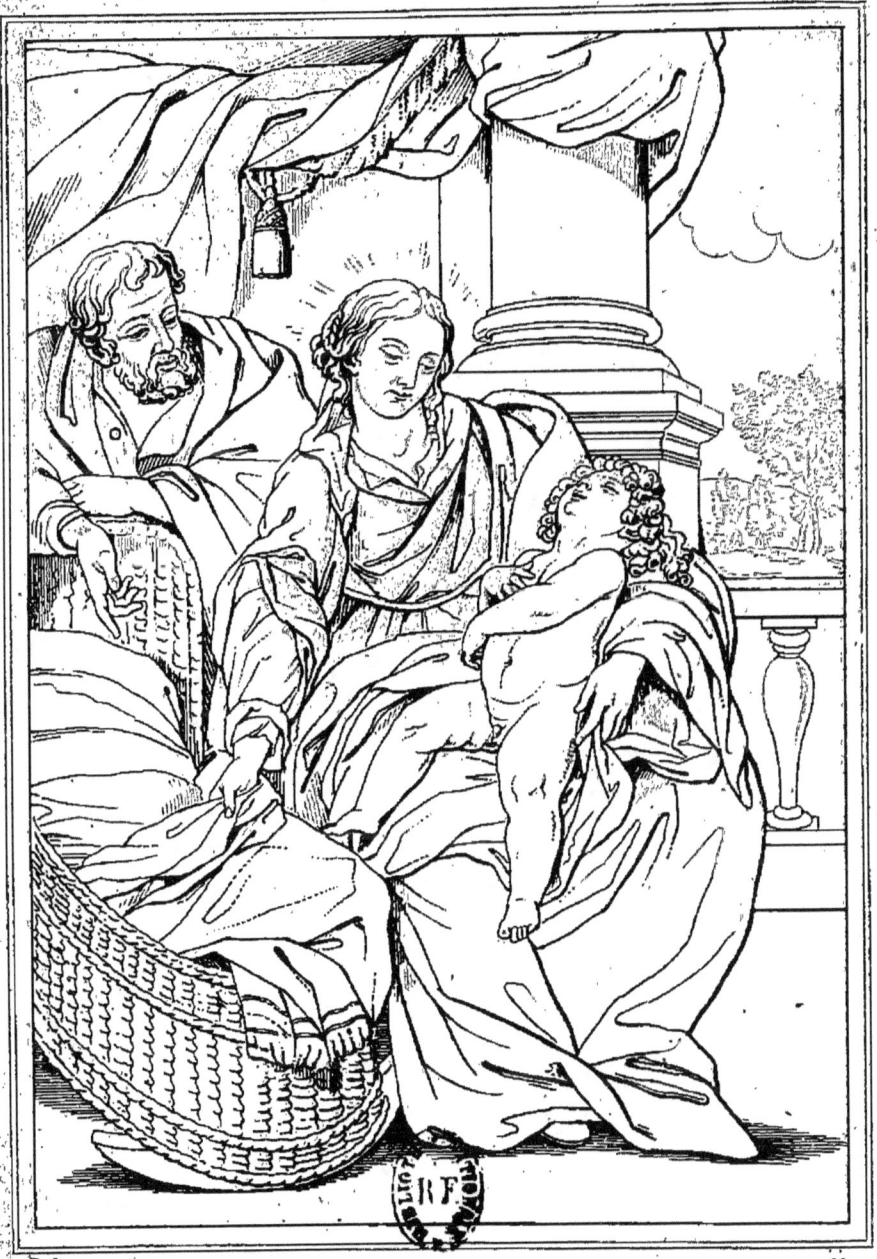

Ste FAMILLE.

SAINTE FAMILLE.

Cette composition de trois figures est-elle une sainte famille? ou doit-on lui donner le titre de Vierge avec l'enfant Jésus et saint Joseph? C'est encore une question, non seulement indécise, mais qui, je pense, est difficile à résoudre parfaitement. Lorsqu'il n'y a que deux figures, celles de la Vierge et de son divin enfant, ces deux saints personnages seuls ne peuvent en effet être considérés comme formant une sainte famille. Mais de combien de personnages le tableau doit-il être composé pour que cette dénomination soit exacte? Doit-on y voir nécessairement le petit saint Jean et sainte Élisabeth, ou au moins l'un des deux?

Rubens, dans ce tableau, a su donner une parfaite imitation de la nature; le sommeil paisible de l'enfance, le tendre soin de la mère, qui veut placer l'enfant dans son berceau sans le réveiller, l'intérêt que saint Joseph prend à cette scène, tout est exprimé avec une perfection qui ne laisse rien à désirer.

Le tableau original se trouve en Angleterre, chez milord Clive; il a été gravé par Raphaël Morghen.

THE HOLY FAMILY.

Can this composition of three figures be called a holy family? ought it not rather to be named the Virgin with the infant Jesus and saint Joseph? It is a question not only undecided, but not easily resolved. When there are but two figures, that of the Virgin and her divine infant, these two holy persons can scarcely be considered as forming a holy family. But of how many persons should a picture be composed, that may be entitled to such a denomination? The young saint John and saint Elizabeth ought necessarily to be included in the number, or at least one of them.

Rubens has in this picture given a perfect imitation of nature; the peaceful sleep of infancy, the tender solicitude of a mother endeavouring to place her infant in its cradle without awakening it, the interest saint Joseph takes in the scene, all is expressed with a perfection which leaves nothing to be desired.

The original picture is in England and the property of lord Clive; it has been engraved by Raphael Morghen.

Rubens pinx. 591.

S^{te} FAMILLE.

SAINTE FAMILLE.

On peut admirer dans ce tableau la grâce des figures, la naïveté des expressions, et la manière dont les figures sont groupées. On peut également vanter la fraîcheur du coloris et la vigueur avec laquelle il est peint. Mais ce n'est pas sans quelque étonnement que l'on voit Rubens donner à ses personnages des costumes semblables à ceux que portaient les Flamands, dans le XVII^e. siècle. La berce, faite simplement en osier, est ornée d'une sculpture qu'il doit être difficile de fixer sur un meuble de cette nature. Enfin la draperie qui doit couvrir l'enfant Jésus est une étoffe brochée des plus riches, ce qui ne répond pas à l'état de pauvreté, dans lequel est né le Sauveur.

Ayant retrouvé dans d'autres compositions des têtes absolument semblables à celles que l'on voit ici, on est induit à penser qu'elles sont les portraits de personnes de la famille ou de la société du peintre.

Ce tableau a été gravé par V. Langlois.

Haut., 3 pieds 10 pouces; larg., 2 pieds 7 pouces.

FLEMISH SCHOOL. ***** RUBENS. ***** FLORENCE GALLERY.

THE HOLY FAMILY.

In this picture may be admired, the gracefulness of the figures, the native expressions, and the manner of grouping the personages: the freshness of the colouring and the vigour, with which it is painted, may also be praised. But it is not without some astonishment that Rubens is seen giving to his personages costumes similar to those worn by the Flemish, in the seventeenth century. The cradle, made merely of wicker, is ornamented with a sculpture, which it would be difficult to fix on such a piece of furniture. In short the drapery that is to cover the Infant Jesus is a most richly embroidered stuff, which does not correspond with the poverty in which our Saviour was born.

Heads absolutely similar to those, found in this composition, having been met with in other subjects, lend to the supposition that they are the portraits of the painter's family or friends.

This picture has been engraved by V. Langlois.

Height, 4 feet 1 inch; width, 2 feet 9 inches.

STE FAMILLE.

SAINTE FAMILLE.

Une singularité assez remarquable se présente dans cette composition, puisqu'on y voit deux enfans, deux femmes et deux vieillards; ces six figures sont divisées en deux groupes de trois figures chaque, et ils sont l'un et l'autre composés de la même manière. Certainement c'est une faute qu'il est étonnant de rencontrer dans un peintre tel que Rubens, qui est aussi remarquable par la beauté de ses compositions que par la vérité et la vigueur de sa couleur.

A gauche se voient saint Joseph, la Vierge et l'enfant Jésus; à droite sont Zacharie, sainte Élisabeth et saint Jean; le fond est un paysage; on y voit un grand voile accroché à un arbre chargé de fruits, dont Zacharie vient de cueillir une branche qu'il présente à l'enfant Jésus. Sur le devant, à droite, on aperçoit l'agneau du petit saint Jean, et à gauche deux lapins.

On voyait ce tableau dans l'église de Saint-Jacques de Bruxelles; il s'en trouvait probablement dans le cabinet du comte de Chesterfield une esquisse, d'après laquelle il a été gravé par R. Earlom, en 1771.

Haut., 11 pieds; larg., 7 pieds.

THE HOLY FAMILY.

A remarkable peculiarity appears in this composition, as it presents two children, two women, and two old men; these six figures form two groups of three each, and are both composed after the same manner. This is certainly a strange fault to meet with in such a painter as Rubens, who is as much distinguished by the beauty of his compositions as by the truth and vigour of his colouring.

On the left are saint Joseph, the Virgin, and the infant Jesus; on the right are Zachary, saint Elisabeth, and saint John; the back-ground represents a landscape, where a long veil hangs on a tree loaded with fruit, a bough of which Zachary has just gathered and is offering to the child Jesus. On the right of the fore-ground is the little saint John's lamb, and two rabbits on the left.

This picture was to be seen in Saint James's church, Brussels; there was probably a copy of it in the earl of Chesterfield's collection, from which an engraving was made by R. Earlom, in 1771.

Height, 11 feet 9 inches; breadth, 7 feet 5 inches.

JESUS-CHRIST ÉLEVÉ EN CROIX.

JÉSUS-CHRIST ÉLEVÉ EN CROIX.

C'est à son retour d'Italie, et au moment où il venait d'étudier les Carraches, que Rubens fut chargé de faire ce tableau de Jésus-Christ élevé en croix. Il le fit alors pour orner le maître-autel de l'église de Sainte-Walburge à Anvers. Long-temps admiré dans cette église, il fut apporté à Paris en 1796, et resta au Musée jusqu'en 1815. Il est placé maintenant dans la cathédrale d'Anvers, en pendant avec la célèbre descente de croix, que nous avons donnée sous le n°. 45.

De même que ce tableau et suivant l'usage de ce temps, le sujet principal est accompagné de deux volets représentant l'un les saintes femmes, et l'autre des officiers à cheval ordonnant le supplice des deux larrons. On assure que la figure du chien, placée sur le devant du tableau, ne fut ajoutée qu'en 1627, sur la demande du curé de la paroisse qui trouvait que cette place offrait un trop grand vide.

Ce tableau a été gravé par C.-L. Masquelier, pour le Musée publié par Filhol; la gravure de Wittedoec a été faite d'après une esquisse qui présente quelques différences.

Haut., 13 pieds; long., 10 pieds.

ITALIAN SCHOOL. ~~~~ RUBENS. ~~~~ ANTWERP.

THE ELEVATION OF THE CROSS.

Rubens was commissioned to paint this picture of the Elevation of the Cross, on his return from Italy, just after he had studied the Carracci. It was then intended to adorn the high altar of the church of St. Walburge at Antwerp. A long time the pride of that church, it was afterwards brought to Paris, in 1796; and remained in the Museum until 1815. It now is in the Antwerp Cathedral, as the companion to the famous Descent of the Cross, which was given under n°. 45.

Like the latter picture, and according to the custom then in vogue, the principal subject is accompanied by two shutters, the one representing the holy women, and the other officers on horseback, ordering the punishment of the two thieves. It is asserted that the figure of the dog, placed in the fore-ground of the picture, was not inserted till 1627, at the request of the curate of the parish who thought that that part presented too much of an empty space.

This picture has been engraved by C. L. Masquelier, for the Museum published by Filhol: the print done by Wittedoce was engraved from a sketch which presents some deviations.

Height 13 feet 10 inches; width 10 feet 7 inches.

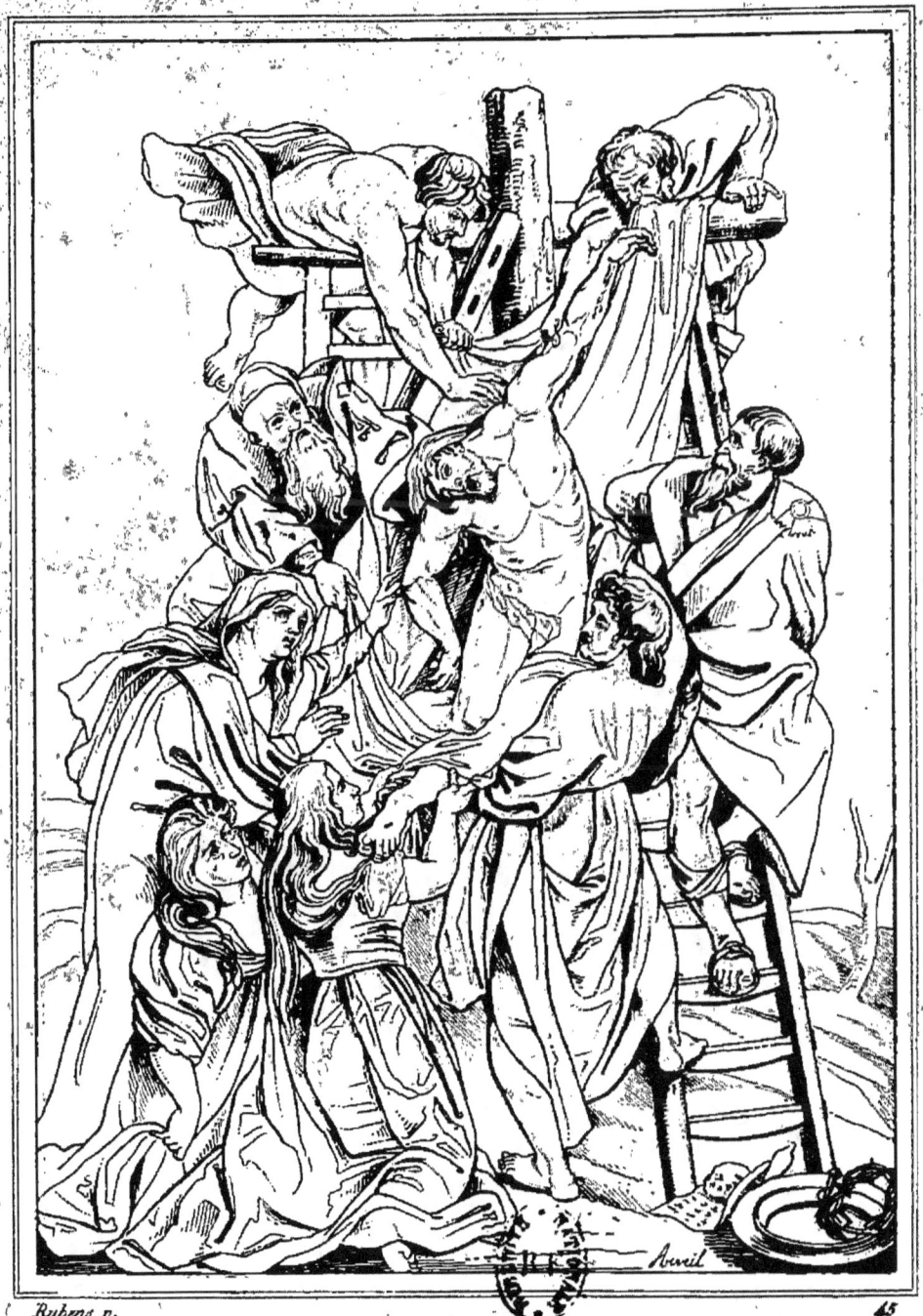

DESCENTE DE CROIX

ÉCOLE FLAMANDE. RUBENS. CATHÉDRALE D'ANVERS.

DESCENTE DE CROIX.

Rubens exécuta cette Descente de croix pour la confrérie du Mail, à Anvers, et il fut placé sur l'autel de cette association, dans l'église cathédrale de cette ville. Deux volets, également peints par Rubens, recouvraient habituellement le tableau, et il fallait pour les faire ouvrir une permission qu'on faisait souvent attendre, que même on n'accordait qu'à certaine heure du jour, afin que le tableau se trouvât éclairé convenablement. Le *cicerone* chargé alors de faire voir ce chef-d'œuvre n'accordait que peu de temps pour l'admirer; et, pour tâcher d'augmenter la rétribution qu'il s'attendait à recevoir, il ne manquait pas de détailler les présens que des princes ou des personnages remarquables avaient cru devoir donner pour témoigner leur satisfaction. On disait même que Louis XIV avait désiré la possession de ce tableau, et qu'il lui avait été refusé. Ce fait est douteux, mais il est certain que lors de la conquête de la Belgique, en 1794, il fut apporté à Paris.

On craignit alors que ce tableau, continuellement exposé à tous les regards, ne perdît quelque chose de la réputation qu'il avait eue jusqu'alors, et qu'on croyait augmentée par le charlatanisme mis en usage pour le laisser voir: il n'en fut rien, la Descente de croix fut aussi admirée dans la galerie de Paris qu'elle l'avait été dans l'église d'Anvers. En 1815, le tableau retourna dans cette ville, mais il ne fut pas mis à son ancienne place; il est maintenant dans la croisée de la cathédrale, et, quoiqu'on ait remonté les volets, ils restent ordinairement ouverts.

La plus belle gravure faite d'après ce tableau est celle de Lucas Vorstermann. On en possède le dessin au Musée de Paris.

Haut., 12 pieds 11 pouces; larg., 9 pieds 6 pouces.

FLEMISH SCHOOL. ∞∞∞∞ RUBENS. ∞∞∞∞ CATHEDRAL OF ANTWERP.

THE DESCENT FROM THE CROSS.

Rubens executed this Descent from the cross for the fraternity of the Mall, at Antwerp, and it was placed over the altar of that body, in the cathedral of the town. The picture was usually enclosed by two doors, likewise painted by Rubens, to have which opened a permission was necessary; this it was often difficult to obtain, and was never granted but at a certain hour of the day, when the proper light fell on the picture. The *cicerone*, trusted to show this *chef-d'œuvre*, allowed but little time to view it; and, to increase the fee, he expected for his trouble, did not fail to give a full account of the presents that princes and distinguished personages had bestowed on him as a mark of their satisfaction. It has been said that Louis XIV desired to possess this picture, but was refused. Such an assertion is doubtful, but it is certain that, at the time of the conquest of Flanders in 1794, it was brought to Paris.

It was generally apprehended at that time that this picture, being continually exhibited to the public, would lose a part of its former reputation, which had been increased by the quackery made use of in allowing it to be seen. These fears were vain; for the Descent from the cross was as highly admired in the gallery of Paris as it had been in the church at Antwerp. In 1815 the picture returned to that town, but was not restored to its former place; it is now in the cross-aisle of the cathedral, and though the doors have been re-hung, they are usually open.

The finished engraving from this picture is by Lucas Vorstermann. A design of it is possessed by the Museum of Paris.

Height, 14 feet $1\frac{5}{4}$ inches; breadth, 10 feet $4\frac{3}{4}$ inches.

45.

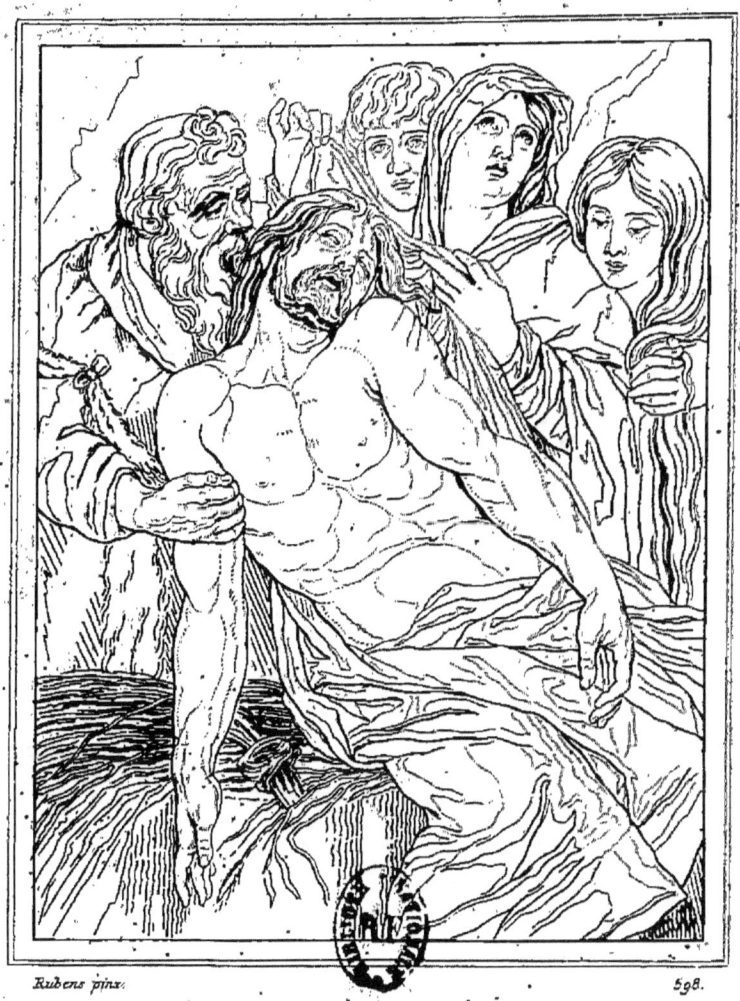

JÉSUS-CHRIST MIS AU SÉPULCRE.

ÉCOLE FLAMANDE. RUBENS. ANVERS.

JÉSUS-CHRIST AU SÉPULCHRE.

Joseph d'Arimathie et saint Jean, accompagnés de la Vierge et de Marie Madeleine, vont déposer le corps de Jésus-Christ dans le tombeau. Ce sujet, si souvent répété par un grand nombre de peintres, offre ici une composition des plus belles. Le corps du Christ, encore souple, paraît avoir conservé de la chaleur ; sa tête, penchée sur son épaule, se trouve ainsi plus rapprochée de celle de la Vierge ; les bras affaissés tombent entièrement, mais les mains ont conservé les inflexions qu'elles prirent dans la douleur. La bonté du Sauveur est bien exprimée, et rappelle les pensées qui l'occupaient lorsqu'il a cessé de vivre.

Rubens, obligé de placer cinq figures de grandeur naturelle dans un espace aussi resserré, a trouvé dans cette nécessité le moyen d'embellir sa composition. Le Christ remplit le tableau presqu'entier ; cette figure principale frappe encore le spectateur par la vigueur du coloris. Les tons jaunâtres des chairs sont relevés par des demi-teintes azurées où l'on croit voir des meurtrissures, formées dans de longues souffrances. Des restes de sang répandus dans les cheveux, autour des épaules, le long des bras et sur la draperie, viennent augmenter l'illusion. La tête de la Vierge est d'un caractère sublime et passe pour un chef-d'œuvre de Rubens.

Ce tableau, peint sur bois, a été gravé par Claessens ; il fut exécuté pour orner le tombeau de la famille de Michielsens, et après avoir été plusieurs années au Musée de Paris, il a été rapporté à Anvers.

Haut., 4 pieds 4 pouces ; larg., 3 pieds 3 pouces.

THE BURIAL OF CHRIST.

Joseph of Arimathea and St. John, accompanied by the Virgin and by Mary Magdalene are placing the body of Jesus Christ in the tomb. This subject, so often repeated by several painters, here presents a most beautiful composition. Christ's body is yet limber, and appears to have even preserved some warmth, the head reclining on his shoulder, is thus brought nearer the Virgin's; the arms hang down, quite powerless, but the hands have kept the inflections contracted from pain. The mildness of Our Saviour is well expressed and calls to mind the thoughts that occupied him at the moment he ceased to live.

Rubens, having to place five figures of the size of life, within so narrow a space, has, in this very difficulty, found the means of embellishing his composition. The body of Christ taking up nearly the whole of the canvas, this principal figure strikes the beholder by the vigorous colouring. The yellowish flesh tints are brought out by the blueish demi-tints that seem to display bruises arising from protracted sufferings. Some remains of blood in the hair, around the shoulders, along the arms, and on the drapery, increase the illusion. The Virgin's head is of a sublime character, and is reckoned one of Rubens' masterpieces.

This picture, which is painted on wood, has been engraved by Claessens; it was executed to adorn the family tomb of the Michielsens, and after being several years in the Paris Museum has been taken back to Antwerp.

Height, 4 feet 7 inches; width, 3 feet 5 inches.

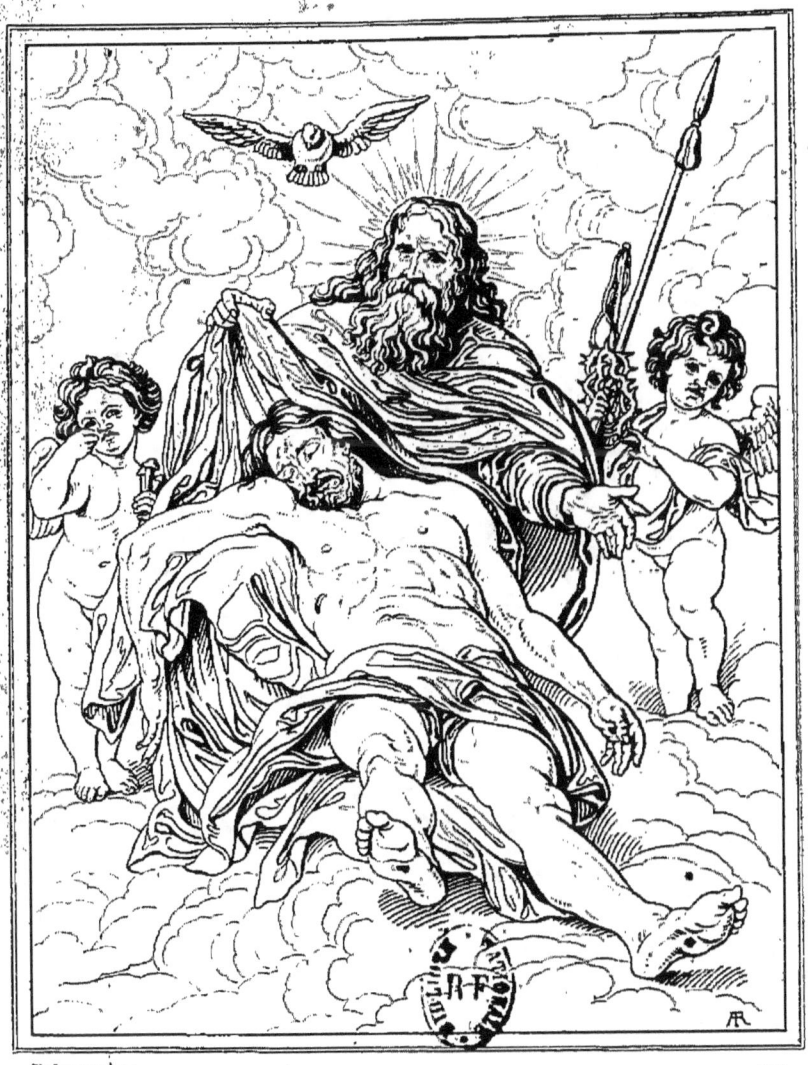

LA TRINITÉ.

LA TRINITÉ.

En représentant le corps de Jésus-Christ mort et descendu de la croix, le peintre a voulu rappeler le mystère de la Trinité, puisqu'il a placé le Sauveur des hommes reposant sur les genoux de Dieu le père, tandis que l'on voit l'esprit-saint, planant au-dessus d'eux, sous la forme d'une colombe. Sur les côtés sont deux petits anges en pleurs; ils tiennent dans leurs mains les instrumens de la passion, ce qui complète les souvenirs de la rédemption du genre humain.

On peut trouver, dans ce tableau, l'exemple le plus étonnant de l'effet des raccourcis, rendus avec une perfection réellement admirable; mais la tête du Christ est sans noblesse et sans beauté.

Ce tableau fut peint par Rubens, pour le couvent des Grands-Carmes; il était placé sous le jubé, à droite, en entrant dans le chœur de cette église. On le voit maintenant dans le Musée de la ville d'Anvers. Il a été gravé par Schelte de Bolswert.

Haut., 5 pieds 1 pouces; larg., 4 pieds 7 pouces.

FLEMISH SCHOOL. RUBENS. ANTWERP MUSEUM.

THE TRINITY.

By representing the body of Jesus Christ dead and taken down from the Cross, the artist has wished to recal the mystery of the Trinity, for he has placed the Saviour of Mankind lying on the knees of God the Father, whilst the Holy Ghost is seen hovering over them under the form of a Dove. On the sides are two little angels weeping; they hold in their hands the instruments of the Passion, which completes the remembrance of the Redemption of Mankind.

There is in this picture a most astonishing specimen of the effect of foreshortenings, rendered with a truly admirable perfection : but the head of Christ is without grandeur or beauty.

This picture was painted by Rubens, for the Convent of the Unshod Carmelites : it was placed under the rere-doss, to the right, on entering the Choir of this church. It is now in the Museum of the city of Antwerp : it has been engraved by Scheltt of Bolswert.

Height 5 feet 4 inches; width., 4 feet 10 inches.

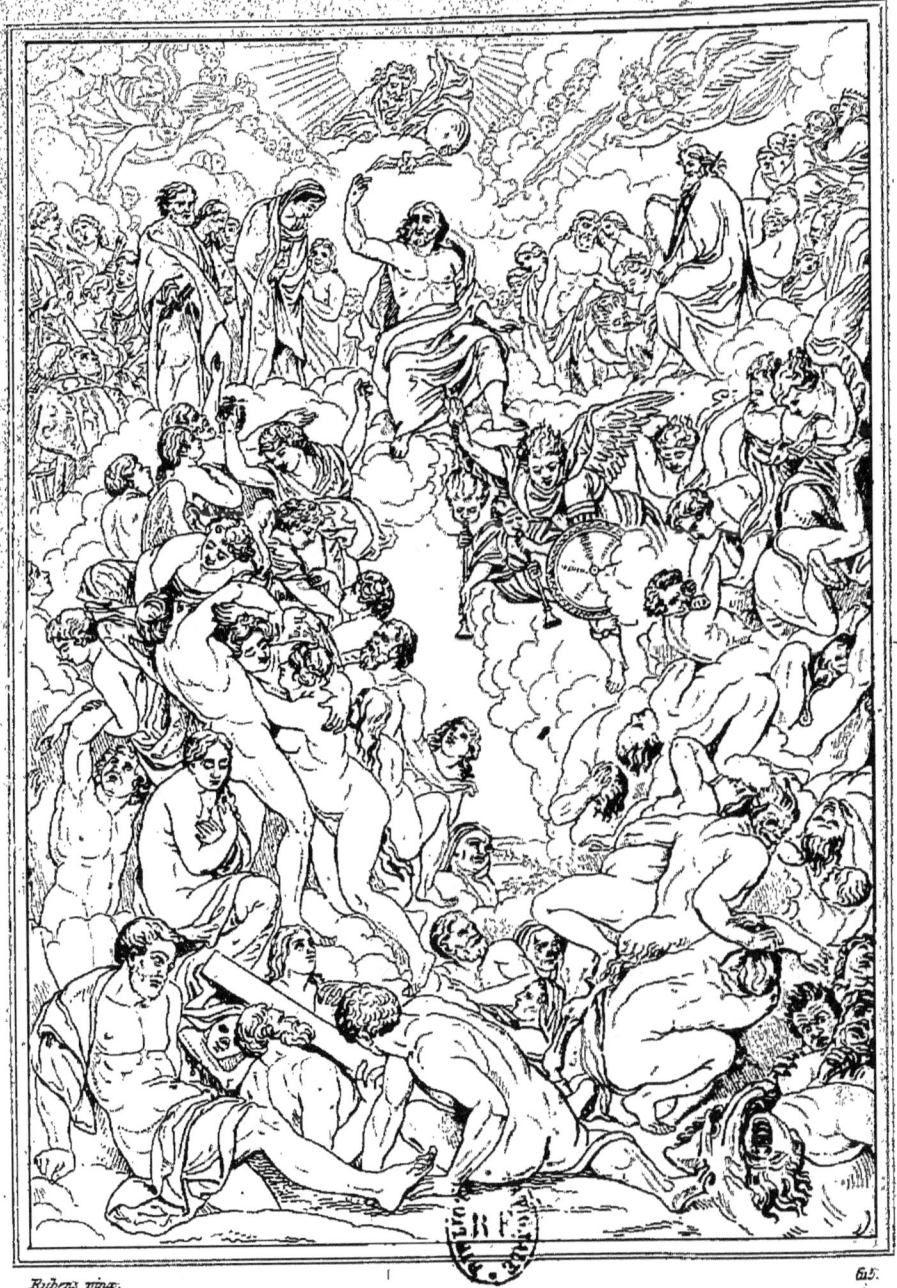

JUGEMENT DERNIER.

JUGEMENT DERNIER.

On regarde généralement ce tableau comme un des plus beaux qu'ait fait Rubens. On y trouve les mouvemens les plus variés, les effets les plus riches que son imagination ait pu créer, dans un sujet allégorique où elle n'était arrêtée par rien.

Tout-à-fait dans le haut du tableau on aperçoit Dieu le père, au-dessous est le Saint-Esprit sous la forme d'une colombe. Placé d'une manière plus apparente on voit Jésus-Christ assis, accompagné des justes de l'Ancien-Testament, parmi lesquels on remarque Moïse debout et le roi David assis tout-à-fait à droite. De l'autre côté, sont des saints et des saintes : au premier rang se trouvent la Vierge et saint Pierre. Jésus-Christ lève la main droite et par ce geste appelle à lui tous les justes qui arrivent au ciel, tandis que de la main gauche, il repousse les méchans que saint Michel et d'autres anges jettent dans l'enfer.

Parmi les figures du côté gauche, on peut remarquer une femme assise, les mains croisées sur la poitrine. C'est le portrait de Hélène Forman, seconde femme de Rubens. Il aimait à faire son portrait et il l'a souvent placée dans ses tableaux. Le peintre s'est représenté sous la figure de l'homme qui est derrière elle.

Ce grand tableau fut demandé à Rubens par Wolfgang-Guillaume, duc de Neubourg, pour décorer l'église des jésuites de cette ville. L'électeur palatin Jean-Guillaume, ayant désiré l'avoir dans sa galerie de Dusseldorff, fit faire un autre tableau pour le remplacer. Il vint depuis dans la galerie de Munich, où il est maintenant. Il s'en trouve une esquisse dans la galerie de Dresde.

Haut. 18 p. 9 p.; larg. 14 p. 1 p.

THE DAY OF JUDGMENT.

This picture is generally considered one of Rubens' finest. It presents the most varied motions and the richest effects that his imagination could create in an allegorical subject, with nothing to arrest it.

Quite in the upper part of the painting, God the Father is seen; below him is the Holy Ghost, under the figure of a dove. Jesus-Christ, who is placed more conspicuously, is seated, accompanied by the Righteous of the Old Testament, amongst whom Moses is seen standing, and King David sitting, quite on the right hand. On the other side, are Saints, both male and female: in the first rank are the Virgin and St. Peter. Jesus Christ raises his right hand, and, by this action, calls to him all the Righteous who ascend to heaven, whilst, with his left hand, he rejects the Wicked, whom St. Michael and other angels cast into hell.

Amongst the figures, on the left hand side, a woman may be discerned sitting, with her hands crossed on her bosom. It is the likeness of Helen Forman, Rubens' second wife, whose portrait he delighted in painting, and which he has often introduced in his pictures. The painter has represented himself under the figure of the man who is behind her.

Wolfang William, Duke of Newburg, commissioned Rubens to paint this picture for the Jesuits' Church in that town. The Elector Palatine, John William, wishing to have it in his Gallery at Dusseldorff, had another picture done to take its place. It afterwards came in the Gallery of Munich, where it now is. There is a sketch of this picture in the Gallery of Dresden.

Height 19 feet 11 inches; width 14 feet 11 inches.

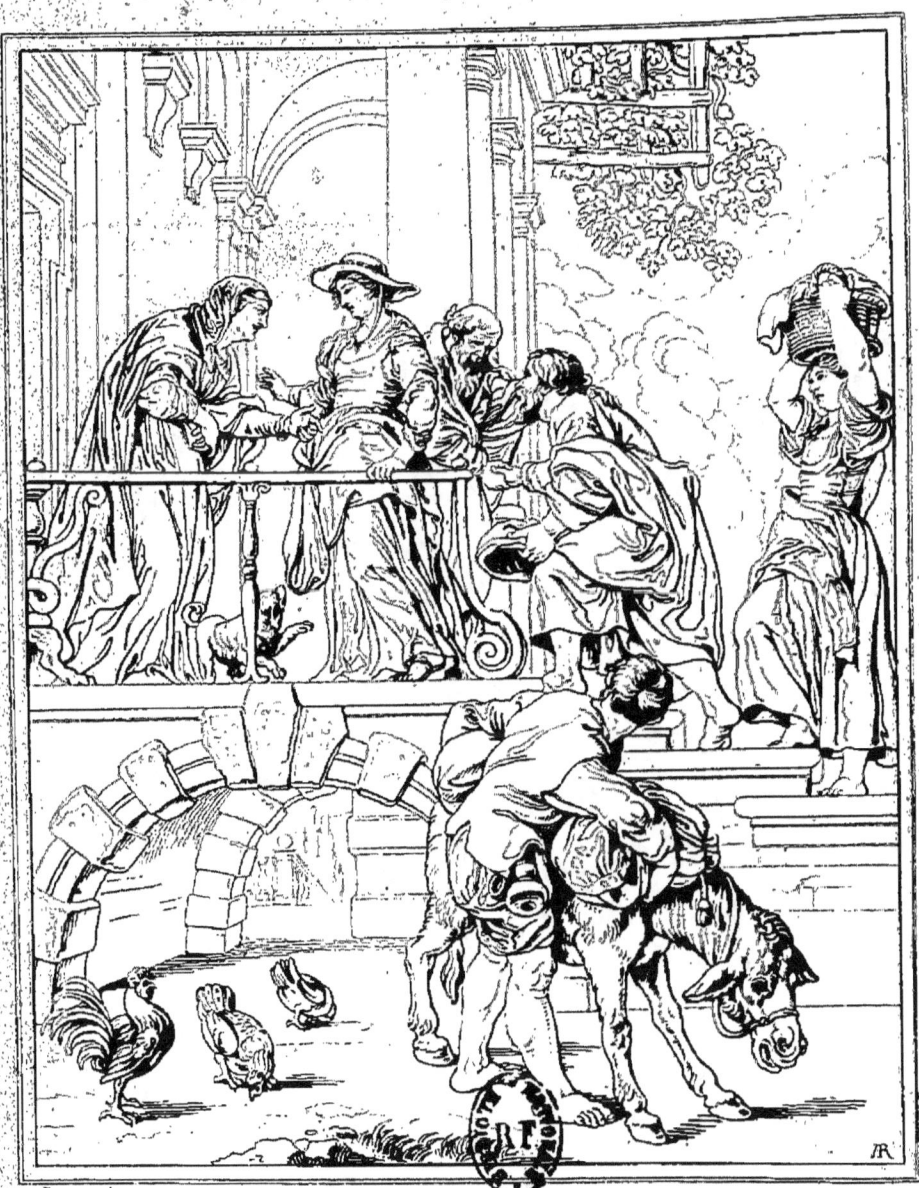

VISITATION DE LA VIERGE.

VISITATION DE LA VIERGE.

En donnant sous le n°. 61 la Visitation peinte par Raphaël, nous avons rapporté le passage de saint Luc, où il rappelle que la Vierge étant venue dans la ville de Juda, « elle entra dans la maison de Zacharie et salua Élisabeth. » Nous pourrons faire remarquer que Rubens a mieux suivi que Raphael le texte de l'Évangile ; son tableau n'en présente pas moins un aspect qui ne nous offre rien d'oriental. En effet, cette maison avec un vaste porche soutenue par des colonnes et un perron à jour dont la voûte est ornée de pierres en bossage, sont des incohérences graves, l'architecture du peuple de Juda n'ayant aucun rapport, avec celle de l'Europe au XVIIe. siècle.

Cet oubli des usages n'empêche pas ce tableau d'être très-beau sous le rapport de la composition. L'effet en est très-brillant, le coloris vrai et vigoureux, la manière dont il est peint est tout-à-fait remarquable par son extrême fraîcheur. Rubens peignit ce tableau sur l'un des volets de la Descente de Croix ; il est maintenant séparé, mais se trouve aussi dans la cathédrale d'Anvers.

Ce tableau a été gravé par P. de Jode, et aussi par le médiocre graveur Ragot.

Haut., 12 pieds 9 pouces ; larg., 4 pieds 7 pouces.

VISITATION OF THE VIRGIN.

When we gave, n°. 61, the Visitation painted by Raphael, we quoted the passage from St. Luke, wherein he recals, that the Virgin coming into a city of Judæa « she entered into the house of Zacharias and saluted Elisabeth. » We shall observe that Rubens has followed the text of the Gospel closer than Raphael: still his picture presents us nothing of an oriental cast. In fact the house with a vast portico supported by columns, also an open door way, the vaulted ceiling of which is ornamented with bossage stones, are marked contradictions; the architecture of the people of Judæa having no analogy with the European of the XVIIth. century.

This omission of customs does not prevent the picture from being very fine with respect to the composition. The effect is very brilliant, the colouring faithful and strong; and the manner in which it is painted is quite remarkable for its extreme freshness.

This picture has been engraved by P. de Jode, and also by the mediocre Ragot.

Height, 13 feet 6 inches; width, 4 feet 10 inches.

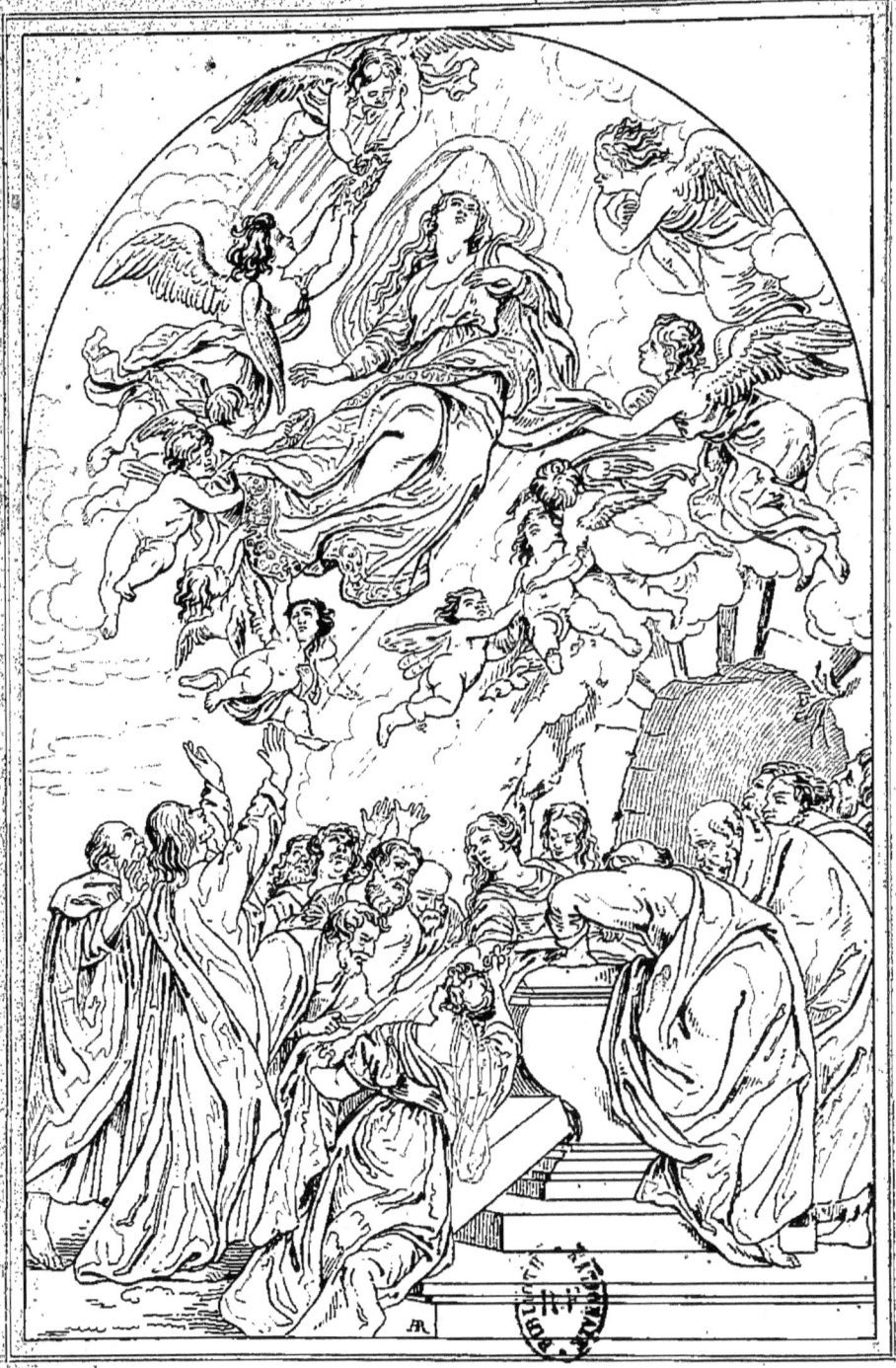

ASSOMPTION DE LA VIERGE.

ASSOMPTION DE LA VIERGE.

La piété des fidèles les ayant portés à honorer le moment où le corps de la Vierge fut enlevé au ciel, un grand nombre de peintres ont eu à représenter ce sujet. Quelques-uns l'ont répété plusieurs fois. Rubens en a fait neuf compositions différentes. La plus célèbre est celle qu'il peignit en 1642, pour le maître-autel de l'église Notre-Dame d'Anvers, où on la voit encore. Suivant une tradition assez ordinaire, Rubens a placé sur le devant, les apôtres réunis autour du tombeau de la Vierge, où ils ne trouvèrent plus qu'un linceul et quelques fleurs.

L'éclat éblouissant de cet admirable tableau a quelque chose de magique. Les tons les plus chauds et les plus vigoureux s'allient merveilleusement aux teintes les plus suaves et les plus délicates. L'effet en est d'autant plus surprenant que l'on y trouve pourtant peu d'opposition de lumière et d'ombre; mais la perspective aérienne est portée au plus haut point. Les draperies sont riches et grandement jetées; le dessin est pur; l'expression est des plus nobles et les caractères de têtes montrent une grande profondeur de pensée.

Ce tableau, cintré par le haut, fut peint, dit-on, en seize jours, et fut payé 3,500 fr. à Rubens. Il a été gravé par Schelte, habile graveur, né à Bolswert.

Haut., 15 pieds; larg., 9 pieds 9 pouces.

THE ASSUMPTION OF THE VIRGIN.

The moment when the Virgin's body was taken up into heaven, being marked with peculiar devotion in the church, this event has employed the pencils of a great number of painters; and of several of them repeatedly; Rubens alone composed nine pictures on this subject. The most celebrated among them is that painted in 1642, for the great altar of *Notre-Dame* of Antwerp. Pursuant to a common tradition, Rubens has represented, in the fore-ground, the Apostles assembled round the Virgin's tomb, in which they discover only the winding-sheet, and a few flowers.

There is something magical in the dazzling brilliancy of this admirable picture, in which the warmest and most vigorous tones are blended with the sweetest and most delicate tints: the effect is the more astonishing, as there is little opposition of light and shade; but the aerial perspective is carried to the highest pitch of perfection. The draperies are rich, and cast in a grand style; the drawing is pure; the expression, extremely noble; and the character of the heads, indicative of great depth of thought.

The top of this picture is arched. It is said that it was painted in sixteen days, and that the price paid for it was 140 pounds (3,500 fr.). It has been engraved by Schelte, an able artist born at Bolswert.

Height, 15 feet 11 inches; width, 10 feet 4 inches.

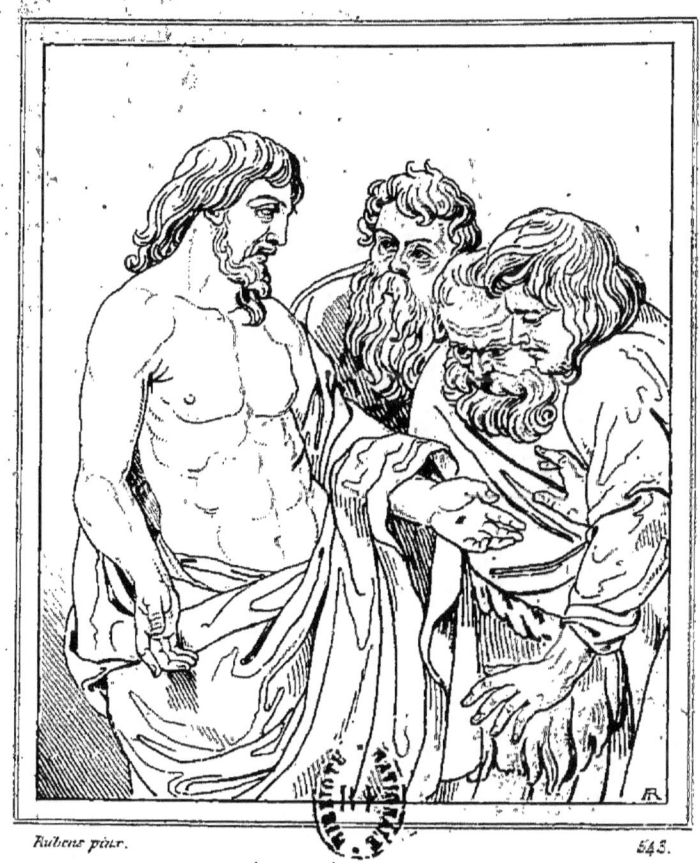

INCRÉDULITÉ DE ST THOMAS.

ÉCOLE FLAMANDE. — RUBENS. — ANVERS.

INCRÉDULITÉ DE SAINT THOMAS.

En apprenant la résurrection de Jésus-Christ, saint Thomas, l'un des apôtres, avait dit : « Si je ne vois dans ses mains les marques des clous, si je ne porte mon doigt dans leurs trous, si je ne mets ma main dans son côté, je ne le croirai point. » Huit jours après, les disciples étant réunis, Jésus-Christ parut au milieu d'eux, et adressant la parole à Thomas, il lui dit : « Mettez ici votre doigt et regardez mes mains; portez aussi votre main, mettez-la dans mon côté et ne soyez pas incrédule, mais soyez fidèle. »

Rubens dans ce tableau, a suivi exactement le texte de l'Évangile; mais il n'a pas mis dans sa composition, le sentiment qu'on aurait dû attendre de lui, et l'incrédulité de saint Thomas, examinant les plaies des mains du Sauveur, n'a rien d'intéressant, tandis que sa conversion subite à l'apparition de son divin maître, aurait offert une scène bien plus touchante; c'est ce dernier moment que Poussin a choisi pour faire un tableau, tandis que le Titien, le Guerchin, le Mutian, Michel-Ange de Caravage et Le Sueur, ont comme Rubens représenté la scène matérielle.

Ce n'est pas sans quelque étonnement, qu'on retrouve la même figure du Christ dans d'autres tableaux de Rubens, tel que Jésus-Christ donnant les clefs à saint Pierre, et Jésus-Christ apparaissant à sainte Thérèse. Celui-ci est peint avec beaucoup de soins et les teintes sont fondues avec une recherche dont on trouve rarement des exemples dans les ouvrages de Rubens. Il a orné le tombeau du bourguemestre Rockox, et après avoir été au Musée de Paris il a été reporté à Anvers.

Haut., 4 pieds 4 pouces; larg., 3 pieds 10 pouces.

FLEMISH SCHOOL. RUBENS. ANTWERP.

THE INCREDULITY OF St. THOMAS.

When St. Thomas, one of the twelve, heard of Christ's resurrection, he said: « Except I shall see in his hands the print of the nails, and put my finger into the print of the nails, and thrust my hand into his side, I will not believe. » Eight days after, the disciples being together, Jesus Christ stood among them, and said unto Thomas : « Reach hither thy hand, and thrust it into my side : and be not faithless, but believing. »

In this picture, Rubens has minutely adhered to the text of the Gospel : but he has not in his composition put that feeling, which might have been expected from him; the incredulity of St. Thomas, examining the wounds in our Saviour's hands, offers nothing interesting; whilst his sudden conversion, on the appearance of his divine master, would have presented a scene far more touching : it is the latter moment that Poussin chose for his picture ; but Titian, Guercino, Mutiano, Michael Angelo da Caravaggio and Lesueur, have, like Rubens, delineated the more corporeal scene.

It is not without some astonishment that the same figure of Christ is found to be repeated, in other pictures, by Rubens; such as in Christ's Charge to Peter, and Christ appearing to St. Theresa. The present picture is painted with much care, and the tints are blended with an attention, of which few examples are found in the works of Rubens. It adorned the tomb of the burgomaster Rockos, and after belonging to the Museum in Paris, it has been again transferred to Antwerp.

Height, 4 feet 7 inches; width 4 feet 1 inch.

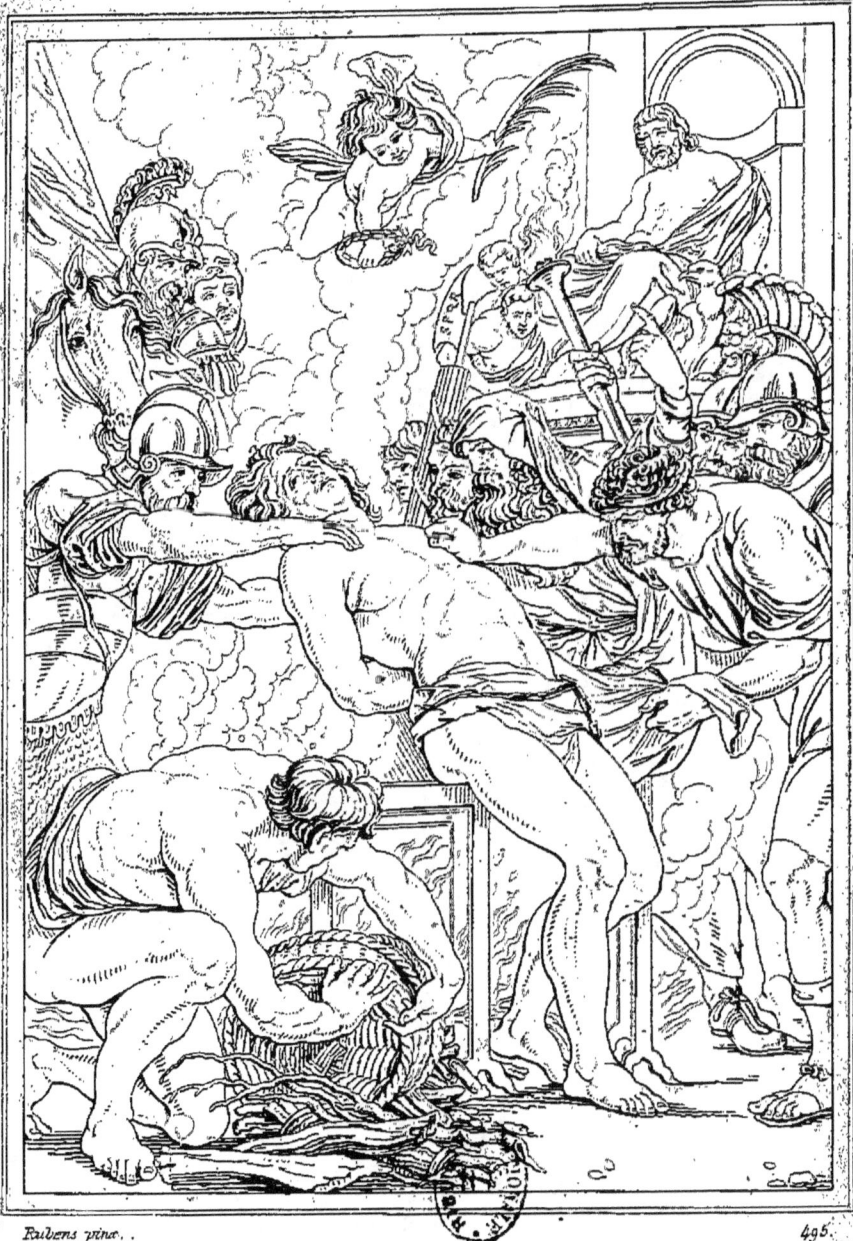

MARTYRE DE St LAURENT.

MARTYRE DE SAINT LAURENT.

Ainsi qu'on a pu le voir dans le n° 458, saint Laurent, l'un des sept diacres de l'église de Rome, était chargé d'administrer les biens qui lui appartenaient. Après la mort du pape saint Xyste, il fut mandé par le préfet Cornelius Secularis pour lui livrer toutes les richesses de l'église. Le saint diacre ayant demandé trois jours pour satisfaire à ces ordres, s'empressa de distribuer aux pauvres fidèles tout ce qu'il avait en sa garde; puis, se présentant au préfet escorté de tous ceux qu'il avait secourus, il dit que c'était là toutes les richesses de l'église. Une telle déclaration ne put satisfaire l'avidité de Secularis, qui ordonna que l'on étendît le saint sur un gril de fer rougi au feu. Il fit ensuite entretenir un brasier par du charbon qu'on y apportait de temps en temps, mais que l'on ménageait de manière à ce que le corps ne pût être rôti que peu à peu, pour rendre le supplice plus cruel.

La figure du saint est parfaitement étudiée; Rubens y a fait sentir la résignation aux volontés célestes, et la résistance naturelle pour tâcher d'éviter la douleur. Deux bourreaux renversent violemment le martyre, tandis qu'un troisième verse un panier de charbon pour entretenir le feu.

Ce tableau, peint sur bois, a été gravé par Lucas Vorsterman et Corneille Galle; il a fait partie de la galerie de l'électeur palatin à Dusseldorff, et se trouve maintenant dans la galerie du roi de Bavière à Munich.

Haut., 7 pieds 9 pouces; larg., 5 pieds 6 pouces.

FLEMISH SCHOOL. RUBENS. MUNICH GALLERY.

THE MARTYRDOM OF Sᵀ. LAWRENCE.

It was mentioned, n° 458, that St. Lawrence, one of the seven deacons of the Church of Rome, had been intrusted with the care of its wealth. After the death of Pope St. Xystus, being sent for by the Prefect Cornelius Secularis, to give up all the treasures of the Church, the holy deacon, requested three days to fulfil these orders; and during this time, he eagerly distributed amongst the poor, belonging to the faithful, all that he had in his keeping. Then presenting himself before the Prefect, escorted by those whom he had assisted, he said, that these were all the riches of the Church. Such a declaration could not satisfy the avidity of Secularis who ordered the Saint to be extended over a red hot gridiron. He afterwards caused the heat to be kept up by fuel thrown in at intervals, yet so directed that the Saint's body could roast but slowly, in order to render the torture still more horrible.

The figure of the Saint is perfectly conceived: Rubens displays in it, resignation to the will of heaven, and yet that natural resistance in endeavouring to avoid pain. Two executioners throw down the Martyr with violence, whilst a third is pouring a basket of coal to feed the fire.

This picture which is painted on wood, has been engraved by Lucas Vosterman, and Cornelius Galle: it formed part of the Elector-Palatine's Gallery at Dusseldorf, and is now in the King of Bavaria's Gallery at Munich.

Height, 8 feet 3 inches; width, 5 feet 10 inches.

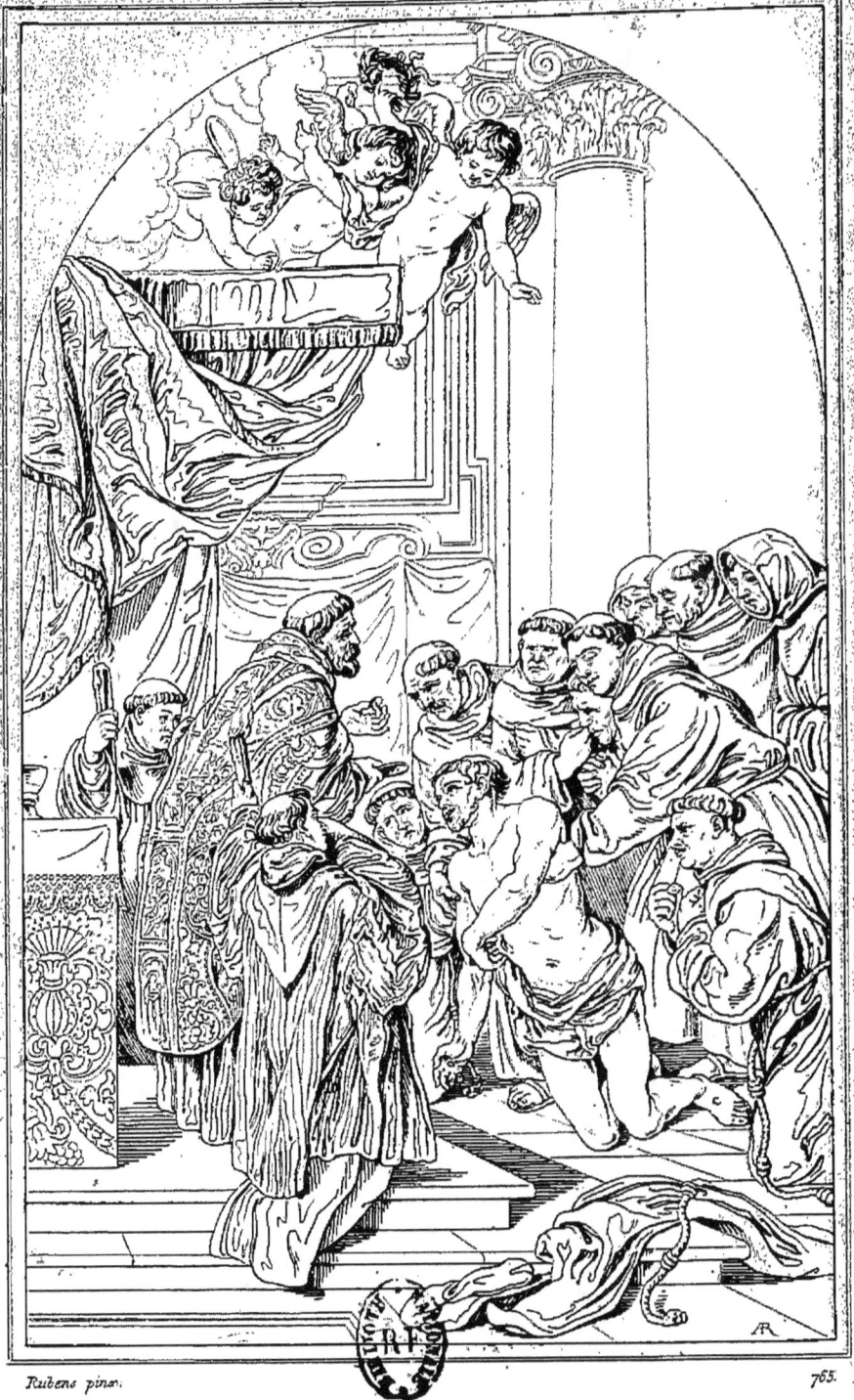

ST FRANÇOIS RECEVANT LA COMMUNION.

SAINT FRANÇOIS

RECEVANT LA COMMUNION.

Après avoir vécu dans une grande abstinence, et souvent accablé de douleurs, Jean Bernardon, connu sous le nom de saint François d'Assise, sentant approcher sa fin, se fit conduire à l'autel pour y recevoir la communion des mains d'un religieux de son ordre, et en présence de ses frères. Sa figure exprime la foi la plus vive, le plus ardent amour et la plus profonde humilité.

Quoique ce tableau présente une scène semblable à celle de la communion de saint Jérôme, par Dominique Zampieri, Rubens l'a traité d'une manière tout-à-fait différente. C'est un de ses tableaux les plus soignés; on y trouve cette aisance et cette facilité de pinceau qui le distingue particulièrement. Il a été fait, en 1619, pour le couvent des Récollets d'Anvers et se trouve maintenant au Musée, établi dans l'église même de ce couvent. Henry Snyers en a donné la gravure.

On conserve encore, dans la famille Van de Werve, d'Anvers, une quittance en date du 17 mai 1619, dans laquelle Rubens déclare avoir reçu de *Gaspart Charles*, la *somme de sept cent cinquante florins* pour un tableau *fait de sa main* et placé dans l'église de Saint-François d'Anvers.

Haut., 12 pieds 8 pouces; larg., 6 pieds 6 pouces.

St. FRANCIS COMMUNING.

After living under the greatest privations, and often borne down with sufferings, John Bernardon, known by the name of St Francis of Assise, feeling death approach, caused himself to be transferred to the altar, to commune there from the hands of one the monks of his own order, and in the presence of his brethren. His countenance expresses the most ardent faith, the most zealous love, and the deepest humility.

Although this picture offers a similar scene to that of the Communion of St Jerome, by Domenico Zampieri, still Rubens has treated it in a widely different manner. It is one of his most finished pictures; it presents that freedom and lightness of touch peculiar to himself. It was executed in 1619, for the Convent of the Recollets at Antwerp, and is now in the Museum formed in the very church of the convent. Henry Snyers gave the print from it.

An acquittance is still in the family of Vander Werf of Antwerp, dated May 17, 1619, wherein Rubens acknowledges, to have received from *Gaspart Charles*, *the sum of seven hundred and fifty florins* for a picture *wrought with his own hand* and placed in the church of St Francis of Antwerp.

Height, 13 feet 5 inches; width, 6 feet 10 $\frac{3}{4}$ inches.

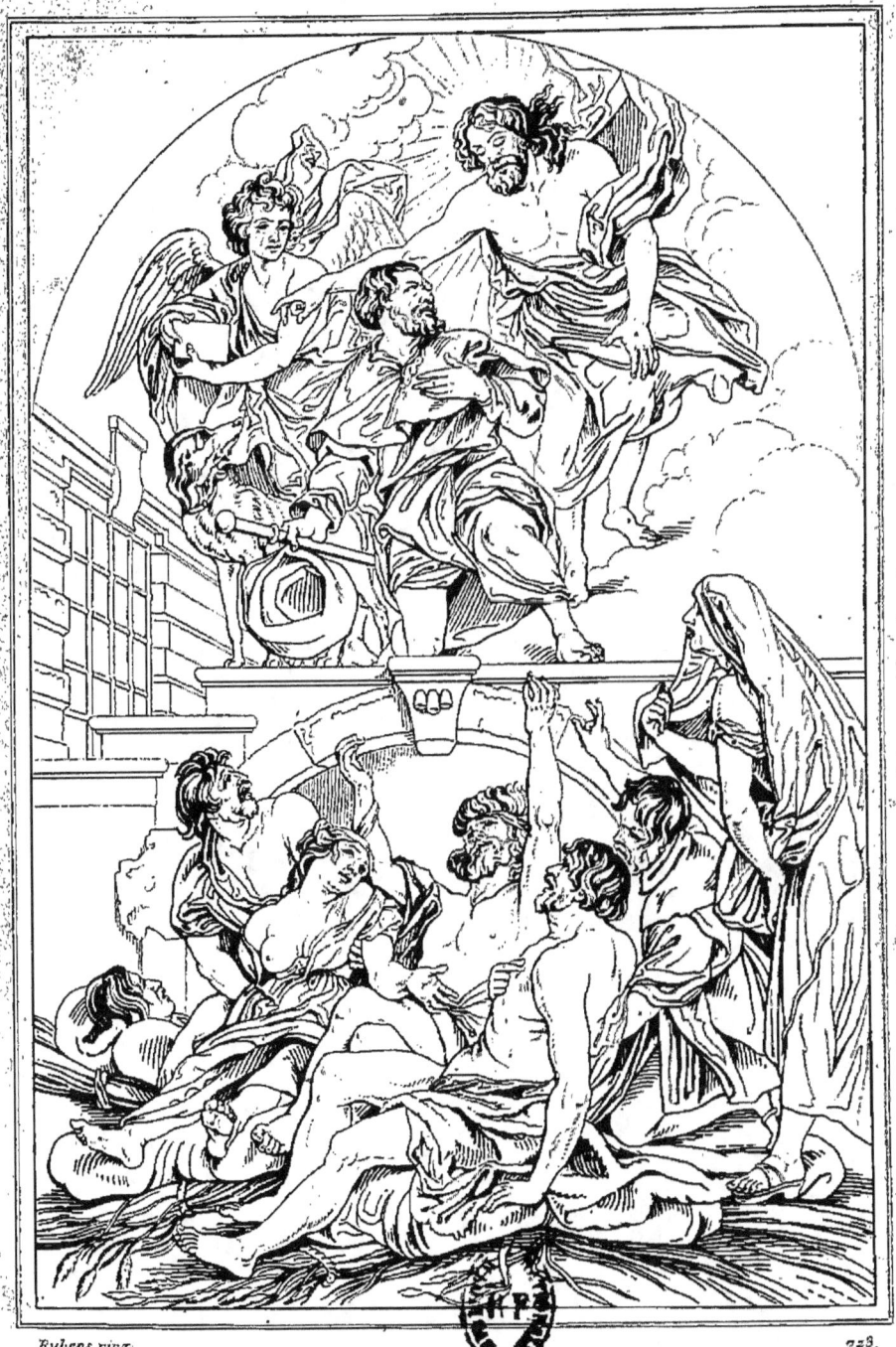

PESTIFÉRÉS INVOQUANT St ROCH.

PESTIFÉRÉS INVOQUANT S. ROCH.

On a déjà vu deux sujets de l'histoire de saint Roch, sous les nos. 590 et 637. L'un deux était aussi une scène de pestiférés. Rubens n'a pu se défendre d'un inconvénient auquel se laissaient aller fréquemment les peintres anciens. On voit dans le bas du tableau, des pestiférés adressant des vœux au ciel pour obtenir leur guérison; et dans le haut est saint Roch recevant de Jésus-Christ la mission de parcourir le monde pour soigner les pestiférés. L'ange que l'on voit près de lui tient une tablette sur laquelle se trouve tracée cette inscription: *Eris in peste patronus*.

Cette double action a laissé de l'incertitude sur le sujet qui devait être considéré en premier; il a été regardé tantôt comme saint Roch *priant* pour les pestiférés, ou comme saint Roch *guérissant* les pestiférés. D'autres l'ont désigné sous le titre de *la Peste d'Alost*, parce que ce tableau décore l'autel principal de l'église de Saint-Martin-d'Alost.

On le regarde généralement comme un des tableaux qui doit faire le plus d'honneur au talent de Rubens. La couleur est vraie, il est impossible même de représenter avec plus d'habileté la carnation des malades, et l'on aperçoit dans chacun d'eux les différens degrés de la maladie. La figure de saint Roch est pleine de noblesse, et la tête est d'une expression parfaite, ou l'on trouve la résignation aux volontés de Dieu.

Il existe à Dunkerque une belle copie de ce tableau, peinte par J. de Reyn, élève de Van Dyk. Paul Pontius en a fait une gravure très-estimée.

Haut., 12 pieds 6 pouces; larg., 8 pieds.

FLEMISH SCHOOL. — RUBENS. — ALOST.

PERSONS INFECTED WITH THE

PLAGUE INVOKING St. ROCK.

Nwo subjects from the history of St. Rock have already been given, under nos. 590 and 637. One of them was also a scene representing persons infected with the plague. Rubens has not avoided an error incidental to the old painters. In the lower part of the picture, some of the infected are seen addressing their prayers to Heaven to obtain a cure; and in the upper part is St. Rock receiving from Jesus Christ the mission to wander over the world, tending those who are attacked by the plague. The angel near him holds a tablet, on which is traced this inscription : *Eris in peste patronus*.

This twofold action leaves a doubt on the subject to be considered primary, it has sometimes been looked upon as St. Rock *praying* for the infected, or as St. Rock *curing* them. Other persons have denominated this picture the *Plague of Alost*, from its decorating the high altar of the church of St. Martin d'Alost. It is generally considered as one of those pictures which do most credit to Ruben's talent. The colour is faithful, it even is impossible to represent more skilfully the flesh of the sick, in each, the different degrees of the disorder are discernible. The figure of St. Rock is full of grandeur, and his head has an expression displaying a perfect resignation to the will of God.

There exists at Dunkirk a fine copy of this picture painted by J. de Reyn, a pupil of Van Dyck. Paul Pontius has given a highly esteemed engraving of it.

Height, 13 feet 3 inches; width, 8 feet 6 inches.

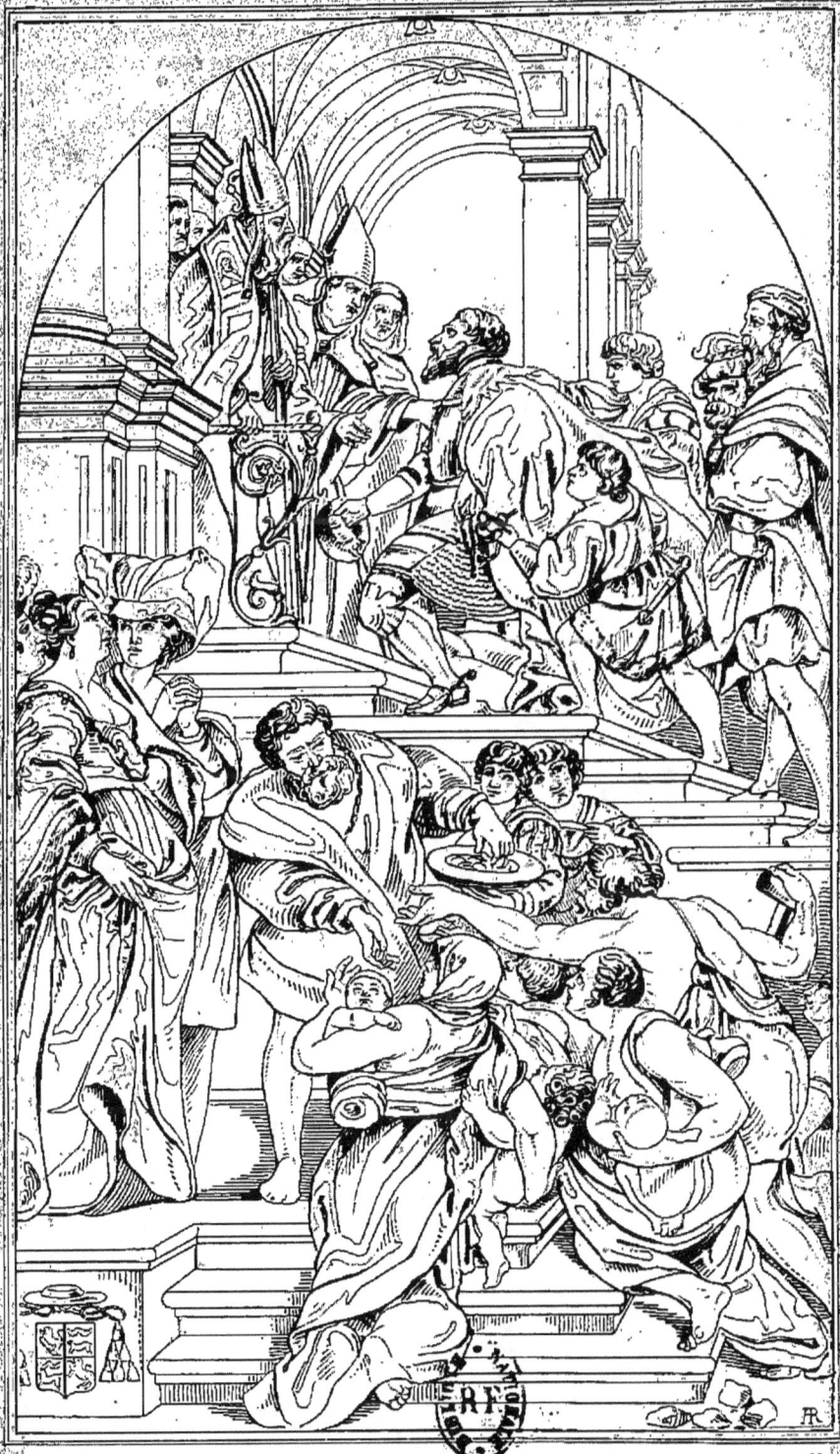

RÉCEPTION DE St AMAND

RÉCEPTION DE SAINT AMAND.

C'est par erreur que l'on a donné à ce tableau le nom de Réception de saint Amand, tandis que c'est la Réception de saint Bavon, comte de Hasbaye, par saint Amand, fondateur d'un couvent près de Tournay, et depuis évêque de Maestricht.

Bavon, après avoir eu une jeunesse très-dissipée, fut ramené à Dieu en entendant prêcher saint Amand. Il fut même touché à tel point, qu'il voulut renoncer au monde. Vers l'an 643, il vint confesser ses péchés au saint prédicateur, et lui demanda à prendre l'habit dans le monastère de Saint-Pierre, aujourd'hui Saint-Bavon.

Tel est le moment représenté par Rubens dans ce tableau. Sur le devant on voit un des officiers du prince distribuant aux pauvres d'abondantes aumônes, de la part de son maître. La femme que l'on voit à gauche est la fille de saint Bavon, qui renonça aussi au monde. Quelques personnes disent que cette princesse et sa compagne sont représentées sous les traits de Élisabeth Brant et de Hélène Formann, femmes de Rubens.

Ce grand et magnifique tableau fut exécuté pour orner un des autels de l'église de Saint-Bavon, à Gand. Il a été gravé par Pilsen.

Haut., 15 pieds? larg., 8 pieds?

FLEMISH SCHOOL. RUBENS. GHENT.

THE RECEPTION OF St. AMAND.

This picture is incorrectly called the Reception of St. Amand; it is the Reception of St. Bavon, Count of Hasbaye, by St. Amand, founder of a convent near Tournay, and afterwards Bishop of Mæstricht.

After a dissipated youth, Bavon was brought to repentance by the preaching of St. Amand; and so deep was his conviction, that he resolved to renounce the world. About the year 643, he confessed his sins to the holy preacher, and demanded to assume the habit in the monastery of St. Peter, now that of St. Bavon.

This is the moment selected by Rubens, for the subject of his picture. In the foreground, one of the prince's servants is seen distributing alms to the poor, in the name of his master. The woman, on the left, is the Count's daughter, who also embraced the monastic life. The princess and her attendant are said to be the portraits of Rubens's wives, Elisabeth Brandt and Helen Forman.

This superb picture was painted for one of the altars of St. Bavon's church, at Ghent.

Height, 15 feet 11 inches? width, 8 feet 6 inches?

880.

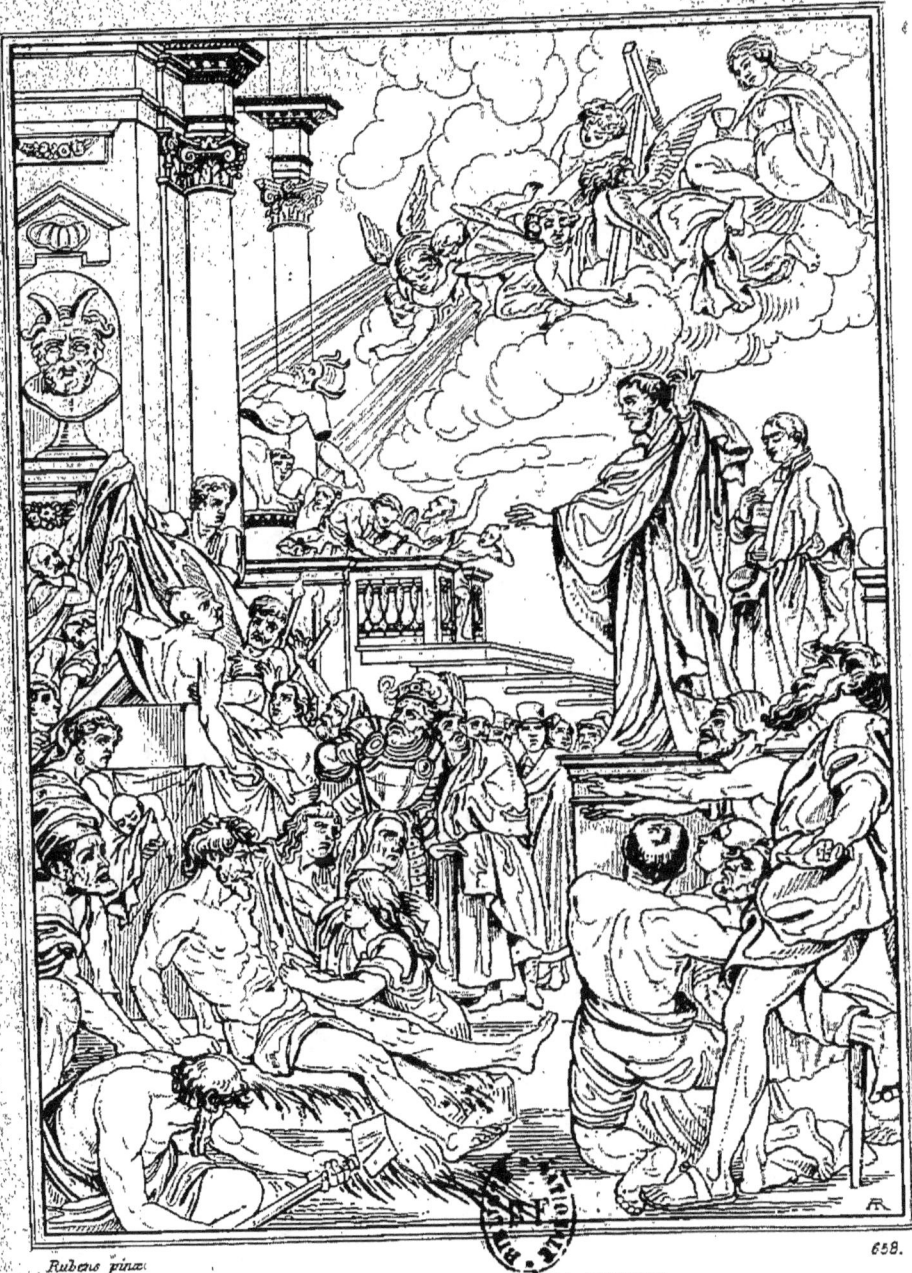

MIRACLES DE St FRANÇOIS XAVIER.

ÉCOLE FLAMANDE. RUBENS. GAL. DE VIENNE.

MIRACLES
DE SAINT FRANÇOIS XAVIER.

Saint François, né en 1506, au château de Xavier, dans les Pyrénées, étudia à l'Université de Paris, devint professeur de philosophie au collége de Beauvais, fit connaissance, au collége de Sainte-Barbe, avec le jeune Ignace de Loyola, et devint l'un de ses premiers disciples.

Après avoir parcouru l'Italie, l'Espagne et le Portugal, en se dévouant au service des malades, François Xavier partit pour les Indes comme légat du pape, et arriva en 1542 à Goa, où il commença ses prédications. Il convertit à l'Évangile un grand nombre d'infidèles, dans l'Inde, sur les côtes de Malabar, de Coromandel, et enfin au Japon.

Les conversions qu'il fit dans ce pays furent d'autant plus nombreuses, qu'on attribua à ses prières plusieurs guérisons miraculeuses. Rubens a même représenté ici la résurrection de personnages que l'on croyait avoir succombé à leur maladie et qui sont rendus à leurs parens et à leurs amis, au moment où leurs corps allaient être ensevelis sous la terre.

Le peintre, voulant faire sentir l'influence de la puissance céleste, a placé dans les airs la figure allégorique de la Religion, et une croix lumineuse, dont les rayons viennent briser les idoles en présence de leurs adorateurs.

La composition de ce grand tableau est sublime et sa couleur des plus vigoureuses. Il fut peint pour l'église des Jésuites, à Anvers, et se voit maintenant à Vienne, dans la galerie impériale du Belvédère. Il a été gravé par Marinus et par J. Blaschke.

Haut., 17 pieds; larg., 11 pieds 6 pouces.

SAINT FRANCIS XAVIER.

This Saint was born in 1506, in the castle of Xavier, in the Pyrenees: he studied at the Paris University, became a Professor in Philosophy at the College of Beauvais, and formed an acquaintance in the College of St. Barbe, with the young Ignatius of Loyola, and was one of his first disciples.

After going over Italy, Spain, and Portugal, devoting himself to the service of the sick; Francis Xavier set off for the Indies, as the Pope's Legate, and reached Goa, in 1542, where he began preaching. He converted to the Gospel many heathens in India, on the Malabar and Coromandel Coasts, and finally in Japan.

The conversions he brought about in this country, were the more numerous, that several miraculous cures were attributed to his prayers. Rubens has even represented in the present picture the resurrection of persons who were thought to have died in consequence of their disorders, but who were restored to their relations and friends, at the moment their bodies were to be consigned to the earth.

The artist wishing to display the influence of the celestial power, has placed in the sky an allegorical figure of Religion, and a luminous cross, whose rays dart on the idols, and dash them to pieces, in the presence of their worshippers.

The composition of this great picture is sublime, and the colouring most vigorous. It was painted for the Jesuits' Church at Antwerp, and is now at Vienna in the Imperial Belvedere Gallery. It has been engraved by Marinus and by J. Blaschke.

Height 18 feet; width 12 feet 2 inches.

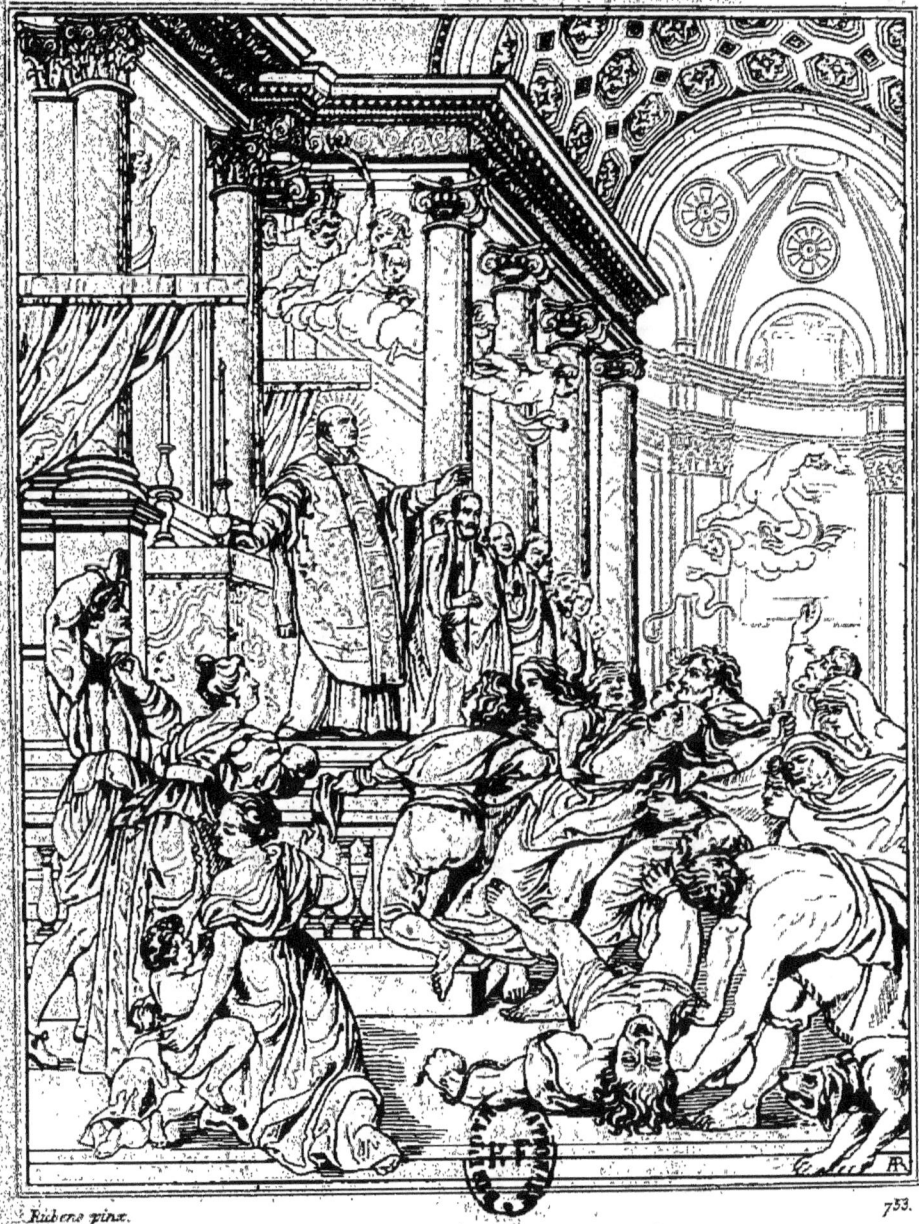

ST IGNACE EXORCISANT UN POSSÉDÉ.

SAINT IGNACE

EXORCISANT UN POSSÉDÉ.

Fondateur de la célèbre congrégation connue sous le nom de *Compagnie de Jésus*, Ignace, né au château de Loyola en 1491, fut d'abord page du roi Ferdinand V. Ayant embrassé l'état militaire, il y resta jusqu'en 1521 ; mais alors, blessé grièvement, il employa sa convalescence à étudier la *Vie des Saints*, et prit ensuite la détermination de se vouer particulièrement à la Vierge. La fin de sa vie fut entièrement consacrée à des exercices de piété dont le détail serait fort long.

Le talent de Rubens se trouve au plus haut degré dans cet ouvrage, représentant saint Ignace guérissant des possédés : partout des racourcis de la plus grande hardiesse, et aucune de ces exagérations que l'on reproche souvent à ce peintre. La composition est des plus savantes, les lumières sont d'un empâtement ferme et les ombres transparentes. Il est du petit nombre des tableaux entièrement terminés par Rubens.

Le peintre fut chargé de faire ce tableau, pour décorer l'église des jésuites d'Anvers, ainsi que le saint François-Xavier donné précédemment dans cette collection sous le n°. 658. On assure qu'il fut obligé de le faire en moins d'un mois, et qu'il reçut en paiement cent florins pour chaque jour de travail. En 1774, l'impératrice Marie-Thérèse, ayant désiré avoir ce tableau et son pendant, envoya le directeur de la galerie de Vienne, Joseph Rosa, à Anvers, et l'acquisition en fut faite pour le prix de trente-huit mille francs chaque.

Ce tableau a été gravé par Marinus et par S. Langer.

Haut., 17 pieds ; long., 12 pieds 6 pouces.

St. IGNATIUS
EXORCISING A DEMONIAC.

Ignatius the founder of the famous congregation known under the name of the *Society of Jesus*, was born in the castle of Loyola, in 1491, and at first was page to king Ferdinand V. Having embraced the military profession, he remained in it till the year 1521; but being seriously wounded, he employed his time, during his convalescence, in studying the *Lives of the Saints*, and subsequently determined to devote himself entirely to the Virgin. The remainder of his life was wholly consecrated to pious practices, the details of which would be very long.

Rubens' talent is here displayed in its highest point, representing St. Ignatius exorcising a Demoniac : the foreshortenings are every where of the utmost boldness, with none of those swells or exaggerations often found in that painter's works. The composition is most learned, the lights are of a firm body of colour, and the shades are transparent. It is one of the few pictures entirely finished by Rubens.

The painter was commissioned to do this picture to adorn the Jesuits' church at Antwerp, as also the St. Francis Xavier, previously given in this collection, under n°. 658. It is affirmed that he was obliged to do it in less than a month, receiving in payment 100 florins for each day's labour. In 1774, the Empress Maria Theresa wishing to have this picture and its companion sent Joseph Rosa, the director of the Vienna Gallery, to Antwerp, and the purchase was made, at the rate of 38,000 franks, or L. 1520, for each.

This picture has been engraved by Marinus and by S. Langer.

Height 18 feet; Width 13 feet 3 inches.

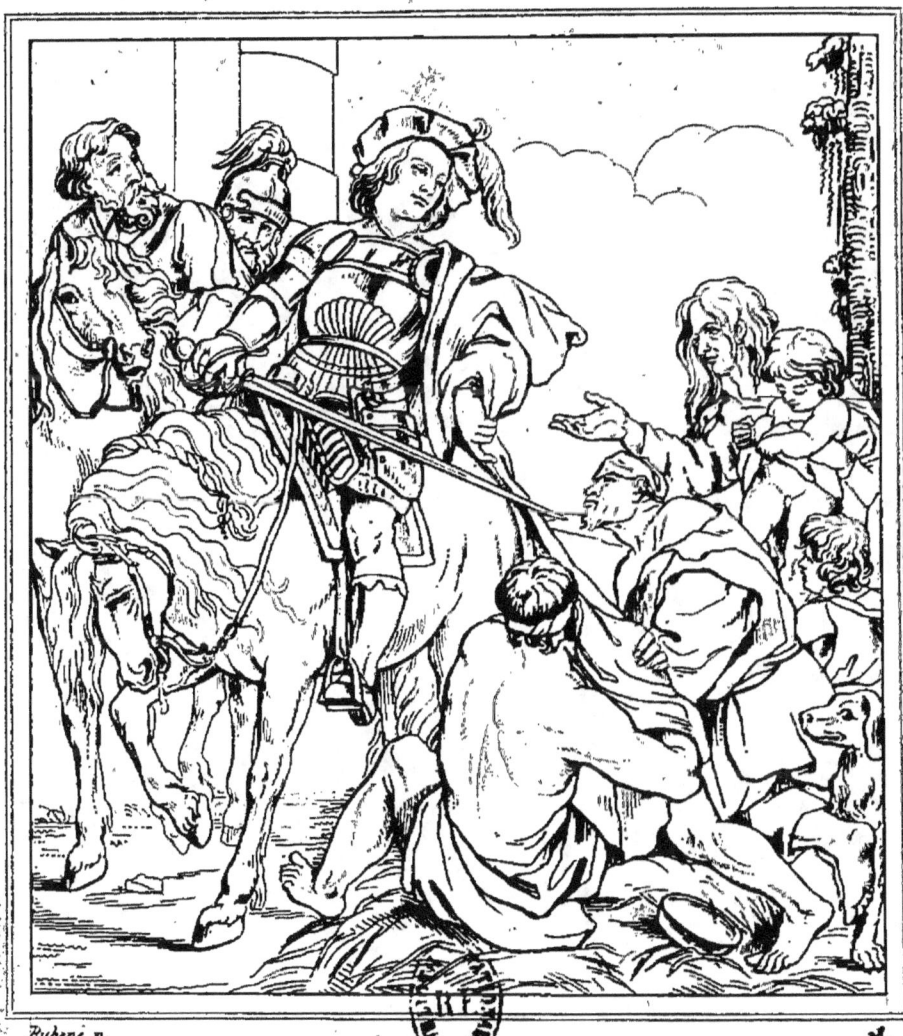

Rubens p.

Sᵗ MARTIN.

SAINT MARTIN.

SAINT MARTIN.

On croit que c'est en 316, sous le règne de Constantin-le-Grand, que saint Martin naquit à Sabarie, ville située aux frontières de l'Autriche et de la Hongrie. Fils d'un tribun militaire, il fut forcé de prendre le parti des armes, et servit dans les troupes païennes, malgré l'ardent désir qu'il avait de se ranger sous la foi catholique, et la vocation qu'il ressentait pour la vie monastique.

Enrôlé dans la cavalerie dès l'âge de quinze ans, il se distingua par sa douceur et sa bonté; il était humble et patient à un point extraordinaire; il se faisait surtout remarquer par son extrême charité. Un jour, rencontrant à la porte d'Amiens un pauvre qui était tout nu, et n'ayant rien à lui donner, il ne balança pas à couper son manteau en deux, afin que ce malheureux pût au moins se garantir du froid.

Après cinq années de service, il se retira près de Poitiers, où il fonda le monastère de Ligugey; depuis il fut appelé au siége épiscopal de Tours, et fonda près de cette ville le monastère de Marmoutiers. Sa vie, très active et remplie de miracles, se termina à l'âge de 81 ans, en 397, dans la même année que saint Ambroise.

Ce tableau fut apporté d'Espagne vers 1750, et vendu au prince de Galles, père du roi George III. Il a été gravé par Th. Chambers, en 1766.

FLEMISH SCHOOL. — RUBENS — THE KING OF ENGLAND'S COLLECTION.

SAINT MARTIN.

It is generally supposed that saint Martin was born in 316, under the reign of Constantine the great, at Sabaria, a town situated on the borders of Austria and Hungary. The son of a military tribune, he was obliged to adopt the profession of arms, and served in the pagan army, notwithstanding his ardent desire to attach himself to the catholic faith, and the vocation he felt for a monastic life.

Enrolled in the roman cavalry at the age of fifteen, he became remarked for his suavity and goodness; humble and patient to an extraordinary degree, he was most especially distinguished for his extreme charity. One day, meeting a naked beggar at the gate of Amiens, and having no alms to bestow, he cut his cloak in two, and threw the half over the poor man's shoulders, that he might at least be sheltered from cold.

After five years' service, he retired to the vicinity of Poitiers, where he founded the monastery of Ligugey; he was subsequently elevated to the episcopal see of Tours, and founded near that city the monastery of Marmoutiers. His active life, illustrated by many miracles, terminated at the age of 81, in 397, the same year saint Ambrose died.

This picture was brought from Spain about 1750, and sold to Frederick, prince of Wales, father of George III. It has been engraved by Th. Chambers, in 1766.

Rubens pinx.

Sᵗᵉ ANNE INSTRUISANT LA VIERGE.

SAINTE ANNE

MONTRANT A LIRE A LA VIERGE.

Quoiqu'on ne puisse rien trouver de certain sur les premières années de la vie de la Vierge, la piété de beaucoup de peintres les a portés à croire que sainte Anne, sa mère, avait elle-même pris soin de son éducation, et souvent on l'a représentée montrant à lire à la Vierge.

Rubens a placé saint Joachim derrière sainte Anne : il paraît éprouver de la satisfaction du développement des idées et de l'intelligence de la Vierge ; le peintre a supposé que des anges lui offrent une couronne de fleurs.

Ce tableau est d'une très-belle couleur et d'une transparence admirable ; les têtes sont de la plus grande beauté. Il était placé autrefois, à droite, dans la petite nef de l'église des Carmes déchaussés, à Anvers. On le voit maintenant dans le musée de cette ville. Il a été gravé par Schelte de Bolswert et par C. Waumans.

Haut., 6 pieds ; larg., 4 pieds 3 pouces.

FLEMISH SCHOOL. RUBENS. ANTWERP MUSEUM.

St. ANNE INSTRUCTING THE VIRGIN.

Although nothing certain can be found respecting the early years of the Virgin's life, the piety of several painters has induced them to believe that her mother, St. Anne, took upon herself the care of her education, and she is often represented teaching the Virgin to read.

Rubens has introduced St. Joachim behind St. Anne: he appears to feel delighted at the improvement of the Virgin's understanding; the painter has supposed that angels offer her a garland of flowers.

This picture is of a very fine colour and of an admirable clearness; the heads are of the greatest beauty. It was formerly placed, on the right, in the smaller nave of the Unshod Carmelites at Antwerp. It now is in the Museum of that city. It has been engraved by Scheld of Bolswert, and by C. Waumans.

Height, 6 feet 4 inches.; width 5 feet.

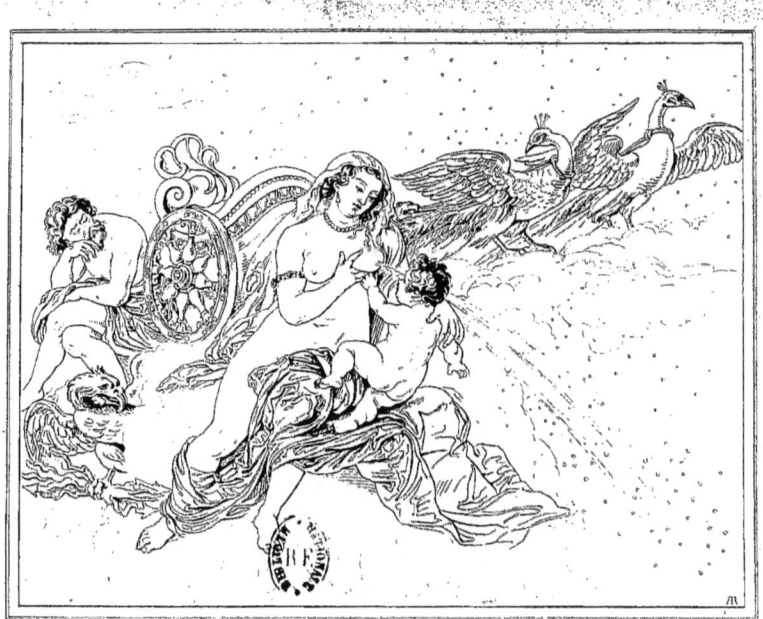

VÉNUS ALLAITANT HERCULE.

JUNON ALLAITANT HERCULE.

Jupiter avait promis à Alcmène que celui qui naîtrait le premier parmi les descendans de Persée, serait le plus grand d'eux tous et qu'il régnerait sur les autres. Junon, pour empêcher l'exécution de cette promesse, à l'égard du fils d'Alcmène, parvint à retarder son accouchement jusqu'après celui de Nisippe, sa belle-sœur, afin que son fils Euristhée eût le pas sur Hercule.

Jupiter, voyant son fils privé de la puissance qu'il lui réservait, voulut le dédommager en lui donnant l'immortalité. Le jeune Hercule fut donc abandonné par sa mère Alcmène dans un champ, où il fut trouvé par Junon. La déesse lui donna à téter, et cette nourriture divine le rendit immortel.

Mais la vigueur dont était déjà doué cet enfant le fit téter avec une telle force et le lait vint si abondamment qu'il ne put tout avaler; il en tomba donc une partie, et c'est là, suivant les anciens mythologues, ce qui forme dans le ciel ce cercle nébuleux auquel on a donné le nom de *voie lactée*.

Ce précieux tableau de Rubens est d'une couleur des plus brillantes; il fait partie du Musée de Madrid.

JUNO SUCKLING HERCULES.

Jupiter had promised Alcmena, that the offspring of Perseus who should be born first, should have precedence, and should reign over the others. Juno in order to prevent the execution of this promise, succeeded in delaying the delivery of Alcmena, till after that of Nisippa her sister in law, that the son of Euristheus might be greater than Hercules.

Jupiter seeing his son deprived of the power which he had destined for him, wished to indemnify him by endowing him with immortality, the infant Hercules was therefore abandoned by his mother Alcmena, in a field where he was found by Juno; the goddess gave him the breast, and this divine nourishment rendered him immortal.

But the strength which he already possessed, caused him to draw the breast with such force, and the milk to come so abundantly, that he was unable to swallow it all, a part of it therefore fell, and forms that nebulous place in the sky, to which the name of the milky way has been given. This valuable picture of Rubens is of a most brilliant colour, and forms part of the Museum of Madrid.

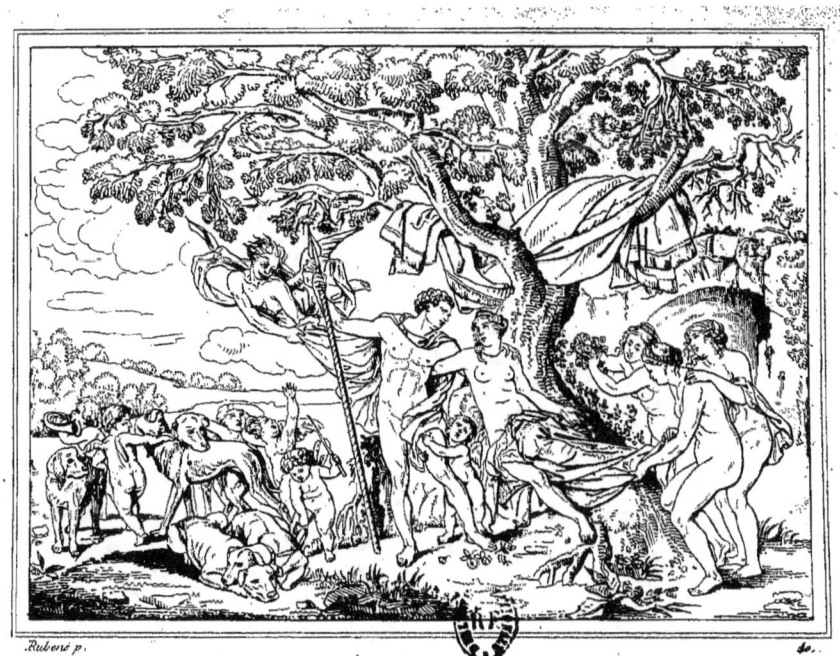
VÉNUS ET ADONIS.

VÉNUS ET ADONIS.

La séduction de l'Amour ne peut plus retenir Adonis près de Vénus : sa passion pour la chasse l'emporte; il va quitter la déesse de Cythère pour ne la revoir jamais.

Le génie de Rubens l'a souvent porté à traiter les sujets d'une manière allégorique; aussi met-il près de Vénus un petit Amour qui veut retenir Adonis, tandis que d'autres, au contraire, cherchent à hâter son départ en excitant ses chiens; d'autres enfin paraissent effrayés à l'apparition d'une Furie qui l'entraîne vers sa perte.

Dans ce tableau tout est parfaitement bien traité, et on admire également les figures, le paysage et les animaux.

Larg., 3 pieds; haut., 1 pied 6 pouces.

VENUS AND ADONIS.

The blandishments of love can no longer detain Adonis by the side of Venus; he is about to quit the Cytherean goddess for ever.

The genius of Rubens has frequently led him to treat his subjects allegorically; thus he places by Venus a little Cupid endeavouring to retain Adonis, whilst others, on the contrary, try to hasten his departure by exciting his hounds; and others again appear alarmed at the appearance of a Fury hurrying him to his ruin.

In this picture every thing is ably executed, and the figures, the landscape, and the animals are equally worthy of admiration.

Height, 3 feet 2 inches; breadth, 1 foot 7 inches.

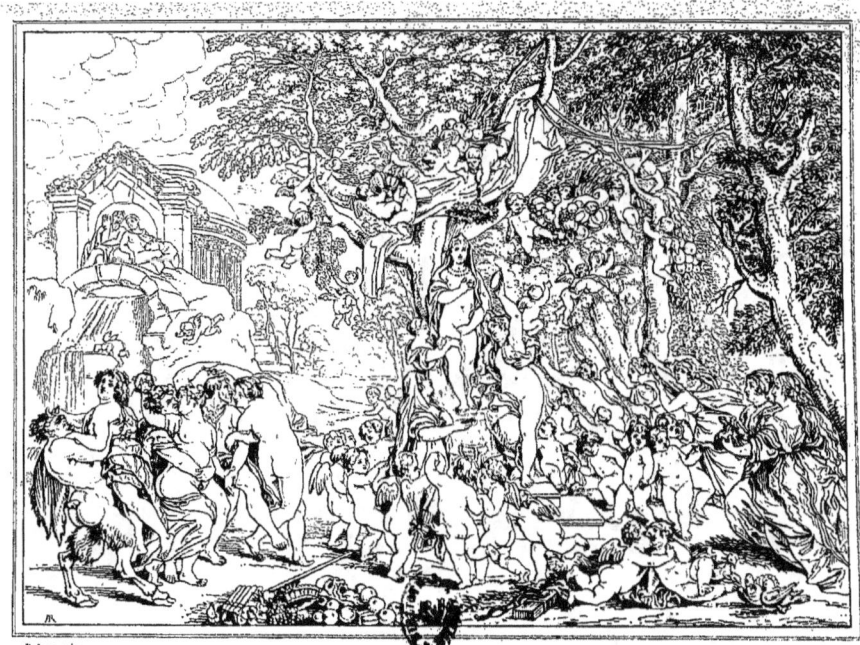

FÊTE A VÉNUS.

FÊTE A VÉNUS.

On sent trop facilement l'empire de la beauté, pour qu'il soit nécessaire d'en expliquer les causes. Dans tous les temps, chez tous les peuples, l'homme s'empressa de lui adresser ses hommages, et les anciens, qui divinisaient tout, l'honorèrent sous le nom de Vénus. Ils voulurent même que son empire fût universel, et ils reconnurent une Vénus marine, une céleste et une terrestre. La Vénus marine reçut le nom d'Aphrodite, la céleste eut celui d'Uranie, et la Vénus terrestre, mère des Plaisirs et des Amours, reçut un nombre infini de surnoms. La plupart viennent des lieux où on lui avait élevé des autels ou des temples. Larcher, dans un ouvrage dont Vénus est l'unique objet, est entré dans de grands détails à cet égard.

Dans le tableau que nous voyons ici, Rubens a représenté une fête à Vénus dans l'île de Cythère : des nymphes, des satyres et des faunes dansent autour de sa statue. Des amours en nombre infini l'entourent et lui offrent une couronne, une prêtresse verse de l'encens sur une cassolette placée devant la statue. Le temple de la déesse se voit dans le fond à gauche. Toute la partie droite est remplie d'arbres à travers lesquels on voit le coucher du soleil.

Ce tableau, d'un très-brillant effet, fait partie de la galerie de Vienne. Il a été gravé par Prenner.

Larg., 11 pieds; haut., 7 pieds.

FLEMISH SCHOOL. RUBENS. VIENNA GALLERY.

A FESTIVAL OF VENUS.

The power of beauty is too easily felt to need an explanation of its causes. At all times and in every nation man has been eager to address his vows to it; and the ancients who deified every object, worshipped it under the name of Venus. They even wished that her empire should be universal, they therefore acknowledged a Sea, a Celestial, and a Terrestial Venus. The Sea Venus received the name of Aphrodite, the Celestial that of Urania, and the Terrestial, the mother of Love and of Pleasures, received an infinite number of additional names, the greater part derived from the places where altars or temples had been raised to her. Larcher, in a work, the sole object of which is Venus, has entered in the most minute details on this subject.

In the picture before us, Rubens has represented a Festival in honour of Venus in the island of Cythera: nymphs, satyrs, and fauns are dancing around her statue. Numerous Loves surround it and offer a garland, a priestess is throwing incense on an Acerra placed before the statue. The temple of the Goddess is seen in the back-ground, to the left. The whole of the part on the right hand is filled with trees, through which the setting-sun is discerned.

This picture has a most brilliant effect: it forms part of the Gallery of Vienna, and has been engraved by Prenner.

Width 11 feet 8 inches; height 7 feet 5 inches.

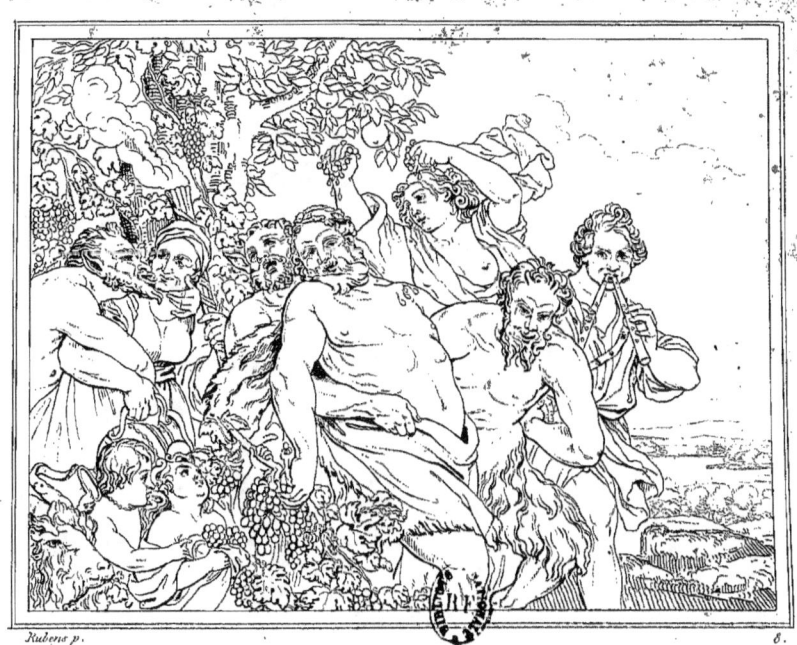

MARCHE DE SILÈNE.

ÉCOLE FLAMANDE. •••••• RUBENS. •••••• CAB. PARTICULIER.

MARCHE DE SILÈNE.

Silène, que l'on dit fils de Mercure et d'une nymphe, a été le nourricier de Bacchus; il devint son compagnon lors de son voyage dans l'Inde : à son retour il s'établit dans l'Arcadie, où il fut fort aimé des bergers et des bergères de cette contrée. On le représente ordinairement vieux, ivre et couronné de pampres : il est souvent accompagné de satyres et de nymphes. Cependant Platon et Virgile lui font tenir, au milieu même de son ivresse, des discours dans lesquels on trouve les principes de la philosophie d'Épicure.

Rubens, dans cette composition, nous montre Silène ivre et soutenu par deux satyres. Une des nymphes qui l'accompagnent écrase dans ses mains du raisin dont le jus tombe sur la barbe et la poitrine du vieux Silène.

Ce tableau était en 1780 dans le cabinet de M. du Tartre, à Paris. Il faisait aussi partie du cabinet de M. Bonnemaison, et a été vendu à Paris en 1827. Il a été gravé par Delaunay.

FLEMISH SCHOOL. — RUBENS. — PRIVATE COLLECTION.

MARCH OF SILENUS.

Silenus, the supposed son of Mercury and a nymph, was the foster-father of Bacchus, and accompanied him in his Indian expedition. At his return he settled in Arcadia, where he became a great favourite with the shepherds and shepherdesses of that country. He is generally represented as a jolly old man, intoxicated and crowned with flowers. He is often attended by satyrs and nymphs. Plato and Virgil introduce him, even in his intoxication, making speeches intermixed with precepts out of the philosophy of Epicurus.

Rubens, in this composition, shows us Silenus inebriated and supported by two satyrs. One of the nymphs who attend him is squeezing in her hands a bunch of grapes, the juice of which falls on old Silenus's beard and breast.

This picture was in 1780 in M. du Tartre's gallery, at Paris. It formed part of M. Bonnemaison's collection and was sold at Paris in 1827. It has been engraved by Delaunay.

NYMPHES SURPRISES PAR DES SATYRES

NYMPHES
SURPRISES PAR DES SATYRES.

Des nymphes, se reposant des fatigues d'une chasse copieuse, se sont endormies après avoir déposé leurs armes et le produit de leur chasse sous la garde de leurs chiens. Deux satyres profitent de ce moment pour satisfaire leur curiosité, et repaître leurs yeux, toujours avides de plaisir. Ce tableau est plus remarquable par sa couleur que par la pureté des formes. Il est un des plus beaux ornemens du palais de Windsor.

Il a été gravé en 1784 par Richard Earlom.

Larg., 9 pieds 6 pouces; haut., 7 pieds.

FLEMISH SCHOOL. ······· RUBENS. ······· WINDSOR CASTLE.

NYMPHS
SURPRISED BY SATYRS.

Fatigued after a long chase, some nymphs are reposing in sleep, having placed their arms and the produce of their day's sport under the protection of their dogs. Two satyrs avail themselves of this occasion to gratify their curiosity, and feast their delighted eyes upon the sleeping beauties.

This picture is more remarkable for its colouring, than the purity of its forms. It is one of the finest ornaments of Windsor castle.

Engraved by Richard Earlom in 1784.

Breadth, 9 feet 13 inches; height, 7 feet 5 inches.

ENLÈVEMENT DE HILAIRE ET PHŒBÉ.

ENLÈVEMENT
DE HILAÏRE ET PHOEBÉ.

On a quelquefois voulu considérer ce tableau comme pouvant être un épisode de l'enlèvement des Sabines ; mais rien ne rappelle ici le costume des Romains, et la nudité des deux femmes, ainsi que le petit Amour qui retient l'un des chevaux, doivent faire considérer ce sujet comme représentant une scène de la mythologie.

La jeunesse et la vigueur des deux hommes, qui n'ont d'autre coiffure que des cheveux très courts, la présence des deux chevaux en sens inverse, les secours mutuels que se prêtent les deux cavaliers, la présence de l'Amour, et la résistance égale de la part des deux femmes, dont les vêtemens sont tombés par suite de la lutte qu'elles ont eue à soutenir contre leurs ravisseurs; tout indique ici Castor et Pollux enlevant les deux filles de Leucippe, roi de Sicyone; Hilaïre et Phœbé, dont les célèbres jumeaux devinrent amoureux, lors même de la célébration de leurs nôces avec Idas et Lyncée, fils d'Aphareus.

On peut remarquer dans l'expression des fils de Léda une passion des plus vives, tandis que les deux filles de Leucippe offrent les caractères d'une résistance très vigoureuse. Ce tableau est remarquable par la couleur des carnations, et par l'éclat de son coloris; le paysage est bien composé. Il a fait partie de l'ancienne galerie de Dusseldorff, et se trouve maintenant dans celle de Munich.

Il a été gravé en mezzotinte par Valentin Green.

Haut., 6 pieds 11 pouces; larg., 6 pieds 5 pouces.

THE RAPE

OF HILARIA AND PHOEBE.

This picture has sometimes been considered as possibly forming an episode in the Rape of the Sabine women. But nothing here indicates the Roman costume; whilst the nudity of the women, and the little Love, who holds back one of the horses, ought to induce us to believe this subject, to represent a scene from mythology.

The youth and strength of the two men, who have no other covering on their heads, but very short hair; the two horses in contrary directions; the mutual assistance, the two riders lend each other; the presence of Cupid; and the same resistance on the part of the two women, whose raiment has fallen, off in the struggle they have held out against their ravishers : all indicate Castor and Pollux carrying off Hilaria and Phœbe, the two daughters of Leucippus, king of Sycion. It was at the celebration of the nuptials of these maidens with Idas and Lynceus, the sons of Aphareus, that the famous twins became enamoured of them.

In the expression of the sons of Leda, a most vivid passion may be observed; whilst Leucippus' daughters offer the characteristics of a very determined resistance. This picture is remarkable for its carnations, and the brillancy of its colouring : the landscape is well composed.

It formed part of the Dusseldorff gallery, but is now in that of Munich.

In has been engraved in mezzotinto by Valentine Green.

Height, 7 feet 4 inches; width, 6 feet 10 inches.

JUGEMENT DE PÂRIS.

JUGEMENT DE PARIS.

Aux noces de Thétis et de Pelée, la Discorde ayant jeté une pomme qui devait appartenir à la plus belle, Junon, Vénus et Minerve se disputèrent le prix de la beauté, et Jupiter chargea Pâris de déterminer à laquelle des trois rivales il devait appartenir. Mercure vient d'apporter au berger Pâris l'ordre du maître des dieux; la Discorde paraît dans les airs, et semble déjà présager les malheurs que ce jugement va causer à la ville de Troie. Des Satyres cachés dans les arbres profitent de la circonstance pour se repaître des charmes que la nudité des déesses offre à leurs yeux. Ce précieux tableau, l'un des plus gracieux de Rubens, est tout-à-fait remarquable par son beau coloris et par son extrême fini.

Il existe en Angleterre un autre tableau absolument semblable, mais d'une plus grande dimension, et dans lequel Pâris a la tête nue; tandis que dans celui-ci sa tête est couverte d'un petit chapeau. Le plus petit de ces deux tableaux est sans aucun doute le plus ancien; il faisait partie de la succession de Rubens. Acquis depuis par le comte de Bruhl, premier ministre du roi de Pologne, il se voit maintenant dans la galerie de Dresde. Il a été gravé par A. Lomelin, puis par P. F. Tardieu et P. E. Moitte.

L'autre, après avoir appartenu au cardinal de Richelieu, passa dans la galerie du Palais-Royal. Acheté ensuite 50,000 francs par lord Kinnaird, il appartient maintenant à sir T. Penrise, qui l'a payé 12,000 francs de plus. Ce dernier tableau a été gravé par Couché et Dambrun.

Celui de Dresde a : larg., 2 pieds; haut., 1 pied 6 pouces.

Celui d'Angleterre : larg., 5 pieds 11 pouces; haut., 4 pieds 5 pouces.

THE JUDGMENT OF PARIS.

The goddess Discord having, at the nuptials of Thetis and Peleus, thrown among the guests an apple, which was to be given to the handsomest; Juno, Venus, and Minerva contended for the prize of beauty. Jupiter commanded Paris to determine to which of the three rivals it was to belong.

Mercury has just delivered the order of the father of the gods to the shepherd Paris: Discord appears in the air, and already seems to foretel the woes that this decision will draw upon the city of Troy. Satyrs hidden among the trees take advantage of the circumstance to feast their eyes with the naked charms of the goddesses. This exquisite picture, one of the most graceful by Rubens, is very remarkable for its delicate colouring and high finish.

There exists in England, another pictnre absolutely similar to this, but of a larger size, and in which Paris is bareheaded, whilst in this, his head is covered with a small hat. The smaller picture of these two, is undoubtedly the oldest: it formed part of Rubens' estate, and was purchased by Count de Bruhl, prime minister to the King of Poland; it is now in the Gallery of Dresden. It has been engraved by A. Lomelin, then by P. F. Tardieu and P. E. Moitte.

The other, after having belonged to Cardinal Richelieu, was in the Gallery of the Palais Royal. It was afterwards purchased for 50,000 fr., about L. 2000, by Lord Kinnaird: it now belongs to Sir T. Penrice, who paid 12,000 fr., or L. 500, more for it.

This last picture as been engraved by Couché and Dambrun.
Dresden picture: Width, 25 inches, height, 19 inches.
English pict.: Width, 6 feet 3 inches; height, 4 feet 8 inches.

BATAILLE DES AMAZONES.

BATAILLE DES AMAZONES.

En considérant les Amazones comme des filles de Mars, on a voulu faire connaître qu'elles avaient une ardeur guerrière qui les porta d'abord à défendre leur pays, et ensuite même à porter la guerre chez leurs voisins.

La fable rapporte plusieurs expéditions faites par les Amazones; l'une des plus célèbres est celle où ces illustres guerrières, après s'être emparées de l'Attique, furent repoussées par les Grecs sous la conduite de Thésée. Le héros les défit entièrement sur les bords du fleuve Thermodon; et Rubens, pour donner plus de mouvement à sa composition, a supposé que leur armée est entièrement culbutée au passage du pont.

Les Amazones, cherchant à défendre le passage, sont impitoyablement massacrées; d'autres en fuyant se précipitent dans le fleuve, et trouvent la mort au milieu des eaux teintes de leur sang. Au travers de l'arche du pont on aperçoit une ville enflammée; des tourbillons de fumée s'élèvent dans les airs, et répandent plus d'horreur encore sur cette terrible scène.

Ce tableau, peint sur bois, est remarquable par une expression pleine d'énergie, ainsi que par une couleur magnifique. Il fut un des premiers acquis par l'électeur palatin Jean-Guillaume, pour l'ornement de sa galerie de Dusseldorf; il est maintenant dans celle de Munich. Il a été gravé par Lucas Vorsterman.

Larg., 5 pieds 2 pouces; haut., 3 pieds 9 pouces.

F. 3. 483.

THE BATTLE OF THE AMAZONS.

By considering the Amazons as the daughters of Mars, the intent has been to impart that they possessed a warlike ardour, which, at first, led them to defend their own country, and subsequently, even to wage war against their neighbours.

There are fabulous accounts of several expeditions undertaken by the Amazons: one of the most famous is that in which these renowned female warriors were repelled by the Greeks commanded by Theseus. This hero totally defeated them on the banks of the river Thermodon; and Rubens to give more life to his composition, has supposed their army entirely routed at the passage of the bridge.

Some of the Amazons, endeavouring to defend the passage, are pitilessly slaughtered: others, in their flight, throw themselves in the river, and meet their death in the waters died with their blood. A city in flames is seen through the arch of the bridge, clouds of smoke rise in the air, and spread still more horror over this terrible scene.

This picture, painted on wood, is remarkable for an expression full of energy, as also its splendid colouring. It was one of the first purchased by the Elector-Palatine John William, to deck his Gallery at Düsseldorf: it is now in that of Munich. It has been engraved by Lucas Vosterman.

Width, 5 feet 6 inches; height, 4 feet.

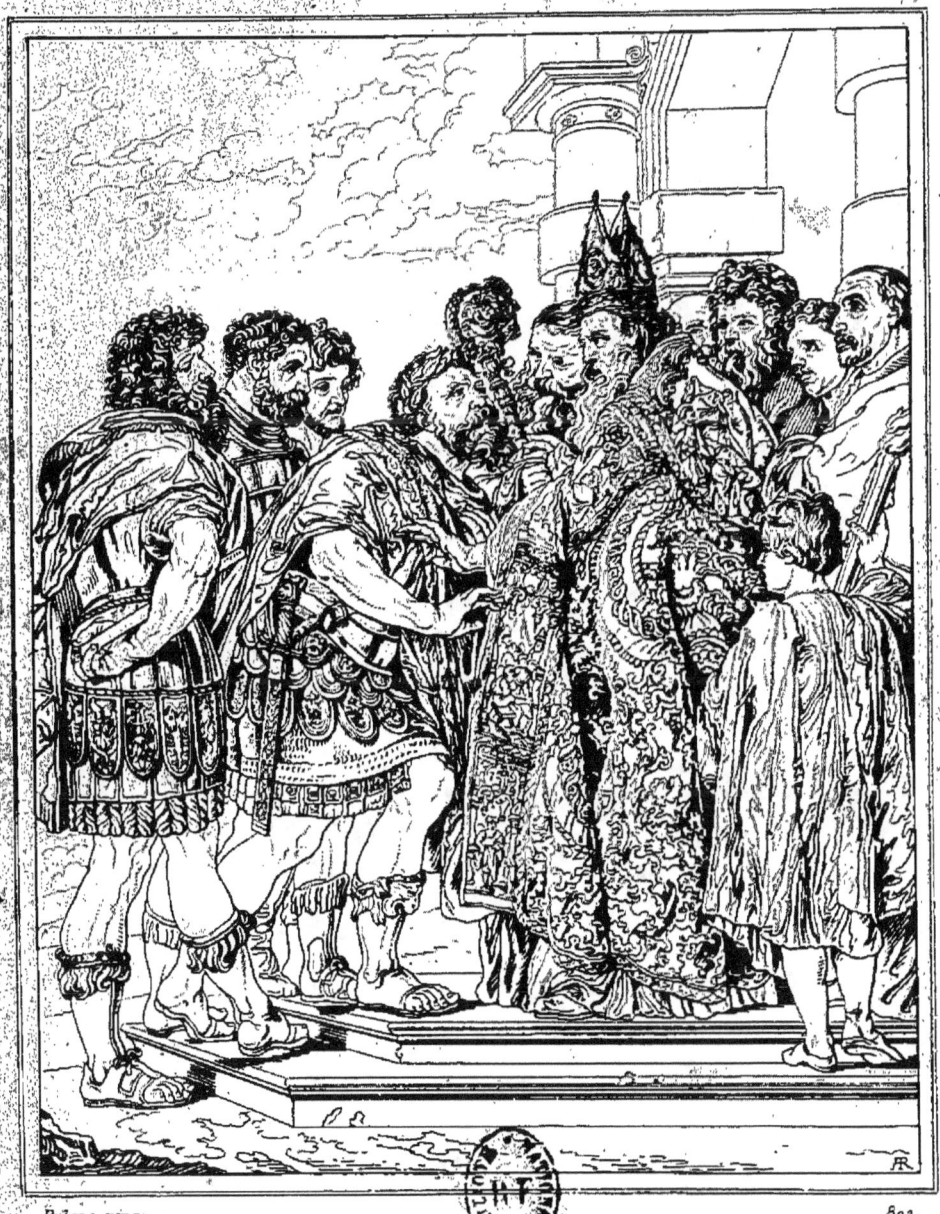

ST AMBROISE REPOUSSE THÉODOSE LE GRAND.

SAINT AMBROISE

REPOUSSE THÉODOSE LE GRAND.

Dans une sédition, qui éclata en 390, le gouverneur de Thessalonique, capitale de la Macédoine, ayant été tué, l'empereur Théodose envoya un de ses officiers pour rétablir le calme ; mais, le tumulte augmentant, on massacra le lieutenant de l'empereur qui, en apprenant cette nouvelle, ordonna de passer au fil de l'épée les habitans de Thessalonique, au nombre de 7000. Saint Ambroise, archevêque de Milan, nstruit de cette vengeance, déclara l'empereur en pénitence publique, et lui refusa l'entrée de l'église lorsqu'il vint s'y présenter.

On peut s'étonner avec d'autant plus de raison d'un tel acte d'atrocité de la part de Théodose, qu'il s'était fait remarquer par sa magnanimité et sa douceur, lors d'une conjuration formée contre lui cinq ans auparavant. Il avait alors poussé la générosité jusqu'à défendre de citer en justice ceux qui, sans être complices, en avaient eu connaissance et ne l'avaient pas découverte ; puis, après la condamnation des conjurés, il leur envoya leur grâce lorsqu'on les conduisait au supplice.

Ce tableau, d'un brillant effet de couleur, fait partie de la galerie de Vienne. Il a été gravé par Jacques Schmutzer.

Haut., 11 pieds 5 pouces ; larg., 7 pieds 9 pouces.

St. AMBROSE

REPULSING THEODOSIUS THE GREAT.

The governor of Thessalonica, the capital of Macedonia, having been slain in a sedition, A. D. 360, the Emperor Theodosius sent one of his officers to restore order; but the tumult increasing the Emperor's envoy was also killed; on learning which he ordered all the inhabitants of Thessalonica, to the number of 7000, to be put to the sword. St. Ambrose, Archbishop of Milan, being informed of this atrocity, enjoined public penance on the Emperor, and refused him entrance to the church, when he presented himself at the door.

This cruelty of Theodosius astonishes the more, from its contrast with his clemency, on the occasion of a conspiracy against him, five years before; when he carried his generosity so far, as to forbid all proceedings against those who, without being accomplices of the plot, had concealed their knowledge of it; and to pardon the conspirators themselves, on their way to execution.

The colouring of this picture is of a very brilliant effect: it belongs to the Vienna gallery, and has been engraved by Schmutzer.

Height, 12 feet 3 inches; width, 8 feet 2 inches.

HISTOIRE
DE MARIE DE MÉDICIS,

PEINTE PAR RUBENS

DANS LA GALERIE DU LUXEMBOURG.

Cette histoire de Marie de Médicis fut peinte au Luxembourg, dans une galerie maintenant détruite, et qui existait dans l'emplacement de l'escalier actuel de la chambre des pairs.

Cette galerie touchait par un de ses bouts à l'appartement de la reine, et la porte d'entrée se trouvait dans l'angle à droite, à côté de la cheminée, sur laquelle était placé le portrait de *Marie de Médicis*, n° 280; au dessus de la porte était le portrait de son père, *François-Marie de Médicis*, n° 283, et de l'autre côté celui de sa mère, *Jeanne d'Autriche*, n° 284. Dans l'écoinson à droite était placée *la Destinée de la reine*, n° 217; dans celui à gauche, *le Temps découvrant la Vérité*, n° 279.

Il y avait neuf croisées de chaque côté de la galerie. Entre chaque trumeau à droite étaient les tableaux n°s 218, 223, 224, 229, 230, 235, 236 et 243; ensuite était un des trois grands tableaux, *le Couronnement de la reine*, n° 244.

Dans le bout de la galerie opposé à l'entrée se trouvait *Marie de Médicis régente*, n° 248; puis, à gauche, *Effets du gouvernement de Marie de Médicis*, n° 249. L'angle à gauche de ce tableau se trouvait échancré pour le passage de la porte qui donne sur la terrasse, le long de la rue de Vaugirard.

C'est à propos de ce tableau que Rubens, dans une lettre

adressée à M. Dupuy en 1630, et publiée par les éditeurs de l'*Isographie des Hommes célèbres*, se plaignait des tourmens que lui occasionait l'abbé de Saint-Ambroise, en lui ordonnant de retrancher deux pieds de la hauteur des tableaux qui étaient déja commencés, « le priant, dit-il, pour ne couper la tête au roi assis sur son chariot triomphal, me faire grace d'un demi pied. »

Enfin, en retour de la galerie, du côté de la cour du palais, étaient placés les huit derniers tableaux, nos 256, 257, 260, 261, 267, 268, 272 et 273.

THE HISTORY

OF MARIE DE MÉDICIS,

PAINTED BY RUBENS,

IN THE LUXEMBOURG GALLERY.

This history of Marie de Médicis was painted in the Luxembourg palace, in a gallery that now no longer exists; but it covered the space on which is the present staircase of the Chamber of Peers.

This gallery communicated, at one of the ends, with the Queen's suite of apartments; the principal door being in the angle to the right, near the fire-place, over which, was the portrait of *Marie de Médicis*, n° 280; above the door was her father's portrait, *Francis-Maria de Médicis*, n° 283, and, on the other side, her mother's, *Jane of Austria*, n° 284. In the right hand chamfer was *The destiny of the Queen*, n° 217; and in that on the left, *Time discovering Truth*, n° 279.

There were nine windows, on each side of the gallery; and upon the piers, to the right, were the pictures, n°s 218, 223, 224, 229, 230, 235, 236 and 243; after which, was one of the large pictures, *The Coronation of Marie de Médicis*, n° 244.

As the end of the gallery, opposite to the entrance, was *Marie de Médicis declared regent*, n° 248; then on the left, *Effets produced by the government of Marie de Médicis*, n° 249. The angle, on the right hand of this picture, was sloped off for the door way, which gives on the terrace, in a line with the rue de Vaugirard.

It is in allusion to this picture, that Rubens, in a letter

addressed, in 1630, to M. Dupuy, and published by the editors of *l'Isographie des Hommes célèbres*; complains of the annoyance he suffered from the abbot of St. Ambroise, by his ordering a reduction of two feet, in the height of the pictures already begun : « Begging of him, he says, in order not to cut off the head of the king, who is seated in his triumphal car; to spare me half a foot. »

Finally, at the right angle of the gallery, towards the courtyard of the palace, were the last eight pictures, nos 256, 257, 260, 261, 268, 272 and 273.

DESTINÉE DE LA REINE.

DESTINÉE
DE MARIE DE MÉDICIS.

La reine Marie de Médicis, étant réconciliée avec Louis XIII, revint à Paris en 1620, et voulut embellir le palais du Luxembourg qu'elle venait de faire construire. Elle envoya en Flandre demander à Rubens de venir à Paris, afin de peindre deux galeries, dont l'une représenterait les événemens de sa vie depuis sa naissance jusqu'à son retour à Paris; l'autre devait, dit-on, contenir l'histoire de Henri IV; mais elle n'a jamais été exécutée, et on n'en connaît même pas les dessins.

La fécondité du génie de Rubens l'engagea à représenter cette histoire d'une manière allégorique : aussi trouve-t-on dans chaque tableau, Marie de Médicis accompagnée de quelques divinités de la fable.

Dans le premier, qui précède la Naissance de la reine, on voit les trois Parques occupées à filer la destinée de Marie de Médicis; mais la terrible Atropos n'est point armée des fatales ciseaux. Jupiter et Junon par leur présence témoignent l'intérêt qu'ils prennent à l'existence de la nouvelle princesse, dont la naissance va bientôt répandre le vrai bonheur sur tout ce qui l'entoure.

Ce tableau a été gravé par Louis de Châtillon.

Haut., 12 pieds; larg., 4 pieds 10 pouces.

THE DESTINY
OF MARIE DE MÉDICIS.

The queen Marie de Médicis having been reconciled to Louis XIII, returned to Paris in 1620; desirous of embellishing the palace of the Luxembourg, which she was about constructing, she sent into Flanders and commanded Rubens's appearance in the capital, that he might paint two galleries, one representing the events of her life, from her birth until her return to Paris; the other was, it is said, to have contained the history of Henri IV, but it was never executed, and nothing is even known of its designs.

The fecundity of Rubens's genius induced him to represent this history in an allegorical manner: so that in each picture, Marie de Médicis is accompanied with fabulous divinities.

In the first, which precedes the queen's birth, the three Parcæ are occupied with spinning the thread of her destiny; but the terrible Atropos is unarmed with the fatal shears. Jupiter and Juno by their presence express the interest they take in the existence of the new princess, whose birth will soon scatter fresh happiness over the earth.

This picture has been engraved by Louis de Châtillon.

Height, 12 feet 9 inches; breadth, 5 feet 2 inches.

NAISSANCE DE LA REINE.

NAISSANCE
DE MARIE DE MÉDICIS.

Rubens ayant composé tous les sujets de sa galerie, en fit de petites esquisses en camaïeu ; Félibien rapporte qu'il les a vues chez M. l'abbé de Saint-Ambroise, aumônier de la reine, et grand amateur des arts. Ces petits tableaux font maintenant partie de la galerie de Munich. Deux années suffirent pour peindre cette galerie, et la célébrité dont elle jouissait engagea Nattier à en dessiner tous les tableaux, et à les faire graver par les meilleurs graveurs de cette époque.

On voit dans celui-ci la déesse Lucine, tenant encore en main le flambeau de la vie, que vient de recevoir Marie de Médicis : elle remet la jeune princesse entre les mains de la ville de Florence, figure allégorique dont la coiffure indique une ville, positivement spécifiée par le fleuve de l'Arno, près duquel repose un lion.

Des nymphes répandent des fleurs sur la jeune princesse, et la Renommée, en publiant sa naissance, indique, par les attributs qu'elle tient, le rang auquel elle doit s'élever un jour.

Les deux enfans, qui sur le devant soutiennent un écusson avec une fleur de lys, donnent un exemple de ce que Rubens a fait de plus frais et de plus fin pour le coloris.

Ce tableau a été gravé par G. Duchange.

Haut., 12 pieds ; larg., 7 pieds 4 pouces.

THE BIRTH
OF MARIE DE MÉDICIS.

Rubens having designed all the subjects for his gallery, made small studies of them in dead-colour; Felibien relates that he saw them in the house of the abbot of Saint-Ambroise, chaplain to the queen and a great amateur of the fine arts. Those sketches at present form a part of the Munich gallery. Two years sufficied to paint the pictures, and the celebrity they acquired induced Nattier to make drawings of them all, and to have them engraved by the best artists of the time.

In the present composition, we perceive the goddess Lucina, still holding in her hand the torch of that existence which Marie de Médicis is beginning; she commits the young princess into the hands of Florence, an allegorical figure, the ornament of its head indicating a city, that is clearly specified by the river Arno, on which a lion is leaning.

Nymphs scatter flowers over the young princess, and Fame, in publishing her birth, indicates by the symbols that she holds, the rank to which Marie de Médicis will one day be elevated.

Two children who are in front holding an escutcheon with a fleur de lis upon it, give an example of what Rubens is capable, in regard to freshness and delicacy of colouring.

This picture has been engraved by G. Duchange.

Height, 12 feet 9 inches; breadth, 7 feet 9 inches.

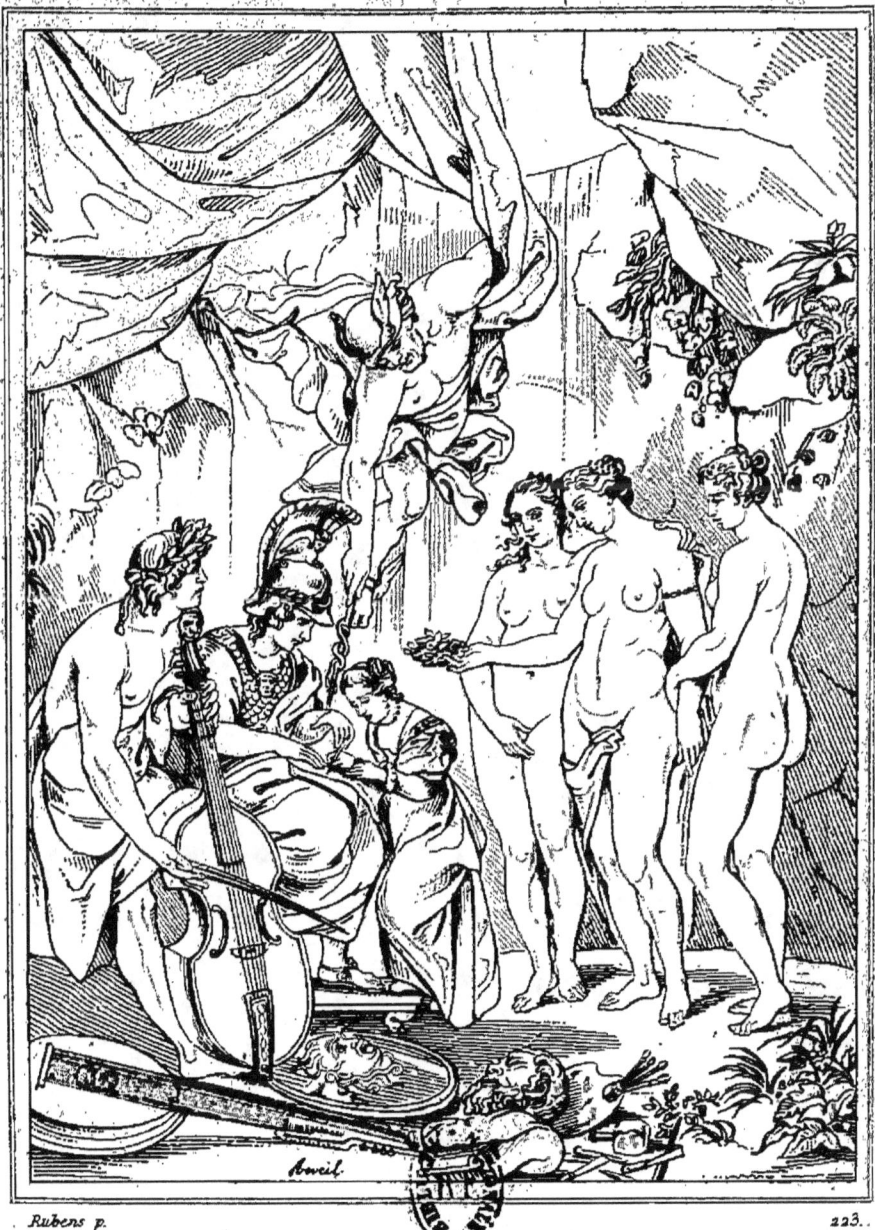

ÉDUCATION DE LA REINE.

ÉDUCATION
DE MARIE DE MÉDICIS.

Minerve elle-même préside à l'éducation de la jeune princesse, et lui apprend à écrire, tandis qu'Apollon lui inspire le goût des beaux-arts, et que Mercure, dieu de l'éloquence, veut aussi répandre l'un de ses dons sur l'enfant à qui les Graces offrent une couronne de fleurs. Nous avons cru convenable de donner la gravure telle que le tableau a été peint par Rubens, sans couvrir les Graces des draperies dont elles ont été affublées depuis.

Quoique divers événemens du règne de Louis XIII aient pu faire connaître Marie de Médicis sous un jour peu favorable, on ne peut cependant regarder comme de la flatterie la manière dont Rubens s'est exprimé à son égard, puisqu'on sait bien qu'indépendamment de ses graces et de son esprit, la reine s'est encore fait remarquer par son goût pour les beaux-arts.

Ce tableau a été gravé par N. Loir.

Haut., 12 pieds; larg., 7 pieds 4 pouces.

FLEMISH SCHOOL. RUBENS. FRENCH MUSEUM.

THE EDUCATION
OF MARIE DE MÉDICIS.

Minerva herself presides at the education of the young princess, she teaches her to write, Apollo inspires her with a taste for the fine arts, while Mercury, the god of eloquence, is ready to bestow one of his gifts upon the infant to whom the Graces are offering a crown of flowers. We have thought proper to give an engraving of the picture as it was originally painted by Rubens, without muffling the Graces in the drapery, with which they have been since covered.

Although many events in the reign of Louis XIII have shown Marie de Médicis in an unfavorable light, we must not consider Rubens's manner of expressing himself, as flattery, for it is well known, that independently of her elegance and her wit, the queen is still remembered as having had a taste for the fine arts.

This picture has been engraved by N. Loir.

Height, 12 feet 9 inches; breadth, 7 feet 9 inches.

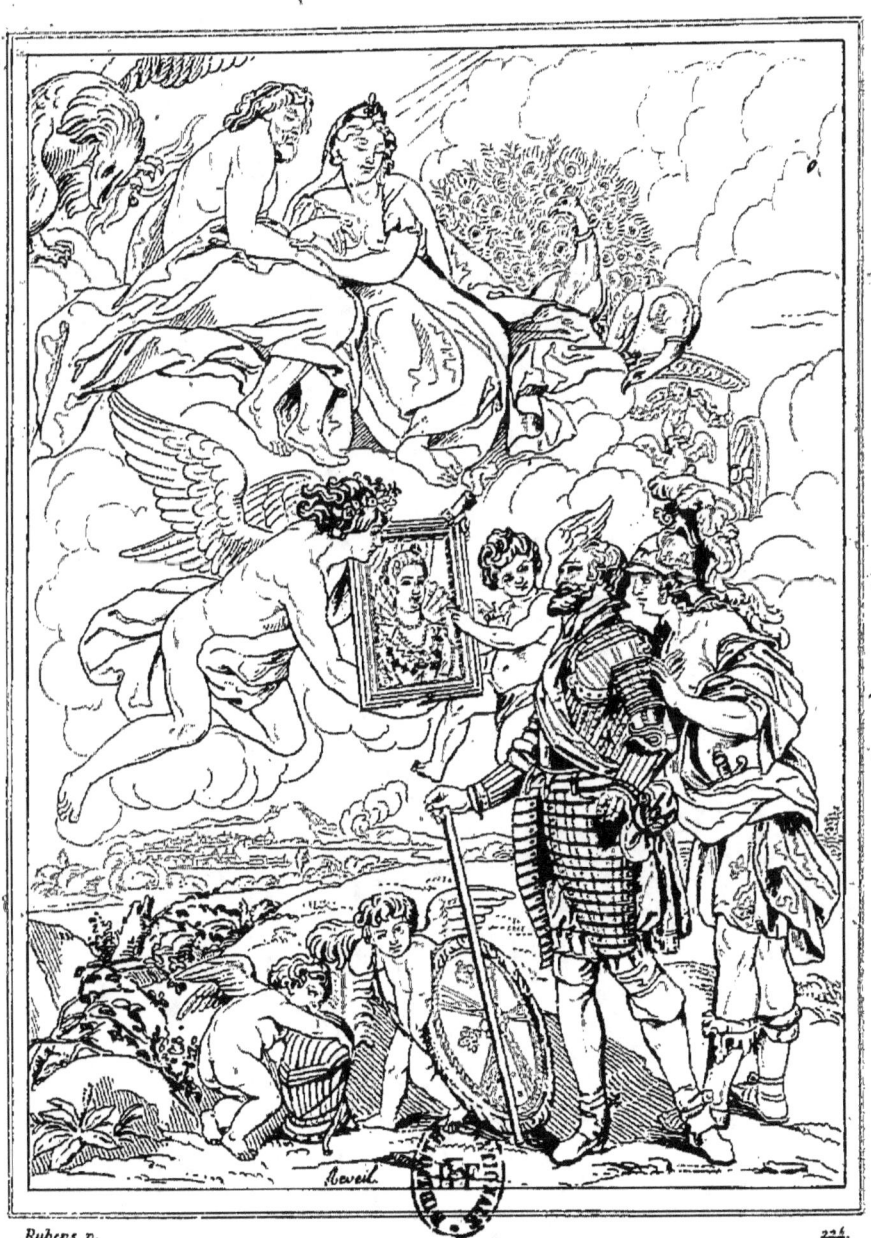

PROJET DU MARIAGE.

HENRI IV
PROJETTE D'ÉPOUSER MARIE DE MÉDICIS.

Après la mort de la duchesse de Beaufort, on crut pouvoir témoigner à Henri IV la nécessité où il était de se marier, afin de donner à la France un héritier légitime.

Sully raconte dans ses Mémoires l'indécision dans laquelle était le roi pour se remarier, et la crainte qu'il avait de ne pas mieux rencontrer la seconde fois que la première. Dans une conversation avec son ministre, passant en revue les différentes princesses de l'Europe, le roi dit : « Le duc de Florence a aussi une nièce que l'on dit être assez belle; mais étant une des moindres maisons de la chrétienté qui portent le titre de prince, n'y ayant pas plus de soixante ou quatre-vingts ans, que ses devanciers n'étaient qu'au rang des plus illustres bourgeois de leur ville, et de la même race que la reine-mère Catherine, qui a tant fait de mal à la France, et encore plus à moi en particulier, j'appréhende cette alliance, de crainte d'y rencontrer les mêmes malheurs, pour moi, pour les miens et pour l'état. »

Rubens présente en effet le roi encore indécis, et ayant quelque peine à se rendre aux conseils de la France; mais il est entraîné par la vue du portrait que lui présentent l'Amour et l'Hymen, et il cède aux charmes de la princesse, que Jupiter et Junon protégent toujours depuis sa naissance. Les deux amours qui sont sur le devant s'emparent du casque et du bouclier du brave Henri, et indiquent ainsi la longue paix dont son mariage fera jouir la France.

Ce tableau a été gravé par Jean Audran.

Haut., 12 pieds; larg., 7 pieds 4 pouces.

FLEMISH SCHOOL. RUBENS. FRENCH MUSEUM.

HENRI IV

PROJECTING HIS ESPOUSAL OF MARIE DE MÉDICIS.

After the death of the dutchess de Beaufort, it was thought proper that Henri IV should be apprized of the necessity there was in regard to his marrying again, for the purpose of giving France a legitimate heir.

Sully touches in his Memoirs upon the king's indecision, relative to another marriage, and the fear he felt of not being more happily matched the second time, than he had been the first. In a conversation with his minister, when passing in review the different princesses of Europe, the king said : « The duke of Florence has also a niece, who is reported to be tolerably handsome; but their house is one of the smallest in christendom, which bears a princely title, their predecessors, sixty or eighty years since, were merely among the most illustrious citizens of Florence, and being of the same race with the queen-mother Catherine, who injured France so much, and myself in particular, I dread the alliance, lest similar evils should fall upon me and upon mine, and upon the state. »

Rubens represents the king as still undecided, as still feeling a reluctance, in yielding to the counsels of France; but he is softened by the portrait, which Love and Hymen are presenting him, and he yields at last to the charms of a princess, whom Jupiter and Juno have protected from her birth. The two cupids, in front of the picture, seize the shield and helmet of the brave Henri, and imply that his marriage will be followed by a long peace in France.

This picture has been engraved by Jean Audran.

Height, 12 feet 9 inches; breadth, 7 feet 9 inches.

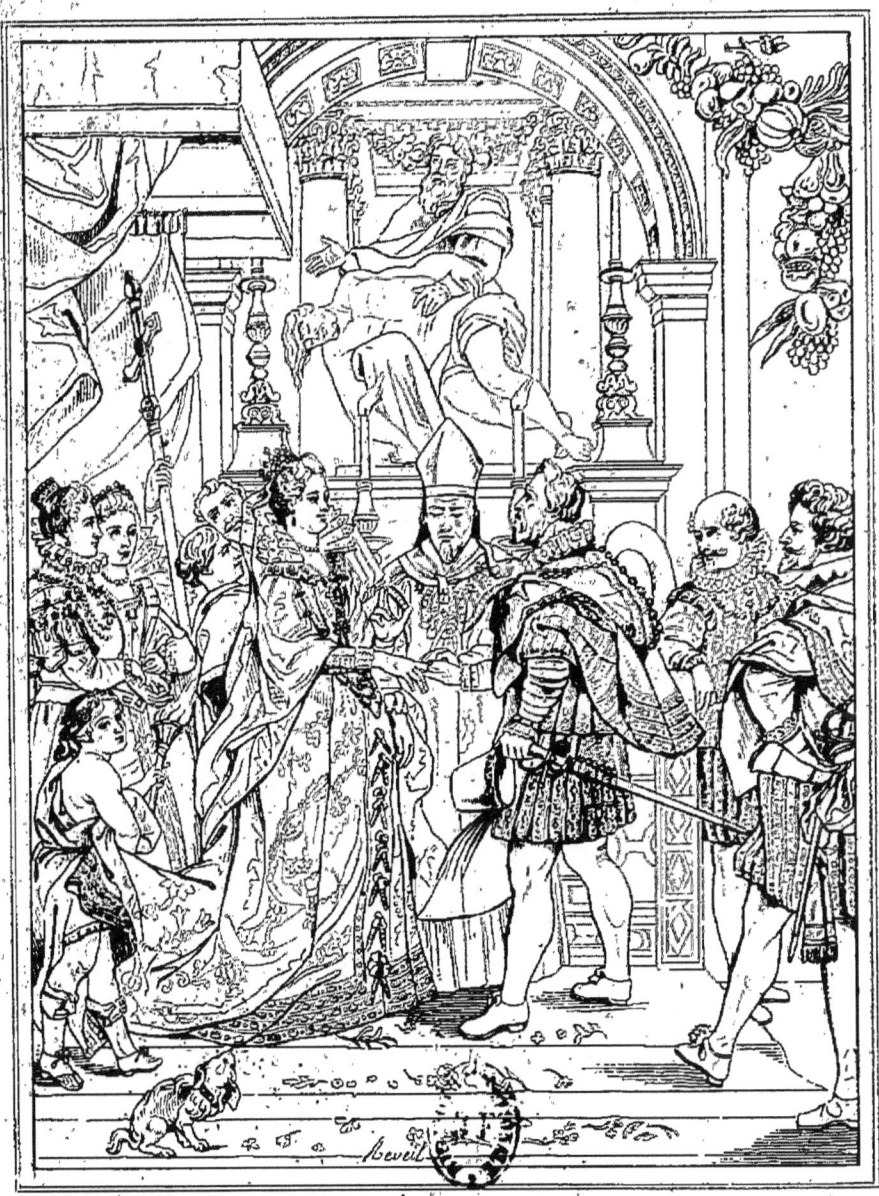

MARIAGE DE LA REINE.

MARIAGE
DE MARIE DE MÉDICIS.

Tous les articles préliminaires du mariage ayant été convenus, le duc de Bellegarde, grand-écuyer de France, porteur de la procuration du roi pour le grand-duc, arriva à Florence, et y fit son entrée avec quarante gentilshommes français. Le 5 octobre 1600, le grand-duc Ferdinand, oncle de Marie de Médicis, épousa sa nièce pour Henri IV. Le cardinal Aldobrandini, neveu et légat du pape Clément VIII, donna la bénédiction nuptiale dans l'église de Sainte-Marie del Fiore, en présence de MM. de Bellegarde, de Sillery et du cardinal d'Ossat, qui avaient été les négociateurs pour ce mariage. La duchesse de Mantoue et la grande-duchesse de Florence accompagnent la reine.

Toutes les figures de ce tableau sont des portraits, mais Rubens a cependant voulu le rendre encore allégorique, en plaçant l'Hyménée derrière la reine et portant son manteau. Cette princesse est vêtue d'une robe blanche parsemée de fleurs d'or d'un très bel effet.

La dot de la princesse fut de quatre millions et demi de francs, indépendamment de beaucoup de pierreries et de bijoux d'un grand prix.

Huit jours après son mariage, elle quitta Florence et vint s'embarquer à Livourne : le cortége se composait de quinze galères. La reine éprouva une forte tempête durant la traversée, et arriva cependant sans accident à Toulon, le 30. octobre.

Haut., 12 pieds; larg., 7 pieds 4 pouces.

THE MARRIAGE
OF MARIE DE MÉDICIS.

All the preliminary articles of the alliance having been setted, the duke de Bellegarde, grand equerry of France, charged with a letter of attorney from the king to the grand-duke, arrived at Florence, and made his public entry there, with forty french gentlemen. The grand-duke Ferdinand, uncle of Marie de Médicis, espoused his niece, acting as a proxy for Henri IV, on the 5 october 1600. Cardinal Aldobrandino, the nephew of Clement VIII and his legate, gave the nuptial benediction in the church of Santa-Maria del Fiore, in the presence of MM. de Bellegarde, de Sillery and cardinal d'Ossat, who were the negotiatiors of the marriage. The dutchess of Mantua and the grand-dutchess of Florence attended on the queen.

The figures in this picture are portraits, but Rubens has notwithstanding rendered the subject allegorical, by placing Hymen behind the queen, carrying her mantle. The queen is clothed in a white robe sprinkled with golden flowers, which produces a beautiful effect.

The dowry of this princess was four millions and a half of francs, independently of numerous jewels and ornaments of great price.

Eight days after this ceremony, she quitted Florence and embarked at Leghorn; her train consisted of fifteen galleys. The queen experienced a severe tempest in crossing, but arrived however without any accident at Toulon, on the 30 october.

Height, 12 feet 9 inches; breadth, 7 feet 9 inches.

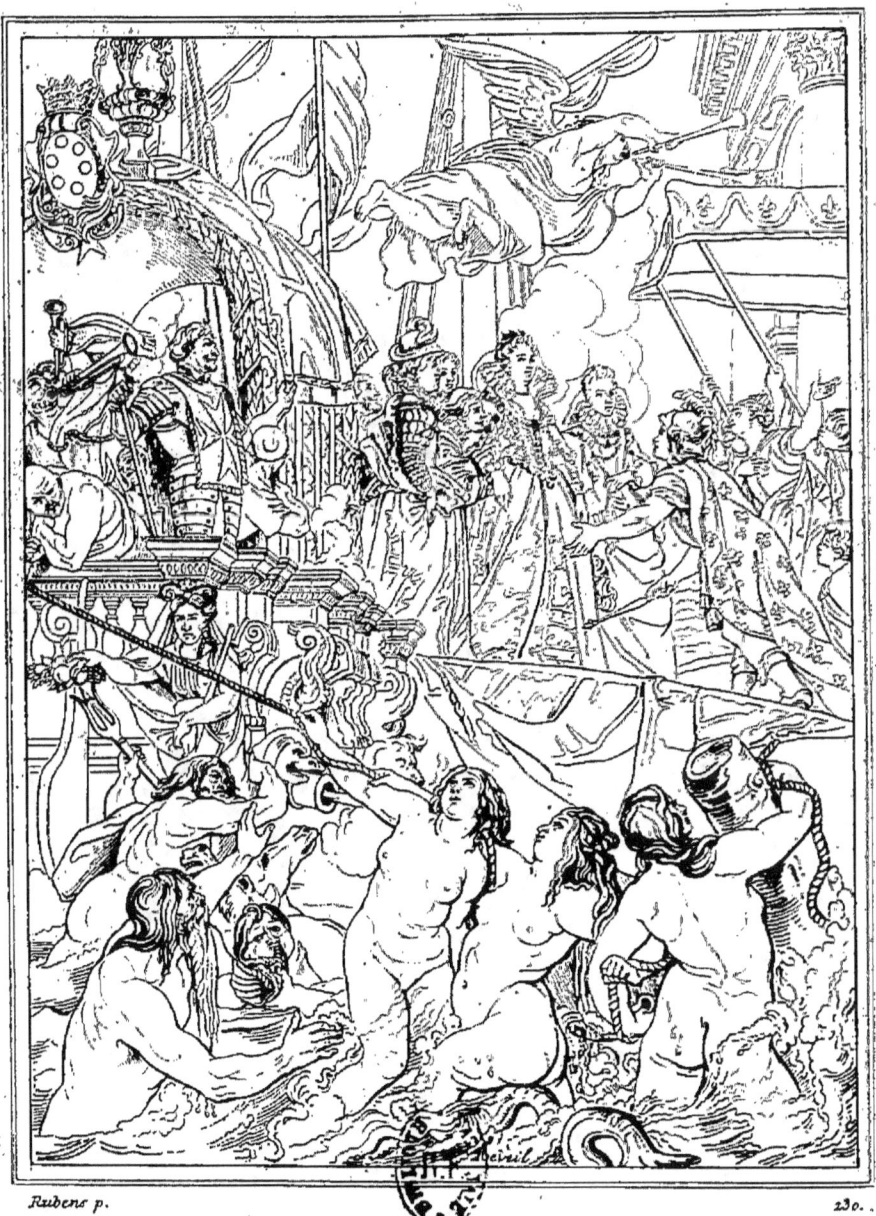

DÉBARQUEMENT DE LA REINE.

DÉBARQUEMENT
DE MARIE DE MÉDICIS.

La reine arriva à Marseille le 3 novembre 1600, vers cinq heures du soir ; on avait élevé une galerie depuis le pont jusqu'au palais où elle devait loger. En quittant sa galère le chancelier la reçut au nom du roi, et les consuls de la ville lui présentèrent les clefs.

Rubens a supposé que le grand-duc de Florence lui-même avait accompagné sa nièce, mais il reste dans sa galère, tandis que la reine est reçue par la France, qui va au devant d'elle avec empressement. Les princesses qui accompagnent Marie de Médicis sont la duchesse de Mantoue sa sœur, et la grande-duchesse de Florence sa tante.

Le devant du tableau est occupé par des tritons et des naïades qui veulent amarrer le bâtiment ; Neptune lui-même montre l'intérêt qu'il a pris à ce voyage. Si quelques personnes blâment l'excessif embonpoint de ces figures, elles ne pourront se dispenser d'admirer la beauté de la carnation, qui est un des traits distinctifs de la peinture de Rubens.

Haut., 12 pieds ; larg., 7 pieds 4 pouces.

THE LANDING
OF MARIE DE MÉDICIS.

The queen arrived at Marseilles, 3 november 1600, about five o'clock in the evening; a covered way was made for her to pass through, from the bridge to the palace which was fixed upon for her residence. On quitting her galley she was received, in the name of the king, by the chancellor, and the consuls of the city presented her with the keys.

The grand-duke of Florence remained on board, but here Rubens has made him accompany his niece; she has been received by France, the figure bending before her. The princesses who accompany Marie de Médicis, are the dutchess of Mantua her sister, and the grand-dutchess her aunt.

The front of the picture is occupied by tritons and naïades, who wish to moor the vessel; Neptune himself expresses the interest that he has taken in the voyage. If critics blame the excessive heaviness of the figures, they cannot avoid admiring the beauty of their flesh-tint, which is a leading trait in the paintings of Rubens.

Height, 12 feet 9 inches; breadth, 7 feet 9 inches.

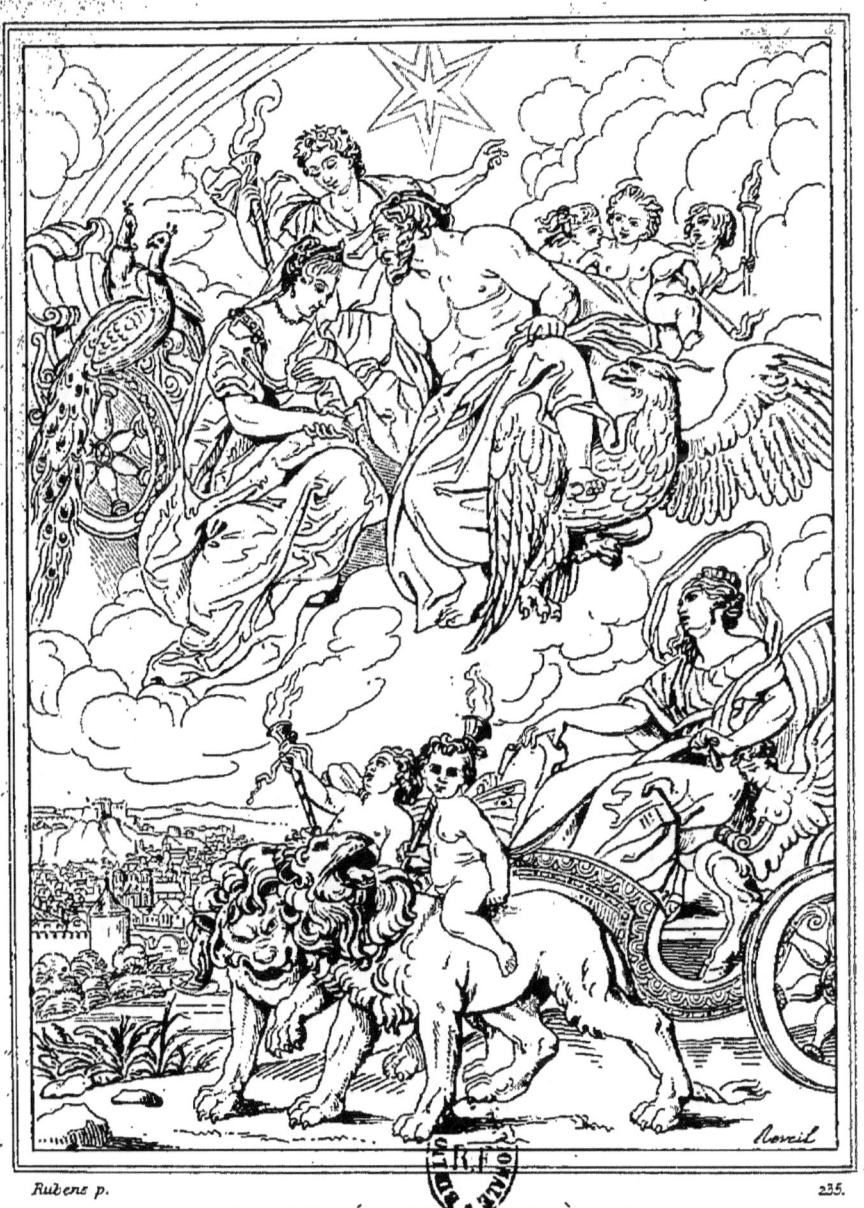

MARIE DE MÉDICIS ARRIVE À LYON.

MARIE DE MÉDICIS
ARRIVE A LYON.

Ayant à traiter dans ce tableau un sujet à peu près semblable à celui du Débarquement de Marie de Médicis à Marseille, et voulant éviter que sa composition pût offrir quelques répétitions, Rubens a pris un parti tout différent.

Il a placé dans le fond une vue de la ville de Lyon, et sur le devant la figure allégorique de cette ville allant au devant de la princesse, assise sur un char traîné par des lions. Puis, profitant de la liberté que laisse l'allégorie, il représente la ville les yeux élevés vers le ciel, et y voyant Henri IV et Marie de Médicis sous la figure de Jupiter épousant Junon. L'auteur a voulu par là faire sentir que c'est à Lyon qu'a été consommé le mariage, dont toutes les cérémonies antérieures n'étaient que des préliminaires.

Ce tableau a été gravé par G. Duchange.

Haut., 12 pieds; long., 7 pieds 4 pouces.

MARIE DE MÉDICIS
ARRIVING AT LYONS.

Having, in this picture, to treat a subject that resembles in some degree the Landing of Marie de Médicis at Marseilles, and wishing to avoid any repetitions, Rubens has taken a very different view of the scene. He has represented, in the background, the city of Lyons, and in front, an allegorical figure of the same city, passing before the princess, on a car drawn by lions. Profiting from the freedom that allegory allows, he has designed the city with its eyes turned towards heaven, and beholding Henri IV and Marie de Médicis, under the forms of Jupiter espousing Juno. The artist wishes to make it evident that the marriage was consummated at Lyons, to which ceremony all the anterior ones were introductory.

This picture has been engraved by G. Duchange.

Height, 12 feet 9 inches; breadth, 7 feet 9 inches.

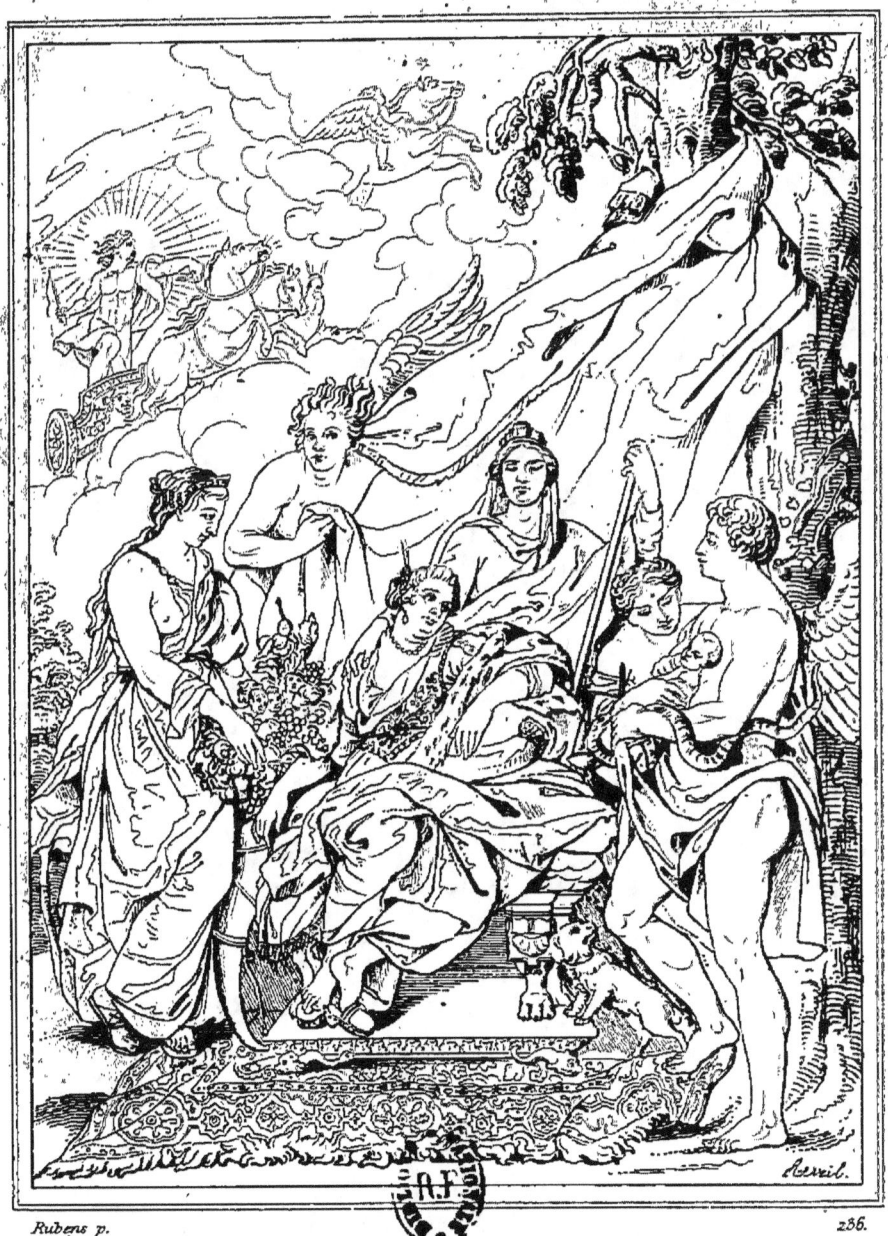

NAISSANCE DE LOUIS XIII.

NAISSANCE DE LOUIS XIII.

L'événement retracé ici par Rubens est la naissance de Louis XIII; il a montré dans ce tableau Marie de Médicis distraite de ses souffrances par la vue de l'enfant dont la naissance cause le bonheur de tous, en donnant un héritier légitime à la couronne de France.

Près de la reine, à droite, est la figure de la Justice, qui a reçu l'enfant et le confie aux soins d'un génie que ses attributs font reconnaître pour celui de la santé. De l'autre côté est la Fécondité, caractérisée par une corne d'abondance dans laquelle, au milieu de quelques fruits, on aperçoit la figure de cinq petits enfans que la reine doit avoir. Le char du soleil que l'on voit s'élever dans le ciel ne peut indiquer, comme on l'a dit, l'heure de la naissance du prince, puisqu'elle eut lieu à dix heures du soir, le 27 septembre 1601, et que dans ce cas le char ne devrait pas monter.

Dans ce tableau, l'un des plus brillans de la collection, on doit surtout remarquer la tête de la reine; on croit y apercevoir quelques restes de douleur, effacés par la jouissance qu'elle éprouve en voyant le prince à qui elle vient de donner le jour.

Ce tableau a été gravé par Benoît Audran.

Haut., 12 pieds; larg., 7 pieds 4 pouces.

FLEMISH SCHOOL. RUBENS. FRENCH MUSEUM.

THE BIRTH OF LOUIS XIII.

The event here illustrated by Rubens is the birth of Louis XIII; the painter has in this picture represented Marie de Médicis forgetful of her sufferings, in seeing the infant, whose birth, by giving a legitimate heir to the crown of France, is the cause of universal satisfaction.

Near the queen, to the right, is the figure of Justice, who has received the infant and is confiding it, to the care of a genius, whose symbols point him out to be the genius of health. On the other side is Fruitfulness, characterized by a cornucopia, in which, among various fruits, the forms of five children are discovered, which the queen is to expect. The chariot of the sun mounting on high does not indicates the hour of the prince's nativity, for that occurred at ten in the evening, september 27, 1601.

In this picture, one of the most brilliant in the collection, the head of the queen is particularly excellent, we can perceive there, an expression of pain, almost entirely effaced by the extasy she feels, in beholding the prince, to whom she has given birth.

This picture has been engraved by Benoît Audran.

Height, 12 feet 9 inches; breadth, 7 feet 9 inches.

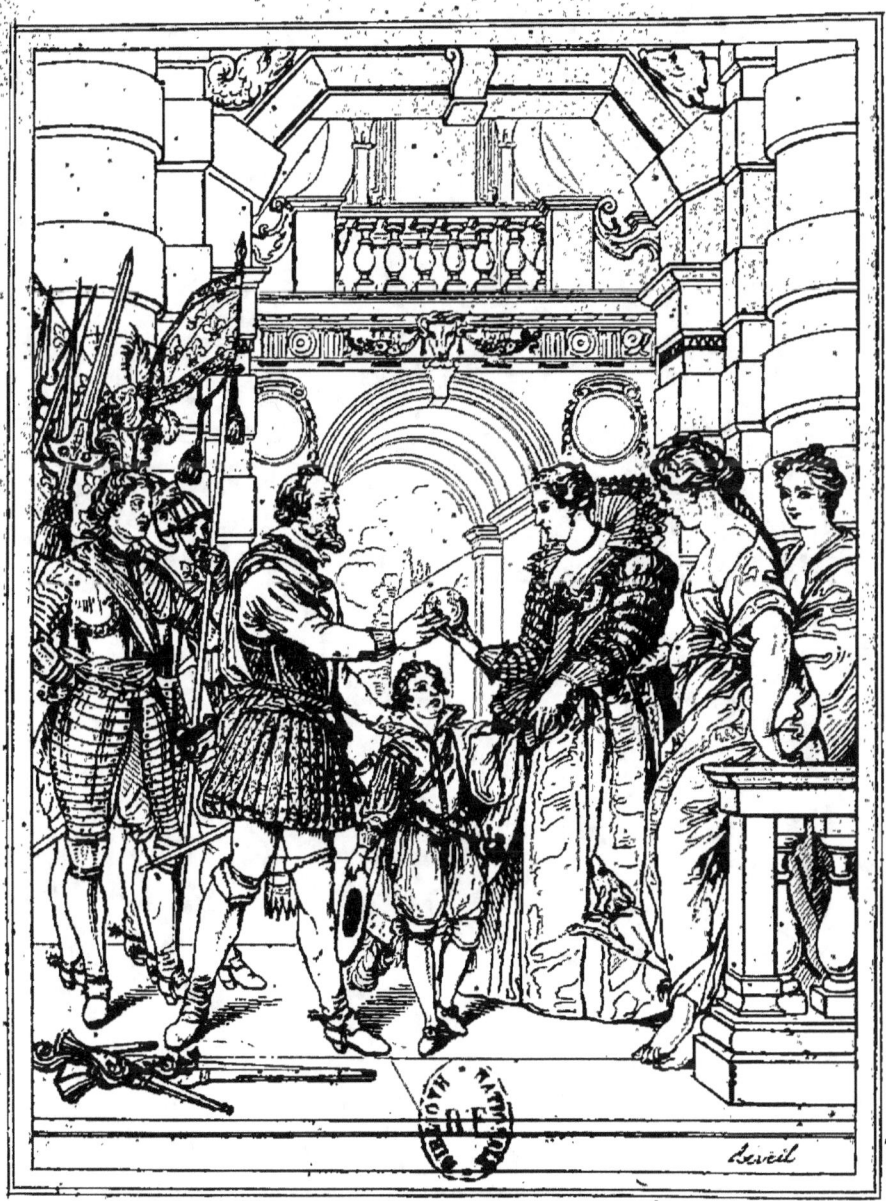

MARIE DE MÉDICIS INVESTIE DU GOUVERNEMENT.

ÉCOLE FLAMANDE. — RUBENS. — MUSÉE FRANÇAIS.

MARIE DE MÉDICIS
INVESTIE DU GOUVERNEMENT.

Rubens, ayant à donner dans cette galerie l'histoire de Marie de Médicis, et non celle de Henri IV ni de la France, il a choisi les événemens qui se rapportent principalement à la reine. Ainsi, après avoir représenté dans cinq tableaux les événemens de 1600 et 1601, il passe neuf années sous silence, parce que pendant tout ce temps il ne se serait rien trouvé de digne de figurer dans l'histoire. Mais en 1610, le roi ayant déterminé d'aller en personne commander l'armée qui faisait la guerre en Allemagne, afin de s'opposer à l'envahissement du duché de Clèves par la maison d'Autriche, il crut devoir confier le gouvernement du royaume à la reine. On voit en effet le roi remettant à cette princesse un globe chargé des armes de France. Le dauphin, debout entre eux, donne la main à la reine; les officiers armés qui sont à la suite du roi indiquent qu'on l'attend pour commencer la campagne. Quant aux deux figures qui se voient à droite, elles représentent, dit-on, la Prudence et la Générosité; mais il est permis de s'étonner que Rubens n'ait employé aucun moyen pour les caractériser et les faire reconnaitre.

Ce tableau a été gravé par J. Audran.

Haut., 12 pieds; larg., 7 pieds 4 pouces.

MARIE DE MÉDICIS
INVESTED WITH THE GOVERNMENT.

Rubens, having to give in this gallery, the history of Marie de Médicis, and neither that of Henri IV, nor of France, has of course chosen circumstances that relate principally to the queen. After having represented in five pictures the events of 1600 and 1601, he has past nine years over in silence, because during that period, nothing occurred of consequence enough to figure in history. But in 1610, the king having determined to go and command the army acting in Germany, against the invasion of the dutchy of Cleves, by the house of Austria, he thought proper to confide the government of the country to the queen. In fact, we see him giving that princess a globe bearing the arms of France. The dauphin, standing between them, holds the queen's hand; the officers, who are armed and in the suite of the king imply, that they are waiting for him to commence the campaign. As for the two figures, which we see on the right, they represent, it is said, Prudence and Generosity; but we may well be surprized, that Rubens has given them no characteristic attribute, by which they might be recognized.

This picture has been engraved by J. Audran.

Height, 12 feet 9 inches; breadth, 7 feet 9 inches.

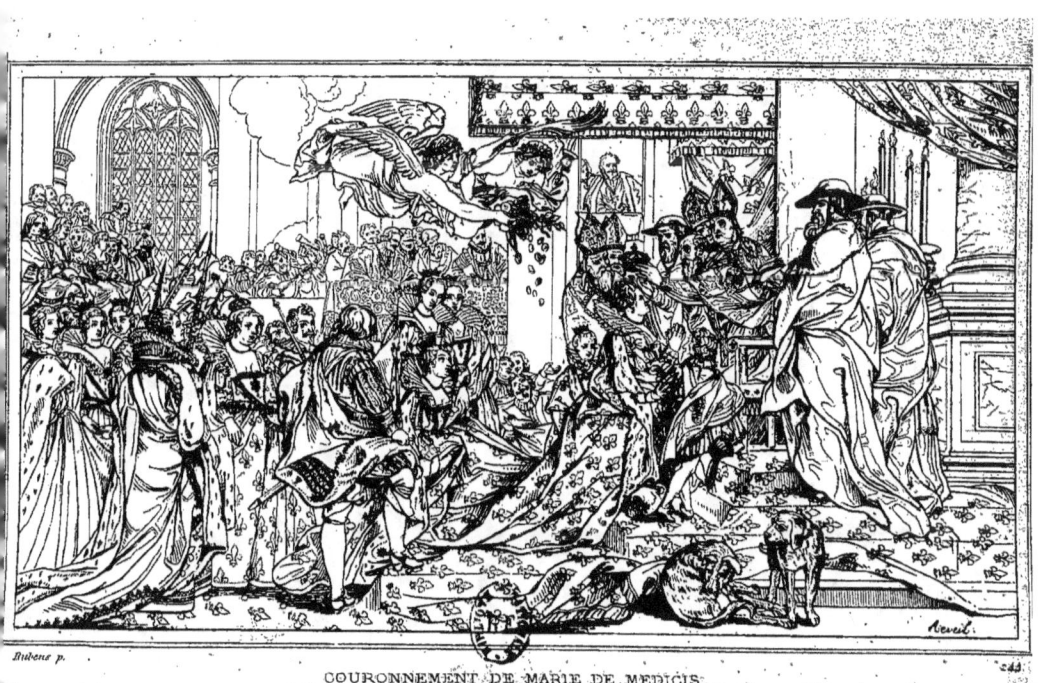
COURONNEMENT DE MARIE DE MEDICIS.

ÉCOLE FLAMANDE. RUBENS. MUSÉE FRANÇAIS.

COURONNEMENT
DE MARIE DE MÉDICIS.

La reine, croyant acquérir une plus grande considération, avait obtenu du roi d'être sacrée et couronnée. Cette cérémonie eut lieu dans l'église de Saint-Denis, le 13 mai 1610, veille du jour malheureux où la France vit périr sous la main d'un assassin, le monarque qu'elle idolâtrait avec tant de raison.

Cette cérémonie fut des plus brillantes, tant par le nombre des princes et princesses qui y concoururent, que par la richesse de leurs costumes et l'abondance des pierreries qui s'y trouvaient ajustées. A droite est assis le cardinal de Joyeuse, plaçant la couronne sur la tête de la reine, vêtue d'un manteau de velours cramoisi entièrement parsemé de fleurs de lis d'or et bordé d'hermine. A ses côtés sont le dauphin et Madame, fille du roi; à sa suite les douairières de Condé et de Montpensier, et la princesse de Conty. Derrière se trouvent placés le duc de Ventadour, tenant le sceptre, et le chevalier de Vendôme, portant la main de justice. Après eux se voient Marguerite de Valois, première femme de Henri IV, qui ne put à cause de son rang, se dispenser de faire partie du cortége.

Dans le fond, à droite, est une tribune, où l'on aperçoit le roi; auprès sont les ambassadeurs et les ministres : celui du milieu ressemble un peu à Sully, mais cet ami fidèle du roi était malade, et n'assistait pas à cette cérémonie.

Ce tableau a été gravé par Jean Audran.

Larg., 23 pieds 6 pouces; haut., 12 pieds.

FLEMISH SCHOOL. RUBENS. FRENCH MUSEUM.

THE CORONATION
OF MARIE DE MÉDICIS.

The queen, believing that it would add to her consequence, obtained leave of the king to be consecrated and crowned. This ceremony took place in the cathedral of Saint-Denis, may 13, 1610; the eve of that unfortunate day, when France lost by the hand of an assassin, that monarch, whom she idolized with so much reason.

This ceremony was of the most brilliant description, as well from the number of the princes and princesses, who were present, as for the richness of their dresses and the profusion of jewels which adorned them. On the right sits the cardinal de Joyeuse, placing the crown on the head of the queen, who wears a crimson velvet mantle sprinkled with golden lily flowers and edged with ermine. At each side of her are the dauphin and Madame, the king's daughter; in her train are the dowagers de Condé and de Montpensier, and the princess de Conty; behind is the duke de Ventadour, holding the sceptre, and the chevalier de Vendôme, holding the hand of justice. After them may be seen Marguerite de Valois, Henri the fourth's first wife, whose appearance could not be dispensed with in the retinue on account of her rank.

In the background, to the right, is a gallery, where the king may be perceived; the ambassadors and ministers are near: the person in the midst of them a little ressembles Sully, but that faithful friend of the king was ill and could not assist at the ceremony.

This picture has been engraved by Jean Audran.

Breadth, 24 feet 5 inches; height, 12 feet 9 inches.

244.

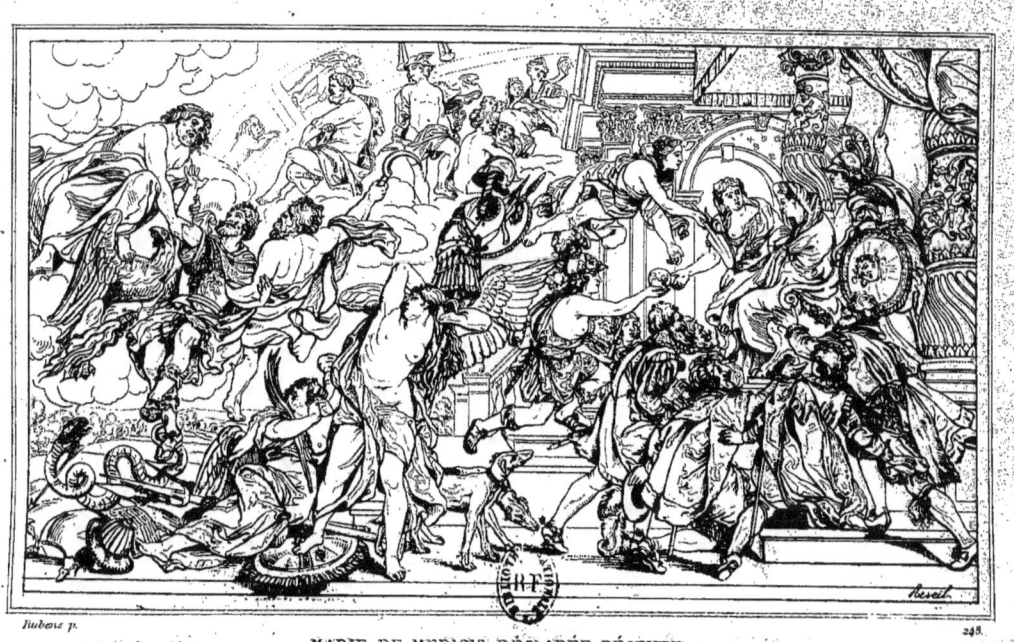

MARIE DE MÉDICIS DÉCLARÉE RÉGENTE.

MARIE DE MÉDICIS
DÉCLARÉE RÉGENTE.

A droite de ce tableau on voit la reine assise sur le trône et enveloppée d'un grand voile noir; la France lui présente une boule chargée des armes de France, comme emblème du gouvernement qu'elle la prie d'accepter. La Régence lui offre le gouvernail de l'état. La reine reçoit l'une et l'autre sous les auspices de la Prudence et de Minerve, qui sont à droite et à gauche du trône. Sur le devant, plusieurs seigneurs à genoux lui prêtent serment de fidélité.

Dans l'autre partie du tableau, Rubens, toujours rempli d'idées poétiques, a représenté la Victoire et la Renommée s'affligeant également de la perte du héros que l'Envie vient de faire périr, et qui est conduit au ciel par Jupiter et Saturne. Nous ne pouvons voir ici une double action, comme l'a prétendu Félibien: l'apothéose du roi est une scène allégorique, que le peintre a représentée avec raison, comme indiquant la cause du deuil de la reine et l'empressement de tous ceux qui s'empressent autour d'elle.

Ce tableau, l'un des plus beaux pour la composition et pour les brillans effets de la couleur, a été gravé par G. Duchange.

Larg., 23 pieds 6 pouces; haut., 12 pieds.

MARIE DE MÉDICIS
DECLARED REGENT.

To the right of this picture is the queen seated on the throne, and enveloped in a large black veil; France is presenting her a globe marked with its arms, as an emblem of the government, she is entreating her to accept. Regency offers her the helm of state. The queen receives them both under the auspices of Prudence and Wisdom, who are to the right and left of the throne. In the foreground several noblemen are on their knees taking oaths of allegiance.

In the other parts of the picture, Rubens, always full of poetical ideas, has represented Victory and Fame, equally afflicted for the loss of the hero, whom Envy destroyed, and whom Jupiter and Saturn are conducting to heaven. We see not here, the double action, that Felibien discovered: the apotheosis of the king is an allegorical scene, that the painter with reason represents, as it accounts for the queen being in mourning, and for the devotion of those who surround her.

This picture, one of the most beautiful in respect to composition and brilliant colouring, has been engraved by G. Duchange.

Breadth, 24 feet 5 inches; height, 12 feet 9 inches.

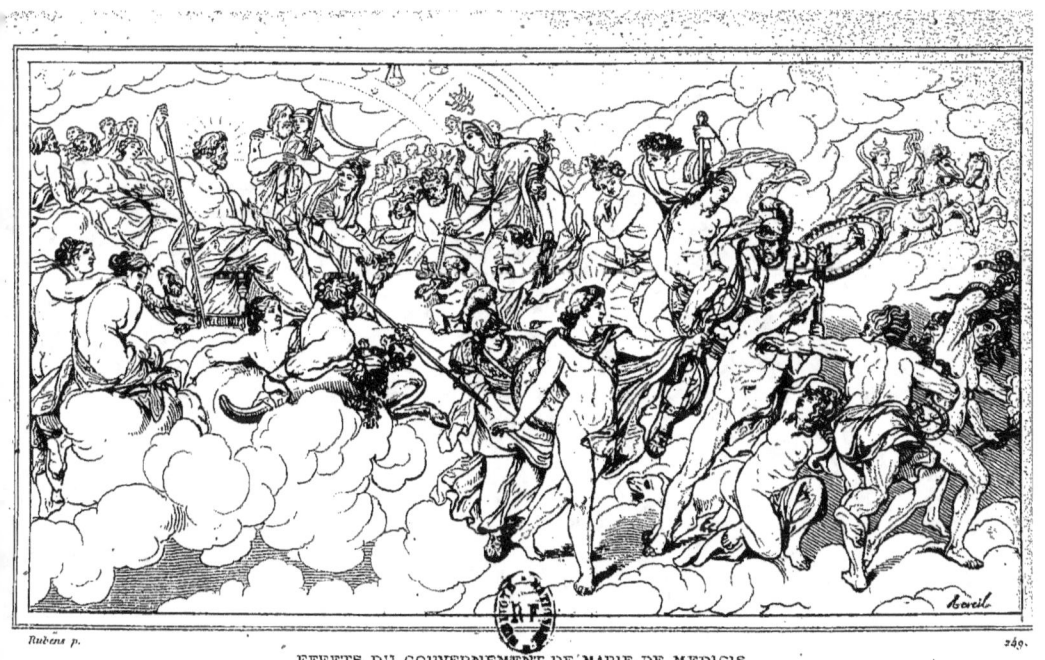

EFFETS DU GOUVERNEMENT DE MARIE DE MEDICIS.

EFFETS DU GOUVERNEMENT
DE MARIE DE MÉDICIS.

Les autres compositions de cette suite sont en général des tableaux d'histoire, où se trouvent quelques figures allégoriques dont il est facile d'indiquer le but; mais ce tableau, entièrement allégorique, serait bien difficile à expliquer, si d'avance on n'en connaissait le sujet.

La figure de la reine est à peine visible, quoique cependant elle occupe le milieu du tableau; mais elle est à genoux dans le ciel, devant Jupiter, à qui elle semble rendre compte des succès qu'elle a obtenus pour pacifier la France. Junon, d'après les ordres du maître des dieux, vient atteler au globe deux colombes que l'Amour est chargé de conduire. Par là Rubens a voulu indiquer la douceur du gouvernement de la reine régente. Sur le devant, Apollon et Mars, avec les conseils de la Sagesse, chassent la Discorde, la Fureur, l'Envie et la Fraude, qui depuis long-temps désolaient la France.

Larg., 23 pieds 6 pouces; haut., 12 pieds.

FLEMISH SCHOOL. RUBENS. FRENCH MUSEUM.

EFFECTS
PRODUCED BY THE GOVERNMENT OF MARIE DE MÉDICIS.

The other compositions of this series are in general subjects from history, among which allegorical figures may be found, that are, however, easily understood; but the present performance is purely allegorical, and would not be very easily explained, unless we were previously acquainted with the subject.

The figure of the queen is not at all conspicuous, although it occupies the centre of the picture, she is on her knees, in heaven, before Jupiter, to whom she appears to be giving an account of her success, in regard to tranquillizing France. Juno, in pursuance to orders given by the ruler of the gods, is fastening a couple of doves to a globe, that Cupid is charged with guiding. By this, Rubens would alluded to the mildness of the queen-regent's government. In the foreground, Apollo and Mars, influenced by the counsels of Wisdom, drive away Discord, Rage, Envy and Fraud, who had long been desolating France.

Breadth, 24 feet 5 inches; height, 12 feet 9 inches.

MARIE DE MÉDICIS VICTORIEUSE.

ÉCOLE FLAMANDE. ∞∞∞∞ RUBENS. ∞∞∞∞∞∞ MUSÉE FRANÇAIS.

MARIE DE MÉDICIS
VICTORIEUSE.

Les remontrances des protestans occasionèrent des révoltes, qui souvent mirent la reine dans la nécessité d'employer les forces militaires, pour ramener les villes à l'obéissance. La rigueur qu'elle déploya dans ces circonstances, et le succès qu'elle obtint, sont rappelés ici par le peintre, qui représente la reine sur un cheval blanc, ayant, comme Bellone, le casque en tête; elle est accompagnée de la Force; la Victoire la couronne, et la Renommée célèbre ses triomphes.

Cette allégorie se rapporte au voyage que la reine fit en 1614 sur les bords de la Loire. On voit dans le fond une ville au devant de laquelle sont des troupes. Le groupe du milieu dans le fond, fait voir des magistrats venant offrir leur soumission aux officiers des troupes royales.

Dans l'ouvrage publié par Nattier en 1710, ce sujet est nommé *Voyage de la reine à Pont-de-Cé ;* mais il y a lieu de croire que c'est une erreur, l'histoire ne rapportant pas que la reine ait été dans cette ville avant sa retraite de Blois en 1620.

Dans ce tableau, l'un des plus brillans de la suite, la reine a un air noble et riant ; sa robe de satin blanc est parsemée de fleurs de lis d'or, des pierreries couvrent son casque ombragé de panaches blancs et verts. Le paysage offre des teintes vraies et bien dégradées; les plantes que l'on voit sur le devant sont étudiées avec soin et d'un effet vigoureux. Il a été gravé par Charles Simoneau l'aîné.

Haut., 12 pieds; larg., 7 pieds 4 pouces.

FLEMISH SCHOOL. RUBENS. FRENCH MUSEUM.

MARIE DE MÉDICIS
TRIUMPHANT.

The remonstrances of the protestants occasioned revolts that often obliged the queen to employ military force, to bring the cities to obedience, the rigour she displayed in those circumstances, and the success that she obtained, are here recalled by the painter, who represents the queen upon a white horse, having like Bellona, a helmet on her head; she is accompanied by Strength, Victory with a crown, and Fame celebrating her triumphs.

This allegory alludes to a journey the queen made in 1614, on the banks of the Loire. In the back-ground we see a city before which are troops. The group in the midst are magistrates offering their submission to the officers of the royal troops.

In the work published by Nattier in 1710, this subject is called *Journey of the queen to Pont-de-Cé;* but we have reason to think this an error. History relates not that the queen visited that city, after her retreat from Blois in 1620.

In this picture, one of the most brilliant in the series, the queen as a gay and noble air; her white satin robe is sprinkled with golden lily-flowers, jewels cover her casque which is shaded with plumes of feathers, white and green. The landscape offers a variety of tints, that are well harmonized; the plants displayed in front have been studied with care, and produce a vigorous effect. This picture has been engraved by Charles Simoneau the elder.

Height, 12 feet; breadth, 7 feet 9 inches.

ÉCHANGE DES DEUX REINES.

ÉCOLE FLAMANDE. RUBENS. MUSÉE FRANÇAIS.

ÉCHANGE DES DEUX REINES.

Deux ans après la mort de Henri IV, la reine régente avait conclu un traité par lequel il devait y avoir une double alliance entre les cours de France et d'Espagne. L'infante Anne d'Autriche devait épouser Louis XIII, et sa sœur Élisabeth de France, le prince d'Espagne, depuis Philippe IV. Le 9 novembre 1615, l'échange des deux reines eut lieu, et Rubens a représenté ces deux princesses richement parées. La France, couverte d'une tunique bleue parsemée de fleur de lis d'or, reçoit avec empressement la future épouse de son roi, et remet aux mains de l'Espagne la fille de Henri IV. L'échange a lieu sur un pont de bateaux construit sur la Bidassoa. On voit en l'air une foule d'Amours qui se réjouissent de ce double hyménée. Au milieu se trouve la Félicité répandant ses dons sur les jeunes reines.

Voulant avoir quelque brillante opposition de couleur, Rubens a placé sur le devant la figure du fleuve et celle d'un triton, puis une naïade offrant aux princesses quelques unes des richesses de la mer, des perles et du corail.

Ce tableau a été gravé par Benoît Audran.

Haut., 12 pieds; larg., 7 pieds 4 pouces.

FLEMISH SCHOOL. RUBENS. FRENCH MUSEUM.

THE EXCHANGE OF TWO QUEENS.

Two years after the death of Henri IV, the queen-regent concluded a treaty, which was to form a double alliance between the courts of France and Spain. The infanta Anne of Austria was affianced to Louis XIII, and his sister Elisabeth of France, to the prince of Spain, since Philip IV. On the 9 of november 1615, the exchange of the two queens took place, and Rubens has represented the two princesses richly habited. France, covered by a blue tunic spinkled with golden lily-flowers receives with eagerness the future spouse of her king and confides into the hands of Spain, the daughter of Henri IV. The exchange took place upon a bridge of boats constructed across the Bidassoa. We see, in the air, a cloud of cupids, who rejoice at the double hymeneal. In the midst is Happines scattering her gifts over the young queens.

Wishing to have a brilliant contrast of colour, Rubens has placed in the front the figure of a river and that of a triton and a naïad also, offering to the princesses some of the riches of the sea, pearls and coral.

This picture has been engraved by Benoît Audran.

Height, 12 feet 9 inches; breadth, 7 feet 9 inches.

MAJORITÉ DE LOUIS XIII.

MAJORITÉ DE LOUIS XIII.

Au milieu des flots paraît le vaisseau de l'état, dont la reine régente remet le gouvernail aux mains du jeune roi Louis XIII. Les vertus nécessaires pour bien gouverner conduisent le vaisseau ; et pour les faire reconnaître, Rubens a placé près de chacune d'elles un écusson représentant les attributs de la Force, de la Prudence, de la Justice et de la Bonne-Foi. Près du mât est la figure de la France, caractérisée par le globe qu'elle tient en main, et sur lequel on voit trois fleurs de lis. Les constellations de Castor et Pollux, présage ordinaire des heureux voyages, sont aperçues dans le ciel. Des Renommées que l'on voit à gauche s'empressent d'annoncer au monde entier la majorité du roi.

On admire dans ce tableau la savante gradation de la lumière, l'harmonie, la variété des teintes, et la liberté du pinceau. Le dauphin et les poissons que Rubens a placés sur le devant servent à reporter le vaisseau au second plan, afin de donner plus de grandeur aux figures.

Haut., 12 pieds ; larg., 7 pieds 4 pouces.

LOUIS XIII COMING OF AGE.

In the midst of the fleet appears the vessel of state, the helm of which the queen-mother gives into the hands of the young king Louis XIII. The virtues necessary for governing well, conduct the vessel; and to point them out, Rubens has placed near each, a scutcheon bearing the symbols of Strength, Prudence, Justice and Good-Faith. Near the mast is the figure of France, characterized by the globe she holds in her hand, on which three lily-flowers may be seen. The constellations of Castor and Pollux, which are generally indicative of prosperous voyages, are perceived on high. The figure of Fame, to the left, seems eagarly announcing to the whole world that the king is of age.

We admire in this picture the studied gradation of the light, the harmony and variety of the tints, and the freedom of pencil. The dauphin and the fish placed by Rubens in front serve to subdue the vessel, and to give greater size to the figures.

Height, 12 feet 9 inches; breadth, 7 feet 9 inches.

FÉLICITÉ DE LA RÉGENCE.

FÉLICITÉ DE LA RÉGENCE.

Rubens voulant faire connaître quelle avait été la manière de gouverner de Marie de Médicis pendant sa régence, a représenté cette princesse tenant le sceptre et la balance de la Justice. Elle paraît écouter les conseils de Minerve, qui est accompagnée de l'Abondance, ainsi que de la Prospérité, distribuant des récompenses aux arts, désignés par trois génies qui occupent le milieu de la scène. A droite paraissent les figures de l'Ignorance avec des oreilles d'âne, de l'Envie aux doigts crochus, et de la Médisance. De l'autre côté est la figure de la France, à laquelle le Temps semble indiquer un avenir plus prospère.

Rubens a tiré un grand parti de cette riche composition. La figure de Marie de Médicis est noble et d'un coloris admirable; cette princesse est vêtue d'un manteau bleu doublé d'hermine. Les carnations sont d'une vérité parfaite; on trouve une opposition des plus admirables entre la vigueur de ton dans les chairs des Vices, et la fraîcheur de la carnation des enfans qui représentent les Arts.

Ce tableau a été gravé en 1704 par B. Picart.

Haut., 12 pieds; larg., 7 pieds 4 pouces.

THE HAPPINESS OF THE REGENCY.

Rubens wishing to show the manner in which Marie de Médicis governed during the regency, has represented this princess holding the sceptre and the scales of Justice. She appears listening to the counsel of Minerva, who is accompanied by Plenty, as well as by Prosperity, distributing rewards to the arts, designed by three genies, who occupy the centre of the scene. To the right, appear the figures of Ignorance with the ears of an ass, of Envy with bended fingers, and of Slander. On the other side is a personification of France, to whom Time seems speaking of a prosperous future.

Rubens has borrowed a great part of this rich composition. The face of Marie de Médicis is noble and of an admirable colour; this princess is cloathed in a blue mantle lined with ermine. The flesh-tints are of the most perfect truth; we find an admirable contrast between the vigourous tone in the colouring of the Vices, and the freshness of the children who represents the Arts.

This picture was engraved in 1704 by B. Picart.

Height, 12 feet 9 inches; breadth, 7 feet 9 inches.

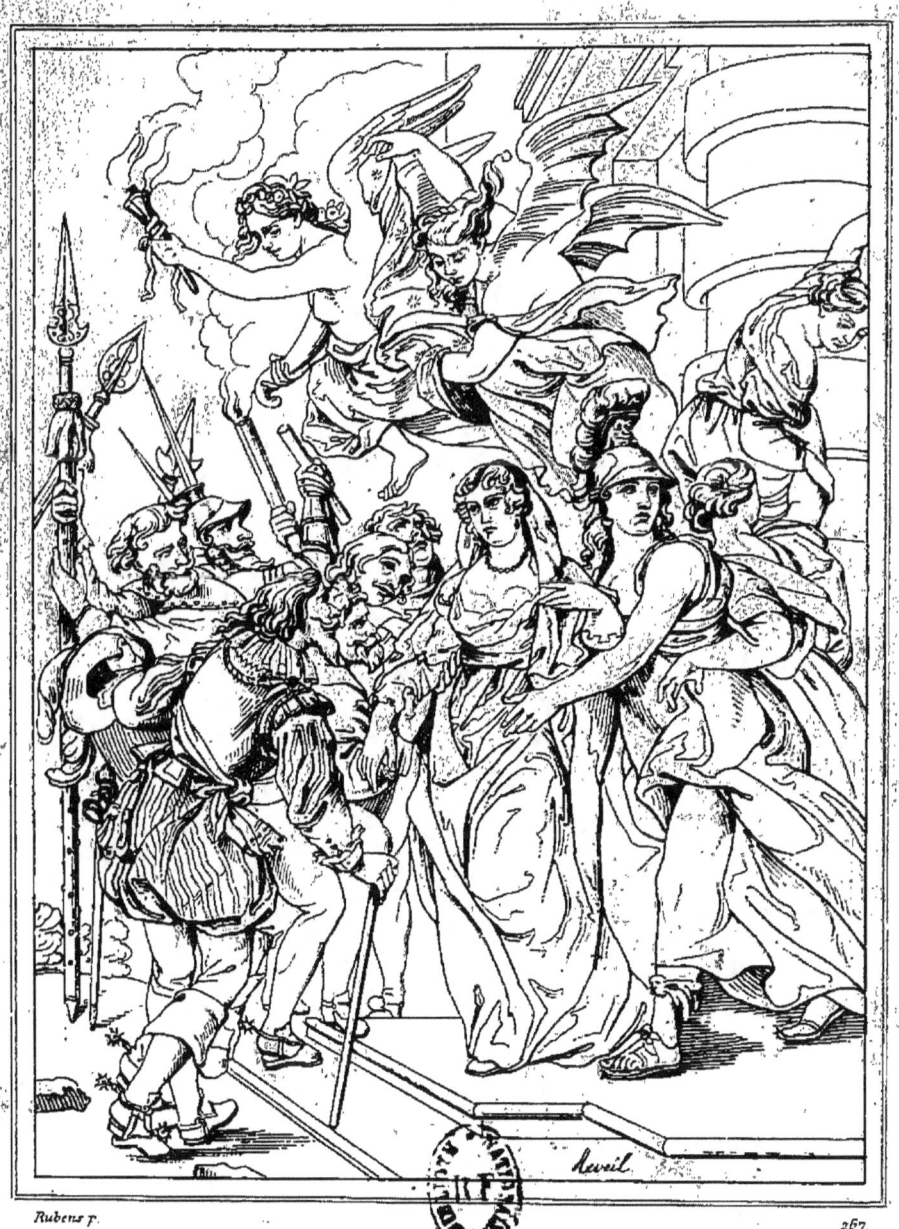

MARIE DE MEDICIS QUITTE LA VILLE DE BLOIS.

ÉCOLE FLAMANDE. — RUBENS. — MUSÉE FRANÇAIS.

MARIE DE MÉDICIS
QUITTE LA VILLE DE BLOIS.

Depuis deux ans environ, Marie de Médicis était à Blois, et cette retraite devenait pour elle une prison, dans laquelle elle se trouvait surveillée par les espions que le duc de Luynes avait mis auprès d'elle. Dans la nuit du 21 au 22 février 1619, elle sortit de son appartement par une fenêtre, et, au moyen d'échelles, descendit dans les fossés de la ville, avec Catherine, une de ses femmes, accompagnée seulement du comte de Bresne et de Duplessis. Quant au duc d'Épernon, c'est une licence de l'avoir placé ici, car bien qu'il se prêtât à l'évasion de la reine, il ne la reçut qu'à une lieue en avant de Loches.

Les flambeaux dont la scène est éclairée n'ont pas suffi à Rubens pour montrer que cet événement a lieu dans l'obscurité, il a encore voulu introduire la figure de la Nuit, qui semble étendre son voile pour favoriser la fuite de la reine.

Ce tableau, d'un effet très vigoureux, n'a cependant rien de noir; il est également recommandable sous le rapport de l'expression; la tête de la reine est fort belle et parfaitement éclairée. Il a été gravé par Corneille Vermeulen.

Haut., 12 pieds; larg., 7 pieds 4 pouces.

FLEMISH SCHOOL. ecccceccc RUBENS. ccccccccc FRENCH MUSEUM.

MARIE DE MÉDICIS
LEAVING THE CITY OF BLOIS.

When Marie de Médicis had been about two years at Blois, and that retreat becoming a prison, in which she was watched by spies, put round her by the duke de Luynes. On the night of february 21 or 22, 1619., she descended from a window of her apartment by the help of ladders, into the foss of the city, with Catherine, one of her women, accompanied only by the counts de Bresne and de Duplessis. As to the duke d'Epernon, it is a licence to have placed him here, for though he assisted in the queen's escape, he did not join her until he was about a league in advance of Loches.

Rubens appears to have thought that the torches which illuminate the scene, were not sufficient to show, that the event took place amidst the shades of darkness, for he has introduced the figure of night, who seems extending her veil to favour the flight of the queen.

This picture, produces a very forcible effect, yet their is nothing of blackness about it; it is equally excellent in regard to expression, the head of the queen is very beautiful and perfectly brilliant. This composition has been engraved by Corneille Vermeulen.

Height, 12 feet 9 inches; breadth, 7 feet 9 inches.

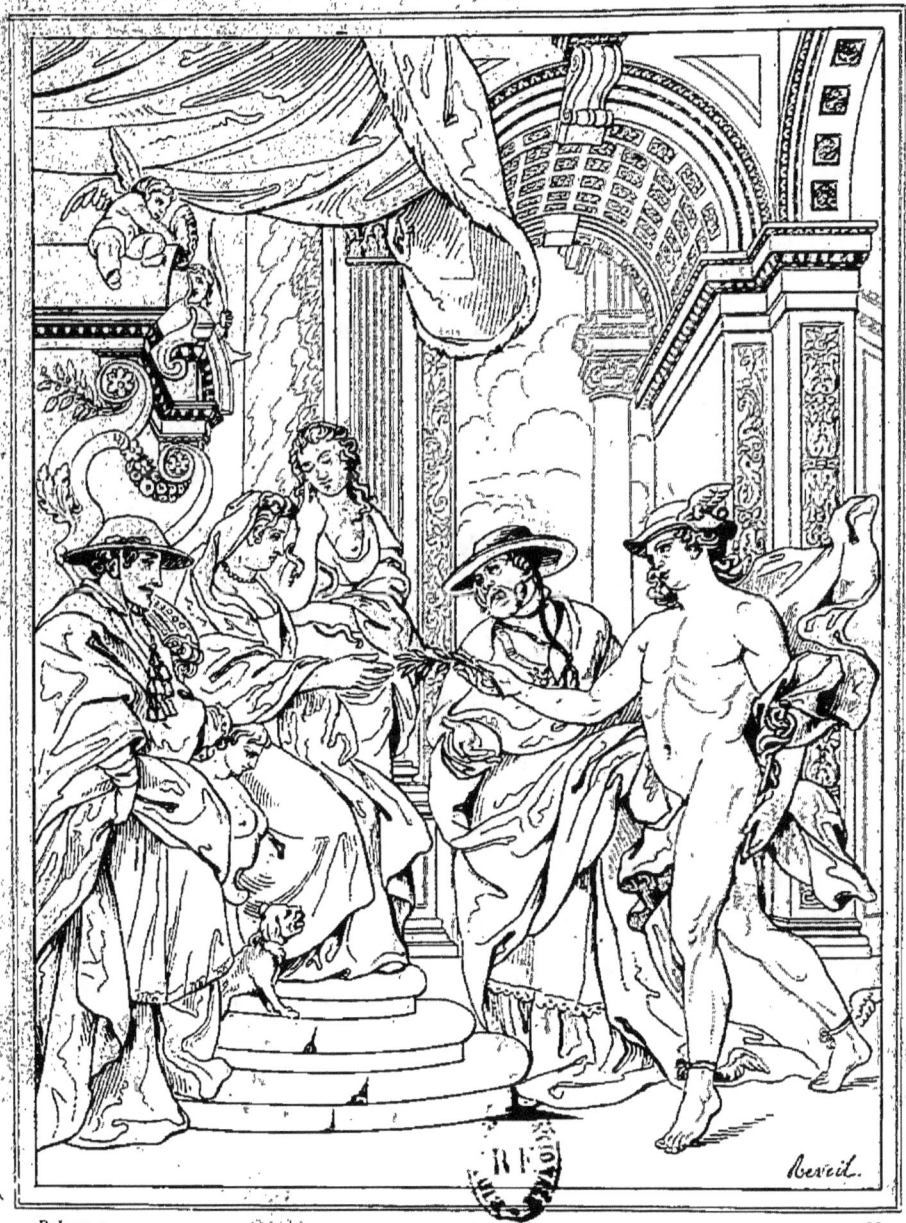

MARIE DE MEDICIS ACCEPTE LA PAIX.

MARIE DE MÉDICIS
ACCEPTE LA PAIX.

Après son départ de Blois, la reine Marie de Médicis se retira dans la ville d'Angoulême, et de là elle écrivit au roi pour l'assurer de sa soumission. Cependant des troupes furent levées de part et d'autre, et on se préparait à l'attaque et à la défense; des pourparlers avaient lieu en même temps, et bientôt ils ramenèrent la paix entre le roi et la reine sa mère.

Près de la reine est l'archevêque de Toulouse, l'un des fils du duc d'Épernon, connu depuis comme cardinal de la Vallette; Rubens l'a revêtu de la pourpre romaine, quoique à cette époque il ne fût pas encore cardinal. Il retient le bras de la princesse, et paraît vouloir l'empêcher d'accepter l'accommodement que lui offre le cardinal de la Rochefoucault. Rubens a voulu par là faire sentir la part qu'il avait dans les affaires de cette reine, à laquelle il conseillait de tenter le sort des armes pour se faire rendre justice.

Ce tableau, l'un des plus beaux de la collection, est de la couleur la plus brillante; il a été gravé par Loir.

Haut., 12 pieds; larg., 7 pieds 4 pouces.

MARIE DE MÉDICIS
ACCEPTING PEACE.

After her departure from Blois, the queen Marie de Médicis retired into the city of Angouleme, and from thence wrote to the king, assuring him of her submission. However troops were enrolled, on both sides, and they prepared for attack and defence; conferences were held in the mean time, and peace was soon settled between the king and the queen his mother.

Near the queen is the archbishop de Toulouse, one of the duke d'Epernon's sons, known since as cardinal de la Vallette; Rubens has clothed him in the roman purple, although he was not a cardinal at that period. He holds back the arm of the princess and appears desirous of preventing her from accepting the accommodation that is offered her by cardinal de la Rochefoucault. Rubens, by this, wishes to point out strongly, the part he took in the affairs of that princess, whom he advized to try the fortune of war, that justice might be rendered her.

This picture, one of the finest it the collection, is most beautifully coloured; it has been engraved by Loir.

Height, 12 feet 9 inches; breadth, 7 feet 9 inches.

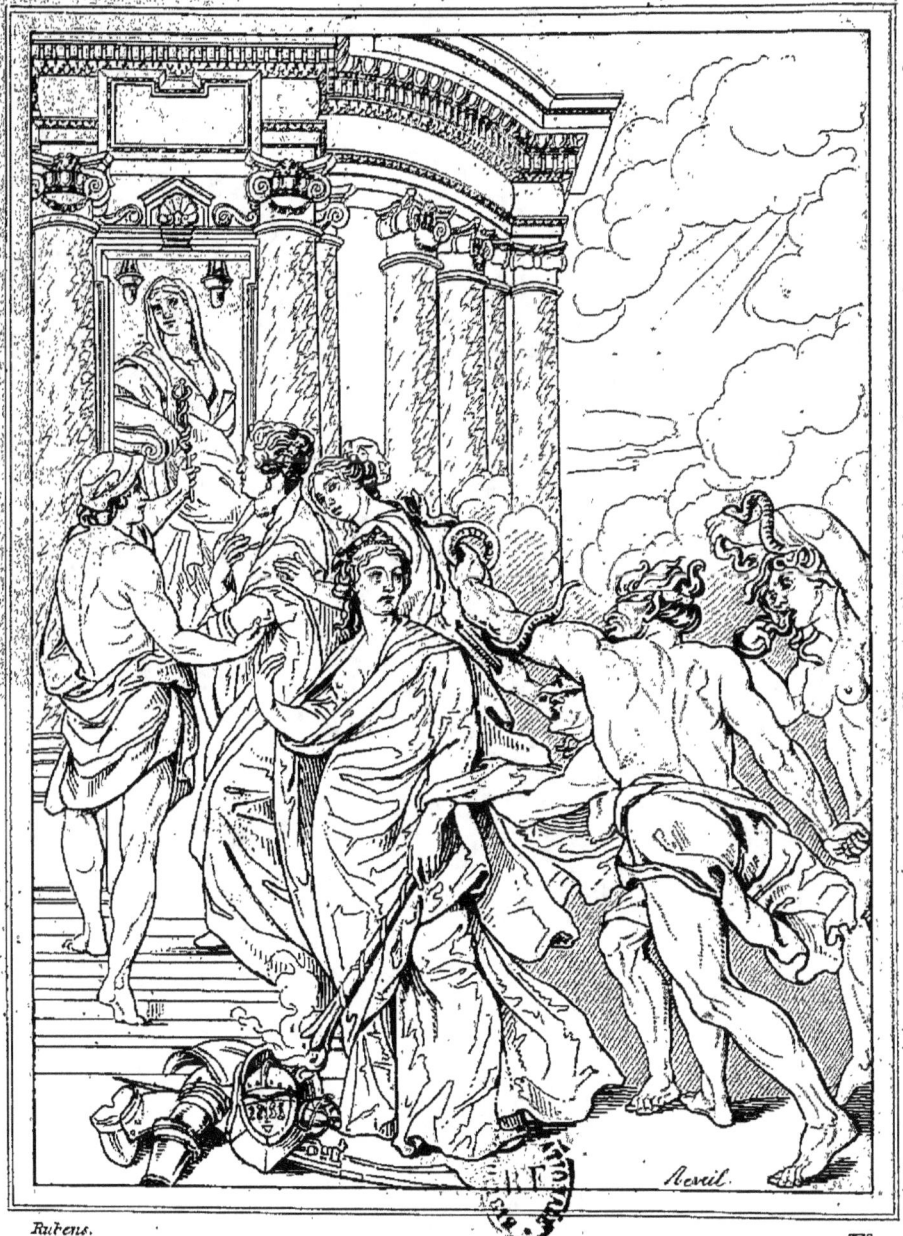

LA PAIX CONCLUE.

LA PAIX CONCLUE
ENTRE MARIE DE MÉDICIS ET LE ROI.

Pendant que la reine était à Angoulême, et tandis que le roi donnait des ordres pour lever des troupes, afin de forcer le duc d'Épernon à l'obéissance, on cherchait d'autres moyens pour éviter la guerre. Richelieu avait été rappelé de son évêché de Luçon, et il lui avait été permis de prendre place au conseil de la reine, dans l'espoir qu'il parviendrait à faire sentir à cette princesse la nécessité d'accepter un accommodement.

Il y parvint en effet, et le 30 avril le traité fut signé à Angoulême ; c'est là le sujet du tableau. Rubens y représente Mercure introduisant Marie de Médicis dans le temple de la Paix. L'Innocence s'empresse de l'y pousser, tandis que la Fraude, la Force, l'Envie, se réunissent en vain, et font d'inutiles efforts pour empêcher la reine de suivre ses bons desseins.

Sur le devant du tableau est la figure de la Paix, tenant en main le flambeau de la guerre, qu'elle veut éteindre sur un amas d'armures devenues inutiles.

Ce tableau a été gravé par Bernart Picard en 1703.

Haut., 12 pieds ; larg., 7 pieds 4 pouces.

PEACE CONCLUDED

BETWEEN MARIE DE MÉDICIS AND THE KING.

During the residence of the queen at Angoulême, and whilst the king was occupied with raising troops, in order to reduce the duke d'Épernon to obedience, other means were tried for avoiding a war. Richelieu was recalled from his see of Luçon, and was allowed to sit at the councils of the queen, in the hope that he might succeed in persuading her of the necessity of coming to an understanding.

He accomplished this task, and on the 30 of april, the treaty was signed at Angoulême; this is the subject of the picture. Rubens represents Mercury introducing Marie de Médicis into the temple of Peace, Innocence is engaging her to enter, whilst Fraud, Violence and Envy are leagued in vain, to thwart the queen from following her good intentions.

In the foreground of the picture is the figure of Peace, holding in her hand the torch of war, which she is about to extinguish on a pile of arms now become useless.

This picture was engraved by Bernard Picart in 1703.

Height, 12 feet 9 inches; breadth, 7 feet 9 inches.

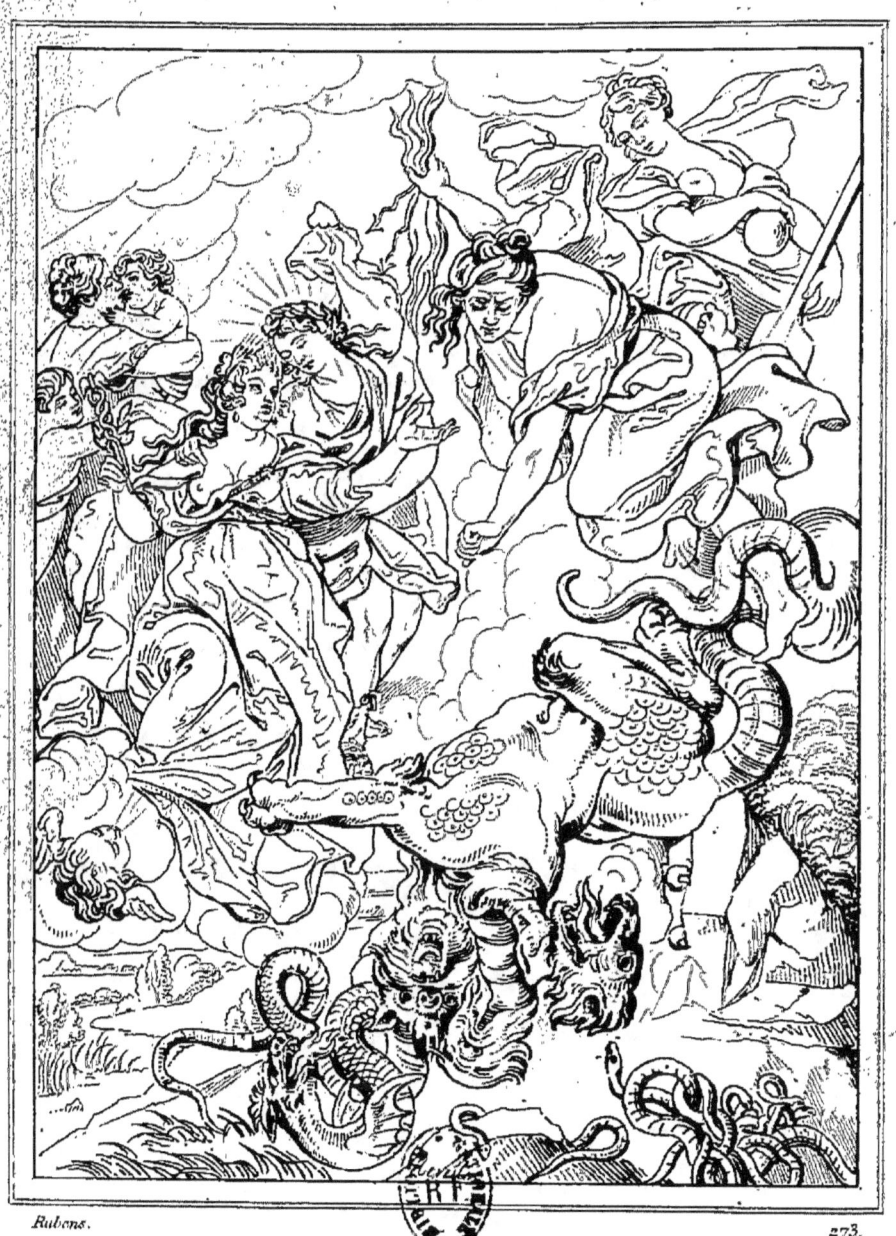

ENTREVUE DU ROI ET DE LA REINE.

ENTREVUE
DU ROI ET DE LA REINE-MÈRE.

Louis XIII, en ratifiant le traité conclu avec sa mère Marie de Médicis, lui écrivit pour lui témoigner le désir qu'il avait de la revoir, et lui renouveler les assurances de son affection. Bientôt la reine quitta Angoulême pour se rendre auprès du roi : la première entrevue de leurs majestés eut lieu le 5 septembre 1619, au château de Cousières, à trois lieues de Tours.

La manière dont Rubens a représenté cet événement est tout-à-fait allégorique : la scène se passe dans le ciel; on y voit la reine tenant en main le caducée, symbole de la paix. Elle exprime sa satisfaction de l'accueil que lui fait le roi. La figure du prince est également satisfaite, et paraît remplie de déférence pour sa mère. Près de ces augustes personnages, on voit une mère embrassant son enfant; le peintre a voulu par là faire connaître l'empire de la nature, et l'influence qu'elle avait eue sur la politique. De l'autre côté, on aperçoit la Valeur terrassant l'hydre de la rébellion, et la mettant hors d'état de nuire.

Ce beau tableau a été gravé par Duchange en 1709.

Haut., 12 pieds; larg., 7 pieds 4 pouces.

INTERVIEW

BETWEEN THE KING AND THE QUEEN-MOTHER.

Louis XIII, in ratifying the treaty concluded with the queen-mother, wrote to her, testifying the desire that he had of seeing her again, and of renewing the assurances of his affection. The queen in obedience to his wish, quitted Angoulême. The first interview between their majesties took place on 5 september 1619 at the chateau de Cousieres, three leagues from Tours.

Rubens has treated this subject in a style altogether allegorical; the scene is in the skies, the queen is holding in her hand a caduceus, the symbol of peace, her countenance glowing with the satisfaction that she feels at her reception by the king; the king also appears well pleased and penetrated with deference for his mother. Near to these august personnages, is a mother embracing her child; in this the painter designs to show the empire of nature, and the influence it exercises on politics. On the other hand, Valour is represented laying prostrate the hydra of rebellion, and rendering it incapable of future mischief.

This picture was engraved by Duchange in 1709.

Height, 12 feet 9 inches; breadth, 7 feet 9 inches.

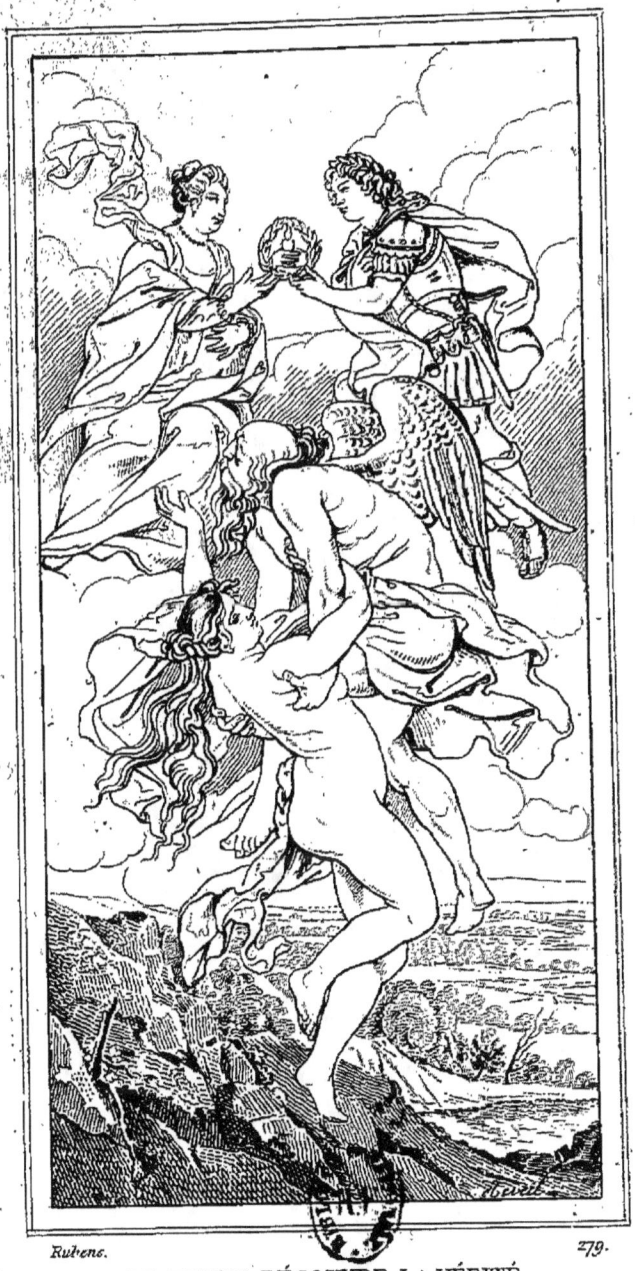

LE TEMPS DÉCOUVRE LA VÉRITÉ.

LE TEMPS

DÉCOUVRANT LA VÉRITÉ.

En terminant l'histoire de Marie de Médicis lors de la réconciliation de cette princesse avec son fils, Rubens a cru convenable de faire sentir que la mésintelligence qui avait paru régner entre eux n'avait pu exister réellement, et que le temps en découvrant la vérité, avait donné à leurs majestés l'occasion de reconnaître la fausseté des rapports qui avaient été cause de leur éloignement.

Dans le haut du tableau on voit le roi et la reine soutenant un médaillon représentant deux mains l'une dans l'autre, et surmontées d'un cœur. Par cet emblème, le peintre a voulu faire sentir la bonne foi et la tendresse qui avaient présidé au traité de réconciliation.

La figure du Temps et celle de la Vérité se font remarquer par une couleur vigoureuse et vraie, ainsi que par un dessin moins outré que ne l'est ordinairement celui de Rubens.

Ce tableau a été gravé par A. Loir.

Haut., 12 pieds; larg., 4 pieds 10 pouces.

TIME

DISCOVERING TRUTH.

In finishing the history of Marie de Médicis, after the reconciliation of that princess with her son, Rubens has thought proper to make it apparent, that the misunderstanding, which appears to have reigned between them, had never truly any existence, and that time discovering truth, had given their majesties the opportunity of learning the falsity of reports, which had been the cause of their estrangement.

At the top of the picture, the king and queen are seen supporting a medallion, on which, two hands clasped together, surmounted with a heart are represented. By this emblem the painter alludes to the good faith and affection, which presided at their treaty of reconciliation.

The figure of Time and that of Truth are remarkable for their vigour and truth of colouring, as well as for drawing, less extravagant, than is the drawing of Rubens in general.

Height, 12 feet 9 inches; breadth, 5 feet 2 inches.

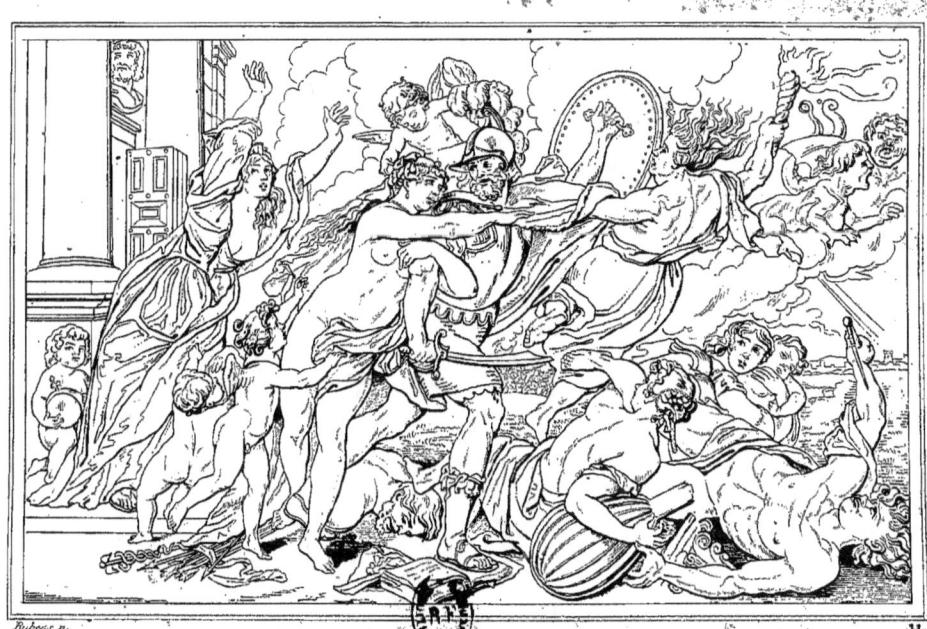

LES MALHEURS DE LA GUERRE.

LES MALHEURS DE LA GUERRE.

Aucun peintre n'a traité autant de sujets allégoriques que Rubens, parce que son génie fécond et poétique ne se trouvait assez occupé que par de vastes compositions : celle-ci est une des plus belles. Le temple de Janus est ouvert; le dieu de la guerre vient d'en sortir. L'empire d'Allemagne, sous la figure d'une femme coiffée d'une tour crénelée, et suivie d'un génie qui porte le globe impérial, exprime son désespoir. Vénus et les Amours cherchent encore à le retenir; vains efforts, Mars est entraîné par la Discorde, que déjà précèdent la Crainte et l'Effroi. Tous les arts éplorés, la Musique, l'Architecture, la Peinture, sont renversés par ce dieu terrible; le commerce est détruit; les campagnes vont être incendiées.

Ce tableau a été gravé par Ferd. Gregori et par M. Duclos.

Larg., 9 pieds 3 pouces; haut., 6 pieds 5 pouces.

THE DISASTERS OF WAR.

No painter has treated so many allegorical subjects as Rubens, because his fertile and poetical genius was only at ease in vast compositions; and this is one of the finest. The temple of Janus is open; the god of war has just left it. The german empire, under the features of a woman with an embattled tower on her head, and followed by a genius carrying the imperial globe, gives way to her despair. Venus and the Loves are still trying to detain the stern god, but in vain; Mars is hurried forth by Discord, already preceded by Fear and Terror. All the fine arts bathed in tears, Music, Architecture and Painting, are thrown down by this terrible deity; trade is ruined, and the fields are about to be ravaged by fire.

Breadth, 10 feet; height, 6 feet 11 inches.

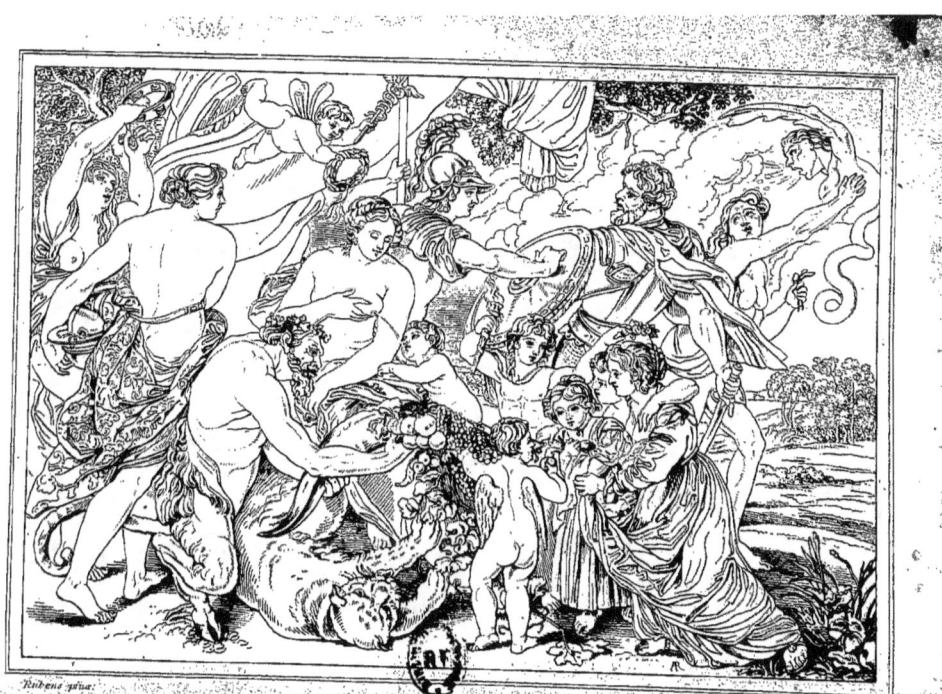

LA PAIX ET LA GUERRE.

LA PAIX ET LA GUERRE.

Rubens nous montre ici l'abondance et les agrémens qui règnent sur la terre lorsque la paix est parvenue à faire cesser la guerre. Sur le devant du tableau un Satyre offre les fruits de la terre à quelques enfans; des Génies les encouragent à cultiver les sciences et les beaux-arts, dont les déesses protectrices se voient à gauche du tableau. La Terre, encore désolée des tourmens qu'occasionne la guerre, offre à un enfant une nourriture qui deviendra plus abondante dès qu'elle pourra se livrer au travail dont un génie lui apporte les attributs. Dans le fond, Minerve repousse le dieu Mars, avec lui s'éloignent la Discorde et l'Envie.

Ce magnifique tableau, l'un des plus beaux de Rubens, mérite d'être remarqué également sous le rapport de la composition, de la couleur et du dessin : le peintre s'y est représenté sous la figure de Mars, et il a donné à d'autres personnages la ressemblance de ses enfans et de sa femme Hélène Forman.

Rubens fit ce tableau pendant qu'il était en Angleterre; il le présenta lui-même au roi Charles Ier, qui le fit placer dans le palais de Whitehall. Il est cité dans le catalogue publié en 1649, sous le titre de « *la Paix et l'Abondance*, avec plusieurs figures grandes comme nature; » mais dans une autre partie du même catalogue il est désigné sous le titre de *la Paix et la Guerre*.

Après la mort du roi, ce tableau fut porté à Gênes, placé dans le palais Doria, et désigné sous le nom de *la Famille de Rubens*. Au commencement de ce siècle, il fut acheté par M. Irwin, et envoyé à M. Buchanan, qui le céda au marquis de Stafford, dans la galerie duquel on le voit maintenant. Il a été gravé par Charles Heath.

Larg., 9 pieds 5 pouces; haut., 6 pieds 3 pouces.

PEACE AND WAR.

Rubens here shews us Abundance and the delights which reign over the earth when Peace has succeeded in causing War to cease. In the fore-ground of the picture a Satyr is offering to some children the fruits of the earth: some Genii encourage them to cultivate the Sciences and the Fine Arts whose protecting Goddesses are seen to the left of the picture. The Earth, still grieved at the torments occasioned by War, offers to a child a food the more abundant as she is now enabled to give herself up to Labour of which a Genius brings her the attributes. In the back-ground, Minerva repels the god Mars: with him fly Discord and Envy.

This magnificent picture, one of the finest by Rubens, deserves to be remarked equally for the composition, the colouring, and the designing; the artist has represented himself, in it, under the figure of Mars, whilst he has given to other personages the resemblances of his children and of his wife Helena Forman. Rubens did this picture when he was in England: he presented it himself, to Charles I, who had it placed in Whitehall Palace. In the Catalogue published in 1649 it is quoted under the name of *Peace and Abundance, with several figures as large as life:* but in another part of the same Catalogue, it is designated under the title of *Peace and War.*

After the King's death this picture went to Genoa: it was placed in the Palazzo Doria, and designated by the name of Rubens's Family. At the beginning of this century, it was purchased by M^r. Irwin, and sent to M^r. Buchanan, who parted with it to the Marquis of Stafford, in whose Gallery it is at present. It has been engraved by Charles Heath.

Width, 10 feet; height, 6 feet 7 inches.

KERMESSE

ÉCOLE FLAMANDE. RUBENS. MUSÉE FRANÇAIS.

KERMESSE.

Dans chaque village ordinairement, le jour de la fête patronale, on vient en foule de tous les environs, et cette réunion, que l'on nomme *la fête du pays* dans les environs de Paris, *l'assemblée* en Normandie, porte le nom de *Kermesse* en Flandre. Rubens, en représentant un sujet de cette nature, nous a montré une foule de paysans se livrant à une grosse et franche gaîté, à leur goût pour la boisson, au plaisir de danser ou plutôt de sauter, et se laissant aller jusqu'à l'ivresse, si commune autrefois dans les fêtes populaires.

La scène se passe devant une guinguette; déja les besoins de la faim sont satisfaits, mais les acteurs de cette scène cherchent à prolonger le plaisir de boire. Les paysans, divisés par groupes, sont assis par terre; ils se livrent à des jeux bruyans et grossiers par lesquels ils cherchent à réveiller des sensations amoureuses. Les femmes paraissent avoir quelques peines à résister aux rudes et violentes provocations de leurs adversaires. Des ménétriers, placés sous un arbre, font retentir l'air d'une musique champêtre, qui, jointe au vacarme des buveurs et aux refrains gaillards des chansons, provoque et ranime tous les sens. C'est surtout dans les groupes de danseurs que l'on reconnaît l'esprit du peintre; les attitudes, les mouvemens peignent la hardiesse, la vivacité, la chaleur qui animent tous les peronnages. Les poses, les enlacemens sont si bien sentis, si bien exprimés dans les figures, qu'on les voit bondir et se livrer éperduement à ce que la gaîté, le plaisir et l'ivresse peuvent inspirer de plus énergique et de plus passionné.

Ce tableau est dans la galerie du Louvre; il a été gravé par Fessard.

Larg., 7 pieds; haut., 4 pieds.

429.

FLEMISH SCHOOL. RUBENS. FRENCH MUSEUM.

A KERMIS.

In every village, at the patronal anniversary day, people usually come in crowds from the environs : and this meeting, which, in the neighbourhood of Paris is called *La Fête du Pays*, or The Country feast; in Normandy, the Assembly; in Flanders, bears the name of *Kermis*. Rubens, in representing a subject of this nature, has shown us a crowd of peasants giving themselves up to broad and free merriment, to their taste for drinking, to the pleasures of dancing, or rather jumping, and even yielding to drunkenness, formerly so usual in popular rejoicings.

The scene takes place before an ale house; the cravings of hunger are already satisfied; but the actors are here endeavouring to prolong drinking pleasures. The peasants, divided in groups, are sitting on the ground, they are giving themselves up to noisy and rough games, by which they try to awaken amorous feelings. The women appear to have some trouble in resisting the rude and violent attacks of their antagonists. Minstrels, placed under a tree, make the air echo with rustic music, which, joined to the noise of the drinkers and the free burdens of the songs, provokes and revives the senses. It is more particularly in the groups of the dancers that the artist's intention is discernible : the postures and motions depict the boldness, the buoyancy, and the spirit that animate all the personages. The attitudes, the entwinings, are so well expressed in the figures, that they are seen bounding and enjoying all which gaiety, pleasure and intoxication can inspire of most energetical and most passionate.

This picture is in the Louvre Gallery : it has been engraved by Fessard.

Width, 7 feet 6 inches; height, 4 feet 6 inches.

CHASSE AUX LIONS

CHASSE AUX LIONS.

Si la chasse est maintenant un plaisir, elle a commencé par être un des besoins de l'homme, d'abord pour fournir à sa nourriture, ensuite pour détruire les animaux féroces qui pouvaient nuire à sa tranquillité et à sa sûreté. Dans ce dernier cas, son intelligence et son adresse le rendent tellement supérieur à tous les animaux, qu'il parvient à les vaincre; mais ce n'est pas sans danger, et la chasse du lion est celle qui en présente le plus à cause de la force extraordinaire de cet animal, qui répand la terreur au loin par son simple rugissement.

« Quelque terrible que soit cet animal, dit Buffon, on ne laisse pas de lui donner la chasse avec des chiens de grande taille et bien appuyés par des hommes à cheval; on le déloge, on le fait retirer; mais il faut que les chiens et même les chevaux soient aguerris auparavant, car presque tous les animaux frémissent et s'enfuient à la seule odeur du lion. »

Rubens, dans son tableau, montre bien l'adresse et le courage des chasseurs ainsi que la force et la résistance de leur proie. On sait que le lion a d'ordinaire une démarche fière et grave; mais on croit voir ici que lorsqu'il est en course il n'a plus des mouvemens égaux, et qu'il s'élance par sauts et par bonds de douze à quinze pieds. Dans cette chasse, le lion est parvenu à saisir et à renverser de cheval un homme qu'il déchire violemment; mais déja lui-même il reçoit plusieurs coups de lance qui vont lui faire lâcher sa victime probablement trop tard, car la manière dont le malheureux chasseur est attaqué doit faire regarder sa mort comme inévitable.

Ce tableau a été gravé par Schelte de Bolswert. Il a fait partie du cabinet du duc de Richelieu.

Haut., 11 pieds 8 pouces; larg., 7 pieds 8 pouce.

LION-HUNTING.

If the chase is now a diversion, it originated in one of the wants of man, at first to supply him with food, and next for destroying the ferocious animal dangerous to his repose and safety. His intelligence and address render him so superior to all animals, that he succeeds in vanquishing them, but not without danger, and the chase of the lion presents the most peril, on account of the extraordinary strength of this mighty monarch of the woods, who by his roar alone spreads terror far and wide.

« However terrible this animal may be, says Buffon, they do not hesitate to hunt him with tall dogs well supported by men on horseback; they start him, they pursue him, but it is essential to have the dogs and even the horses trained beforehand, as almost every other animal trembles and flies at the scent only of the lion. »

Rubens, in his picture, ably delineates the dexterity and courage of the hunters, as well as the strenght and resistance of their prey. The lion's ordinary gait is known to be haughty and grave; here it would appear that his movements when running are no longer equal, but that he darts by leaps and bounds of twelve or fifteen feet. In this hunt the lion has succeeded in seizing and pulling from his horse a man whom he is tearing to pieces; but he himself, already pierced with the hunters' spears, seems on the point of being forced to quit his victim, though probably too late, as the manner in which the unfortunate hunter is attacked appears to render his death inevitable. This picture has been engraved by Schelte de Bolswert, and formed part of the duke of Richelieu's cabinet.

Breadth, 12 feet 4 inches; height, 8 feet 4 inches.

PAYSAGE. L'ARC-EN-CIEL.

ÉCOLE FLAMANDE. RUBENS. MUSÉE FRANÇAIS.

L'ARC EN CIEL.

Ce tableau, remarquable par le mérite de la composition et par de beaux effets de clair-obscur, a toujours été regardé comme un des meilleurs paysages de Rubens ; on croit qu'il a été fait pour la reine Marie de Médicis. Un orage prêt à fondre sur une campagne vient de se dissiper ; la nuée a été repoussée vers l'horizon ; le soleil reparait et produit ce brillant effet de couleurs que les poëtes ont nommé l'*écharpe d'Iris*. Assis au pied d'un chêne, un vieux pasteur parait chanter tandis que ses brebis se reposent. Un jeune berger accourt avec sa compagne pour l'entendre, tandis qu'un autre, couché sur le gazon auprès d'une jeune femme, parait occupé de tout autre chose. Le soleil frappe presque perpendiculairement le groupe du centre, tandis que des ombres sont rejetées sur les parties latérales. Cet effet est d'autant plus piquant, que le groupe, sur lequel frappe la lumière du soleil, se trouve en opposition avec le nuage placé à droite du tableau. Le grand bouquet d'arbres est éclairé avec beaucoup d'habileté. Peut-être bien y a-t-il un peu de mollesse dans quelques détails, mais plusieurs parties sont peintes avec chaleur.

On assure qu'il existe deux copies de ce tableau, par Doyen. Il a été gravé par Schelte de Bolswert et par Gareau.

Larg., 5 pieds 3 pouces ; haut., 3 pieds 9 pouces.

THE RAINBOW.

This picture, remarkable for the merit of its composition and the beautiful effects of the light and shade, has always been considered as one of Rubens, best landscapes ; it is thought to have been painted for Queen Marie de Médicis. A storm that had gathered over a country place, has cleared away : the clouds have been driven towards the horizon : the sun appears again, and produces that brilliant effect, called by poets, *Iris' Scarf.* Seated at the foot of an oak, an old shepherd appears to be singing, whilst his sheep are resting. A young shepherd hastens with his female companion to hear him; whilst another, lying on the grass near a young woman, seems otherwise engaged. The sun strikes almost perpendicularly on the center group, while the shadows are thrown back on the lateral parts. The effect is the more pleasing as the group upon which the sun's rays dart, contrasts with the cloud on the right of the picture. The large tuft of trees is very skilfully illumined. Perhaps there is a little want of spirit in some of the details, but several parts are painted with warmth.

It is asserted that there exist two copies by Doyen of this picture. It has been engraved by Schelte of Bolswert, and by Gareau.

Width 5 feet 7 inches; height 4 feet.

ENFANS PORTANT UNE GUIRLANDE DE FRUITS.

ENFANTS

PORTANT UNE GUIRLANDE DE FRUITS.

Rien n'est plus gracieux que cette charmante composition, où Rubens a représenté sept enfans de grandeur naturelle, portant une guirlande de fleurs et de fruits. Leurs attitudes variées, la douceur de leurs physionomies, la différence de couleur de leurs cheveux, celle de leur carnation, tout enfin rappelle la grande supériorité de talent du plus habile des peintres flamands.

La guirlande est peinte par Pierre Snyders, avec une perfection rare. La vivacité et la variété des couleurs la rendent tout-à-fait admirable, et font ressortir encore l'éclat des belles carnations de Rubens.

Ce charmant tableau faisait partie de la galerie de Dusseldorff, il se voit maintenant dans la galerie de Munich. Il a été lithographié par Ferdinand Piloty.

Larg., 6 pieds 4 pouces ; haut., 3 pieds 9 pouces.

FLEMISH SCHOOL. — RUBENS. — MUNICH GALLERY.

CHILDREN

CARRYING A GARLAND OF FRUIT.

Nothing can be conceived more graceful than this com position of Rubens, representing seven children, bearing a garland of fruits and flowers. The variety of their attitudes, the sweetness of their countenances, the difference in the colour of their hair and flesh— all, in a word, recalls the genius of the greatest of the Flemish painters.

The figures are of the natural size. The garland was painted, by Peter Snyders, and is executed with rare perfection: the brilliancy and variety of the colours give a new lustre to Rubens's fine carnations.

This beautiful picture belonged to the Dusseldorf Gallery, and is now in that of Munich : it has been lithographied by Ferdinand Piloty.

Width, 6 feet 8 inches; height, 4 feet.

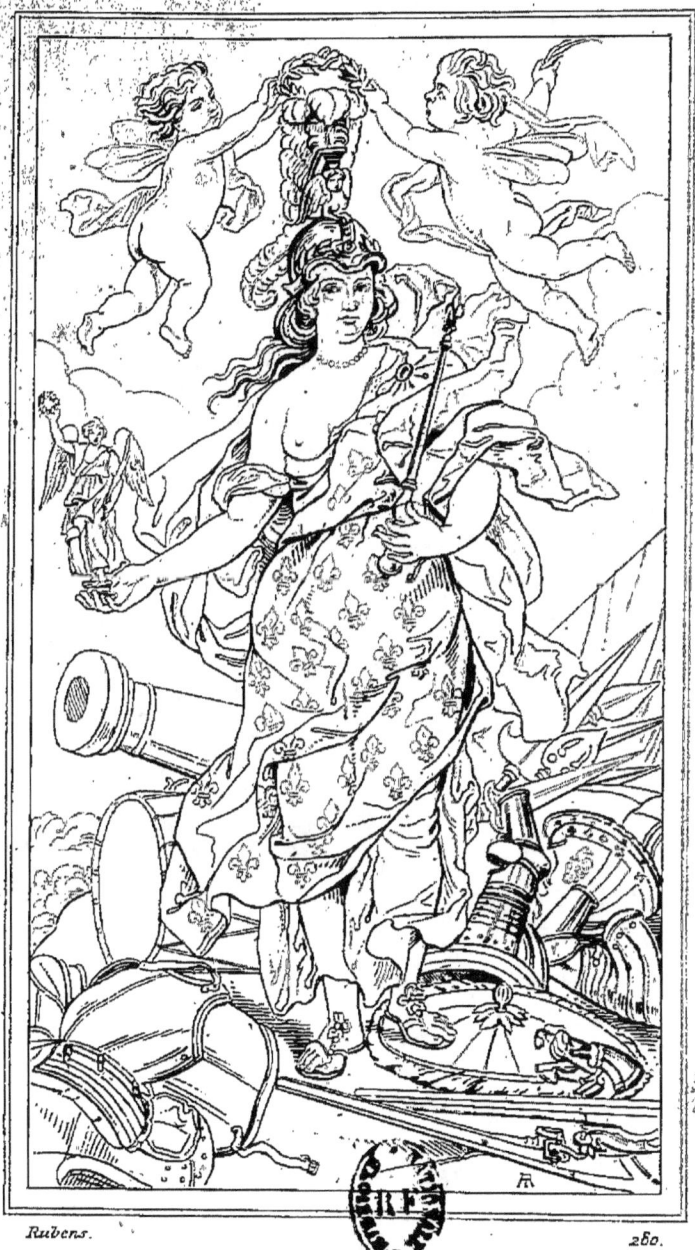

Rubens. MARIE DE MÉDICIS. 260.

MARIE DE MÉDICIS.

Née en 1573, de François-Marie de Médicis, grand-duc de Toscane, et de Jeanne d'Autriche, petite-fille de l'empereur Charles V, Marie de Médicis devint reine de France en 1600.

Régente du royaume à la mort de Henri IV, elle ne sut pas conserver à la France la prépondérance qu'elle avait. Après la majorité de Louis XIII, le duc de Luynes parvint à faire exiler la reine à Blois; mais une réconciliation eut lieu entre elle et le roi. Forcée de se retirer de nouveau de la cour en 1631, elle mourut à Cologne en 1642, à l'âge de soixante-huit ans.

D'un caractère jaloux, ambitieux et opiniâtre, Marie de Médicis manqua de l'esprit de conduite nécessaire pour le succès de ses intrigues. Ayant apporté en France le goût des arts, elle embellit Paris de diverses manières, fit construire en 1615 le beau palais qui reçut depuis le nom de Luxembourg, et fit planter en 1628 la promenade qui porte encore le nom de *Cours-la-Reine*.

Rubens a représenté la reine entourée des attributs militaires; elle tient le sceptre d'une main et une statue de la Victoire de l'autre. Coiffée du masque de Minerve, deux génies tiennent au dessus d'elle une couronne de lauriers.

Ce tableau a été gravé en 1708 par J.-B. Massé.

Haut., 8 pieds 6 pouces; larg., 4 pieds 7 pouces.

MARIE DE MÉDICIS.

The daughter of Francis Marie de Médicis, grand-duke of Tuscany, and Jane of Austria, and grand-daughter of the emperor Charles V, Marie de Médicis became queen of France.

Appointed regent of the kingdom at the death of Henry IV, she was unable to maintain the preponderance which France till then possessed. When Louis XIII came of age, the duke of Luynes succeeded in exiling the queen to Blois; but a reconciliation was effected between her and the king. Obliged to quit the court once more in 1631, she died at Cologne in 1642, at the age of 68 years.

Of a jealous, ambitious and obstinate temper, Marie de Médicis was deficient in the tact necessary to the success of her intrigues. Having introduced into France a taste for the fine arts, she embellished Paris very considerably, caused the beautiful palace of the Luxembourg to be built in 1615, and planted in 1628 the promenade which still bears the name of the Queen's Walk.

Rubens has represented the queen surrounded with military insignia; she holds the sceptre in one hand, and a statue of Victory in the other. On her head is the mask of Minerva, two genii hold above her a crown of laurels.

This picture was engraved in 1708 by J. B. Massé.

Height, 9 feet 2 inches; breadth, 4 feet 11 inches.

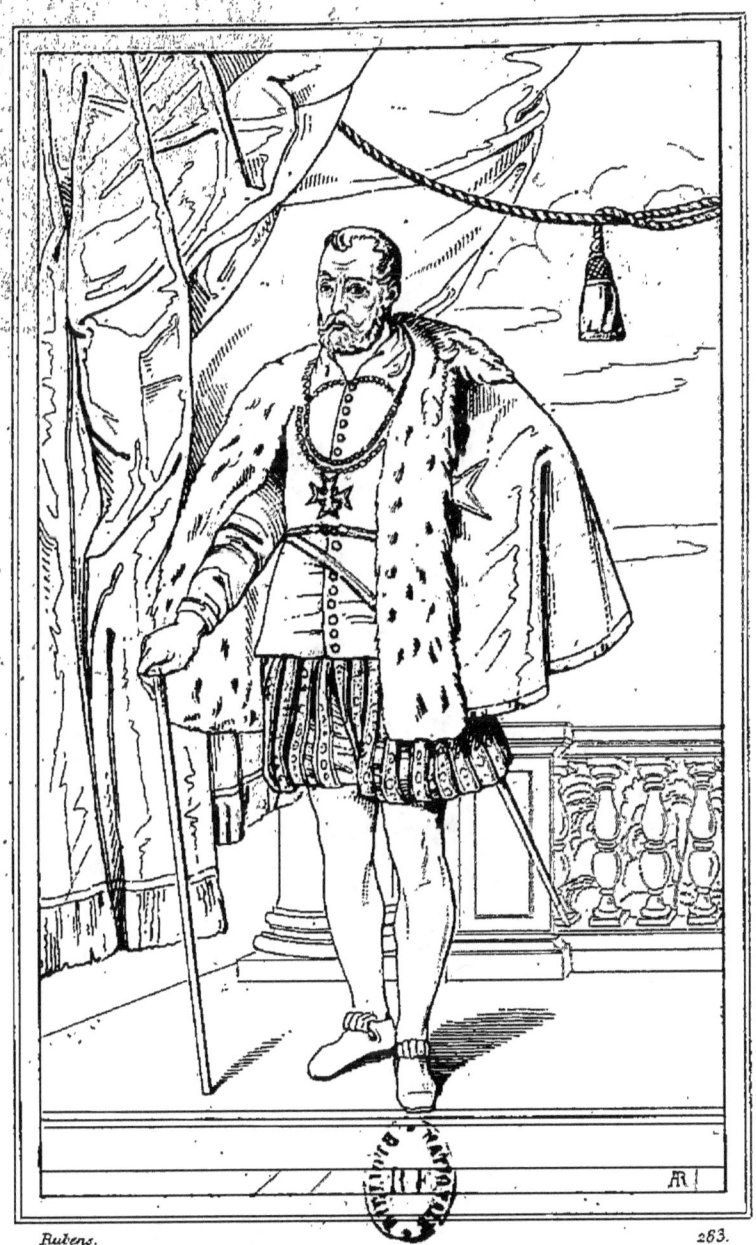

FRANÇOIS MARIE DE MÉDICIS.

FRANÇOIS-MARIE DE MÉDICIS.

Père de Marie de Médicis, ce prince était fils aîné de Côme-le-Grand, premier grand-duc de Toscane; il lui succéda en 1574, et obtint en 1576 la reconnaissance par l'empereur Maximilien II du titre de grand-duc, qu'on avait toujours refusé à son père. Le grand-duc François-Marie mourut en 1587.

Remarquable par sa dissimulation et son orgueil, ce prince éloigna de lui tous ses sujets, même ses deux frères. La perversité des mœurs était même si grande alors à Florence, que dans les premières années de son règne on compta jusqu'à cent quatre-vingt-six assassinats dans cette ville. François de Médicis, entièrement soumis à l'Autriche et à l'Espagne, s'était attiré l'inimitié de la France, oubliant les liens du sang qui auraient dû l'attacher à Catherine de Médicis.

On a reproché à ce prince d'avoir ruiné le commerce de ses sujets en le faisant pour son propre compte : il établit même des maisons de banque à Rome et à Venise; mais les grands bénéfices qu'il cherchait à faire, il les dépensait en constructions et en acquisitions de tableaux et de statues. Il récompensa aussi les savans et les gens de lettres, c'est à lui qu'on doit l'établissement de l'Académie *della Crusca*, qui a tant de célébrité par le Dictionnaire de la langue italienne qu'elle a publié.

Le grand-duc est vêtu d'un manteau de velours noir doublé d'hermine; la croix qu'il porte sur sa poitrine est celle de l'ordre de Saint-Étienne, institué par son père Côme de Médicis. Ce portrait a été gravé par Edelinck.

Haut., 7 pieds 5 pouces; larg., 4 pieds 6 pouces.

FRANCIS MARIE DE MÉDICIS.

Father of Marie de Médicis, and eldest son of Cosmo the Great, first grand-duke of Tuscany; he succeeded to him in 1574, and obtained from the emperor Maximilien II in 1576, the recognition of his title of grand-duke, which had been always refused to his father. This prince died in 1587.

Remarkable for his dissimulation and his pride, the grand-duke rendered himself obnoxious not only to his subjects, but to his two brothers. Such was the perversity of morals at that time in Florence, that during the few first years of his reign, there were one hundred and eighty six assassinations committed in that city. Francis de Médicis, by submitting entirely to the control of Austria and Spain, had incurred the enmity of France, thus forgetting the ties of blood which should have attached him to Catherine de Médicis.

This prince has been reproached for having ruined the commerce of his subjects, by undertaking speculations on his own account; he even established banking houses at Rome and Venise; but the enormous profits which he realized, were laid out in building, or in purchasing pictures and statues. He encouraged also men of science and letters. We are indebted to him for the establishment of the Academy *della Crusca*, so celebrated for the Dictionary of the italian language, which it caused to be published.•

The grand-duke wears a black velvet cloak lined with ermine; he wears a cross on his bosom the decoration of the order of Saint-Stephen, instituted by his father Cosmo de Médicis. This portrait has been engraved by Edelinck.

Height, 8 pieds; breadth, 4 feet 10 inches.

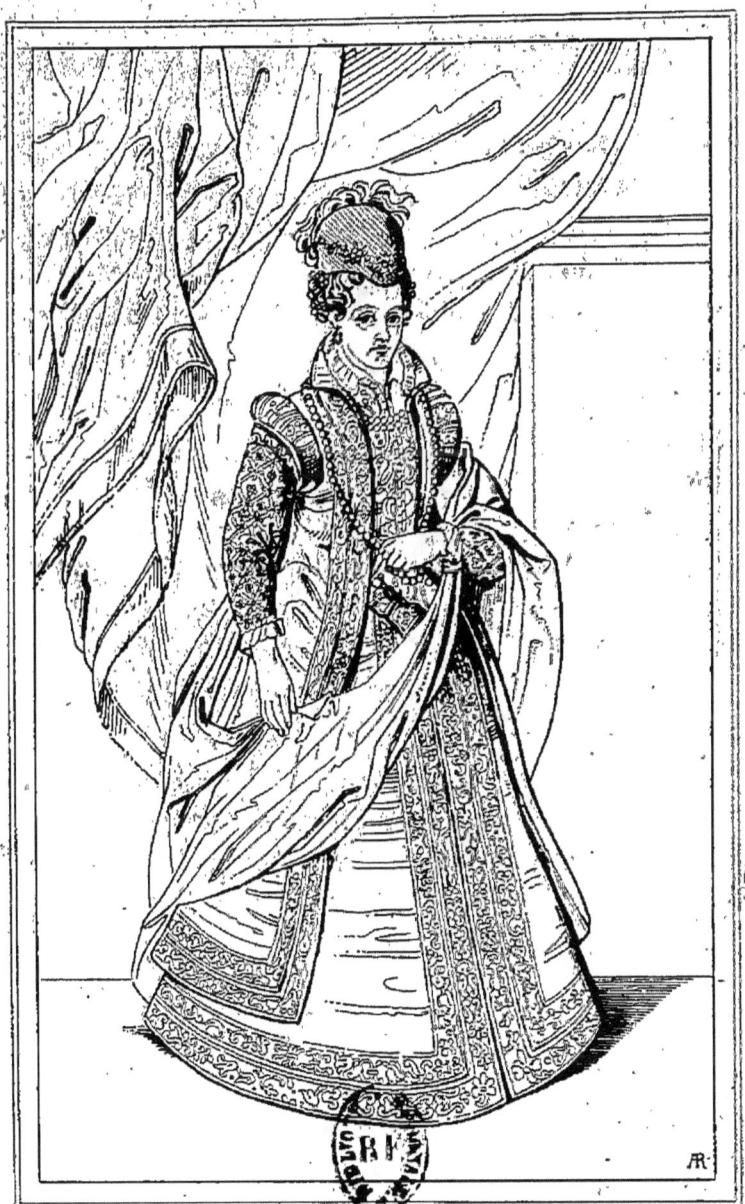

Rubens.

JEANNE D'AUTRICHE.

284.

JEANNE D'AUTRICHE.

Fille de l'empereur Ferdinand Ier, et sœur de Maximilien II, Jeanne d'Autriche naquit à Prague en 1547; elle épousa en 1565 le grand-duc de Toscane François-Marie de Médicis. Cette alliance fut sans doute cause de la reconnaissance du grand-duché de Toscane par l'empereur et par le roi d'Espagne.

Cette princesse mourut en 1578, ne laissant à son mari que deux filles, Éléonore, mariée à Vincent, duc de Mantoue, et Marie, épouse de Henri IV. Son costume est chargé de broderie, les étoffes sont en soie, mais tellement fortes qu'elles ne forment aucun pli. Sa tête est coiffée d'une toque en velours noir, ornée de perles et de plumes blanches.

Ce portrait a été gravé par Edelinck : il était dans un des bouts de l'ancienne galerie du Luxembourg, au dessus de la porte d'entrée ; celui du grand-duc se trouvait en pendant de l'autre côté ; et au milieu, sur la cheminée, était le portrait de Marie de Médicis.

Haut., 7 pieds 5 pouces ; larg., 4 pieds 6 pouces.

JANE OF AUSTRIA.

Jane of Austria, daughter of the emperor Ferdinand I, and sister of Maximilien II, was born at Prague, A. D. 1547; and was married in 1565 to Francis Marie de Médicis, grand-duke of Tuscany. The recognition of the grand-duchy, by the emperor and by the king of Spain, is justly attributed to this alliance.

This princess died in 1578, leaving two daughters: Eleonora, married to the duke of Mantua, and Marie, the wife of Henry IV. The costume is covered with embroidery; the stuff is silk and so unyeilding, that it forms no folds. The head dress is a black velvet toque, ornamented with pearls, and plumes.

This portrait was engraved by Edelinck: it was placed in the old gallery of the Luxembourg, over the entrance door; the portrait of the grand-duke was on the opposite side; and on the chimney, in the middle, that of Marie de Médicis.

Height, 7 feet 5 inches; breadth, 4 feet 6 inches.

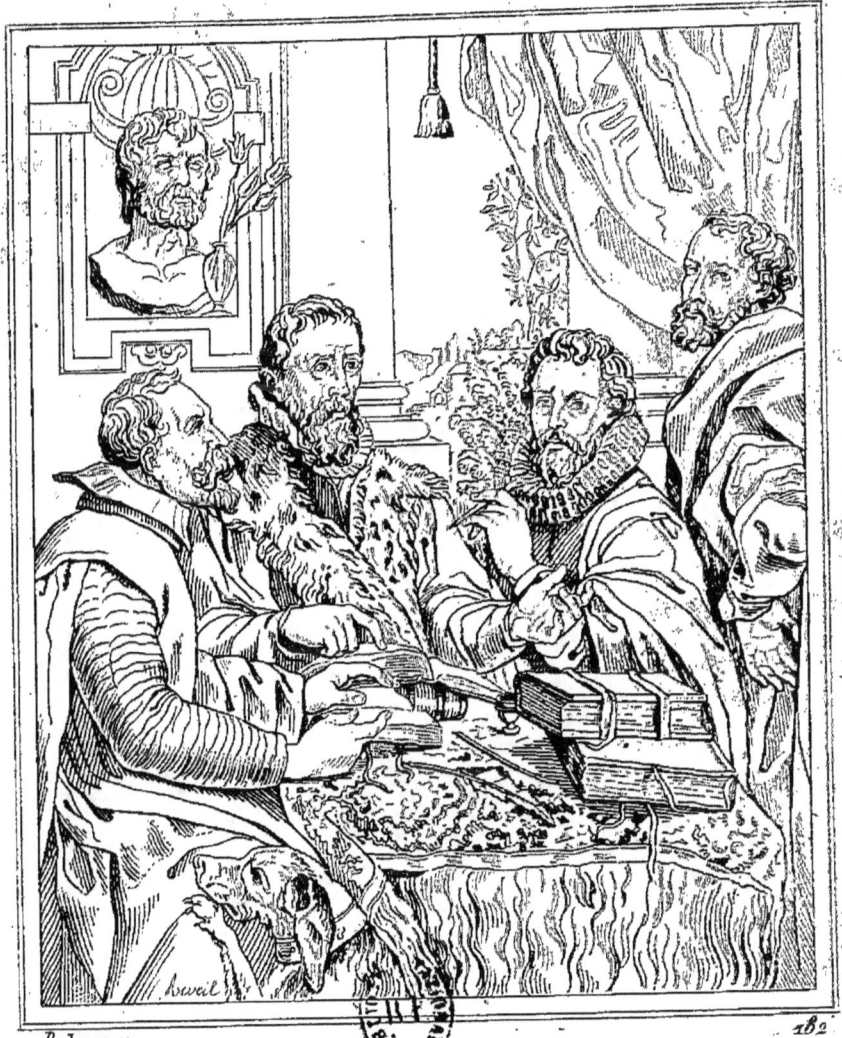

LES QUATRE PHILOSOPHES.

LES QUATRE PHILOSOPHES.

Pierre-Paul Rubens, peintre, diplomate et savant, a voulu dans ce tableau faire le portrait de Juste-Lipse, et le lui donner, avec ceux de ses amis qui se trouvaient souvent réunis dans son cabinet. Ce savant est assis au milieu; sa tête longue et son visage décharné rappellent l'austérité de ses mœurs et non son âge, puisqu'il mourut à 59 ans; l'expression de sa physionomie fait reconnaître son génie. Le buste de Sénèque que l'on voit derrière lui fait voir que le savant moderne avait adopté la philosophie des Stoïciens dont Sénèque faisait profession. Quant aux tulipes qui sont près de ce buste, elles sont là pour indiquer que leur culture était un des goûts de Juste-Lipse; le chien qu'on aperçoit sur le devant fait voir que c'était un des compagnons habituels du philosophe, qui eut, comme Frédéric, la faiblesse de consacrer des tombeaux à ces animaux quand il les perdait.

Sur le devant est Grotius qui paraît discuter sur le passage d'un livre sur lequel ses deux mains sont posées. Philippe Rubens, secrétaire des états, est assis de l'autre côté de la table, tandis que le peintre Rubens s'est seulement placé debout derrière.

Toutes les figures sont vêtues en noir, suivant l'usage du pays et du siècle : cela n'empêche pas de trouver dans ce tableau un merveilleux effet de clair-obscur.

La dénomination donnée à ce tableau est un *sobriquet* dont on fait usage sans en bien connaître le motif.

Ce tableau a été gravé par Morel.

Haut., 5 pieds; larg., 4 pieds 2 pouces.

FLEMISH SCHOOL. RUBENS. FLORENCE GALLERY.

THE FOUR PHILOSOPHERS.

Peter-Paul Rubens, painter, diplomatist, and *savant*, has in this picture given the portrait of Juste Lipse, with other friends in the habit of visiting him in his study. This learned man is seated in the middle; his long head and spare face denote the austerity of his manners and not his age, for he died in the 59th years of his age; the expression of his physionomy indicates his genius. The bust of Seneca behind him shows that he had adopted the philosophy of the stoics which Seneca professed; the tulips near the bust manifest that Juste Lipse delighted in their culture; the dog in the front of the picture appears to be a familiar companion of the philosopher, who, like Frederic, had the weakness to erect tombs over his animals when they died.

In the fore-ground is Grotius, who appears to be discoursing upon a passage in the book upon which both his hands are placed. Philip Rubens, secretary to the states, is seated on the other side of the table; whilst the painter Rubens is simply seen standing behind.

All the figures are clothed in black, according to the custom of the country and of the age, which however does not prevent a wonderful effect of clair-obscure in this picture. It has been engraved by Morel.

The name given to this picture is one that has been sanctioned by custom, the motive for it is not easily perceived.

Height, 5 feet 4 inches; width, 4 feet 5 inches.

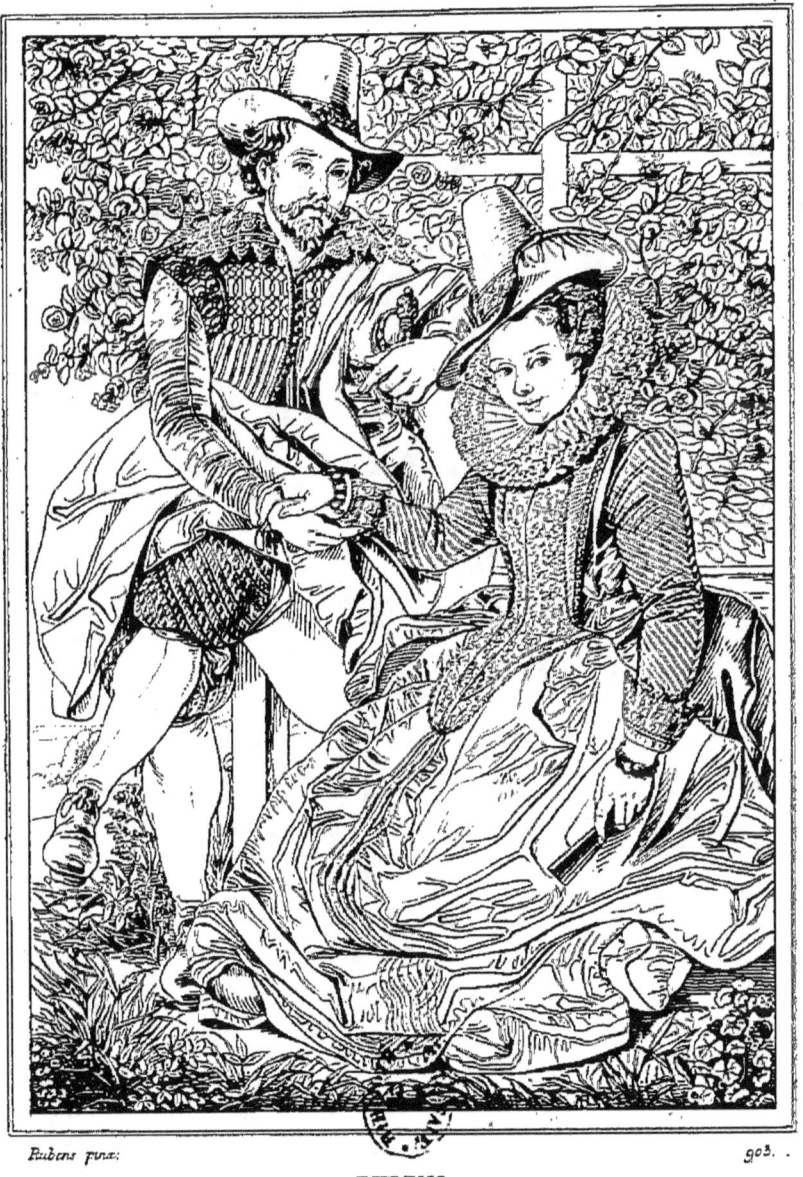

RUBENS
ET SA FEMME ÉLISABETH BRANT.

RUBENS

ET SA FEMME ÉLISABETH BRANTS.

Le peintre Rubens, était à Gênes depuis long-temps lorsqu'il apprit en 1609 la maladie de sa mère, et, quelque hâte qu'il fît, il arriva trop tard à Anvers. Pénétré de la plus vive affliction il se retira dans l'abbaye de Saint-Michel. Sa douleur étant calmée, il pensait à retourner à Mantoue; l'Archiduc Albert cherchait à le retenir en Flandre, mais il n'aurait peut-être pu y réussir si l'amour ne fût venu se mettre de la partie.

Rubens ayant eu souvent l'occasion de voir, chez son frère aîné Philippe, la sœur de sa femme, il en devint épris et l'épousa. Fille du sénateur Jean Brants et de Claire de Moï, elle se nommait Élisabeth, et mourut en 1626.

Rubens s'est représenté dans ce tableau à côté de sa femme; ils sont assis l'un et l'autre sous un berceau garni de chèvrefeuille: sa femme placée sur le devant pose sa main droite sur celle de son mari, tandis que de l'autre elle tient un éventail fermé. Sa tête est couverte d'un chapeau de paille, elle porte au cou une fraise en toile garnie de dentelle. Sa robe est d'une étoffe noire, ouverte par devant et laissant voir une large busquière en drap d'or, ainsi qu'une jupe en soie pourpre, garnie de galon d'or. L'habillement de Rubens est d'un gris jaunâtre avec des agrémens noirs. Son manteau est noir aussi, doublé de violet, ses bas sont jaunes. Les mains sont peintes d'une manière admirable.

De la galerie de Dusseldorff, ce tableau est passé dans celle de Munich. Il a été lithographié par Flachenecker.

Haut, 5 pied 6 pouces; larg., 4 pied 2 pouces.

RUBENS

AND HIS WIFE ELISABETH BRANTS.

After residing a considerable time at Genoa, Rubens in 1609, was informed of the illness of his mother. He hastened immediately to Antwerp; but unhappily arrived too late. Deeply afflicted by this event, he retired into the convent of St. Michel, and, when his grief was assuaged, was about returning to Mantua; but the Archduke Albert was desirous of fixing him in Flanders, and with the aid of love, effected what he would, perhaps, otherwise have been unable to accomplish.

Rubens having frequent occasion to meet, at his elder brother Philip's, Elisabeth Brants, the sister of his brother's wife, fell in love with her and married her. She was the daughter of the senator John Brants, and of Clara de Moï; and died in 1626.

In this picture, the artist has represented himself sitting beside his wife, in a honeysuckle arbour. The wife is placed in front, with her right hand resting on that of her husband, and a shut fan in the left. She has on a straw hat, and a linen ruff trimmed with lace. Her gown is of black stuff, and is open before, discovering a bodice of cloth of gold, with a purple silk skirt adorned with gold lace. Rubens is dressed in a yellowish grey suit, with black ornaments. His mantle is black, lined with violet; and his stockings are yellow. The execution of the hands is particularly admirable.

This picture was formerly in the Dusseldorf Collection, and is now in that of Munich: it has been lithographied by W. Flachnecker.

Height, 5 feet 10 inches; width, 4 feet 8 inches.

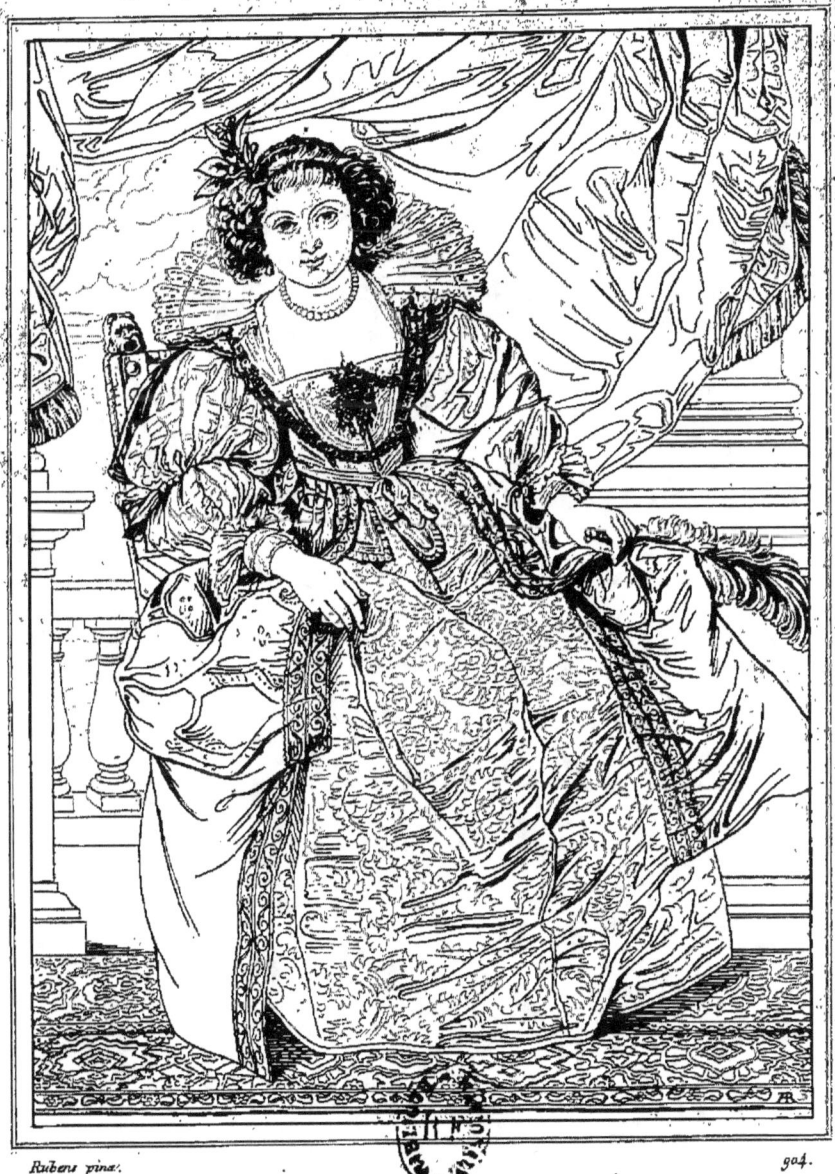

Rubens pinx.

HÉLÈNE FORMANN.

HÉLÈNE FORMANN.

Rubens était veuf depuis quatre ans, lorsqu'en 1630 il crut devoir former de nouveaux liens, et épousa Hélène Formann alors âgée de seize ans, et d'une beauté extraordinaire; elle avait des cheveux blonds, et une carnation des plus remarquables par sa fraîcheur. On croit que Rubens n'avait eu de sa première femme qu'un fils nommé Albert. l'Archiduc d'Autriche avait été son parrain, et il devint par la suite conseiller à la cour supérieure de Brabant. Rubens eut cinq enfans de sa seconde femme.

L'élégance et la richesse du costume, la facilité avec laquelle toute cette figure est peinte, font voir que le peintre était fort occupé de son modèle, et qu'il a tout imité avec la plus grande perfection.

Ce tableau appartient depuis long-temps à l'électeur de Bavière. Il se voit maintenant dans la galerie de Munich, et a été lithographié par Wolfgang Flachenecker.

Haut., 5 pieds 11 pouces; larg., 4 pieds 3 pouces.

FLEMISH SCHOOL. — RUBENS. — MUNICH GALLERY.

HELEN FORMANN.

After remaining four years a widower, Rubens, in 1630, married Helen Formann, a beautiful girl of sixteen, with flaxen hair, and a complexion remarkable for the freshness of its carnation. By his first wife, he is believed to have had only a son, named Albert; to whom the Archduke of Austria was godfather, and who became a counsellor in the superior court of Brabant: by the second, he had five children.

The richness and elegance of the costume, and the ease with which the figure is painted, shew that the artist's imagination was filled with his model, and that he has imitated it with perfection.

This picture has long been in the possession of the sovereigns of Bavaria, and it is now in the Gallery of Munich: it has been lithographied by Wolfgang Flachnecker.

Height, 6 feet 3 inches; width, 4 feet 6 inches.

www.ingramcontent.com/pod-product-compliance
Lightning Source LLC
Chambersburg PA
CBHW051337220526
45469CB00001B/4